# 極　忠
# 年　鑑
## 2012~2022

財團法人極忠文教基金會　編

# 目次

壹、敘－涵靜老人與極忠文教基金會　005

貳、編輯體例　009

參、極忠文教基金會簡介　011

肆、記事年表　013

伍、規章辦法　175

陸、專題報導　179

　　一、華山尋根朝聖與「天地正氣」碑　179
　　二、關於極忠文教基金會於第九屆之青年活動　184
　　三、「2017華山幹訓」紀實與省思　186
　　四、2017華山幹訓心得　196
　　五、歸根復命，繼往開來－2018極忠文教基金會上海－蘇州尋根幹訓　199
　　六、關於臺灣文化探索營　204
　　七、李子達董事對於極忠第九屆青年活動之身教言教　207
　　八、極忠核心工作：獎學金培育人才與兩岸民間學術藝文交流　211
　　九、極忠文教基金會財務報表：民國101-111年（2012-2022）　218

柒、董事會　241

編輯後語　249

# 壹、敘－涵靜老人與極忠文教基金會

## 一、

　　極忠文教基金會創立於1992年5月23日，時年92歲的涵靜老人李玉階先生（1901-1994 學名鼎年　字玉階）是基金會創建者，以其與德配過純華女士的道名「極」初與「智」忠，為文教基金會命名。

　　涵靜老人手訂基金會宗旨：「本會以研究天帝宇宙大道，發揚中華學術文化，暨提倡孫逸仙先生思想，促進早日實現以三民主義和平統一中國，為人類謀求永遠和平幸福，進而達成宗教大同、世界大同、天人大同之長期奮鬥目標為宗旨。」涵靜老人一貫地肯定中華文化是世界和平，人類和諧的主流精神，廿一世紀是中華文化的世紀。

## 二、

　　涵靜老人於極忠文教基金會創建前後，分別於1991年元月15日與1992年6月5日，兩度致函給鄧小平先生。擷錄其部分：

　　「我於公元1901年生於江蘇省吳縣（蘇州），就學於吳淞中國公學，參與1919年（民國8年）中國最早青年運動『五四學運』，是上海學聯的總務部長」

　　「我是一個歷經憂患，自始窮究天人之學的中國傳統知識份子。我熱愛中華民族文化的真諦，我希望中國富強、和平、統一。我更祈禱中國人能生活在自由、民主、繁榮、無虞匱乏、無須恐懼的國家，並有尊嚴屹立於國際社會中，不為時代潮流所淹滅。」

　　「我是一個與世無爭的宗教徒和『有神論』者，但我關懷世界、關懷社會、關懷時代、關懷同胞。我認為當前人類最大的苦難根源，是出自于『恨』而沒有『愛』。我所服膺的中心思想就是中華文化的仁愛思想與王道精神，呼籲世人急起從根自救，擴大人類生存合作之思想領域，袪除侵略鬥爭之兇暴心理，邁向『精神重建，道德重整』。」

　　「觀照今天世界人類共同面臨著生活與生存的危機，其解救之道惟有揚棄暴力與私見，共同打開共生、共存、共進化的大門，邁向和平、繁榮、積極建設的康莊大道。因此，宗教徒與共產黨人固是道不同，但面對人類進化的共同期望卻是一致的，就當前急務而言。那就是中止人類流血戰爭的『破』，積極進行增進人類福祉的『立』。」

　　涵靜老人在致鄧小平先生兩封信中指出：1990年12月7日中共中央第七中全會宣示：堅定不移地推進改革開放，走中國特色的社會主義道路。與中山先生在民生主義第一講中

說：「民生主義就是社會主義。」「中國特色的社會主義與民生主義，其實都是市場社會主義。」「三民主義應屬適合中國人的溫和的社會主義。」

涵靜老人希望在小平先生指導下「保障私有財產，才能發展私有經濟，建立起市場經濟與計劃經濟混合體制，才能使大陸同胞生活，由溫飽而逐漸小康富裕，尤其世界冷戰結束之後，世界多元化趨勢日益明顯，若干區域性經濟組合，勢將積極興起，若無大陸與臺灣之合力發展，勢必遠落人後，將無法立足於太平洋之濱，非但無法與世界潮流配合，且將使全球中國人淪為世界之負債，而非資產。」

# 三、

涵靜老人一貫地肯定中華文化是世界和平，人類和諧的主流精神，廿一世紀是中華文化的世紀。

三十年來，董事會依據宗旨，落實的核心工作為：

（一）贊助兩岸學術、文化交流，增進雙方瞭解，以發生影響力。

（二）辦理獎學金培育人才。

基金會自1992年贊助宗教哲學研究社與中國社會科學院世界宗教研究所的兩岸會議，邀請大陸六所工業大學來臺訪問，即以贊助兩岸學術、文化交流，主辦或協辦以中華文化、天人實學、孫逸仙思想為主題的研討會為重點工作。

李子弋前董事長（1926-2016），道名維生，涵靜老人長子、追隨涵靜老人近七十載，引《論語》：「克己復禮為仁。一日克己復禮，天下歸仁焉。」指出「天下歸仁」是孔聖的願望，也是涵靜老人生前未竟的心願。期許涵靜老人的弟子門人及後輩，共同把涵靜老人的天人實學與弘化全球的心願，一步一步來達成。

於2012年贊助華東師範大學涵靜書院成立，10月23日揭牌儀式，李董事長與該校楊世駿黨委書記共同主持，以開展兩岸學術、文化交流，及傳承中華文化和培養人才的重責大任。再於基金會之下成立涵靜書院，親自講授中華文化及天人實學講座。

李子弋前董事長明白指出：涵靜老人認為廿一世紀是中華文化的世紀，就是老子說的「道蒞天下」的世紀，成立涵靜書院的意義，就是要將「道蒞天下」的宏願散發出來。

# 四、

涵靜老人成立極忠文教基金會：「希望以民間力量，在會務活動上，要多做學術交流活動，使兩岸能在學術、文化上多增加接觸，發生影響力，為國家、民族多做一些有積極意義的事。」

三十年來，基金會李光燾、李子弋、陳文華、劉緒倫四位前任董事長，及現任李顯光董事長，與歷屆董事與秘書處同仁協力繼志述事，為承負涵靜老人的願力而奮鬥。

三十年來，極忠贊助兩岸學術藝文交流總經費新臺幣24,703,210元整，兩岸交流互訪總計1,095人次，大陸及國外人士來臺參加學術藝文活動，合計438人次。大陸17所學術單位學者來臺參與研討會，共發表12篇研究涵靜老人的論文，華東師範大學、北京大學、西北大學五位教授的8篇論文及獲深造獎學金的4篇碩士論文。

　　三十年來，極忠核發獎學金434人次，總計新臺幣10,443,875元整。獎助鼓勵家境清寒、優秀子弟進修學業、服務社會。另設研究獎學金、深造獎學金獎助臺灣地區學子深造、從事專案研究、或參與國際學術交流活動；並獎助大陸研究生（如：西北大學、華東師範大學）來臺從事專案研究。

　　涵靜老人手訂立會宗旨精神，就有一條：「發揚中華文化暨闡明孫逸仙先生思想，以促進實踐中國和平統一，為人類謀求永遠和平幸福！」李子弋前董事長深刻體認兩岸和平對話，最好的共同語言就是「孫文思想」。

　　2006年基金會與北京大學合辦第一屆孫文論壇於北京香山、以「孫中山思想與兩岸民生問題」為主題，兩岸共發表43篇論文。2009年與國立國父紀念館、中央大學、中國社會科學院近代史研究所、北京大學聯合主辦第二屆孫文論壇於臺北國父紀念館，以「民生主義之理論與實踐」為主題，兩岸共發表25篇論文。

　　2011年與陝西師範大學、西北大學、陝西省歷史學會共同主辦第三屆孫文論壇於陝西師範大學雁塔校區，以「紀念辛亥革命陝西光復及孫中山思想及其現代意義」為主題。

　　2013年與中興大學國際政治研究所、中國社會科學院近代史研究所共同主辦第四屆孫文論壇，以「孫中山先生的政治思想與實踐」為主題，兩岸共發表15篇論文，5場專題演講。

　　2016年促成基金會與中國社會科學院近代史研究所合辦孫文論壇的李子弋董事長、步平前所長先後回歸自然，基金會以一封唁電致近代史研究所，雙方再續合作，並決定以後每年合辦孫文論壇。

　　2017年基金會與中國社會科學院近代史研究所、孫中山研究院聯合主辦，中山市社會科學界聯合會、孫中山故居紀念館協辦第五屆孫文論壇於廣東中山市，以「時代變遷與孫中山思想的發展與闡釋」為主題。

　　2018年第六屆孫文論壇，由極忠文教基金會、國立國父紀念館，中國社會科學院近代史研究所共同主辦於國立國父紀念館中山講堂。論壇主題：民族復興與文明對話。子題有五：民族主義專題、民族平等與民族國家建設、民族主義與文化反思、民生安和樂利與中華文化振興、濟弱扶傾與世界和平。兩天議程，兩岸44位學者與會，包括2場專題演講、16篇論文發表及與談。

　　第六屆孫文論壇的籌備，完全由秘書處承擔，我們期許本屆孫文論壇如大陸學者的說法：「傳、幫、帶」，傳，承傳與延續；幫，幫助提攜後進；帶，指引帶路，讓年輕學者與會務工作人員能接上前人的研究積澱與實務經驗。

　　涵靜老人說：「我們要培養正氣，慢慢地在無形中在轉化氣運，但是不能急，急也急不起來啊！每個人都有天命，要懂得『藏器待時』，等時間啊！『器』就是天命，守住自

己的本分，在自己的崗位上默默耕耘。」

時代在變，兩岸社會日趨多元，國家民族觀念被挑戰、孫學研究出現邊緣化現象，需要提攜年輕人參與相關的學術活動、兩岸交流，以因應時代。

2014年3月第八屆第五次董事會議，李子弋董事長於臨時動議時提議成立青年部，對在臺就讀的大陸學生予以關懷支持，請李顯光董事規劃組織。

基金會於2017、2018年舉辦在臺陸生「臺灣文化探索」營隊，2017年起的青年幹訓，即著眼未來，以期延續中華子孫之情感。

自2020年3月世界衛生組織宣布新型冠狀病毒肺炎疫情（COVID-19）為「全球大流行（pandemic）」至今，兩岸交流陷於停滯，然，基金會努力摸索以開創新局面。

2021年11月《臺閩社會與文化融合》一書出版，由「極忠」贊助，「涵靜孫學和平論壇」主編，以「孫中山的文化融合及社會融合的理論」為本，以大陸人民在臺灣、臺灣人民在福建各五篇案例，及香港人民在臺灣的身分認同與社會適應之研究，對兩岸最終是否能融合，提供了嚴謹可供參考的版本，既紀念涵靜老人，也闡示了本基金會的宗旨。

同月，第三屆兩岸孫學研究學術論壇視訊會議，由中國文化大學推廣教育部、中華民國兩岸關係發展協會、陳守仁孫學研究中心主辦，「極忠」協辦。

敬謹概述財團法人極忠文教基金會三十年來努力，以示永續涵靜老人與智忠夫人創會精神之行動見證。

# 貳、編輯體例

一、本年鑑以極忠文教基金會民國101年（2012）1月至民國111年（2022）12月歷屆董事會與秘書處的會議記錄為本，輔以兩岸大事彙編而成。

二、本年鑑分「記事年表」、「規章辦法」、「專題報導」、「董事會」四大部分。

（一）「記事年表」中，「事記」是記錄極忠文教基金會重要事件，「時代」則記錄此時期臺海兩岸與國際上影響兩岸情勢之重要大事。見證基金會秉持涵靜老人創建時指示：「發揮民間力量使兩岸能在學術、文化上多增加接觸，發生影響力」，在政經變化的時代環境下，歷屆董事會與秘書處工作人員為堅持貫徹使命的努力。

（二）「規章辦法」，刊載極忠文教基金會三十年來之重要文獻，包含民國108年（2019）第二次修正通過之財團法人極忠文教基金會捐助章程、民國111年（2022）第八次修訂通過之財團法人極忠文教基金會獎學金辦法，以及民國111年（2022）第十一屆第二次董事會議修正通過之涵靜書院組織章程。

（三）「專題報導」，收錄八篇文章，具體而微的呈現極忠文教基金會三十年來堅持奮鬥的歷史，內容包含華山尋根朝聖與「天地正氣」碑立碑的變化、2017年至2019年於青年培育的努力、辦理獎學金頒發與學術藝文交流的實績。

（四）「董事會」，以已故李子弋董事長及第九屆、第十屆兩位董事長的話，點出涵靜老人的精神與極忠文教基金會將持續奮鬥的方向。

三、年鑑於「記事年表」的歷年「事記」、「時代」起始，以民國○○○年（公元○○○○年）標明，如民國101年（公元2012年）；於「規章辦法」以民國○○○年標明。餘皆以公元年記事。

四、內文中，以阿拉伯數字書寫部份：有日期、學期，登記序號，地址，金額，百分比等。以國字書寫部份：專有名詞（如「九二共識」），以及不確定的參與會議人數（如二十餘位）等。

五、人物稱呼：

（一）極忠文教基金會是天帝教輔翼組織，雖不負傳教責任，但是因而有天帝教教徒或擔任董事、秘書，或參與活動，故年鑑對具天帝教道名者，於首次記事時，在本名之後括弧註明道名，如李子弋（維生）。

（二）有職銜者，省略先生、女士、小姐，參與會議者以「學人」統稱，不一一註明○○○教授。

六、單位名稱部分，因名稱過長，只在記事第一次出現時以全名稱呼，其餘以簡稱代之，
　　詳如下：

　　財團法人極忠文教基金會　簡稱「極忠」或「基金會」

　　中華民國宗教哲學研究社　簡稱「宗哲社」或「宗教哲學社」

　　中華民國紅心字會　簡稱「紅心字會」

　　中華天帝教總會　簡稱「天帝教總會」

　　財團法人海峽交流基金會　簡稱「海基會」

　　行政院大陸委員會　簡稱「陸委會」

　　海峽兩岸關係協會　簡稱「海協會」

　　中興大學國際政治研究所　簡稱「中興大學國政所」

　　中國社會科學院世界宗教研究所　簡稱「中國社科院世界宗教所」

　　中國社會科學院中國近代史研究所　簡稱「中國社科院近代史所」

　　中國文學藝術界聯合會　簡稱「中國文聯」

　　華東師範大學　簡稱「華東師大」

　　陝西師範大學　簡稱「陝西師大」

　　陝西祭黃帝陵工作委員會辦公室　簡稱「祭陵辦」

　　國務院臺灣事務辦公室，簡稱「國臺辦」

　　中華人民共和國國務院，簡稱「國務院」

　　亞洲基礎設施投資銀行，簡稱「亞投行」

# 參、極忠文教基金會簡介

緣　　起：涵靜老人李玉階先生（極初）暨德配過純華女士（智忠）以九秩雙慶之祝壽金
　　　　　為基金，辦理全國性文教基金會登記。定名為「財團法人極忠文教基金會」。

宗　　旨：研究天帝宇宙大道，發揚中華學術文化暨提倡孫逸仙思想，促進早日實現以和
　　　　　平統一中國，為人類謀求永遠和平幸福，達成宗教大同、世界大同、天人大同
　　　　　之長期奮鬥目標。

設立時間：教育部民國81年（1992）4月28日臺（81）社字第21573號函准設立。
　　　　　臺灣臺北地方法院民國81年7月15設立登記。
　　　　　法人登記證書：登記簿第66冊第55頁第1662號。

設立地點：中華民國臺灣省臺北縣新店市（現為新北市新店區）北新路2段159號

業務範圍：一、獎助或辦理符合本會宗旨有關之各種學術性出版工作。
　　　　　二、獎助或辦理符合本會宗旨有關之各種學術研究工作。
　　　　　三、獎助或辦理符合本會宗旨有關之各種學術性交流活動。
　　　　　四、獎助研究發展天帝宇宙大道、中華學術文化、孫逸仙思想之優秀人才。
　　　　　五、獎助傳習天帝教學術研究暨符合本會宗旨之清寒子弟。
　　　　　六、其他符合本會宗旨，且經董事會通過之教育、文化、公益事項。

# 肆、記事年表

民國101年 （公元2012年）

## 事記

01.

· 會計傳票自本年度1月起，依據教育部的教育事務財團法人業務手冊，簽核聯為－董事長、會計、出納、製單。

02.20.

· 即日起至3月1日，李子弋（維生　涵靜老人長子）董事長101年度第一次大陸親和傳道，北京、西安、上海行，為本年度工作計劃邀請學者專家與會。

（一）20日董事長、李顯光（光光　涵靜老人長孫）董事與中國社科院世界宗教所卓新平所長、金澤副所長會談「第十一屆海峽兩岸學術研討會」事宜。

1、會議時間、地點：7月6－7日　　山西太原

2、宗哲社負責的籌備事宜：

（1）3月發函委託世界宗教所：代為安排旅行社以規劃會後文化參訪路線，最後由宗哲社定案。

（2）4月發函邀請臺灣與會學者。

（3）5月將臺灣與會學者論文題目及與會者名單提交世界宗教所。

（4）6月將臺灣與會學者提交論文傳給世界宗教所。

（二）21日，董事長與北大哲學系王博系主任、冀建中教授會談第四屆極忠講座、2012涵靜老人講座。

1、第四屆極忠講座

時間：5月18～19日（星期五～六）

主題：哲學系百年系列活動主題為：「哲學與當代中國」。「極忠講座」的
內涵以闡述「中華文化在今天的普世價值」為重心。

型式：

（1）5月18日：大會開幕式，上、下午各兩場演講。

（2）5月19日：小型研討會。

（3）大會開幕式－王博系主任，總結－李子弋董事長。

（4）講座主講人選：（暫訂）

北大：杜維明教授、樓宇烈教授。臺灣：王邦雄教授、李豐楙（奮道）
教授。

2、2012年涵靜老人講座

時間：5月25日～27日（星期五～日）

地點：臺灣

主題：「宗教和平與宗教衝突」

人選：擬邀請張學智教授與會，由「宗教大同」切入主題。

（三）24日董事長、李顯光董事於西安與西北大學陳峰院長、陝西師範大學歷史文化
學院賈二強院長親和會談。

邀請陳峰院長、高正紅教授夫婦，王鐵錚教授、賈二強院長參加2012年涵靜老
人講座。

（四）26日於西安，兩岸合作祭祖大典案

下午，董事長與「陝西祭黃帝陵工作委員會辦公室（以下簡稱「祭陵辦」）、
兩岸祭祖大典工作小組」親和會談。與會的有：蘇宇主任、周文綉處長，趙學
智導演，陝西電視台郭敬宜；臺北陝西同鄉會井勝宏副秘書長；「極忠」李顯
光董事、黃牧紅（敏思　涵靜老人長孫媳）副秘書長。

1、去年祭黃帝陵時，央視第一次播放天極行宮祭祖大典影片，收視率高，極受
肯定。

2、依去年模式與中視合作攝製天極行宮祭祖大典影片，4月4日清明祭黃帝陵時
同步播放。

（1）「祭陵辦」製作大幅黃帝像，一式二幅。3月18日在西安舉辦恭送「黃
帝像」儀式，在臺灣舉辦恭迎「黃帝像」儀式，隨即展開前置作業。
另一幅「黃帝像」於祭祖大典時立於天極行宮現場。

（2）3月20日西安攝製天極行宮祭祖大典的人員抵臺。

（3）採訪官方人士，由中視安排。

（4）現場將採訪祭祖大典主祭者等人士，由天帝教總會安排。

3、臺灣聯絡人：天帝教總會郝寶驥（光聖）副理事長、劉曉蘋（鏡仲）秘
書長。

4、計劃明年聯合主辦祭祖大典、黃帝研討會，時間暫定清明或九九重陽。

（五）26日下午17時～18時30分，董事長與「陝西文化產業投資控股集團有限公司」總經理王勇、文化項目策劃總監白玉奇會談。李顯光董事、黃牧紅副秘書長，臺北陝西同鄉會并勝宏副秘書長與會。

1、該公司是陝西省政府成立，整合開發文化資源。

2、董事長建議：

（1）開發新文化的同時，需保留老文化、老城區。

（2）在追求「物化」，硬體又快又好的同時，要注意以「人」為本的人性化。

（3）偽造文化如大雁塔、曲江池，失去了重厚古都的文化西安。

（4）有歷史價值的地方如華嶽廟、雲台觀、玉泉院等，避免世俗化。

（5）讓老文化開出新枝幹，將舊文化新包裝。如張載、李二曲，藍田輞川的王維、司馬遷。

（6）以公司為平台，結合業界、學界具體表現，如西北大學陳峰教授、陝西師大賈二強教授都是研究歷史的專家；又如聯合祭祖是兩岸交流的最好平台。

3、白玉奇總監在陝西電視台製作「西安歷史名人」的節目，有意訪談董事長及李行（維光　涵靜老人三子）導演，以成長於華山為背景，進行「口述歷史」採訪。

4、董事長邀請王勇總經理、白玉奇總監11、12月間訪問臺灣。

（六）28日上海龍之夢酒店

1、8時，董事長與華東師大哲學系潘德榮主任、李顯光董事親和會談，並簽訂合作備忘錄，由顯光董事紀錄。

（1）雙方同意在過去長期交流合作之友誼與諒解基礎上，於2012年在華東師大哲學系建立涵靜書院，通過教學、研究、推廣中華文化，以促進海峽兩岸相互理解與世界和平為目的。

（2）「極忠」每年提供人民幣拾萬元整作為涵靜書院經費。辦理年會、在職進修班、獎學金之經費由極忠文教基金會專案或個案列支。

（3）雙方堅持長期合作研究，隔年在上海與臺灣分別召開涵靜書院年度論壇，進行合作交流。

（4）華東師大同意「極忠」通過涵靜書院合作之基礎，保送資優研究生至華東師大在職進修，完成既定學習課程後參加「同考」，通過後寫論文取得華東師大碩士學位，進一步攻讀博士。

（5）「極忠」亦持續提供華東師大教師、博碩士研究生，研究哲學、宗教與中國文化之研究獎學金與研究經費。

（6）涵靜書院舉辦「涵靜講座」，分別由雙方推薦「研究專長領域為哲學、宗教、中國文化座」一至二位學人主持講座，專題演講與討論會之論文以專書出版。

2、董事長與來自美、臺兩地的熱心同奮研議於臺灣成立「涵靜書院」，以闡揚涵靜老人的思想精神、推動中華文化和世界和平進而達到宗教大同的理念。

## 03.07.

．涵靜書院籌備餐會晚間在臺北市松江路「竹里館餐廳」召開。

## 03.14.

．創會董事李子堅（維公　涵靜老人次子）先生在美國紐澤西州回歸自然。

## 03.26.

．第七屆第九次董事會議於臺北市召開。
　　主席：李子弋董事長　　　紀錄：朱惠專（靜焱）秘書
一、主席致詞
　　　　1、請起立，為李子堅前董事誦廿字真言三遍祈禱。李子堅前董事是創會董事，代表美國地區，他的家人17日在美國為他完成了天主教告別式，4月1日下午2時，我們在天帝教始院舉辦追思飾終儀禮。
　　　　　李子堅前董事是真正的中國知識份子，以四十二年歲月做終身報人。幫助天帝教完成英文、俄文版教義的翻譯，做到涵靜老人給他的道名「無私為公」。
　　　　2、本席2月在大陸地區的工作，是邀請大陸學人參與有關兩岸的學術研討。
二、專責單位
　　（一）獎學金委員會
　　　　劉緒倫（正中）主任委員：
　　　　1、去年獎學金依照董事會議決議的發放、執行已完畢。過去兩年在獎學金發放、執行上，比較檢討「極忠」與紅心字會的發放獎學金，紅心字會發放獎學金的對象是受刑人子女，對於他們的幫助，精神上的效果比經濟上的效果更大，他們的感激更深刻。「極忠」發放獎學金是以天帝教同奮子女為主，拿了獎學金都有點不好意思，因為他們都會對天帝教奉獻，變成反而向天帝教拿錢，在心裡上有了矛盾，原本是希望用獎學金來鼓勵同奮子女，現在發

現效果並不明顯。

2、這兩年也覺得在「極忠」的發放、執行要調整，我的意見是回到傳統方式，以深造型、清寒及急難型這兩個方式去發放，可以提昇效果、效益。

3、實地的訪問，紅心字會可以協助配合，紅心字會有現成的表格可以使用。

董事長：

1、劉緒倫董事以他主持的紅心字會與極忠的獎學金處理原則做了比較，也提出改進的意見。事實上，紅心字會是以社會教育為原則，而極忠獎學金是涵靜老人與智忠夫人對同奮愛護的精神。

2、往後極忠的獎學金以「事前實地的訪問，到實地的致送」作為執行原則。
收到申請件後，就做實地訪問，實地訪問可以與天帝教青年團體指導委員會合作。訪問的資料送極忠獎學金委員會審查，審查同意後還是由極忠實地發送給受獎學生。

3、獎學金直接發送給受獎學生，是對受獎學學生的尊嚴的維護，所以實地訪問很重要。開導師推薦函沒有發揮實質效果，失去推薦的功能，所以取消開導師的推薦函。

4、涵靜老人三、四十歲在西安時就認為：可以看得到的貧窮人，比較容易受到幫助，現實社會存在著「隱貧」的人，是不容易受到幫助。

（二）專案：

1、《涵靜老人傳》。

李子達（維光　李行導演　涵靜老人三子）董事：

《涵靜老人傳》不是一個公開的影片，是耕樂堂子孫為涵靜老人、智忠夫人的記錄，影片長度大約八、九小時。

2、中國文化專書。

周植基董事：

（1）極忠文化紀念集叢有四本：鈕先鍾紀念文選、李慎之紀念文選、潘公展紀念文選與黃震遐（維道）紀念文選。

（2）預計先出版李慎之、黃震遐紀念文選，建議採用助印的方式，目前已有兩筆助印款項，共有2千元美金，兌換為新臺幣約6萬元整。

3、年鑑

專案承作人：黃牧紅

（1）大事記包含二十年來極忠及兩岸的大事，已整理至101年3月，正在做文字整理。

（2）董事長、秘書長專訪：3月20日完成前任董事長李光燾先生的採訪，初稿已整理好，以「施予是快樂的—傳承家風與理想」做標題。前任秘書長李子達董事的採訪，安排在4月1日之後。

董事長：

年鑑專案，將「極忠」這二十年來為兩岸所做的與為臺灣社會服務的實績留下記錄，能瞭解過去，再出發。

三、討論事項

（一）極忠二十週年慶

結論：極忠二十週年慶是4月28日，訂在5月涵靜老人講座中舉行。

（二）第四屆極忠講座（5月18-19日）

結論：推薦中興大學巨克毅（光膺）教授、成功大學楊憲東（緒貫）教授。

（三）2012年涵靜老人講座（5月25日-27日）

結論：

共同主辦單位為天帝教總會、宗哲社、紅心字會與「極忠」。「極忠」依承辦單位天帝教總會的計劃與預算，請董事長決定贊助金額，由秘書處辦理。

（四）涵靜書院

周植基（正尋）董事：

1、有關本基金會附設涵靜書院，2月28日董事長在上海有一個籌備性座談，緣起的部份，董事長說：涵靜老人有承擔的精神來改革宗教，涵靜老人的思想是生命的延續，涵靜書院是延續涵靜老人的思想。

2、涵靜書院在臺灣，其他各地成立分支機構的實際名稱如何，等籌備成立後再討論。

3、宗旨暫定為闡揚涵靜老人的思想精神，推動中華文化與世界和平。有研究、教學、發展三個主軸。

4、章程、募款，建議在極忠文教基金會之下運作。

5、因在「極忠」內部，所以有必要修改本基金會章程。

董事長：

1、周植基董事為3月7日在臺北的籌備餐會做了說明。動機是去年12月在鐳力阿舉辦的第一屆國際學術研討會，10個國家15位國際學者舉行了三天討論，他們的印象非常深刻，主要關鍵是以涵靜老人的思想為中心。於是開啟了很重要的想法：以涵靜老人的思想與中國文化做為在大陸及國際先鋒，進而有成立涵靜書院的動機與構想。

2、涵靜書院以極忠捐助章程第三條第六項條文，專案募集基金專款專用，專案專人營運，自2012年籌備，2013年啟動。

3、有幾個重點做為本案的依據：

（1）捐助章程第二條：本基金會研究天帝宇宙大道，發揚中華學術文化，暨提倡孫逸仙先生思想，促進早日實現以三民主義和平統一中國，為人類謀求永遠和平幸福，進而達成達成宗教大同、世界大同、天人大

同之長期奮鬥目標為宗旨。這是涵靜老人的創建原則。

（2）捐助章程中第三條提出的業務範圍：

獎助或辦理符合本基金會宗旨有關之各種學術性出版工作。

獎助或舉辦符合本基金會宗旨有關之各種有關學術性研究工作。

獎助或舉辦符合本基金會宗旨有關之各種有關學術性交流工作。

獎助或研究與發展天帝宇宙大道、中華學術文化、孫逸仙思想之優秀人才。

獎助傳習天帝教學術研究暨符合本基金會宗旨之清寒子弟。

其他符合本基金會宗旨，且經董事會通過之教育、文化及公益事項。

劉緒倫董事：

1、因為涵靜書院是在財團法人極忠文教基金會之下的一個組織，要成立一個特別委員會。

2、另外建議「涵靜書院」要做商標登記，登記在文教這部份，對外可以用涵靜書院的名稱，它是名字也是商標。對外是極忠文教基金會附屬的一個單位，產權及募款也都登記在極忠文教基金會名下，可以設立專款來專用。

3、都是涵靜老人復興天帝教、努力奮鬥的成果，「涵靜書院」要與天帝教有密切結合。

蕭玫玲（敏堅）董事：

在平時可以設定為一個對外經營的會館，供應住宿、咖啡或簡餐，對外開放經營，場地才不會閒置。

董事長：

1、在天帝教鐳力阿道場外停車場後面有土地620坪，是農牧用地，在這一塊土地的旁邊還有些土地，可以洽購合併涵靜書院設置在此最適合，對內則建立為耕樂堂的宗祠。

2、蕭玫玲董事的提議很好，可以開放對外經營。

3、設立涵靜書院，分三個層次

（1）啟蒙班。是啟蒙私塾，免費教讀經、廿字真言等。

（2）中國文化的教育、研究，以中國文化做為中心。

（3）最高層次是以涵靜老人的思想做為中心，就是天人實學。

劉緒倫董事：

在成立涵靜書院的同時也一併處理農牧用地的事，就是再成立一個「農牧公司」，可以直接取得農牧用地的使用，可以辦觀光休閒農場。

董事長：

籌備小組全名定為「極忠文教基金會附設涵靜書院發展委員會」，籌設小組成員增加劉緒倫董事及楊思超（正常）副研究員。

結論：

1、「極忠」為貫徹涵靜老人創建之精神與宗旨，特決議專案募集基金，建立涵靜書院，闡揚涵靜老人思想，推動中國傳統文化，以落實世界和平與宗教大同之終極關懷之精神理念。

2、「極忠」指定熊鈺麟（光崗）、周植基、蔡國強（光申）、劉緒倫四位董事與楊思超研究員為涵靜書院專案籌建人。以專款專用，獨立營運，向「極忠」專案負責。

3、「極忠」交付涵靜書院以完成下列三大任務為要旨：

　　第一、「涵靜書院」以研究、教學、推廣涵靜老人天人實學思想精神與中華文化，以落實天人實學國際化。

　　第二、「涵靜書院」以建立促進與提昇涵靜老人思想、中華文化，走向世界學術交流與宗教會通之平臺。

　　第三、「涵靜書院」得與國際、中國大陸之學術團體與大學合作交流、訪問研究、策略聯盟，做為基本原則。

　　第四、「涵靜書院」以毗鄰鐳力阿道場建立實體中心建構，做為「涵靜書院」主體基地。

四、主席結語：

有一個月的時間，我整個身心靈都受到大考驗，已經在康復中。今後兩岸活動將減少，以臺灣做為中心，謝謝各位董事的關心。

涵靜老人證道後，我發了三個願，第一、涵靜老人是中國傑出的宗教家，中華民國總統頒給涵靜老人褒揚令已經肯定。第二、涵靜老人是近代中國的哲學家，經過北大等大陸學人研究涵靜老人的思想，也已肯定了。第三、涵靜老人是國際世界的思想家，涵靜書院就是國際化的平台。

涵靜書院所有計劃與發展，請今天決定的四位董事及一位研究員來全力的推動，今年是籌備年，明年起開始啟動。

## 03.26.

‧中午董事長宴請來臺參加「中華民族海內外同胞聯合祭祖大典」的陝西省祭黃帝陵工作委員會工作人員。

‧餐後，陝西省祭黃帝陵工作委員會專訪李子達董事，因其在電影及兩岸影劇交流的卓越成就，成長於西安、華山的背景。

**04.20.**

・華東師大校長辦公室以〈校長辦公會議議決通知書〉正式函知本基金會，關於哲學系與臺灣極忠文教基金會合作成立「涵靜書院」的議決。

---

經2012年4月16日第7次校長辦公會討論，就哲學系與臺灣極忠文教基金會合作成立「涵靜書院」議決如下：

1、同意與臺灣極忠文教基金會合作成立「涵靜書院」，作為非實體研究機構，掛靠哲學系。

2、社科處負責就成立該機構擬文報送上海市人民政府臺灣事務辦公室備案，說明該機構對於促進兩岸和平統一、學術交流與合作的積極意義。

3、對外聯絡與發展規劃處負責，製作臺灣極忠文教基金會負責人李子弋先生在大夏大學就讀期間的檔案紀念冊。

特此通知。

校長辦公室

二○一二年四月二十日

---

**04.**

・本基金會專函告知北大哲學系：第四屆極忠講座等本基金會接辦之相關工作事務，仍準用指定以董事李顯光先生、副秘書長黃牧紅小組為聯絡人，此一持續的一致性作業模式。

**05.18.**

・北大哲學系以「哲學與當代中國」為題舉辦百年哲學系列活動，第四屆極忠講座於英傑交流中心舉辦，以闡述「中華文化在今天的普世價值」為內涵，為期兩天。北大杜維明先生、樓宇烈教授，成功大學楊憲東教授、中興大學巨克毅教授應邀專題演講。

**05.25.**

・涵靜老人講座由天帝教總會、宗哲社、紅心字會與「極忠」共同舉辦於鐳力阿道場，為期三天。美國、加拿大、愛爾蘭及兩岸學者應邀共襄盛舉。

・「極忠」二十週年慶文物展同時舉辦。

## 05.26.

• 「極忠」二十週年慶主題演講：「回首來時路～簡述極忠20年的奮鬥事蹟」，黃牧紅副秘書長主講。

## 06.08.

• 贊助中興大學當代中國研究中心、國政所主辦第五屆兩岸和平論壇於該校。

## 06.25.

• 第七屆第十次董事會議於臺北市召開。
　　主席：李子弋董事長　　　紀錄：朱惠專秘書
一、主席致詞（略）
二、秘書處工作報告
　　　上次（3月26日）董事會議決議事項執行情形（擇要）
　　　涵靜書院
　　　說明：1、專款專用，獨立營運，2012年籌備，2013年啟動。
　　　　　　2、籌建小組：周植基（召集人）、熊鈺麟、蔡國強、劉緒倫、楊思超。
三、工作報告
　　　（一）專責單位
　　　　　1、獎學金委員會
　　　　　　劉緒倫主任委員：
　　　　　　依秘書處整理的「辦理101年度獎學金注意事項」的時程辦理。
　　　　　　董事長：
　　　　　　（1）請李顯文（敏禮　涵靜老人孫女）副研究員做獎學金委員會委員兼執行秘書，負責行政工作。
　　　　　　（2）在天帝教內獎學金發放沒有落實，希望有限的經費落實到真正需要的人手上。
　　　　　　（3）許多清寒的學生，天帝教的下一代，需要支持，現在失業率愈來愈高，讓很多年輕人失學，雖然我們獎學金的金額不多，還是希望能實實在在的發放到真正需要的人手上，落實極忠獎學金的精神。
　　　　　　（4）在今（101）年開始，做出調整方案來辦理。

2、天人套與廿字氣功研究室

　　董事長：請參考書面報告。

（二）專案

　　1、《涵靜老人傳》

　　　　李子達董事：依計劃進行，10月23日（九九重陽節）前完成。

　　2、中國文化專書

　　　　周植基董事：

　　　　中國文化專書四本，已完成三校。預計9月出版鈕先鍾、黃震遐紀念文選。

　　　　董事長：

　　　　今年內，四本紀念文選完全出版。

　　3、年鑑

　　　　專案承作人：黃牧紅

　　　　（1）根據歷年資產負債表與收支餘絀表統計，二十年來之主要支出總計：
　　　　　　　新臺幣2,826萬2,822元整。
　　　　　　　甲、頒發獎學金：新臺幣874萬0,715元整。
　　　　　　　乙、贊助兩岸交流活動：藝文交流活動新臺幣232萬8,841元整；學術交
　　　　　　　　流活動新臺幣1,719萬3,266元整，合計為新臺幣1,952萬2,107元整。

　　　　（2）二十年照片圖檔蒐集，在相關人士支援及網路搜尋下漸趨完備。
　　　　　　　感謝：李子達董事、李顯光董事、周貞余（靜苗）女士、曹偉先生，
　　　　　　　天帝教教史委員會。

　　　　（3）極忠二十周年慶活動結束，年鑑編寫工作自6月再度啟動，整合《年
　　　　　　　鑑》初稿與《財團法人極忠文教基金會二十年回顧》兩篇內容。周貞
　　　　　　　余女士提供之二十年來大陸學人應邀來臺參與學術研討會名單，將列
　　　　　　　入年鑑專題「兩岸學術藝文交流」。

　　　　董事長：

　　　　感謝前董事長李光燾（涵靜老人姪「極忠」第一～五屆董事長）董事，在艱
　　　　難的情況下，發放那麼多的獎學金，獎學金是涵靜老人、智忠夫人的心願。
　　　　感謝李子達董事推動兩岸文藝界交流，現在已經看到成果。感謝何英俊秘書
　　　　長（光傑　涵靜老人秘書）帶領同仁奮鬥。

（三）涵靜書院

　　　　周植基董事：

　　　　1、申請「涵靜書院」商標登記，劉緒倫董事主辦。
　　　　2、涵靜書院捐助及組織章程，楊思超研究員研訂草案。預定9月底定案。
　　　　3、涵靜書院英文名稱HanjingInstitute/HanjingAcademy，討論中。
　　　　4、涵靜書院工作計畫及財務規劃，研議中。

董事長：

1、涵靜書院的工作是基金會跨出去的重要一步，透過學術性的單位向外推廣。

2、涵靜書院的人力物力是以穩健的基礎發展，組織人事由極忠文教基金會董事會通過人選來執行。財務也是以極忠文教基金會的體系完成，在財務方面做到自給自足。

3、組織章程請更多的董事參與討論。

劉緒倫董事：

1、章程的組織是關係到要進行的內容，在此先列出個人主張涵靜書院應有的內涵，請董事們提供意見，然後再規劃組織章程的實質內容。

2、關於商標登記，也要先有規劃。

3、組織有一個基本架構，在財團法人基金會之下有一個類似私立學校的架構，基本上就是依這樣架構思考設計。

董事長：

除了剛才提到的人事與財務二個基本原則外，重大的制度都應該由極忠文教基金會董事會做最後決定。

（四）年度工作計劃追加專案

1、鈕先鍾百歲紀念戰略思想學術研討會

周植基董事：

（1）這次學術研討會，是董事長在淡江大學戰略研究所時，鈕先鍾教授80歲壽辰上，立言為鈕先生百年壽辰舉辦戰略思想學術研討會。

（2）董事長特別強調，鈕先鍾教授為涵靜老人有關天帝教第一時代使命「化延核戰毀滅浩劫」之長期諮詢顧問。

（3）邀請函列了三項主旨，請參閱議程表，參與人數：淡江大學報名網80人，再加上天帝教同奮，總參與人數預計為130至150人。

2、華東師大涵靜書院

董事長：

（1）請秘書處將華東師大校務會議的決議文提供各位董事。

（2）定在10月23日（重陽節）揭牌，華東師大稱之為掛牌，本席正名為揭牌，意思是正式公開登陸。

（3）學務委員會4位：李顯光董事、巨克毅董事、王蓉蓉教授、宋光宇（化化）教授。王蓉蓉教授是本基金會國際學人的連絡人。

四、討論事項

（一）辦理101年度智忠獎學金

董事長：依照獎學金委員會的程序執行

（二）鈕先鍾百歲紀念戰略思想學術研討會

結論：

1、深契本基金會的宗旨與原則目標，由本基金會主辦，特邀天帝教的同奮與相關單位共襄盛舉。

2、列為本度工作計劃的追加專案，本基金會內依專案工作成立「工作委員會」承辦。請董事長聘任工作委員會的人選。

3、同意經費預算為新臺幣30萬元整。由本基金會「涵靜書院」專款內支應。並由工作委員會做「專案捐助」的募集。

（三）華東師大涵靜書院

結論：

是本基金會內「涵靜書院」專案的學術交流合作計劃。經費使用依現行法令規定辦理。

五、主席結論：

（一）第四屆極忠講座在北大舉辦，楊緒東教授研究科學，自訂題目「一沙一世界，剎那即永恆」，用科學的角度講哲學的思想，是很有深度的演講。巨克毅教授研究三民主義，從中國文化的道統談起，三民主義是中國文化的道統傳承，進一步談到兩岸未來的發展，共同的目標就是以三民主義統一中國。

（二）2012年涵靜老人講座，主題是「宗教衝突與宗教大同」，邀請兩位國際學者與北大哲學系張學智教授，社科院王宇潔研究員。兩位專題演講，呂顯龍（光證）先生，從涵靜老人宗教大同思想談起，做了深度的說明。趙志先生是中國人民大學國際戰略研究中心研究員，他強調：國際關係不瞭解宗教，永遠缺一塊。談馬克思主義有關宗教鴉片論的說法，談非主流宗教認定是邪教的說法，認為不能以偏概全。

（三）一位大陸學者在會後文化參訪鹿港時遺失隨身包，行程繼續，到阿里山才去派出所完成報案程序，兩地警察局連線，6分鐘內拿到報案文件。本會秘書處同仁有效率地幫助完成證件補件，海基會通知海協會，海協會同意補件。三天內完成，讓大陸學人深深感受到臺灣的工作效率及服務精神。另一位教授回到任教的學校後，在課堂上講來臺經驗，感覺是有臺灣有希望。我們是民間的團體，為臺灣社會默默做事。

（四）本基金會與大陸地區的大學合作在校園裡播種，先在北大成立道學研究中心，現在又與華東師大合作成立涵靜書院，下一步由大陸跨到國際，在美國成立涵靜書院，以涵靜書院做涵靜老人思想、中國文化會通世界的平台。

（五）因雲南大學國際關係研究所碩士生李政陽無法來臺，已辦理的「入臺證」撤件。他碩士論文的開題報告，講「天帝教由民間宗教向主流宗教轉型、由本土宗教轉向普世宗教發展」，「天帝教同奮人人都在傳教，是西方的傳教精神在東方社會落實的宗教」，本席為鼓勵他，將依照規定在大陸致送深造獎助學

金，並繼續支持完成博士學位。

（六）涵靜書院的組織章程，第一屆院務委員由極忠文教基金會董事會提名，第二屆以後由院務委員會加倍提名，極忠文教基金會董事會選任。採常務委員制，預定院務委員9位，每三位選出一位，院長由院務委員選舉。

今年12月的研討會，邀請5位國際學人做小型的研討會，研究主題是靜坐、精神鍛煉，符合涵靜書院的發展；讓研究宗教的國際學人了解天帝教是一個具中國文化的新興宗教，討論精神鍛煉靜坐之外，要讓他們自己實習，靜坐有什麼心得、效果，對哲學的理論探討有實際的了解。

（七）鈕先鍾教授與我是淡江大學戰略研究所建所教授，鈕教授有近五十年的研究，戰略著作約一百七十幾部，超過二千萬字，是一位很了不起的學人。

涵靜老人與他的關係是建立在化延核戰毀滅浩劫的天命，涵靜老人看到鈕先鍾教授在淡江大學《明日世界》的一篇關於人類未來面臨毀滅性核子戰爭的文章，於是約鈕教授見面，談了三個小時，鈕教授帶了包含原文的很多資料，涵靜老人全神貫注地聽。涵靜老人第二次約鈕教授時，提出問題並交換意見，鈕教授說：您對問題有深刻的了解，涵靜老人說：我是從你的資料中看到的。第三次見面是鈕教授又整理了一批資料後約涵靜老人，談了四個半小時，鈕教授對涵靜老人說說：您老人家救劫的胸懷，就是中國文化的共同天命－和平，戰略就是要追求永久的和平。所以這不是普通的研討會，是與涵靜老人淵源很深，值得紀念的研討會。

## 07.06.

· 第十二屆海峽兩岸宗教學術研討會「中國文化與宗教大同暨五臺山佛教文化」，宗哲社與中國社科院世界宗教所、山西省海外聯誼會、山西省民族宗教文化交流服務中心共同舉辦於五臺山，「極忠」贊助，會期三天，兩岸六十餘位學人與會。

## 9.01.

· 鈕先鍾百歲紀念戰略思想學術研討會，由本基金會主辦、淡江大學戰略所所友會、鐳力阿道場管理委員會、涵靜書院協辦於鐳力阿道場，為期兩天。
· 極忠紀念文叢《鈕先鍾紀念文選》出版。

## 09.03.

· 創會董事巨克毅教授回歸自然。

## 09.27.

・第七屆第十一次董事會議於臺北市召開。

　主席：李子弋董事長　　　紀錄：朱惠專秘書

一、主席致詞：

　　這次的董事會議因為獎學金委員會的初評會議及訪談工作，延到今天召開。我們很遺憾的是巨克毅董事於9月3日回歸自然。我與巨克毅董事交往二十五年之久，涵靜老人對他有很大的期望，指定他籌辦天帝教的研究學院，他因此選擇就近的勤益工專任教。涵靜老人證道後，他以宗教哲學研究社理事長身分在兩岸之間做了很多事情。我們向巨董事默禱，誦廿字真言三遍。

　　9月1、2日舉辦鈕先鍾百歲紀念戰略思想學術研討會於鐳力阿，鈕先鍾先生很佩服涵靜老人「80歲還接受新的知識，不斷了解新的資訊，了不起」，「我是一個儒家思想的人，追求孔子思想，從涵靜老人身上看到孔子的思想與精神」。

二、工作報告

　（一）秘書處（略）

　　　董事長：

　　　我很負責任的告訴各位董事，「極忠」的財務完全依據主管機關教育部的規定，也經過教育部委派的會計師事務所來查帳，說明本基金會的財務會計作業很建全。

　　　「極忠」要依涵靜老人與智忠夫人的理想持續發展，財務結構一定要完整，經得起政府的考驗，也經得起出心、出力、出錢支持者的信用考查。

　（二）獎學金委員會

　　　劉緒倫主任委員：

　　　1、9月24日召開智忠獎學金的初評會議，今年大學申請27位，通過15人，專科申請6位，通過5人，高中申請10位，通過8位。

　　　2、審核討論以有實際需要者優先，所以發出的獎學金申請公告，有必要註明以「清寒」為優先。

　　　3、作業時間是否可以採「董事會議事後追認」方式，於12月份董事會議通過。

　　　李顯文執行秘書：

　　　1、獎學金申請截止日為9月15日，以郵戳為憑。因此有的申請文件收到時已過截止日，要在9月底董事會議前完成，面訪審查資格和後續發放，僅有7～10天，避免因匆促而疏漏，因此提議由獎學金委員會「10月審核及發放獎獎金，再於12月份董事會議提出追認」。

　　　2、獎學金今年度起有名額限制，審議標準以申請者經濟需要優先考量，建議修

改獎學金申請條例，增加「提出助學貸款證明」。

3、為統一公佈獲獎名單及發放獎學金，建議以電子郵件統一通知獲獎人，請其提供銀行存摺影本給秘書處，再統一電匯獎學金至得獎人指定賬戶，並以匯款證明昭公信。

4、未獲通過的申請者，也將以電子郵件通知未獲核准的原因，同時表達遺珠之憾及肯定其勤學努力的精神。

董事長：

1、獎學金審定標準：清寒學生優先核發，將機會給家庭經濟不許可的同奮子女。家中有二人以上申請者，考慮以一人為限。

2、我個人提供新臺幣5萬元為今年度獎學金經費，除清寒學生優先核發外，期望補助正在學業結束階段者，不要功虧一簣，讓智忠獎學金的申請更圓滿。

3、鈕先鍾先生學術研討會議的收支若有結餘款，可以移注為獎學金專款使用。

4、獎學金是本基金會重點業務，獎學金委員會配合作業時間，改在10月份召開。

5、期望紅心字會回饋支持本基金會的獎學金。

（三）專案報告

1、《涵靜老人傳》

李子達董事：

7月1日進榮總動大腸癌手術，至今已進行預防性化療四次，要延後才能完成。

董事長：

完成時間可以調整。

2、中國文化專書

周植基董事：

「中國文化專書專案」已改為「極忠文化紀念集叢專案」，規劃有鈕先鍾、黃震遐、李慎之、潘公展的四本書。

《鈕先鍾先生紀念文選》9月1日出版，第一版200本，申請ISBN沒有如期完成，第一版版權頁沒登，第二版再補。預算支出新臺幣25,988元。

這本書在鈕先生的學術研討會中受到好評，學者建議可放在各大學圖書館，給戰略所學生做為參考教科書。

3、年鑑

專案承作人：黃牧紅

年鑑目錄：

壹、敘－涵靜老人與極忠文教基金會

貳、編輯體例

參、極忠文教基金會簡介

肆、記事年表（溯自民國67年涵靜老人創辦宗教哲學研究社）

　　一、前極忠文教基金會時期（民國67-80年　1978-1991）

　　二、極忠文教基金會時期（民國81－101年4月　1992－2012.04.）

伍、附錄

　　一、財團法人極忠文教基金會捐助章程（民國81年　1992）

　　二、極忠文教基金會獎學金辦法（民國81年　1992）

陸、專題報導

　　一、華山尋根朝聖與「天地正氣」碑

　　二、「極忠」核心工作之一：辦理「獎學金」培育人才

　　三、「極忠」核心工作之二：推動兩岸學術藝文交流

　　四、極忠文教基金會財務報表（民國79－100年　1990－2011）

柒、董事會

　　一、李光燾：施予是比較快樂的－傳承家風與理想

　　二、李子弋：讓我們通過對話與研討，承擔「宗教大同」的道勝戰略天命底於成
　　　　　　　　功共同奮鬥

　　三、極忠文教基金會董事會的使命－弘揚中華文化，幫助苦難的世人邁向安定和
　　　　平（附歷屆董事會秘書處名冊）

捌、編輯後記

董事長：

黃牧紅撰寫年鑑，從收集資料到完成，相當用心。年鑑定今年12月前出版。
這份年鑑補充了天帝教的教史，也包含了其他輔翼團體：宗教哲學研究社、
紅心字會、帝教總會的創會，是一本重要的實錄。

關於年鑑的出版事項，請黃牧紅副秘書長辦理。

4、涵靜書院

周植基董事：

第一版章程草案由楊思超研究員提供，劉緒倫董事與劉曉蘋副研究員修訂，
列十一條草案。

劉緒倫董事建議涵靜書院有自有的名稱識別及相關資料，可運用在與其他單
位合作的活動或文書中，因華東師大涵靜書院在10月23日揭牌，希望在這之

前完成，涵靜書院無形資產成為核心價值，與合作夥伴有具體的象徵。涵靜書院的名稱可以註冊登記。

董事長：

聽了周植基董事的說明，我也看了劉緒倫董事提出的草稿及有關孔子書院、香港中文大學的參考資料，還是請大家充分交換意見。

5、鈕先鍾百歲紀念戰略思想學術研討會

周植基董事：

結案報告請參考淡大戰略研究所張明睿教授寫給淡江時報的報導：「思想、情感、誓信」價值的一場研討會。

（1）活動成果：

淡江大學戰略所師生與貴賓約80人，對鐳力阿道場的認識與義工同奮的整體表現認同，以及東西方戰略思想與宗教救劫思想的會通與啟示，尤其是中國大戰略思想的道勝與柔武。

（2）經費結算：

預算原編列新臺幣27萬4,600元整（內含行政雜支新臺幣2萬元整），漏編海報大圖輸出大會手冊調整後為新臺幣26萬8,007元。

收入分兩部分：涵靜書院專款新臺幣30萬元外，另收奉獻款新臺幣7萬1,920元。支出新臺幣26萬7,331元，餘額新臺幣10萬4,589元。

三、討論事項

（一）101年度智忠獎學金（獎學金委員會）。

大學申請27名，初評15名，專科：申請6名，初評5名。高中：申請10名，初評8名。

結論：

1、大學、專科、高中初評推薦，均予以同意。

2、依財團法人極忠文教基金會捐助章程第三條第六款「其他符合本基金會宗旨，且經董事會通過之教育、文化及公益事項。」之精神，本（101）年獎學金委員會新臺幣柒仟元整、高中每名新臺幣伍仟元整。

3、勤學獎學金　大學：5位　高中：2位。

（二）華東師大「涵靜書院」揭牌與人文社會科學橫向專案合同簽署活動。

結論：

1、與上海華東師大合作，每年提供人民幣拾萬元為工作經費，主要做三件事：

（1）開設宗教研究講座，開放學習新興宗教哲學思想。

（2）每年兩次小型座談會專題討論，宗教講座與專題討論內容出版專書。

（3）在涵靜書院內開放學生交流。

2、經費使用要有結算報告。

四、主席結論

鈕先鍾百歲紀念戰略思想學術研討會具特色，是另一類型弘教的發展。臺灣在國際間有個很重要的軟實力，就是宗教哲學文化的研究，讓全世界宗教哲學文化的學者到臺灣，以涵靜老人思想為研究中心點，是本會要努力的工作。

讓鐳力阿道場成為國際研究中國文化、宗教、哲學的聖地，符合涵靜老人的精神和想法。

華東師大涵靜書院學務委員巨克毅董事證道，需要再補充一位，還要邀請一至兩位觀察員參加，讓涵靜書院的合作模式發展到國際。

## 10.04.

・秘書處完成《會計制度初稿》。

## 10.05.

・秘書處完成《規章彙編初稿》。

## 10.22.

・董事長101年度第二次大陸行，22~25日上海，26日寧波，27日由上海返臺北。
23日上午，華東師大涵靜書院成立揭牌儀式、人文社會科學橫向專案合同簽署活動在閔行校區人文學術沙龍舉行，涵靜書院院長潘德榮教授主持。董事長偕同熊鈺麟董事、李顯光董事、何英俊董事、宋光宇教授、王蓉蓉教授、熊鈺明（敏瓊）女士等與會；童世駿黨委書記代表校方贈予董事長「李子弋校友檔案影本紀念冊」乙份。
下午，華東師大涵靜書院舉辦「中國傳統文化與現代社會學術座談會」。

## 11.26.

・董事長於秘書處呈報之「101年11月份秘書處工作會議記錄」上批示：「涵靜書院」，請秘書室集涵靜老人書寫體，建立今後統一標準註冊識別。

## 12.21.

・2012紀念涵靜老人證道十八週年暨宗教哲學研究社成立三十五週年，宗教會通論壇以

「天人合一與精神鍛鍊」為題，由宗哲社、華東師大、天人研究總院主辦，「極忠」、天帝教總會、紅心字會協辦於鐳力阿道場，為期三天，國際及兩岸學者近三十位與會。

· 《極忠20年鑑》出版，贈送兩岸與會學者。

## 12.24.

· 上午十點，第七屆第十二次董事會議於臺北市召開。

　　主席：李董事長子弋　　　　紀錄：朱惠專秘書

一、主席致詞（略）

二、工作報告

　　（一）秘書處

　　　　1、101年度歷次董事會議決議事項執行情形（略）

　　　　2、第七屆董事會的財務實務分析、統計

　　　　　　說明：

　　　　　　（1）本基金會是否設置專責單位籌募經費？秘書處需以本屆董事會的財務會計資料做出分析，提供董事會參考。

　　　　　　（2）趙月英（敏柔）財務副秘書長將本基金會自99年5月～101年10月的收支統計，並列出本屆董事的捐款明細。

　　　　3、研究員與學術活動的實務分析、統計

　　　　　　說明：

　　　　　　（1）統計本基金會自99年5月起至101年10月止的主辦、助辦的學術、文化活動，列註本基金會研究人員的參與情形。

　　　　　　（2）本基金會研究人員是接受董事長或董事會指派代表本基金會參與學術、文化活動，以101年度為例，5月份的極忠講座、涵靜老人講座，7月份的兩岸學術會議、11月份的天人實學研討會，均未有以「極忠文教基金會研究員」的身份參加。

　　　　　　董事長：

　　　　　　關於秘書處向各位董事的說明，本席代表董事會向秘書處各位工作同仁致上最高的敬意、謝意。

　　（二）專責單位

　　　　1、獎學金委員會：

　　　　　　劉緒倫主任委員

　　　　　　上次董事會議結束後，獎學金委員會即再召開會議，增列勤學獎學金。明年起會比照辦理，勤學獎學金是以有實質需要，相當「清寒獎學金」性質。

　　　　　　董事長：

我認為用匯款方式不太妥善,「專人發放到受獎學生手上」是維繫獎學金精神非常重要的關鍵,是涵靜老人、智忠夫人一貫的精神,有溫情、熱情與愛在裡面。

2、天人套與廿字氣功研究室

董事長:同意天帝教正確同奮參與天人套的學習。

（三）專案工作

1、極忠文化紀念叢集

周植基董事（書面）:

計畫出版鈕先鍾、黃震遐、潘公展、李慎之四本書,均已完成印前編輯。

有關版權:

（1）鈕先鍾部份與麥田出版社談。

（2）黃震遐部份已與他的女兒談。

（3）潘公展部份仍需尋求有權授權人談。

董事長:

極忠文化紀念集叢四本書的主角,都與涵靜老人有淵源,都是新聞記者出身。

鈕先鍾先生對涵靜老人救劫的第三天命有貢獻。黃震遐參與《新宗教哲學思想體系》的原創,與涵靜老人是亦師亦友關係。潘公展先生與涵靜老人在民國8年訂交,都是五四運動的學生領袖,涵靜老人來臺時的福台公司,潘公展是常務董事之一,民國35~37年,我在上海一面讀書,一面任潘先生新聞秘書。

涵靜老人給鄧小平的兩封信,複本是我請李慎之先生送交,鄧小平先生批:「政治局常委傳閱」。

2、年鑑出版

黃牧紅副秘書長:

與「秀威」簽約,第一次印刷200本,贈2本,共計202本,總費用是新臺幣5萬元整。

董事長:

（1）年鑑將第七屆以前極忠文教基金會的基礎建立起來。從第一屆起,在李光燾董事長領導下,各位董事與秘書處的工作夥伴的輝煌成果留下紀錄。

黃牧紅副秘書長用了十個月以上的時間完成,收集的資料非常完整,應是補充了天帝教教史的一部份,涵靜老人一生無私無我奉獻的真實面貌,通過年鑑可以看到,這是我們的歷史責任。我代表董事會向黃牧紅副秘書長致上最高的謝意。

（2）年鑑出版後送國史館,繼續補充涵靜老人專櫃的典藏資料,還要致送

給中央圖書館與臺灣各重點大學典藏，這是文化的發展與傳播，都是我們要努力的方向。

（3）今後每五年出一本年鑑，這樣可以將歷屆董事為極忠文教基金會奉獻的成果留下記錄，成為傳統慣例，面對歷史。

三、討論事項

（一）102年度工作計劃

結論：

1、102年度工作計劃是第七屆跨第八屆董事會共同努力來執行，第七項成立網站，是本基金會要特別強化的工作，以此趕上時代發展的脈絡。

2、102年的涵靜老人講座請紅心字會輪值主辦。

3、通過。依法報請主管機關教育部備查。

（二）102年度財務預算

結論：

1、財務報告表列方式，依主管機關教育部規定辦理。

2、通過。依法報請主管機關教育部備查。

（三）101年度工作執行成果

結論：

補充12月份的資料後，請董事長核定，報主管機關教育部備查。

（四）101年度結算

結論：

補充12月份的資料後，請董事長核定，以年度資產負債表、收支餘絀表，報主管機關教育部備查。

（五）「涵靜書院組織章程」（草案）。

說明：

1、依據財團法人極忠文教基金會第七屆第九次董事會議結論，籌設小組成員：熊鈺麟、周植基、蔡國強、劉緒倫、楊思超。

2、本章程草案係經劉緒倫董事起草，彙整楊思超、劉曉蘋書面意見。

3、第一章第一、二條是董事長對涵靜書院之定位與未來期許。第三條是考慮與分院之間授權與管理。

董事長：

1、10月23日參加華東師大涵靜書院揭牌儀式。華東師大與本基金會有長期學術交流合作關係，涵靜書院將在兩岸學術交流成為內部的連繫。

2、涵靜老人給鄧小平的兩封信敲開了兩岸學術交流的大門，二十二年來學術研討會以涵靜老人思想做先鋒。當初與華東師大談「將涵靜老人創辦的上海特別市宗教哲學研究社復社」，華東師大希望換個名稱，我就說：「涵靜書

院」。

3、現在先要建立涵靜書院組織規程，並開始在大陸建立7至8所涵靜書院，每所涵靜書院的年度經費訂為人民幣10萬元整。

4、進一步希望在北美的美國、加拿大成立涵靜書院，再到到歐洲成立涵靜書院。

劉緒倫董事：

條文再做調整。條文修正不使用「章」，直接列修文即可。

董事長：

1、涵靜書院，不是獨立的法人，是財團法人極忠文教基金會內的獨立運作單位，在大陸、國際地區成立，加上地區名稱。

2、涵靜書院章程草案根據剛才討論的原則，授權劉緒倫董事修正，提下次董事會議（102年3月）再做討論。

結論：

請劉緒倫董事依本次董事會議討論原則，做必要的調整與修正，提下次（第七屆第十三）董事會議討論。

四、臨時動議：

舉辦本基金會與社團法人宗哲社、紅心字會、天帝教總會年度工作計劃聯合會議。

說明：

四個法人團體都是天帝教的輔翼團體，涵靜老人110歲時，由本基金會動議四個輔翼團體在涵靜老人壽辰與證道日共同主辦紀念的學術性活動，今後這類型活動，當由四個輔翼團體召開會議做成決議，送天帝教備案。這類活動成為制度性的運作，是四個輔翼團體共同的意見。

結論：

1、援民國99年涵靜老人110歲時「涵靜老人講座」之例，「極忠」主動擔任召集會議人。

2、四個輔翼團體約定：每年一月期間，舉辦年度工作計劃聯合會議，對一整年要辦的學術活動提出討論，做成決議並執行。

3、本項動議與四個輔翼團體有密切的關係，當由「極忠」主動行文另三個社團法人團體知悉。

五、主席結語：

第七屆即將屆滿，下屆董事會還要維持秘書處的工作現況，這是本席為了「極忠」的發展而說。

明年3月的董事會議將提名第八屆董事人選，請各位董事為本基金會未來發展，共同考慮第八屆董事的人選，建議要包括三個社團法人輔翼團體的負責人在內，讓整體救劫弘教業務運作順暢，成為名實相符有團隊合作關係的共同輔翼團體。因為四個輔翼團體都有專業的使命任務，更需要做會（社）間的整合。

## 01.12.

・福建省長蘇樹林表示，今年福建將全面實施「平潭綜合實驗區總體發展規劃」，探索兩岸「共同規劃、共同開發、共同經營、共同管理、共同受益」的具體形式，促進形成平潭與臺灣島內各縣市互動合作新格局。發揮匯集兩岸尤其是臺灣六大工商團體、重要研究機構等知名企業家、專家學者組成的「促進平潭開放開發顧問團」作用，積極引進臺灣戰略投資者，推動臺灣人士、機構和企業。

## 01.14.

・中華民國第十三任總統、副總統選舉，中國國民黨馬英九、吳敦義當選。
・中共國務院臺灣事務辦公室發言人就選舉結果表示，兩岸關係和平發展是一條正確的道路，得到廣大臺灣同胞的支持。願意繼續在反對「臺獨」、堅持「九二共識」的共同基礎上，與臺灣各界攜手努力，承前啟後，繼往開來，進一步開創兩岸關係和平發展的新局面，共同致力於中華民族的偉大復興。

## 03.09.

・「新同盟會」會長許歷農上午邀集統派團體召開「中華民國人民政治團體聯合會議」於臺北國軍英雄館。與會者共識，呼籲馬政府恢復《國統綱領》，總統府「國家統一委員會」繼續運作，促進國家的和平統一。

## 03.15.

・中共國臺辦海峽兩岸關係研究中心主辦的第十屆兩岸關係研討會在雲南騰衝舉行，以「鞏固深化，再創新局」為主題。民進黨發言人羅致政和前中國事務部主任董立文，前扁辦主任陳淞山以學者身分與會，使得研討會備受兩岸媒體關注。羅致政表示，民共開展交流，對維持兩岸和平穩定是有必要的，希望大陸從互動過程中，了解民進黨、了解臺灣。

## 03.16.

- 行政院長陳冲在立法院表示，大陸力推的平潭兩岸綜合實驗區基本建設還不足，平潭實驗區基本概念是兩岸共同體，但是又融入「兩岸共同治理」概念，令人有一國兩制的疑慮。平潭相關開發議題，應該在兩岸經濟合作架構協議（ECFA）平台架構下討論，比較不會有疑慮。
  - 註：2009年5月，中共國務院正式發出「關於支持福建省加快建設海峽西岸經濟區的若干意見」，並且提出要「探索進行兩岸區域合作試點」。同年7月，福建省委省政府決定設立「平潭綜合實驗區」。
- 即日起至22日，財團法人海峽交流基金會副董事長兼秘書長高孔廉率領「關懷福建臺商訪問團」赴大陸福建省平潭、福州、莆田、泉州、漳州、廈門等地參訪，此行目的為「關懷臺商、考察海西、促進合作、落實協議」，成員包括海基會、行政院大陸委員會、經濟部官員。

## 03.19.

- 行政院於本日核定經濟部提報之「大陸地區人民來臺投資業別項目」修正案，投資業別項目係依據「先緊後寬、循序漸進、有成果再擴大」之原則進行檢討，並採「正面表列」方式分階段開放。
  本次係為第三階段開放，新增開放部分業別項目核准陸資來臺投資，包括製造業115項、服務業23項及公共建設23項，並修正部分已開放陸資投資製造業項目之限制條件。
  - 註：
    1. 第一階段：98年6月30日開放192項；99年5月20日及100年1月1日分別配合行政院金管會金融三法之修正及ECFA服務業早收清單，開放陸資來臺投資銀行業、保險業及證券業等12項，以及其他運動服務業1項。
    2. 第二階段：100年3月7日開放42項業別項目核准陸資來臺投資，其中包括策略性引進陸資投資人得參股投資或合資新設積體電路製造、半導體封裝及測試業、液晶面板及其零組件製造等產業。
    3. 第一、二階段累計開放陸資來臺投資項目計247項，其中製造業89項、服務業138項、公共建設20項。

## 04.01.

- 即日起至3日，第13屆「博鰲亞洲論壇」年會於海南省瓊海市博鰲鎮舉行，副總統吳敦義

率團出席。4月1日，會見大陸國務院副總理李克強時，吳敦義以十六字概括兩岸關係：「求同存異，兩岸和平，講信修睦，民生為先」，雙方並就簽署兩岸貨幣清算機制，擴大陸資企業來臺投資以及建立兩岸證券監理合作平台等議題交換意見。

- 經臺灣海峽兩岸觀光旅遊協會與大陸海峽兩岸旅遊交流協會多次磋商，本日陸委會宣布，大陸來臺自由行再開放十個試點城市。雙方同意在北京、上海、廈門三個已開放城市的基礎上，分兩階段開放天津、重慶、南京、廣州、杭州、成都、濟南、西安、福州、深圳等城市，同時調整來臺人數配額由每日五百人調整為每日一千人。第一階段於4月28日啟動，將開放六個城市，第二階段於年底前視準備情形盡早啟動，再開放濟南、西安、福州及深圳四個城市。

## 04.10.

- 經濟部公告修正《在大陸地區設立辦事處從事商業行為審查原則》。

## 04.18.

- 兩岸發布受理及審查對方辦事機構的相關法規，包含經濟部發布《大陸地區經貿事務非營利法人或團體或其他機構來臺設立辦事處許可辦法》，大陸商務部、國臺辦公布《臺灣非企業經濟組織在大陸常駐代表機構審批管理工作規則》。

## 07.09.

- 應大陸國臺辦及海峽兩岸關係協會之邀，海基會副董事長高孔廉率領「文創產業參訪團」赴大陸考察文創產業。

## 08.09.

- 第八次江陳會談於臺北舉行。
    - （一）簽署《海峽兩岸投資保障和促進協議》、《海峽兩岸海關合作協議》；
    - （二）共同發表投保協議「人身自由與安全保障共識」；
    - （三）重點檢討兩會已簽署協議執行成效；
    - （四）對兩岸後續協商議題做出安排；
    - （五）持續推動兩會會務交流。

**11.08.**

- 即日起至14日，中國共產黨第十八次全國代表大會（簡稱「中共十八大」）於北京市舉行，大會主題為「高舉中國特色社會主義偉大旗幟，以鄧小平理論、『三個代表』重要思想（註）、科學發展觀為指導，解放思想，改革開放，凝聚力量，攻堅克難，堅定不移沿著中國特色社會主義道路前進，為全面建成小康社會而奮鬥。」

  註：所謂的「三個代表」，即「代表中國先進生產力的發展要求」、「中國先進文化的前進方向」、「最廣大人民的根本利益」，其思想核心乃要求中國共產黨在新的歷史條件下，繼續保持自身的先進性、贏得人民的支持，以鞏固執政地位：一方面降低黨的門檻，將民營科技企業的創業人員和技術人員、受聘於外資企業的管理技術人員、個體戶、私營企業主、仲介組織的從業人員、自由職業人員等社會階層吸納入黨；另一方面宣告中國共產黨黨質的重大轉變，即從「革命黨」向「執政黨」轉變，從「計畫經濟的執政黨」向「市場經濟的執政黨」轉變。（傅岳邦，92.2.，展望與探索月刊第1卷第2期）

**11.15.**

- 中國共產黨第十八屆中央委員會第一次全體會議（簡稱「中共十八屆一中全會」）於北京市舉行，習近平當選中共中央總書記、中央軍委主席，李克強連任中共中央政治局常委。

# 民國102年　　　　　　　　　　　　　（公元2013年）

事記

**01.28.**

- 涵靜老人創辦的天帝教四個輔翼團體舉辦首次聯合會議在臺北市召開。
  由「極忠」董事會議、宗哲社常務理監事會議提議，與紅心字會、天帝教總會及隸屬極忠的涵靜書院聯合組成工作團隊，每年共同主辦涵靜老人宗教哲學思想的學術會議與研究計劃，以涵靜老人「正大光明」為原則共同籌募預算。

共議事項：

一、2013年涵靜老人講座

　　結論：

　　　　1、紅心字會承辦

　　　　2、時間：102年5月30~6月1日

　　　　3、地點：鐳力阿道場

二、涵靜老人思想學術研討會（名稱暫定）

　　結論：

　　　　1、天帝教總會承辦

　　　　2、時間：102年7月

　　　　3、地點：上海

　　　　4、與華東師大涵靜書院合辦

三、第四屆孫文論壇

　　結論：

　　　　1、「極忠」承辦

　　　　2、時間：102年10月

　　　　3、地點：臺中

　　　　4、與中興大學合辦

四、2013年紀念涵靜老人學術研討會

　　結論：

　　　　1、宗哲社承辦

　　　　2、時間：102年12月

　　　　3、地點：天帝教鐳力阿道場

## 03.25.

・第七屆第十三次董事會議於臺北市召開。

　　主席：李董事長子弋　　　紀錄：朱惠專秘書

一、主席致詞

　　這是第七屆最後一次董事會議，第七屆董事到今年4月27日就任期屆滿，本席由衷地感謝第七屆董事在這三年來對本基金會的貢獻與支持。

二、工作報告

　　（一）秘書處

　　　　　101年度歷次董事會議決議事項執行情形（略）

　　（二）專案工作

1、《涵靜老人傳》

　　李子達董事：資料整理中。

2、極忠文化紀念集叢

　　周植基董事：

　　（1）「序」需請董事長定稿

　　（2）潘公展的專書還有版權需確定。

3、涵靜書院

　　周植基董事：

　　（1）規劃小組感覺到一股力量推動往前跑，停都停不了。

　　（2）在11位委員遴選後，就可召開第一次會議，讓院務順利往下推動。

三、討論事項

1、涵靜書院組織章程

　　結論：

　　（1）財團法人極忠文教基金會附設涵靜書院組織章程

　　　　第一條　涵靜書院（下稱本書院）組織章程係依據「財團法人極忠文教基金會」（以下稱本基金會）章程所訂立，以研究及促進宗教與哲學學術思想交流的機構。其宗旨在宏揚涵靜老人思想，推廣天人實學與宗教哲學，發揚廿字精神，推動宗教交流，以達宗教大同、世界和平等目標。

　　　　第二條　本書院永久地址設在臺灣南投縣魚池鄉中明村文正巷41號天帝教鐳力阿道場。

　　　　第三條　本書院之任務如下：

　　　　　　　　1、興辦與參加國際學術會議、道學研究講座、圓桌學術論壇、國際學者訪問交流、國際青年學習班、天人實學及雲端資料庫等。

　　　　　　　　2、提供學術獎助名額，給予符合本書院宗旨之教學、研究與學術交流。

　　　　　　　　3、其他符合本書院宗旨之事務。

　　　　第四條　本書院為本基金會董事會下屬獨立機構，設院務委員十一人，其中一人擔任院長，綜理全院院務與經費等事宜。

　　　　第五條　本書院院務委員及院長均由本基金會董事會聘任，每屆任期三年，並得連任。

　　　　第六條　本書院設監察人三人，任期三年，由本基金會董事會聘任，綜管本書院稽核及監察事宜，並得連任。

　　　　第七條　本書院院務委員每年至少開會一次；由院長召開，或三分之

一以上院務委員連署召開。

第八條　本書院設祕書長一人，由院長聘派院務委員一人擔任，綜理本書院相關之業務及人事事宜。

第九條　本書院財務獨立，專款專用，採年度預算管理制度。每年十一月底以前，由秘書處根據該年度預算執行情形，下一年度各項學術活動項目，綜合彙整，編列年度預算，提請院務委員會審核通過，執行之。每年三月底以前，應完成結算，並配合本基金會辦理各項財會之申報。

第十條　書院之經費來源以勸募與贊助為主，並得成立義工性質之募款小組，由院長邀請熱心人士出任，並指定一人為召集人。

第十一條　本書院之院務管理辦法，由本書院院務委員會訂立之。

第十二條　本書院組織章程經本基金會董事會通過後生效，其修訂時亦同。

（2）如前項的組織章程的內文第十二條，通過。

（3）有關「第二條：本書院永久地址設在天帝教鐳力阿道場」一事，基於本基金會與財團法人天帝教的先天道場關係，正式轉知天帝教極院。

（註：4月4日發文財團法人天帝教－極院）

2、第八屆董事人選

結論：

續聘：

李子弋、陳文華（光理）、吳鴻淇（光應）、劉緒倫、李子達、李光燾、周燕然（賢擴　涵靜老人四兒媳）、蔡哲夫（光思）、詹彩珠（敏悅）、蕭玫玲、黃萬福（光啟）、李顯光、熊鈺麟、周植基、何英俊、蔡國強。

新聘：

陳伯中（光灝）、高騏（光際）、劉通敏（正炁）、戴家祥（正望）、安倫。

四、主席結論

我明天（26日）出發到北京，4月1日返台，此次大陸親和訪問目的在邀請大陸人士，來臺參與今年本基金會舉辦的學術活動。

再次感謝第七屆董事三年來的支持，同樣感謝秘書處的努力。未來的路還很長，極忠文教基金會需要更努力，我一定與各位共同奮鬥。謝謝各位！

03.26.

・董事長102年度第一次大陸親和訪問，北京行，4月1日返台。

（一）27日董事長、李顯光董事於北京天倫王朝酒店。

1、10點與中國社科院世界宗教所金澤副所長、曹中建副所長會談：
（1）12月在鐳力阿道場舉辦海峽兩岸「宗教的社會責任與宗教服務」研討會，邀請曹副所長帶領白處長等5-6位與會，將授予曹副所長榮譽博士學位。
（2）明年起海峽兩岸宗教學術會議改為「論壇」形式，雙方各約15-20位學者，單純開會，不旅遊。

2、14:30與王蓉蓉教授會談
請代為邀請香港有意願的教授參加「啟動宗教、哲學及科學相結合的時代」研討會（5月30日至6月1日）。

3、16:30與冀建中教授會談於北京大學哲學系
（1）邀請冀建中教授、吳國盛教授來臺參與「啟動宗教、哲學及科學相結合的時代」研討會（5月30日至6月1日）。
（2）請代為邀請樓宇烈教授來臺參加12月下旬舉行的「宗教的社會責任與宗教服務」研討會，並為其80壽辰慶生。

4、18點與北大哲學系8位教授餐敘，王博系主任專程由外地致電問候董事長。

（二）28日董事長、李顯光董事於北京天倫王朝酒店
1、8:30與安倫先生會談
（1）邀請安倫先生與世界宗教所卓新平所長來臺參與「啟動宗教哲學科學對話」研討會，會後遊覽臺灣。
（2）請協助上海華東師大涵靜書院相關工作。

2、中午朱鐵玉先生攜家眷與李金康先生等7人從河南鄭州來，入住天倫王朝。
28日、29日與董事長、顯光董事三度會談。
朱先生建言：
（1）涵靜老人一生致力推動中國與世界和平，應以「和平老人」尊稱之。
（2）應在鐳力阿道場塑立「涵靜老人立像」。
（3）在大陸發行簡體版的涵靜老人簡介，並附上涵靜老人簡要的語錄。

3、17:30與中華文化發展促進會辛旗副會長、鄭劍秘書長、張新鷹先生等會談，邀請辛副會長助手參加10月舉辦的第四屆孫文論壇。

（三）30日董事長、李顯光董事於天倫王朝酒店
1、10點與中央黨校戰略研究室段培君主任會談，邀請段主任來臺參加10月舉辦的第四屆孫文論壇。

2、15點與北大哲學系道學研究中心07級學員馮建新、孫延國等會談。
（1）馮先生有意組團來臺參觀殯葬相關事業，了解臺灣社會服務事業，顯光董事建議10月是較佳的季節。
（2）馮先生邀請董事長8月內蒙行，董事長允諾將率有關實業界人士前往。

（四）31日董事長、李顯光董事於天倫王朝酒店

    1、9點與中國社科院近代史所步平前所長會談：

      （1）第四屆孫文論壇在中興大學舉行開幕式，後兩天移師鐳力阿道場。

      （2）主題：融合民權主義與民生主義。在社會轉型、城鄉差距的時期以加重社會責任分擔權利義務，以多元、開放解決壅塞、不滿。

      （3）請步平前所長擬訂題目，並邀約十五人組團前來。

    2、10:30與張新鷹先生會談：

    第四屆孫文論壇在中興大學舉行開幕式，後兩天移師鐳力阿道場。

    3、中午，中國社科院世界宗教所設宴內蒙古大廈。

    世界宗教所：曹中建副所長、金澤副所長、盧國龍、白文飛等11人。

    「極忠」：董事長、李顯光董事、黃牧紅副秘書長、張琴芳秘書。

（五）4月1日

    1、9點董事長於李顯光董事北京住宅之李氏家殿外殿行禮、祈禱。

    2、11:30步平前所長就第四屆孫文論壇事致電顯光董事提問，顯光董事致電詢問在首都機場候機室的董事長，並回報步前所長，達成初步共識：

      （1）第四屆孫文論壇時間為10月4-6日。

      （2）15人團同享落地接待，「極忠」另提供步平前所長等5位來回機票。

      （3）來臺五天，三天會期、兩天遊覽。

      （4）步前所長對董事長孫文論壇三點建議的回應：

        甲、討論孫文政治思想，步前所長建議：主題定名為「孫文的政治思想與實踐」。

        乙、城鄉問題，步前所長：不放在大題目內，會在具體系列的子題中呈現。

        丙、臺灣目前的政治情況與抗戰後的「民盟」相似，步前所長：關於中間力量的制衡會放於系列子題中。

## 04.29.

・第八屆第一次董事會議準備會議於臺北市召開。推選李子弋董事為董事長。

  主席：第七屆李子弋董事長　　　　　　　記錄：朱惠專秘書

一、主席致詞

  今天是第八屆第一次董事會議，先介紹新任董事：陳伯中、劉通敏、高騏、戴家祥、安倫。

  另外要特別介紹秘書處的工作夥伴，除了原有的3位專職、7位義工外，增加獎學金委員會的執行秘書李顯文，她同時也是本基金會的副研究員。

二、第八屆董事長選舉：

　　（一）應出席董事21位：

　　　　　李子弋、陳文華、吳鴻淇、劉緒倫、李子達、李光燾、周燕然、蔡哲夫、詹彩
　　　　　珠、蕭玫玲、黃萬福、李顯光、熊鈺麟、周植基、何英俊、蔡國強、陳伯中、
　　　　　高騤、劉通敏、戴家祥、安倫。

　　（二）出席董事：（如上列）

　　（三）選舉：全體出席董事共同推舉李子弋先生為本基金會第八屆董事長。

　　（四）特別推舉：

　　　　　說明：

　　　　　在「財團法人極忠文教基金會捐助章程」中，並沒有設「副董事長」，但基於
　　　　　會務需要，以及團隊領導的傳承，特別推舉出副董事長，自本（第八）屆董會
　　　　　開始，本基金會擬依責任推舉第一、第二、第三副董事長。

　　　　　結論：

　　　　　全體出席董事共同推舉陳文華董事為第一副董事長，吳鴻淇董事為第二副董事
　　　　　長，劉緒倫董事為第三副董事長。

三、第七屆董事會對第八屆董事會的基金與財務交待（秘書處）

　　（一）基金：新臺幣壹仟萬元整（定期存款）

　　（二）確認至102年3月31日的資產負債表、收支餘絀表

　　（三）本基金會的董事會職責有「基金之籌集、管理與運用」、「業務計劃之制定及
　　　　　推行」等項，依永續經營的理念，第八屆董事會持續102年度的工作計劃與預
　　　　　算，共同承擔起會務的責任。

　　董事長：

　　剛才是第七屆董事會的會務與財務報告，是請各位董事具體了解本基金會的實務工作。
　　「極忠」的基金是涵靜老人與智忠夫人90秩華誕的祝壽金，完成新臺幣壹仟萬元所成
　　立的基金會，根據主管機關規定，「極忠」的基金是以定存存在銀行，再以利息來辦
　　理各項活動。

　　各位都很清楚，銀行定存的利率很低，過去七屆董事會主要都是來自於各位董事的奉
　　獻，這是涵靜老人與智忠夫人的精神，涵靜老人說：「我們要用心來做，自然有錢來
　　支持」，感謝歷屆董事們長期以來的支持。

　　三位副董事長都有專責的會務工作，特別是第一副董事長陳文華，長久以來默默的貢
　　獻，是本基金會董事的奮鬥榜樣，請各位董事共同戮力以赴。

‧第八屆第一次董事會議於同地點召開

　　主席：李董事長子弋　　　　　　　　記錄：朱惠專秘書

一、主席致詞：

　　本席今年88歲了，但只要我有能力做一天，就一定當仁不讓的與各位董事為「極忠」

的發展繼續不斷的奉獻。

二、工作報告

（一）獎學金委員會：

102學年度獎學金之申辦作業期擬定：自公告至匯獎學金入得獎學生帳戶，自102年7月16日至102年11月31日。

董事長：

1、獎學金是本會立會以來的傳統工作，也是智忠夫人特別關心的事，智忠夫人曾在淡江大學設立兩個常年的獎學金，學生申請一次就持續發四年的獎學金，智忠夫人每年自己生日那天邀請學生來，當面致送獎學金。因此，董事會特別成立獎學金委員會來負責獎學金業務。

2、要建立學生訪談的檔案，幫助他完成學業，持續關懷。如果是高中三年級或大學四年級的學生有意繼續深造，更要持續關懷，一直到這位得獎學生畢業就業為止，因為我們發放範圍是以天帝教同奮的子女為主。

3、我始終認為獎學金發放以直接送到受獎學生手上為準，有一次訪談，再約一次將獎學金親送到受獎學生手上，並鼓勵他繼續努力，這是涵靜老人與智忠夫人的傳統與希望。獎學金的發放是心的連繫，希望獎學金委員會能貫徹這種精神。

4、請獎學金委員會建立訪談與發放的工作組，分北、中、南、東四區請義工來參與。

三、討論事項：

（一）第八屆獎學金委員會的組成

結論：

主任委員：劉緒倫　委員：周植基、戴家祥、詹彩珠、劉曉蘋

執行秘書：李顯文。

（二）涵靜書院組織章程修正

結論：修正為

第一條　涵靜書院（下稱本書院）組織章程係依據「財團法人極忠文教基金會」（下稱本基金會）章程所訂立，為研究及促進中華文化與宗教哲學學術思想交流的機構。其宗旨在宏揚涵靜老人思想，推廣天人實學與宗教哲學，弘化廿字精神，促進宗教會通，以達宗教大同、世界和平等目標。

第二條　本書院永久院址設立於臺灣南投縣魚池鄉中明村文正巷41號天帝教鐳力阿道場。

第三條　本書院之任務如下：

1、興辦與參加國際學術會議、道學研究講座、宗教與文化圓桌學術論壇、國際

學者交流訪問、國際青年學習班、天人實學及雲端資料庫等。

2、提供學術獎助名額，給予符合本書院宗旨之教學、研究與學術交流。

3、其他符合本書院宗旨之事務。

第四條　本書院為本基金會董事會下屬獨立機構，設院務委員十一人，為無給職，其中一人擔任院長，綜理全院院務與經費等事宜。

第五條　本書院院務委員及院長均由本基金會董事會聘任，每屆任期三年，並得連任。

第六條　本書院設監察人三人，任期三年，由本基金會董事會聘任，綜管本書院稽核及監察事宜，並得連任。

第七條　本書院院務委員每年至少開會二次；由院長召開，或三分之一以上院務委員連署召開。

第八條　本書院設祕書長一人，由院長聘派院務委員一人擔任，綜理本書院相關之業務及人事事宜。

第九條　本書院財務獨立，專款專用，採年度預算管理制度。每年十一月底以前，由秘書處根據該年度預算執行情形，下一年度各項學術活動項目，綜合、彙整、編列年度預算，提請院務委員會審核通過，執行之。每年三月底以前，應完成結算，並配合本基金會辦理各項財會之申報。

第十條　書院之經費來源以勸募與贊助為主，並得成立義工性質之募款小組，由院長邀請熱心人士出任，並指定一人為召集人。

第十一條　本書院得在各地設立涵靜書院，經董事會通過後，執行之。本書院及各地涵靜書院之院務管理辦法，由本書院院務委員會訂立之。

第十二條　本書院組織章程經本基金會董事會通過後生效，其修訂時亦同。

（三）涵靜書院的組成

結論：

1、人事：

創始人：李子弋

院　　長：陳文華

院務委員：熊鈺麟、李顯光、戴家祥、賴添錦（緒禧）、楊思超、呂賢龍、黃靖雅（敏警）、劉曉蘋、王蓉蓉

秘書長：周植基

監察人：蔡哲夫、劉緒倫、詹彩珠

2、任期：102年4月28日至105年4月27日（三年）

3、第一屆院務委員與監察人的主要任務是建設涵靜書院在永久院址的自有院舍，並包含有「李氏耕樂堂」。

四、主席結論

今後兩岸關係的重點在和平協定與軍事安全機制，基礎則在本基金會持續落實中華文化與天人實學。

兩岸在民間的交流會更開放，本基金會計劃在今年10月舉辦的孫文論壇，與中興大學國政所合作辦理，是很有意義的兩岸學術交流活動。

春劫啟動後，臺灣地區面對很多的危機，本基金會要持續為兩岸之間的和平創造有利的契機而努力。

## 05.04.

· 「2013兩岸青年學生論壇」，由臺灣大學人生哲學研究社（成員跨校際）、北大哲學系聯合主辦於北京大學，「極忠」為輔導贊助單位。臺灣6名學生與北大9名學生採混合編組，於三天參訪交流活動中充分對話，觀摩兩岸教授風範，吸收不同觀點，達成共識：「兩岸青年若能在學生階段開始充份交流，可以消除許多誤解，並培養合作基礎。」

## 05.30.

· 2013涵靜老人講座以「啟動宗教、哲學及科學相結合的時代」為主題，由宗哲社、天人研究總院、「極忠」共同主辦於鐳力阿道場，會期三天。

## 05.

· 山東孫子研究會一行8人，在2位中華孫子兵法學會代表陪同下拜會本基金會於鐳力阿道場。

## 06.01.

· 2013涵靜老人講座「涵靜之夜」雅樂欣賞晚會中，董事長頒授涵靜書院院印及第一屆院務委員、監察人聘書。

## 06.07.

· 贊助中興大學當代中國研究中心、國政所舉辦第六屆兩岸和平論壇。

## 06.25.

- 上午11:30涵靜書院第一次院務會議於臺北市召開。
- 下午3點第八屆第二次董事會議在同地點召開。

    主席：李子弋董事長　　　紀錄：朱惠專秘書

    一、主席致詞（略）

    二、頒發第八屆董事聘書

    三、工作報告

    （一）秘書處

    1、第八屆第一次董事會議決議事項執行情形（略）

    2、涵靜書院

    黃靖雅5月17日e-mail：懇辭聘任，由美籍學者梅丹理（緒媒）接任。

    董事長：

    今年有一筆新臺幣100萬元整的捐贈，是林天源（光氧）、張煒玲（敏史）夫婦捐贈，這是本基金會除董事外最大的單筆捐贈，特別向各位董事說明。

    （二）專責單位

    1、涵靜書院

    周植基秘書長：

    董事會議之前，涵靜書院在今天中午11:30召開第一次院務會議，創始人李子弋先生給涵靜書院的定位是「天下歸仁」。

    李子弋先生說：天帝教鐳力阿道場的清虛妙境是涵靜老人歸命處，涵靜書院將是天下同道歸仁處，讓世界的同道們在加入天帝教之前，都可以來參與天帝教的活動場所。

    董事長：

    我補充說明，涵靜老人駐世時對天帝教的發展分為制度內與制度外。依據天帝教教綱建立制度內的發展，制度外的發展是對認同天帝教的同道，例如成立宗哲社、帝教總會，成為社員或會員。

    因此，我建議涵靜書院以制度外的方向發展，讓天下認同天帝教與涵靜老人思想的同道來參與，來研修天帝教的教、儀規。涵靜書院是要向全世界發展。

    我認為：鐳力阿道場是是師尊歸命處，歸根復命的地方，是天帝教同奮的歸宗處，是「認祖歸宗」的祖庭。涵靜書院也在鐳力阿道場範圍內，是天下同道的歸仁處，是「天下歸仁」的中心點。

    2、獎學金委員會

劉緒倫主任委員：

請各位董事參考獎學金辦法第三條、第四條，對組織已有規範。

董事長：

獎學金委員會的工作不限於對獎學金申請的審查、訪問，還要讓組織功能更活化，請獎學金委員會的委員們先交換意見後，提報下次董事會議討論。

（三）專案

1、《涵靜老人傳》

李子達董事：已進行第三校。

2、極忠文化紀念集叢

周植基董事：

極忠文化紀念集叢有四本，已出版紐先鍾先生文集。另外三本等「序」完成就出版。

董事長：

極忠文化紀念集叢是與涵靜老人有直接的關係。潘公展是五四學運人物，也是中國國民黨歷史見證人物，曾是申報負責人。李慎之先生，涵靜老人給鄧小平的兩封信是李慎之先生在配合，是大陸非常有聲望的學人。因為涉及到智慧財產權的授權，現正分別完成中。

極忠文化紀念集叢四本書預計在2014年全部出版完成。

四、討論事項

（一）102年智忠獎學金

結論：依本基金會的獎學金辦法，由獎學金委員會專案辦理。

（二）2013年孫文論壇

說明：

1、第一屆孫文論壇是與北大在香山共同主辦，第二屆孫文論壇是與國父紀念館在臺北共同主辦，第三屆孫文論壇與西北大學、陝西師大歷史學院在西安共同主辦。今年第四屆與中興大學國政所合辦。

2、預定邀請的專題演講人，大陸孫曉郁，前臺大校長孫震與宋楚瑜先生，還有中央研究院院士于宗先生生，再做確定。

結論：

成立工作專案。請劉緒倫副董事長為專案工作委員會負責人，聯絡人為黃子寧（靜窮）副研究員。

五、主席結論

（一）我6月30日去北京、上海，再轉到長興參加與華東師大涵靜書院合辦的第四屆海峽兩岸學術研討會，7月10日回臺灣。

（二）我與孫曉郁先生1990年結識，「重修華山大上方」是得到他的協助。邀請他10

月份來臺灣，主要是了解臺灣城鄉發展，就是新城市與農村建設工作。

（三）「極忠」至今廿一年了，一直沒有置產，吳鴻淇副董事長專案捐助美金5萬元（約新臺幣150萬元）要為本會購置一部會務車，謝謝吳鴻淇副董事長的奉獻，特別在會議中向各位董事說明。

## 06.30.

- 董事長102年第二次大陸北京、上海行。7月10日返台。

（一）7月1日董事長與李顯光董事於北京天倫王朝酒店

8:30與民間友人親和會談，邀請於孫文論壇舉辦期間來臺自由行。

11:30與張新鷹先生午餐會談，重擬孫曉郁先生「臺灣鄉鎮建設考察」行程。

（二）7月2日

中午董事長與海峽城鄉發展中心孫曉郁主任、魏韜秘書，張新鷹先生餐敘，李顯光董事、黃牧紅副秘書長作陪。由「極忠」承辦「臺灣鄉鎮建設考察」，發函「海峽城鄉發展中心」邀請孫先生臺灣行，李顯光先生為聯絡人。

16點董事長與北大哲學系王駿教授親和。

（三）7月3日

10點董事長、顯光董事與中國社科院近代史所步平前所長會談：

1、確定參加「2013年孫文論壇」大陸學者名單及來臺參訪行程。

2、第一位讀到先總統蔣公日記，以研究蔣公著名的學者楊天石教授應邀與會。

17點董事長致電中央黨校戰略研究室段培君主任確定來臺參加「2013年孫文論壇」。

（四）7月4日董事長抵上海

20點華東師大涵靜書院潘德榮院長拜會董事長，報告第四屆海峽兩岸學術研討會的籌辦及執行情形。

（五）7月5日

10點董事長、顯光董事與宮哲兵教授親和。

傍晚安倫先生邀請董事長、顯光董事至復旦大學江灣校區與宗教哲學界6位教授餐會。

（六）7月6日

中午安倫先生邀請董事長、顯光董事與復旦大學王生洪前校長餐會。

傍晚董事長、顯光董事與鄭大里、洪鈴親和餐會。

（七）7月8日

第四屆海峽兩岸學術研討會於浙江長興太湖山莊舉行，以「啟動宗教、哲學與科學相結合的時代－中華文化與宗教、哲學、科學之關聯性」為主題，為期一

天半；由華東師大涵靜書院、宗哲社、「極忠」共同主辦，兩岸23位學人與會，提交27篇論文，董事長致閉幕詞。

## 08.01.

· 董事長聘謝永欽（光通）為副秘書長，負責購置會務車專案，7日完成。

## 08.02.

· 董事長核定「財團法人極忠文教基金會會務車輛管理應注意事項」，即日起實施。

## 08.12.

· 天帝教輔翼團體聯合工作委員會會議於臺北市召開。會中核定「2013年孫文論壇工作委員會」的組織與人事，主任委員：劉緒倫，副主任委員：劉久清、彭立忠，執行秘書：黃子寧（靜窮）。

## 09.13.

· 依董事長指示：秘書處內部轉帳匯撥涵靜書院新臺幣55萬元整，2013年孫文論壇工作委員會的財務事務由涵靜書院承辦。

## 10.11.

· 第四屆孫文論壇以「孫中山先生的政治思想與實踐」為主題，由「極忠」與中興大學國政所、中國社科院近代史所，臺灣唯心世界和平促進會共同主辦。11日在中興大學社管大樓，12、13日在鐳力阿道場舉行。兩岸30位學者與會，共發表15篇論文，另舉辦5場專題演講、3場圓桌論壇。

## 10.28.

· 第八屆第三次董事會議於臺北市召開。
　　主席：李董事長子弋　　紀錄：朱惠專秘書
一、主席致詞

9月份的董事會議，因為獎學金委員會的事務，改在今天舉行，102年智忠獎學金要在董事會議做最後核定，獎學金委員會的組織與功能併案來討論。

二、工作報告

（一）秘書處　（略）

董事長：對秘書處的工作報告，有兩點補充：

1、吳鴻淇副董事長專案奉獻美金5萬元，合約新臺幣150萬元，為本基金會購置會務車，這是本基金會第一次置產，特別向各位董事說明。

2、收文有財政部國稅局新店稽徵所：99年度保留款，於100年經費運用明細與教育部社會司書函，為本基金會的99年度保留款，辦理持續做專款專用的使用說明。要特別指出：政府對基金會的管理非常嚴格，愈來愈重視，而且對專款的專用，國稅局也會密切注意，本基金會一直是正大光明做事，經得起考驗。

（二）專責單位

1、涵靜書院：（略）

2、獎學金委員會：（略）

3、天人套與廿字氣功研究室：（略）

（三）專案

1、《涵靜老人傳》：（略）

2、極忠文化紀念集叢：（略）

3、2013第四屆孫文論壇

董事長：

非常感謝劉緒倫副董事長代表本基金會全程參與。

劉緒倫副董事長：

1、此次孫文論壇與中興大學共同主辦，大陸與臺灣很多學人參與，論文都很有深度，整個過程很流暢。

2、會議中深度探討，大陸學人對中山先生思想的研究是比較偏向史學的研究，臺灣學者多是法政學者，研究中山先生思想與三民主義的實踐，臺灣幾十年來實行民主法治，對臺灣學人來說是實際的體驗。

周植基董事：（補充孫文論壇結案報告）

1、大會論文集為配合主題「孫中山先生的政治思想與實踐」，除以「天下為公」彰顯中山思想整體內涵外，更於大會手冊附錄中專題推薦閱讀：三民主義是廿一世紀人類發展進化之主流、涵靜老人寫給鄧小平先生的兩封信、涵靜老人與極忠文教基金會、道蒞天下的中國世紀與天下歸仁的涵靜書院諸文，封底介紹「三民主義統一中國」緣由。

2、資訊小組完成線上作業。大會手冊論文目錄中有：◎請連結天帝教網站

http://tienti.info/ 線上瀏覽全文。

　　3、財務收支

　　　　預算收入70萬元，奉獻收入4萬6,100元，總收入74萬6,100元，預算支出70萬元，總支出68萬9,010元，餘額：5萬7,090元

董事長：

這次的活動定位為教外活動，根據統計人數超過500人，很多教外人士參與，顯現這次活動的影響非常大。財務方面自給自足，四個輔翼團體分別負擔5萬元，加上涵靜書院，共有固定經費25萬元。另有兩位同奮捐獻共40萬元。

此次結算餘額，指定撥支補助102年智忠獎學金使用。

三、討論事項

　　（一）102年智忠獎學金

　　　　結論：

　　　　智忠獎學金：大學：15名　專科：3名　高中：4名。

　　　　勤學獎學金：大學：10名　高中：3名。

　　　　總計發放金額為新臺幣49萬7,000元整。除獎學金專款外，不足之數請獎學金委員會專案籌募。

　　　　1、1~9月定期存款利息有10萬8,856元，活期存款利息有4,778元，合計11萬3,634元，依照獎學金辦法第五條規定全數供102年智忠獎學金使用。

　　　　2、以銀行匯款方式發放獎學金，再請面訪義工聯絡獲獎人見面、親和，並填寫收款領據。

　　（二）獎學金委員會的組織與功能

　　　　結論：接受戴家祥董事建議及共同意見，決定修正如下：

　　　　1、獎學金的發放維持在每年的金額為新臺幣50萬元。

　　　　2、獎學金分獎學金與助學金兩部分。

　　　　3、操行成績以學生沒被申誡、記過處分為原則。

　　　　4、調整2月至6月為申請及發放時間，可確定在學年中，並以上一學期的學業成績做為依據。

　　　　5、智忠獎學金以天帝教同奮子女為對象。

　　　　6、請獎學金委員會的委員們向社會大眾募款。

四、主席結論

　　（一）孫文論壇是第四次舉辦。事實上，在基金會外補助舉辦的還有四次。換句話說，本基金會主辦與助辦孫文論壇已有八次。這是涵靜老人最主要的天命，也是涵靜老人未完成的天命，我們是為持續完成涵靜老人未了的心願而努力。

　　（二）我在孫文論壇閉幕式中，讓參與的人了解天帝教為兩岸的和平統一做了什麼，也公開了涵靜老人寫給鄧小平先生的兩封信，涵靜老人在信中主張兩岸和平統

一的架構，先是兩岸政治對話，共同建立一個新的憲法，正是一中三憲最早的思想。

（三）此次2013年孫文論壇，我了解在臺灣與大陸都有不斷發揮的功能，張亞中教授在第一場專題演講提出：對兩岸和平統一的基本構想，一中三憲的理論，就是涵靜老人的理想。

（四）請大家特別關注：「臺灣將是中國海洋文化的龍頭。」未來大陸新的戰略是「海洋大戰略」，臺灣要用這個優勢來與大陸對話。

## 12.20.

・紅心字會為紀念創辦人及復會二十五週年，主辦「2013年紀念涵靜老人宗教會通論壇」於鐳力阿道場，以「宗教時代責任與社會服務」為主題，會期三天，宗哲社、天帝教總會、「極忠」為協辦單位。

## 12.30.

・第八屆第四次董事會議於臺北市召開。

主席：李董事長子弋　　紀錄：朱惠專秘書

一、主席致詞

此次董事會議在102年的歲末，必須先定法定的103年工作計劃與預算以及102年工作成果、結算，也是年終總檢討。

二、工作報告

（一）秘書處

第七屆第十三次、第八屆第一次、第二次、第三次董事會議決議事項執行情形（略）

董事長：

收支餘絀表中，收入為新臺幣593萬3,778元，支出是新臺幣356萬2,999元，應是到本年11月的收支，所以102年度支出大約是新臺幣400萬元，可以看到本基金會本年度的業務及發展情況。本基金會默默做事，不求外人了解，但董事們對本基金會的工作應該有實際深入的了解。

感謝劉通敏董事在今年12月份捐獻新臺幣10萬元，將做為獎學金的專款。

劉通敏董事：

收支餘絀表上孫文論壇捐贈是新臺幣65萬元，而涵靜老人講座及紐先鍾百歲戰略思想學術專案都是0，為什麼？另外，內部往來是什麼性質？

何英俊秘書長：

1、這是指收入部份，如是本基金會屬承辦單位，就有其他單位的捐助，會表現在收入。如承辦單位是紅心字會、宗哲社時，本基金會贊助經費只有支出。

2、涵靜書院是極忠的財務會計獨立作業單位，所以和秘書處之間有內部往來。

（二）專責單位

1、涵靜書院

周植基秘書長：

涵靜書院在本年通過章程，6月份召開第一次院務會議，10月份參與孫文論壇，12月份參與紀念涵靜老人宗教會通論壇兩個學術活動，以及舉辦天人實學古籍經典導讀。

在財務方面，收入有新臺幣100萬元，使用了新臺幣10萬元，將保留新臺幣70萬元留做建院基金。2014年的建院計劃初步規劃已完成。

董事長：

華東師大涵靜書院，由本基金會的涵靜書院輔導與共同主辦各種學術交流活動。

2、獎學金委員會

102年12月18日召開小組會議，決議如下：

（出席：劉緒倫主委，委員：劉曉蘋、戴家祥　列席：執行秘書李顯文）

（1）共識部分：

甲、原訂高中、專科、大學三組別改為高中、大專兩組別。

乙、操行成績除達到標準外，在申請文件中增加「無任何懲處證明書」乙份。

丙、設立募款小組，辦法請戴家祥委員研擬。

（2）修訂方案：

甲、獎學金部分：

第一案：獎學金（高中1萬元、大專2萬元）以協助家庭經濟困難、有實際需求、特殊優秀表現的同奮子女為對象。其他列為助學金，金額為獎學金之半。故建議全名改為：「智忠獎助學金」，總金額維持新臺幣50萬元。

第二案：因應現實需求，修訂為獎學金高中組新臺幣5仟元、大專組新臺幣1萬元，總額改為新臺幣30萬為上限。名稱不變。

乙、獎學金申請、審核、發放部份：

第一案：維持原訂每年9、10月申請、審核及確定獲獎名單，11月進行獎學金的發放，成績採上一學年平均成績為審核標準。

第二案：避免年度衝突，改為每年2、3月辦理，4月進行獎學金發放。
　　　　成績則採用上學期學科成績為審核標準。

劉緒倫主任委員：

今年智忠獎學金的募款已超越了本年度的待募款金額新臺幣28萬元，但會繼續募款，保留做為獎學金專款。

獎學金委員會針對獎學金的規模與發放人數做討論，因為是以天帝教同奮子女為主要對象，依目前的狀況，無法擴大層面增加人數，同時實際上的需要幫助的也不多，所以還是維持現有規模。

獎學金的規模與發放人數維持現有的情況，所以在募款也是維持小規模的方式，對認同本基金會獎學金發放方式的人來募款。

戴家祥委員：

上次的會議記錄上，我提出不符合我個人會議中實際報告的兩點：

（1）獎學金的發放維持在每年的金額為新臺幣50萬元。

　　說明：我的意見是不要以新臺幣50萬元為上限。

（2）獎學金分獎學金與助學金兩部分。

　　說明：智忠獎學金設定的重點是以清寒為主，對清寒、隱貧做教育補助為重點。

再補充四點個人看法：

（1）此次與申請人面談時覺得他們並不迫切需要，很多學生在打工。

（2）我訪查過其他發放獎學金的單位，到目前為止發現：「本基金會發放的獎學金金額最高」，一般大學8,000到1萬2,000元，高中4,000~6,000元。

　　所以建議：獎學金以大學1萬2,000元、高中5,000元的方式處理。

（3）獎學金發放的長久之道，需要向外募款，向同奮或教外相關人士募款，以「小額募款」方式。在教訊成立專欄，讓同奮知道本基金會的智忠獎學金，請大家共襄盛舉，受刑人子女則請紅心字會提供獎學金。

（4）為何調整2月至6月為申請及發放時間？可確定學生仍在當學年中。並以上一學期的學業成績做為依據，再增加申請「無任何懲處證明書」，建議在發公文時加註「以清寒子弟為優先」。

李顯光董事：

過去有大陸的學生因為研究天帝教申請本基金會獎學金，未來華東師大涵靜書院也會有學者申請獎學金，這部份是涵靜書院辦理或獎學金委員會辦理？

劉緒倫主任委員：

深造獎學金是由獎學金委員會專案辦理。

董事長：

（1）臺灣地區的獎學金，依獎學金委員會修訂的方案辦理，大陸地區的獎學金，以專案方式辦理，請獎學金委員會再補充修正提報下次董事會議。

（2）本基金會要維護天帝教基本核心價值，我認為除了申請與發放獎學金之外，應有鼓勵天帝教同奮的子女參與天帝教工作的辦法。本基金會的任務就是要培育天帝教繼起的實際生命，鼓勵同奮子弟參與。

（3）本基金會獎學金支持大陸研究生撰寫有關天帝教的論文，現在在大陸網站上已經可以看到。希望獎學金委員考慮讓本基金會的資源在國際、大陸、臺灣能為天帝教所用。

（三）專案

1、《涵靜老人傳》

李子達董事：進行中

2、極忠文化紀念集叢

周植基董事：預計明（2014）年春天第一季完成

三、討論事項

（一）103年工作計劃

結論：照案通過，依規定提報主管教育部。

（二）103年預算

結論：照案通過，依規定提報主管教育部。

（三）102年工作成果

結論：照案通過，依規定提報主管教育部。

（四）102年結算

結論：

同意增補102年12月的資料後，完成102年全年的資產負責表、收支餘絀表，請董事長核定，依規定提報主管教育部。

四、主席結論：

（一）今年本基金會贊助辦理五次學術研討會，四次是天帝教輔翼團體主辦，一次中興大學主辦，涵靜老人講座、7月份學術研討會的大部份經費是本基金會贊助。12月涵靜老人宗教會通論壇是紅心字會負責。根據輔翼組織聯合工作委員會原則，活動經費有五個主辦單位共同分擔，每單位新臺幣5萬元，基本就有新臺幣25萬元的經費。

（二）今年7月與華東師大共同主辦兩岸學術研討會議，明年將與社科院合作。

（三）歷屆董事會基本成員都是天帝教同奮，都是涵靜老人弟子，再就是涵靜老人耕樂堂子孫，本基金會最高的價值是為天帝教同奮服務，今後會得到更多同奮與朋友的支持。

（四）本基金會共同舉辦的學術交流活動都是長期累積的資源，不僅是學術上的資源，對臺灣的社會、對天帝教都有很大幫助。

（五）明年我就89歲，希望在這一屆任期完成時，就辭董事長一職，在此先向各位董事報備，這是我該承擔的責任，也藉著在今天的年終對各位董事很誠心的說明我的想法與做法。

時代

## 02.25.

· 第一次「習連會」於北京市人民大會堂舉行，雙方延續九二共識、一中各表，國民黨榮譽主席連戰提出：「一個中國、兩岸和平、互利融合、振興中華。」

## 03.14.

· 習近平當選中華人民共和國國家主席。

## 03.16.

· 李克強當選中華人民共和國國務院總理。

## 06.14.

· 兩岸兩會第九次高層會談預備性磋商於臺北舉行。因應海基會、海協會的高層更迭，兩會決定將會議以「兩岸兩會第幾次高層會談」的方式命名。
　　（一）確立《海峽兩岸服務貿易協議》文本主要內容及架構
　　（二）商定海基會協商代表團赴陸主要行程

## 06.20.

· 即日起至22日，兩岸兩會第九次高層會談於上海舉行。
　　（一）簽署《海峽兩岸服務貿易協議》；
　　（二）就有關解決金門用水問題達成共同意見；
　　（三）對兩岸後續協商議題做出安排；

（四）重點檢討兩會已簽署協議執行成效；

（五）同意今年下半年儘速召開第二次「兩岸協議成效與檢討會議」；

（六）持續推動兩會會務交流。

## 11.09.

・即日起至12日，中國共產黨第十八屆中央委員會第三次全體會議（簡稱「中共十八屆三中全會」）於北京市舉行，此次會議通過《中共中央關於全面深化改革若干重大問題的決定》，就經濟、政治、文化、社會、生態文明、國防、軍隊等六個方面做出改革部署，其中經濟體制改革、市場化是全面深化改革的重點之一。

## 11.26.

・即日起至12月3日，大陸海協會會長陳德銘率領「海協會經貿交流團」來臺參訪自由經濟示範區相關規劃，並與陸資企業舉辦座談。

# 民國103年 　　　　　　　　　（公元2014年）

事記

## 03.20.

・秘書處工作會議決議成立網站專案，召集人黃牧紅副秘書長，由5位青年同奮：陳聖方（大晟）、柯政宇（大昭）、顏瑞宏（大青）、盧怡庄（香衿）、葉明蓁（香荃　負責美工）組成的A-TEAM團隊負責，一年為期，預算新臺幣5萬元。

## 03.25.

・第八屆第五次董事會議於臺北市召開。
主席：李董事長子弋　　　　紀錄：朱惠專秘書
一、主席致詞（略）

二、工作報告

（一）董事會專案

1、《涵靜老人傳》

李子達董事：

預定今年，涵靜老人證道二十年完成。《涵靜老人傳》是一部口述歷史的紀錄片。

2、極忠文化紀念集叢

周植基董事：目前印前作業已完成，等時機成熟就可付印。

董事長：此一專案轉為涵靜書院的工作。

（二）專責單位

1、涵靜書院

周植基秘書長：

在軟體方面，這半年來工作稍有進展。硬體方面往社會企業發展，預計今年12月6日完工，現在在談土地的租賃。

2、獎學金委員會

劉緒倫主任委員：

（1）上次董事會議決議列有獎學金委員會需要在本次董事會議討論的方案，請各位董事討論。

（2）關於獎學金募款的部份，不需要大規模的辦理，只找認同的人捐助。

3、秘書處第八屆第四次董事會議決議（102年12月30日）事項執行情形（略）

三、獎學金辦法的修訂方案（獎學金委員會）

說明：

（一）獎學金金額部分：

1、獎學金（高中新臺幣1萬元、大專新臺幣2萬元）以協助家庭經濟困難、有實際需求、特殊優秀表現的同奮子女為對象。其他列為助學金，金額為獎學金之半。

2、因應現實需求，獎學金修訂為高中組新臺幣5千元、大專組新臺幣1萬元。

（二）獎學金申請、審核、發放部份：

1、維持原訂每年9、10月申請、審核及確定獲獎名單，11月進行獎學金的發放，成績採上一學年平均成績為審核標準。

2、改為每年2、3月辦理，以上學期成績為審核標準，4月進行獎學金發放。

戴正望委員補充說明：

1、獎學辦法第七條，獎學金申請分修道獎學金、研究獎學金、智忠獎學金、深造獎學金四部份，一、二、四項這幾年都沒有辦理，只辦理智忠獎學金。

2、據我普查宗教團體及社團，我們的獎學金較高，建議採平均值，大專新臺幣

1萬元、高中新臺幣5千元為準。

3、募款來源有四：（1）本基金會的利息（2）向指定人員的募款（3）四個輔
　　翼組織的支援（5）在教訊雜誌刊登，請有相同理念的同奮小額捐款。

4、建議更改申請獎學金的時間，是希望當年當季申辦獎學金，免去學籍問題。
　　以往有大學畢業、已入社會工作，還可以憑大四成績單來申請；已經上大
　　學，還拿高三成績單申請。

劉通敏董事：

董事長曾提過：撥出一部份獎學金獎助天帝教同奮子女在寒暑假參與服務，輔
翼團體辦研討會很需要這些志工，這是運用獎學金培育新生的一代。

劉緒倫主任委員：

關於志工的部份，已在各地區規劃志工團，現行獎學金發放，戴家祥董事經
這兩三年執行和普查，認為金額偏高，所以提出金額減半，請各位董事提供
意見。

結論：

1、募款以社會資源為原則。

2、獎學金的金額修訂為大專新臺幣1萬元、高中新臺幣5千元。

3、獎學金的申請與發放修訂為每年3~4月申請，5月發放。

4、獎學金申請與發放由獎學金委員自主辦理，完成後在董事會議報備。

四、臨時動議

（一）涵靜書院的組織定性

董事長說明：

涵靜書院其組織章程規定為本基金會下屬獨立機構，我個人認為涵靜書院有必
要是極忠文教基金會創辦的獨立法人。

結論：

請李顯光、周植基、戴家祥三位董事規劃涵靜書院成立為獨立法人方案，提報
下次董事會議討論。

（二）本基金會成立青年部。

董事長說明：

大陸學生來臺就讀的人數愈來愈多，如何在臺灣社會中一面學習一面生活，有
很多事情需要有好的輔導與支持，大陸學生在臺的時間是中華文化與天人實學
的播種期。

結論：

請李顯光董事規劃組織方式與工作目標，提下次董事會議討論。

五、主席結論

　　這兩天我看學運，是六年來積下的民怨總爆發，我們不能忽略這個問題，如果學運持

續在立法院，那是臺灣大動亂的開始，大家要各盡其心、各盡其力的去紓解日益升高的「民怨」。

3月12日在鐳力阿道場，晚間起來突然頭暈，13日一早就回臺北到國泰醫院檢查，28日看報告。本基金會的工作是追隨涵靜老人心法，是長期的奮鬥目標，我不能讓極忠文教基金會有領導的危機。

## 05.21.

· 贊助中興大學國政所主辦第七屆兩岸和平論壇。

## 06.24.

· 第八屆第六次董事會議於臺北市召開。

　　主席：陳副董事長文華　　　　紀錄：朱惠專秘書

一、主席致詞

　　首先向各位報告，董事長在5月時感覺身體不適，到榮總做檢查，現在在調整用藥治療中。但一直交待董事會要持續運作。董事長寫了一封信給各位董事，請參閱。

　　這次董事會討論主題是獎學金制度化，董事長已有整體的構想，我們全力配合董事長，繼續推動董事長想要完成的工作。

---

董事長給極忠董事的一封信

第一是：從5月21日至榮總神經內科檢查，確定為帕金森氏症。

第二為「我的責任」：第八屆董事會任期至105年4月28日，我有信心完成極忠文教基金會董事長的任務，在第八屆董事會任期內勉力以赴，況且有三位副董事長協助及秘書處在何英俊直屬的工作團隊全力配合，一定可以完成任務。

第三是「我的希望」：

---

第八屆董事會應完成幾個工作重點：

1、獎學金制度化

2、涵靜書院，在陳文華院長領導下，完成建院任務

3、持續涵靜老人思想國際化、天人實學國際化

4、成立網站資訊國際化

5、完成《涵靜老人傳》紀錄片

6、出版文化紀念集叢

二、工作報告

（一）董事會專案

　　1、《涵靜老人傳》

　　　李子達董事：

　　　今年是涵靜老人證道二十週年，所以定今年完成。

　　　《涵靜老人傳》分7~8集，每集45分鐘。分二部份拍攝，第一部分在鐳力阿道場，訪問董事長，細述涵靜老人。第二部份是董事長與我兄弟對談「我的父親涵靜老人與母親智忠夫人」。

　　2、極忠文化紀念集叢

　　　請周植基董事提供書面說明。

（二）專責單位

　　1、涵靜書院

　　　請周植基秘書長提供書面說明。

　　2、獎學金委員會

　　　劉緒倫主任委員：

　　　獎學金辦法行之有年，經過去幾次會議的探討，在上次會議已有了共識，在本次會議列為提案討論。

　　　戴家祥委員：

　　　希望從原本的修道獎學金、研究獎學金、深造獎學金與智忠獎學金四項，合併為二項，修道獎學金、研究獎學金、深造獎學金合併為專案申請獎學金，包含大陸研究天帝教相關的學者、學生的獎學金申請，董事長指示每年金額以不超過新臺幣10萬元為原則。

　　　今年是過渡期，所以延到明年3~4月辦理智忠獎學金的申請與發放。

　　　蕭玫玲董事：

　　　涵靜老人與智忠夫人獎學金的本意是在幫助同奮及有意進修的專職同奮，所以獎學金的金額較高，基本精神是在幫助需要的人，讓他們沒有後顧之憂。

劉通敏董事：

董事長說的「獎學金制度化」，主要的內容是什麼？有必要更仔細了解董事長的用心與期待的目標。

　　3、天人套與廿字氣功研究室

王啟清（光我）研究員（書面）：

廿字氣功研究報告──主人或過客。

廿字氣功研發報告，以曲高和寡故，三年以來如「石沉大海」，讓我提筆乏力，無意續題。今者且將近著〈帝門點燈錄一〉有關「寸臂禮」乙節擇要推陳於后。

　（三）秘書處

第八屆第五次董事會（3月25日）議決議事項執行情形（略）

三、討論事項

　（一）獎學金辦法修正案（獎學金委員會）

說明：（略）

結論：

第二條修文部份修正為「操行成績八十分以上且無懲處記錄」

第六條、第七條修文修正通過。

四、臨時動議

　（一）特別清寒的獎學金申請案：

結論：列入專案申請，由審核小組提報。

五、主席結論

天人套與廿字氣功研究室的報告，與研究主題無關，也表示無意在續提，待本年度完結，擬訂下年度工作計劃時再討論。

會後，如有董事想去探望董事長，請各位一起去，當面向董事長報告這次會議的重點，也可以更了解董事長的一些想法，我們大家一起來接著做下去。

## 09.05.

· 第八屆第七次董事會議於臺北市召開。

主席：李董事長子弋　　　紀錄：朱惠專秘書

一、主席致詞

請依議程開始本次的董事會議

二、工作報告

　（一）董事會專案

　　1、《涵靜老人傳》

李子達董事：

正進行口語的打字，由於記錄片的間很長，打字的部份完成還要進行校對，所以整體進度也要延長，但會在本年度內完成。

2、極忠文化紀念集叢（轉為涵靜書院專案）

周植基董事：

增加蔣緯國將軍的專集，共五集。紐先鍾先生紀念文選已出版，第一版200本已完全分送，計劃增印第二版。

黃震遐先生是定位為「中國第一代軍事評論家」，紐先鍾先生定位為中國戰略研究先行者。

（二）專責單位

1、涵靜書院

周植基秘書長：

建築示意圖，整個建築總共有二樓半，在法令規定10公尺高度內，以木頭、竹子之類的建材做外觀處理。

需經過幽林才能看到涵靜書院微弱的燈光透出來，是考慮遮陽的效果。

主要有兩個功能，第一是議事，會議室可坐到55人左右。第二是課堂。旁邊有三個親和室，也可做為研究室使用。

經過木頭斜坡至二樓，有一個靜室，彰顯「半日讀書，半日靜坐」的意義。二樓也有三個研究室，三樓是起居空間。

整個建築示意圖，可看出涵靜書院的建築，不像農舍，也不像三合院。整個建築表現現代感，以自然為主。屋頂上挑空的部份使用斜瓦，屋頂上有空隙，空氣可流通。

涵靜書院的華表，請位李奇茂老先生寫，今年91歲了，取論語的「天下歸仁」，勉勵大家朝「天下歸仁、宗教大同」的目標努力。

董事長：

為什麼要有涵靜書院？涵靜書院是李氏耕樂堂的宗祠。換句話說，是李氏耕樂堂落根在臺灣的地方，所以涵靜書院三樓做耕樂堂的宗廟，沒有塑像只有牌位，很簡單，涵靜老人李玉階道名極初，智忠夫人李過純華道名智忠，是李氏耕樂堂在臺灣的第一代。

準備在鐳力阿道場外圍蓋個小祠，土地所有權人是天帝教的郭光城樞機，必要價購轉移或撥給極忠文教基金會，讓我們可以順利蓋好涵靜書院。第一個方式撥給我們這個空間使用，第二個方式可分期付款，涵靜書院與清涼內苑有別。極忠文教基金會是以涵靜老人的「極」與智忠夫人的「忠」合起來命名，我們有責任為兩位老人家在人間留一個根脈。

2、獎學金委員會

劉緒倫主任委員：

請各位參考獎學金修正辦法的修正，加上無懲處記錄。規定上半年3~4月申請，獎學金簡化成二種。獎學金的金額也做了調整，大學為新臺幣1萬元，高中為新臺幣5千元。

3、天人套與廿字氣功研究室（略）

（三）秘書處

1、第八屆第六次董事會議決議事項執行情形

（1）獎學金辦法修正辦法

執行情形：

自中華民國103學年度（民國103年9月1日至104年8月31日）依新修正獎學金辦法辦理智忠獎學金的申請、審查與發放。

（註：即改學年制，本學年度申請順延至下學期3月至8月。）

（2）特別清寒的獎學金申請案：

執行情形：

自103年7月1日起，依新修正獎學金辦法辦理。

三、討論事項

（一）提供共同主辦「第二屆中華文化與天人合一」國際研討會的經費案。

結論：提供共同主辦經費新臺幣20萬元整。

（二）贊助宗哲社主辦第十二屆海峽兩岸「傳統文化與道德教化」暨涵靜老人學術研討會的經費案。

結論：贊助經費新臺幣20萬元整。

四、臨時動議

（一）天人套與廿字氣功研究室的組織功能與運作

結論：

本基金會中止對天帝教的「天人套」「廿字氣功」的研究任務。天人套與廿字氣功研究室的專責組織至103年12月31日完成階段任務，應予停辦。

（註：9月8日，秘書處以第八屆第七次董事會議記錄轉知「天人套與廿字氣功研究室」）

五、主席結論

當年涵靜老人到美國紐約，西安時的老朋友彭昭賢先生說：

（一）近代史最偉大的人物是孫文中山先生，中山先生臨終時尤高呼「和平、奮鬥、救中國」是中國道統精神，亦是宗教精神。

（二）我讀過你的《天聲人語》部份文章，我們的老友邵力子是政客，你是和平老人，少談神秘或預言，多談宗教和平。

（三）宗教以和平、仁愛為基本，就是中華文化，是以人為本的文化，不是神本宗

教，儒家、道家、六祖禪宗都是中華文化主流的人本思想，西方的基督教、天主教是神本主義，中國人要建立的是人本主義。

（四）黃震遐在西安有致涵靜老人的一封信，他認為：五教聖人，都是人不是神。期望涵靜老人立於人本宗教，不為神本。

## 09.15.

• 華東師大哲學系宗教學專業碩士生朱琳琳獲極忠獎學金美金1500元整，來臺進修研究兩個月，以〈明末清初佛耶對話微探──以楊廷筠為例〉為題，在輔仁大學鄭志明教授指導下收集論文資料。

## 09.22.

• 103年度第二次天帝教輔翼團體聯合工作委員會議於臺北市召開。

## 12.08.

• 董事長與紀緒旺、郭靜盛伉儷在鐳力阿道場確定出版廿字真言手抄本事宜，同意本基金會為出版人，董事長並為出版寫序。

## 12.12.

• 贊助中國社科院世界宗教所、宗哲社共同主辦第十二屆海峽兩岸「傳統文化與道德教化」研討會於北京，為期三天。臺灣16位學者與會發表論文。

## 12.

• 三本極忠文化紀念集叢出版：東方第一位軍事評論家《黃震霞先生紀念文選》，為大民主奮鬥的中共黨魂《李慎之先生紀念文選》，至誠不息的中國老報人《潘公展先生紀念文選》。

**02.18.**

- 第二次「習連會」於北京市釣魚台國賓館舉行，國民黨榮譽主席連戰提出：「中華民國大家應來正式面對它，不能忽視它，中華民國在兩岸拓展過程中是資產，不是負債，在此前提下，要用務實態度正視現實。」

**02.20.**

- 即日起至21日，第二次「兩岸協議成效與檢討會議」於長沙舉行。
  - （一）在空運、海運、醫藥衛生合作、共同打擊犯罪、金融協議等九項協議，獲致階段性成果；
  - （二）以經合會為平臺，持續強化兩岸經濟合作。

**02.26.**

- 即日起至28日，兩岸兩會第十次高層會談於臺北舉行。
  - （一）簽署《海峽兩岸地震監測合作協議》、《海峽兩岸氣象合作協議》；
  - （二）商定兩會第十一次會談的協商議題；
  - （三）就兩會已簽署生效之重點協議進行檢討；
  - （四）持續推動兩會會務交流。

**03.17.**

- 國民黨立委張慶忠宣布《海峽兩岸服務貿易協議》的審查時間超過九十天，依法視為已經審查，並將該協議送交立法院院會存查。

**03.18.**

- 太陽花學運爆發，學生族群主導佔領立法院（臺北），主張《海峽兩岸服務貿易協議》屬黑箱作業，應建立監督機制並逐條審查。至4月6日，立法院院長王金平發表聲明承諾在《兩岸協議監督條例》完成立法前，不會召集與《海峽兩岸服務貿易協議》審議相關

的黨團協商會議；4月7日佔領行動的決策小組宣布「已經完成階段性任務」，接著於於4月10日退出議場。

後續：本次學運是立法院首次遭到民眾佔領，4月10日後，該運動仍然持續產生影響，影響包括國民黨在2014年九合一選舉與2016年正副總統及立委選舉的落敗、「第三勢力」政黨的出現、中華人民共和國的相關政策，以及啟發香港等地的抗爭等。至於《海峽兩岸服務貿易協議》於學運後，擱置至今。

## 09.24.

· 大陸海協會副會長鄭立中率大陸海協會經貿參訪團一行6人赴臺進行為期7天的參訪，走訪北、中部等經貿園區。

## 09.26.

· 即日起至12月15日，香港爆發爭取真普選的「雨傘革命」（又稱「和平佔中」），學生團體及社會團體佔領添馬、金鐘、中環、灣仔、銅鑼灣、旺角、油麻地、尖沙嘴等地。本次運動意在向國務院及香港特區政府爭取行政長官選舉的公民提名權、廢除立法會功能組別，以及要求行政長官梁振英與「政改三人組」（註）下台。

註：政改三人組為政務司司長林鄭月娥、律政司司長袁國強、政制及內地事務局局長譚志源。

## 10.24.

· 中華人民共和國、印度、新加坡等21個意向創始成員國在北京正式簽署《籌建亞洲基礎設施投資銀行備忘錄》（簡稱「《籌建亞投行備忘錄》」）。

## 10.25.

· 即日起至31日，大陸海協會副會長鄭立中率「農業經貿交流團」訪臺，行程以參訪農業園區、地方農會、農業公司等為主。

## 11.29.

· 臺灣的九合一選舉結果出爐，國民黨在地方選舉敗北。中研院學者徐斯儉認為，臺灣選民透過選票，同時向國共兩黨清楚表態，「（意譯）佔中運動後，北京與香港的關係，

讓臺灣選民心生警覺。」

## 11.10.

- 亞太經濟合作組織第二十二次領導人非正式會議（簡稱「第二十二次亞太經合峰會」）於北京市舉行，為期兩天。副總統蕭萬長以「中華臺北」的名義出席。此峰會通過了《北京綱領宣言》、《亞太夥伴關系聲明》、《北京反腐敗宣言》。

## 12.09.

- 即日起至16日，海協會陳德銘會長率「經貿參訪團」來臺參訪。
  - （一）主要目的：落實兩會高層互訪制度化的交流；
  - （二）兩岸經濟合作之外，譬如在精緻農業、生物科技、旅遊觀光及志工服務等方面，探索兩岸交流合作新的領域和路徑；
  - （三）持續推動兩岸關係的和平發展。

# 民國104年　　　　　　　　　　　　（公元2015年）

## 事記

## 01.09.

- 紀念涵靜老人證道二十周年暨2015年第二屆國際學術研討會，以「中華文化與天人合一」為主題，由宗哲社、紅心字會、天帝教總會、「極忠」、涵靜書院、中華宗教與和平協進會、天人研究總院聯合主辦於天帝教鐳力阿道場。兩岸及國際學者46位與會。

## 01.16.

- 第八屆第八次董事會議於臺北市召開。
  主席：李董事長子弋　　　紀錄：朱惠專秘書。
  一、主席致詞

向各位董事拜個農曆早年與陽曆晚年，祝各位幸福健康平安！

二、工作報告

（一）董事會專案

1、《涵靜老人傳》

李子達董事：

分成董事長個人口述及與我兄弟對談兩部份，長度30小時，共計15張光碟片的專集。字幕工程比較大，封面也經多次設計樣本，現在已經可以正式出版。先印製500套，交秘書處處理。

《涵靜老人傳》在2009年開始籌備拍攝，最初構想是做為史料典藏，但是內容很珍貴，只做史料典藏很可惜，所以決定公開發行。出品人為極忠文教基金會。

何英俊董事兼秘書長：

（1）《涵靜老人傳》是本基金會的專案，有一筆專款在稅務機關辦了跨年度保留款，103年12月8日正式結案。

（2）現在是後製作與運用的工作，因為本基金會是財團法人，是以助印捐獻的方式辦理，做為募款專案的資源。

劉緒倫副董事長：

整套15片，可以彈性運用，只選擇其中單片或數片亦可行。另外既然是助印捐獻，捐獻金額可以有彈性。

董事長：

（1）感謝李子達董事的努力與用心。

（2）助印捐獻款，支持三種用途：獎學金、國際學術活動、文化傳播活動。

（3）成立專責小組負責本基金會所有的文創資產，例如《涵靜老人傳》，充分發揮效益。請劉緒倫副董事長主持，秘書處承辦事務工作。

2、極忠文化紀念集叢（轉涵靜書院，自104年1月1日起列專責單位內。）

周植基董事：

（1）文化紀念集叢完成紐先鍾、李慎之、黃震遐、潘公展四本書的前製作與後製作，四本書都完成CIP與ISBN，並在103年12月26日正式出版，一版印製250份。在第二屆國際研討會學者與同奮助印捐獻約29套，也有單本捐獻，每本新臺幣300元，整套新臺幣1,000元。

（2）已致送在加拿大的黃震遐先生三位子女各一套，做為版權的結案。李慎之與民報的版權還待處理完成。

（3）第五本文化紀念集叢的專書是蔣緯國將軍的紀念文集，尚未排版。如再加上董事長的《道蒞天下道勝專輯》會更好。

何英俊董事：

（1）《道蒞天下道勝專輯》等於董事長在政治戰略的學術言論集，這一部份當董事長是天帝教首席十二年期間，也有很多的言論文章發表，由天帝教教訊雜誌不定期刊載。

（2）帝教出版公司建議：以教訊雜誌社的文章為基礎，編輯本基金會的文化紀念集叢的第六本《李子弋先生文集》。

董事長：

同意帝教出版公司的編輯計劃。

（二）專責單位

1、涵靜書院

周植基秘書長：

涵靜書院主建築的模型已完成。建築師聽講有一個止水室，所以設計「水」來表達，週邊加強綠化。

2、獎學金委員會

103年度工作成果（略）104年度工作計劃（略）

（三）秘書處

第八屆第五、六、七次董事會議（103年3月25日至9月5日）決議事項執行情形（略）

三、討論事項

（一）104年工作計劃

結論：涵靜書院增列「極忠文化紀念集叢」工作項目。其餘照案通過。

（二）104年預算

結論：增列「極忠文化紀念集叢」預算新臺幣15萬元整。其餘照案通過。

（三）103年工作成果

結論：照案通過

（四）103年結算

結論：照案通過

四、主席結論

我最近做了三件事：

第一是對中國大陸的「一帶一路」全球經濟策略做了分析，引起廣泛討論，「一帶一路」是一個很有戰略眼光的政策。我的分析有三個重點，第一是全方位的，「一帶」從中國大陸連雲港開始到荷蘭鹿特丹，稱為絲綢帶。「一路」從海上走，大陸與泰國開鑿新運河，從泰國到東印度洋，可以整體開發。我的基本看法是「東守、西進、北和、南聯」，西進就是從中國大陸連雲港開始最後到荷蘭鹿特丹，通過大西洋到美國。南聯是連絡印度、巴基斯坦與東協各國。「一帶一路」是全方位、高速率、重打擊。這期間冷靜觀察臺灣的變化，再看如何處理兩岸關係，我們應如何面對？是我最

大的憂慮。

第二是涵靜書院的主體建築要建在鐳力阿道場外的地方，我曾經當面向光照首席請求是否同意撥土地給涵靜書院使用，首席當下說可以考慮。涵靜書院是「天下歸仁」，是研究天帝教的國際學者使用的地方。

第三是李氏家殿宗祠將設置在涵靜書院，從涵靜老人開始的李氏子孫都是臺灣人，涵靜老人與智忠夫人是第一代，分散在海內外各地李氏子孫都會回到涵靜書院，是李氏子孫的歸屬點。

02.

· 本基金會「財務會計制度資訊作業」會議在鐳力阿舉行，決議：成立專案，召集人為趙月英副秘書長，第一階段成員為秘書處財務會計工作人員；第二階段需包括本基金會財務獨立作業單位－涵靜書院的財務會計工作人員。

03.27.

· 第八屆第九次董事會議於臺北市召開。
  主席：李董事長子弋　　　　紀錄：朱惠專秘書
一、主席致詞（略）
二、工作報告
　　（一）董事會專案
　　　　《涵靜老人傳》
　　　　李子達董事：
　　　　每套有15片CD，下禮拜可以確定包裝顏色，完成全部作業。出版500套，自留20套，30套贈本基金會董事。印製一百份海報。
　　　　董事長：
　　　　以80套贈本基金會董事，由秘書處送達。
　　（二）專責單位
　　　　1、涵靜書院
　　　　　　董事長：本次董事會議討論興建工程計劃
　　　　2、極忠文化紀念集叢
　　　　　　黃牧紅副秘書長（暫定李子弋先生文集編輯小組召集人）：
　　　　　　1月26日發函天帝教教訊雜誌社，申請董事長在教訊雜誌刊登過的文稿電子檔。教訊雜誌社總編輯黃敏書認為可先提供96年開始的文稿。自3月10日起不定期傳送，已收到283期（3篇），285期（2篇），286期（1篇），291期

（1篇），294期（1篇），297期（1篇），310期（2篇）。

帝教出版公司熊鈺明女士參與查對教訊雜誌紙本資料，將董事長文稿列表，以便文稿蒐集更完整，沒有電子檔的文稿需要重新打字。

何英俊秘書長補充說明：

極忠文化紀念集叢前五本都有共同主題：政治戰略，是一系列文集。

目前暫定的編輯小組成員有：黃牧紅副秘書長與帝教出版公司熊鈺明，這個專案是在第八屆第八次董事會議中共同討論所得到的結論。

3、獎學金委員會

劉緒倫主任委員：

到3月25日止，共計收件：大學18件、高中2件。預計4月份開始面訪，5月份完成獎學金的發放。

4、秘書處

第八屆第八次董事會議決議事項執行情形（略）

三、討論事項

（一）2015年涵靜老人講座

董事長：

涵靜老人講座今年委託中興大學與大陸的學術團體合辦，邀請「一帶一路」設計人參與，希望分兩個地方舉辦，第一天在中興大學校內舉辦，第二天到鐳力阿道場內舉辦。

何英俊秘書長：

1、請各位董事看行政工作報告中第11項，中華當代兩岸學術交流協會函：檢送本會與中興大學國政所舉辦「第八屆兩岸和平論壇」學術研究會計劃書一份。這個活動就是董事長所說包括2015年涵靜老人講座的活動。

2、本基金會董事會有必要依慣例成立一個特定任務型態的學術專案工作委員會，代表「極忠」與第九屆兩岸和平論壇承辦單位做活動事項的研議定案。

結論：

請陳伯中董事代表本基金會與中興大學國政所議定。

（二）涵靜書院籌建

董事長：

涵靜書院目前最主要是建築用地，預定是鐳力阿道場的停車場部份，這是天帝教的教產，希望用兩種方式取得土地，第一種方式撥給本基金會涵靜書院使用，第二種方式容許本基金會分期付款取得。

陳文華副董事長（涵靜書院院長）：

天帝教光照首席裁示：此議案交由極院七院研究。涵靜書院建築構思的平面圖已送給天帝教極院的常務樞機會議。

黃萬福董事：

1、天帝教常務樞機會議後，此案交由七院研究，但希望涵靜書院秘書長周植基董事提供完整資料給七院的參教院，到目前為止七院還未收到資料，所以七院還未列入議程。

2、涵靜書院是本基金會下的獨立單位，也要有書函通知天帝教極院：涵靜書院要如何使用這土地？要列出明細。

陳伯中董事：

涵靜書院用地的取得、用途、經費來源以及將來與天帝教的關係如何？需提供完整的資料才能談，要有可代表涵靜書院的人員與七院連繫、溝通。

戴家祥董事：

1、關於涵靜書院的事，當初董事長有兩個目的，一公一私。公是希望涵靜書院有永久的住址，私的方面是李氏耕樂堂。

2、涵靜書院建築費用從何而來？我與周植基董事負責募集。
　　我的做法與觀念一樣，一定要合法，要有了地之後才能談。董事長堅持李氏家祠不離開天帝教鐳力阿道場，是一體的，所以就沒在其他地方找土地。農地建築要有750坪，鐳力阿道場的停車場還少100坪，只要這地確定，再向其他人購買100坪，所以一定要先處理地的問題。

蕭玫玲董事：

1、當年涵靜老人與智忠夫人就想為李氏家族留一個聚會的地方，所以才會在臺中買「清涼精舍」，智忠夫人證道後，維生首席決定「清涼精舍」內遷天帝教鐳力阿道場，所以把臺中「清涼精舍」處理掉，處理掉的經費要用在鐳力阿道場建設清涼內苑。

2、一開始知道董事長有這個意思時，認為是否可以兩者合而為一，涵靜書院與清涼內苑合而為一個耕樂堂，裡面有涵靜書院，有師尊師母（涵靜老人與智忠夫人）紀念館，有李氏家殿，依我個人感情來講，天帝教應負起這個責任。
　　我個人感覺：為師尊師母，是在情理之中。只是該如何做？怎麼做才合宜？

董事長：

1、我說明涵靜書院的成立背景，涵靜書院成立在天帝教鐳力阿道場旁，是國際學術交流的場所，也是李氏家祠。第一代涵靜老人帶李氏子孫到臺灣，我們李氏子孫均已落籍臺北。李氏子孫在臺灣不能連祭祖的地方都沒有，如何讓下一代李氏子孫有歸屬感、認同地，讓李氏子孫知道他們的老祖宗復興天帝教，李氏子孫祭祖的地方，為此才有這個動議。

2、清明節要掃墓，師尊師母在無形不需要，但李氏子孫怎麼辦？為什麼要設在鐳力阿道場旁邊？就是「黃庭」在那裡！所謂天人合一，就人道天道合而為一。

結論：

1、函知財團法人天帝教極院，本基金會已依據捐助章程成立「涵靜書院」。

2、由本基金會涵靜書院函報財團法人天帝教，有關擬請受贈或購買天帝教鐳力阿道場停車場用地的意向計劃書，與有關項目的文書資料。

四、主席結論

（一）這段時間完成智忠夫人回憶錄，現在正在編印中，還有涵靜老人的天命之路，也正在印刷中。

（二）涵靜老人在1944年寫過一首詩「真理行健」，最後一句話「斯天不生人，萬古長如夜」，以人道為本，以人道返天道。涵靜老人處處都呈現以人為本的精神，是涵靜老人一生所努力的方向。

（三）涵靜老人不僅為我的父親、老師，更為啟動天帝教的領導人，在有形無形，在天上人間，我一定要將涵靜老人的精神完全開發出來，也可是我對天帝教盡了心，為極忠文教基金會盡了心，我所整理出來的資料都是可以證明我的父親涵靜老人、母親智忠夫人為天下蒼生所竭盡心力的奮鬥成果。

涵靜老人一手思想，一手行動，一手推開兩扇門。一扇門讓人類直接看到　上帝，一扇門讓　上帝看到人類。

（四）我要感謝本基金會董事在各自的崗位上所做的努力，「極忠」是奮鬥平台，這個平台要努力的方向太多了，如李子達董事已完成的《涵靜老人傳》，都值得在這個平台交換意見，把這精神留下來，持續不斷的以這個奮鬥平台與各個領域充分的合作與加強。

（五）涵靜老人有兩個重點，一是人在宇宙中的地位，我稱為「人的發現」，第二是人與人之間的關係應如何合作。在我整理的過程中，我寫了一篇〈我父親的私心話〉，就是用涵靜老人在各個地方的話整理出來的。以後的工作就要拜託給在座各位了，透過「極忠」這個平台可以集合更多的奮鬥成果，為上帝盡心，為蒼生立命，這是我們的責任。

（六）在財務上得之不易，為了學術研討會募到的款項，我到處去感謝樂捐的天帝教同奮。每分錢都是天帝教同奮捐的，如果掰開，都可以嗅到同奮的血汗味，所以絕不能把同奮的心血浪費使用。

## 05.08.

· 第九屆兩岸和平論壇由中興大學當代中國研究中心與上海臺灣研究所聯合主辦，以「新形勢下之兩岸關係發展前景」為主題，「極忠」為協辦單位。

## 06.26.

· 第八屆第十次董事會議於臺北市召開。

　主席：李董事長子弋　　　　紀錄：朱惠專秘書

一、主席致詞（略）

二、工作報告

　　（一）董事會專案

　　　　1、《涵靜老人傳》

　　　　　　李子達董事：

　　　　　　今天帶來的都是製作《涵靜老人傳》的原始資料，包括對白，分成兩部份，
　　　　　　董事長個談有十一集，二十個小時；董事長與我兄弟對談，都是在鐳力阿道
　　　　　　場內完成。

　　　　　　我與董事長為何要拍《涵靜老人傳》？「不希望把涵靜老人神格化」。其中
　　　　　　提到涵靜老人辦自立晚報時期，爭取言論、新聞自由，在自立晚報報頭下刊
　　　　　　出「無黨無派　獨立經營」八個字，涵靜老人與董事長退出自立晚報後，後
　　　　　　人是否可做到「無黨無派　獨立經營」？盼望對涵靜老人永遠以「人」的角
　　　　　　度看待，這是我們要拍《涵靜老人傳》最重要的意思。

　　　　　　兄弟對談部份是彌補董事長個談中沒提到的部份，留給後代做個見證。今天
　　　　　　的資料有一份母帶，可直接再翻製CD片，望基金會妥善保管。

　　　　　　何英俊秘書長：

　　　　　　請各位董事參看資料三，秘書處暫對此本基金會的文創產品在會計方面訂為
　　　　　　「文創捐獻」。現已有文創捐獻收入新臺幣14萬8,000元。同時為了實務工
　　　　　　作的需要，請董事會評估：

　　　　　　（1）本基金會的文創產品需有由董事會成立的專責小組來主持。

　　　　　　（2）預定在9月份董事會議由秘書處的網路專案小組做專題報告，可以在網
　　　　　　　　　路上進行各項工作。

　　　　2、2015年涵靜老人講座

　　　　　　蔡哲夫董事：

　　　　　　今年與中興大學合作辦理，主要是董事長邀請了大陸學者段培君教授，最後
　　　　　　是段教授到臺北訪問董事長。

　　　　　　董事長：

　　　　　　今後涵靜老人講座及本基金會其他學術活動中止與中興大學政研所蔡東杰等
　　　　　　教授合作。請列入記錄。

　　（二）專責單位

1、涵靜書院

目前硬體進度落後，軟體工程進行有三：

（1）後山林地認養：

請同意協調財團法人天帝教極院鐳力阿道場管理委員會協助認養，並同意撥予造林統籌使用。

（2）停車場綠化認養：

建議向財團法人天帝教極極院鐳力阿道管理委員會提出停車場規劃、認養計畫，並同意一起綠化

（3）硬體空間使用單位規劃：

甲、建議可以開始進行牌匾、內容準備工作，懇請董事長、院長、耕樂堂相關人等協助，進行籌備相關事宜。

乙、為配合文創、生技、博物館、長照醫療等國家發展計畫，宜成立策略發展計畫室或永續發展計畫室推廣。

戴家祥董事：

硬體還停留在使用權的協調中，以之前的規劃先做綠化、造林的申請，等於是綠化、造林的方式來進行。

董事長：

涵靜書院建築案不必再提報。基本上為籌建涵靜老人、智忠夫人為遷臺初祖的耕樂堂李氏宗祠。由涵靜書院內部自行研發，決定後再提董事會議。

2、獎學金委員會

李顯文執行秘書：

（1）103年度智忠獎學金執行工作流程說明（擇要）

受理申請文件、面訪、召開審核會議、發放獎學金（匯入獲獎者指定金融帳號）、領據簽收、彙整單據、結案：自3月～5月30日。

（2）審核會議出席者：主委劉緒倫、委員戴家祥、劉曉蘋，秘書李顯文。

（3）103年度智忠獎學金審核及獲獎名單確定：

家庭經濟條件差者優先考慮，其次成績表現，並參酌面訪報告，最終全數審核通過。大專組21名（每名獎學金新臺幣1萬元），高中組2名（每名獎學金新臺幣5千元），共計新臺幣22萬元整。

（4）103學年度智忠獎學金審核檢討：

本年度申請件變少，可能原因是此次要求附上「無懲處證明」，有些申請人就沒申請。本年申請案很多有助學貸款，但都沒附上證明。申請表格新舊版都有，申請人繳交的文件也比較亂，造成在審核上的延誤，獎學金委員會已決定：明年做出整理、調整再公告。

何英俊秘書長補充說明：

（1）獎學金委員會在運作上已順利，在財務上有專款，餘額只有新臺幣15萬，今年發出總金額是新臺幣22萬。面訪的花用，可能都自行吸收負擔了。

（2）劉緒倫副董事長日前匯進新臺幣10萬元，所以目前獎學金專款還有新臺幣3萬多。

戴正望委員補充說明：

（1）希望能與紅心字會做連結，紅心字會補助餐費、教育費，不只限於受刑人家屬，窮困家庭子弟也可以申請。

（2）紅心字會的申請表格會送到各教院，各教院若知道同奮有這需求，直接報到紅心字會，紅心字會根據各地義工回報就可接納案件，讓需要的人得到補助，不必通過當地社會局義工轉介。

（3）申請案是否需要有個規範？初皈同奮子女，沒有上過正宗靜坐，只要皈師或到過教院就可申請。

董事長：

獎學金的公告除了發到天帝教各教院堂之外，不要忽略天帝教三大道場與輔翼團體，讓他們品學兼優的子女，均可以申請獎學金。申請條件由獎學金委員會決定增列。

3、秘書處

3月27日第八屆第九次董事會議決議事項執行情形：

（1）2015年涵靜老人講座

說明：

今年委託中興大學與大陸的學術團體合辦，邀請「一帶一路」的設計人參與，請陳伯中董事代表本基金會與中興大學國政所議定。

補充說明：

甲、3月30日秘書處傳送「第九屆兩岸和平論壇」研討會計劃書給陳伯中董事。

乙、4月29日董事長另指派蔡哲夫董事接辦本專案。

（2）涵靜書院興建工程計劃

說明：

甲、函知財團法人天帝教極院，本基金會已依據捐助章程成立「涵靜書院」，由本基金會涵靜書院函報財團法人天帝教。

乙、有關擬請受贈或購買天帝教鐳力阿道場停車場用地的意向計劃書，與有關項目的文書資料補充說明：秘書處於3月31日函財團法人天帝教極院。

三、討論事項

（一）與遠見・天下文化教育基金會合作在大陸地區贈送《郝伯村解讀蔣公八年抗戰日記》。

結論：

暫時以李顯光董事、黃牧紅副秘書長個人名義辦理。待全部大陸贈送名冊與管道完成通道後，再提出下次董事會討論。

（二）補助並共同舉辦「2015年東亞青年儒家論壇暨研習營─儒家倫理與性之教」經費。

結論：非本基金會年度工作計畫項目，不予補助。

（三）極忠文教基金會董事選聘辦法

結論：

交付召集人劉緒倫副董事長、蔡哲夫董事、戴家祥董事組成專案小組研討，在下次董事會提報。

四、主席結論

（一）在《涵靜老人傳》中，沒有使用涵靜老人任何形象、資料，因為李氏耕樂堂已將創辦人涵靜老人、智忠夫人的智慧財產全數奉獻給天帝教。最近我整理智忠夫人的資料，大概有25件智忠夫人親筆文件，都是家書性的文件，這不應屬於智慧財產。

（二）與中興大學國政所合作是基於巨克毅前董事的關係，本席已說明在案，今後不再考慮與中興大學的國政研究所合作任何學術性會議，請列入記錄。

## 08.

・出版極忠文化紀念集叢：蔣緯國先生紀念文選《弘中道與柔性攻勢》。

## 09.25.

・第八屆第十一次董事會議於臺北市召開。

主席：李董事長子弋　　　　紀錄：朱惠專秘書

一、主席致詞

感謝各位董事參與，現在開始今天的會議，根據議程，先聽取報告事項。

二、工作報告

（一）董事會專案

《涵靜老人傳》紀錄片集

說明《涵靜老人傳》紀錄片集專案7至9月致送與捐獻執行情形（略）

（二）專責單位

1、涵靜書院（最後集中報告與討論）

2、獎學金委員會

　　劉緒倫主任委員：

　　今年紅心字會仍依去年的成例贊助獎學金專款新臺幣10萬元。

（三）秘書處

1、第八屆第十次董事會議報告指示事項與決議事項執行情形

2、《涵靜老人傳》紀錄片集

　　執行情形：　（略）

3、本基金會代遠見・天下文化教育基金會贈送大陸學界《郝柏村解讀蔣公八年抗戰日記》

　　執行情形：

　　《郝柏村解讀蔣公八年抗戰日記》精裝本，一套分上、下兩冊。本專案的贈送對象為大陸籍的學界人士，總計致送19套。

三、討論事項

（一）極忠文教基金會董事選聘辦法

　　結論：

　　第一條：本辦法依本基會捐助章程訂定之。

　　第二條：本基金會捐助章程：

　　　　　　第九條規定：本會董事會由董事廿一人組成。第一屆董事由捐助人選聘之，第二屆以後董事由董事會選聘之，董事均為無給職。

　　　　　　第十條規定：本會董事任期每屆三年，連選得連任，董事在任期中因故出缺，捐助人與董事會得另行選聘適當人員補足原任期。每屆董事任期屆滿前二個月，董事會應召集會議，改選聘下屆董事。

　　　　　　第十二條規定：董事長及董事之選聘及解聘為重大事項，應有三分之二以上董事出席，以董事總額過半數之同意，教育部核備後行之。

　　第三條：每屆董事任期屆滿前六個月，應由董事會組成「選聘董事徵詢與評議小組」，並得邀外界專家加入，徵求適當之董事人選，提交董事會決議。

　　第四條：每屆更換之董事，原則上不超過二分之一。

　　第五條：董事之組成，原則上涵蓋下列各單位之人士：

　　　　　　一、本基金會捐助人耕樂堂後代5至9人（現任董事已有李子弋、李子達、李光燾、周燕然、李顯光5人，仍應包括李瑞年、李熙年、李國年、李惠年後代）

　　　　　　二、天帝教樞機使者暨輔翼組織代表：5至7人。

　　　　　　三、社會賢達、學者專家：3至5人。（由董事長提名或指定之。）

　　第六條：建議名單應於董事會前一個月送交祕書處辦理。

第七條：本辦法經董事會通過後，執行之。其修正亦同。

（二）宗哲社籌辦2015年紀念涵靜老人學術研討會補助經費新臺幣40萬元案。

結論：本基金會贊助新臺幣15萬元整，涵靜書院5萬元，合計20萬元。

四、主席結論

涵靜書院與李氏宗祠緣起：

我永遠懷念7歲時在益壽里耕樂堂李家除夕夜祭祖的印象與情景，我將他具象地描述勾勒，留在母親「天作之合」，在《智水源流濟剛柔》第72頁至78頁，希望有一天，我能在鐳力阿道場黃庭的周邊，以涵靜書院的名義，建立起「耕樂堂李氏宗祠」，讓在臺灣、在大陸、在海外的耕樂堂李氏子孫，每逢年節能夠回到「黃庭」來共聚一次。循例追祀李氏列祖列宗！

我所興建「涵靜書院」的李氏耕樂堂，期望以「木主牌位」式分列，並以現代資訊工具註記所追祀的列祖列宗的家族譜系，可以溯源追根。

計劃在涵靜書院頂層建構為「靜室」。窗戶為空間間隔，用布製帷幕，交叉屏隔採光為單獨空間，窗邊設書案與蒲團。至最後一層設立香案為界限，僅有長明燈與燭燈，案中間有平時不燃香火之大鼎爐壹座。（絕對不設置天帝教傳統光幕）奉祀「輞川李氏耕樂堂列祖列宗神主之位」藍底金字（頂天立地巨型木主），所以我希望用興建涵靜書院建立李氏耕樂堂，用木主牌分列李氏耕樂堂家譜。每逢清明、中元、新歲以三獻禮追祀李氏歷代列祖列宗。

涵靜書院第一層平時為外籍學人研究天人實學之講堂與研究室，二層為外籍學人宿舍，可以夫妻共宿，不須分房與素食。

我要說明本來希望在天帝教鐳力阿道場北大門對面的天帝教土地，郭光城樞機告訴謝永欽副秘書長，可以透過財團法人天帝教董事會的財產處理小組處理。

現在我在天帝教鐳力阿道場南大門找到一塊土地，總價約新臺幣1300~1500萬元。

可以說是涵靜書院發展目標、未來導向做補充說明，請大家參考。

## 10.26.

・秘書處簽請董事長核派選聘董事小組成員人選，董事長核示：選聘董事徵詢與評議小組為劉緒倫（召集人）、蔡哲夫、戴家祥。

## 11.07.

・2015紀念涵靜老人宗教學術研討會由宗哲社、中國社科院世界宗教所、華東師大、復旦大學中華文明國際研究中心、「極忠」共同主辦於臺北福華文教會館。會期兩天，9位大陸學者、10位臺灣學者與會發表論文。

## 12.11.

·第八屆第十二次董事會議於臺北市召開。

主席：李董事長子弋　　　紀錄：朱惠專秘書

一、主席致詞

　　本次董事會議的出席董事已超過11位，現在開始今天的董事會議。

二、工作報告

　　（一）董事會專案

　　　　1、《涵靜老人傳》　文創推廣：（略）

　　　　2、選聘董事徵詢與評議小組

　　　　　　召集人劉緒倫副董事長：

　　　　　　關於遴選辦法，在上（第十一）次董事會議已通過。下屆董事人選已有初步

　　　　　　作業，在下次董事會議提報本基金會第九屆選聘董事名單，做討論與決定。

　　（二）專責單位

　　　　1、涵靜書院

　　　　　　周植基秘書長：

　　　　　　新的地點確認後，進度就比較快。目前編列的預算，土地是新臺幣1,300萬

　　　　　　元，建物是新臺幣1,000萬元，土地約150坪，每坪建築費用為新臺幣6萬

　　　　　　元，再加新臺幣100萬裝置費。

　　　　2、獎學金委員會

　　　　　　李顯文執行秘書：

　　　　　　從2月開始接受103學年度的智忠獎學金申請，通過大學21人、高中2人，獎

　　　　　　學金大專部份每人新臺幣1萬元，高中每人新臺幣5千元，共發放獎學金新臺

　　　　　　幣22萬元整。

　　（三）秘書處

　　　　1、第八屆一○四年歷次董事會議報告指示事項與決議事項執行情形（略）

　　　　　　本期餘絀：新臺幣-89,143元。

　　　　2、「極忠」網路網站

　　　　　　黃牧紅副秘書長：

　　　　　　（1）「極忠」網路網站架構採虛擬方式，結合財團法人天帝教（主辦單位

　　　　　　　　為天帝教極院資訊委員會）辦理。

　　　　　　（2）「極忠」網站架構由陳聖方、顏瑞宏兩位秘書負責，預定12月份進行

　　　　　　　　網站二方面測試，版面測試與文字測試。12月21日可正式開通運作。

　　　　　　何英俊秘書長：

正式開通後，秘書處會告知各位董事，請各位董事提出修正或補充意見，讓本基金會網站內容更加豐富。

3、「極忠」代遠見・天下文化教育基金會贈送大陸學界《郝柏村解讀蔣公八年抗戰日記》補充說明：

黃牧紅副秘書長：

當初與遠見・天下基金會專案經理談的是「代為贈送大陸學者」。第十一次董事會議記錄贈送名單中卻出現臺灣學者，10月提出書面呈報董事長，董事長批示：在本次董事會議作說明。所以特別再做申明：「郝柏村先生的著作代為贈送的對象僅限大陸籍學界人士」。

三、討論事項

（一）105年度工作計劃

結論：照案通過，依主管機關教育部的作業規定辦理網路申報。

（二）105年度預算

結論：照案通過，依主管機關教育部的作業規定辦理網路申報。

（三）104年度工作成果

結論：

照案通過，由秘書處（含涵靜書院、獎學金委員會）補入12月的工作成果後，由董事長核定，依主管機關教育部的作業規定辦理網路申報。

（四）104年度結算

結論：

照案通過，由秘書處（含涵靜書院）補入12月的「資產負債」、「收支餘絀」後，由董事長核定，依主管機關教育部的作業規定辦理網路申報。

四、主席結論

董事長請陳文華副董事長代表結論：

今天是「極忠」例行性的董事會議，各位董事既沒有需要臨時提出討論的事項，就宣布今天的董事會議順利圓滿結束，謝謝各位董事的參與。

## 12.12.

・李行工作室寄交秘書處《涵靜老人傳》相關資料8箱，為明確責任，秘書處著手製作清冊，再列為本基金會之檔案資料。

## 12.21.

・「極忠」網路網站正式開通運作。

**03.28.**

- 中華人民共和國國家發展和改革委員會、外交部、商務部經國務院授權聯合發布《推動共建絲綢之路經濟帶和21世紀海上絲綢之路的願景與行動》白皮書，首次提出粵港澳大灣區概念（註）。

  註：《推動共建絲綢之路經濟帶和21世紀海上絲綢之路的願景與行動》白皮書中，與臺灣地區有關之布局：「沿海和港澳臺地區。利用長三角、珠三角、海峽西岸、環渤海等經濟區開放程度高、經濟實力強、輻射帶動作用大的優勢，加快推進中國（上海）自由貿易試驗區建設，支持福建建設21世紀海上絲綢之路核心區。充分發揮深圳前海、廣州南沙、珠海橫琴、福建平潭等開放合作區作用，深化與港澳臺合作，打造粵港澳大灣區。推進浙江海洋經濟發展示範區、福建海峽藍色經濟試驗區和舟山群島新區建設，加大海南國際旅游島開發開放力度。加強上海、天津、寧波—舟山、廣州、深圳、湛江、汕頭、青島、煙臺、大連、福州、廈門、泉州、海口、三亞等沿海城市港口建設，強化上海、廣州等國際樞紐機場功能。以擴大開放倒逼深層次改革，創新開放型經濟體制機制，加大科技創新力度，形成參與和引領國際合作競爭新優勢，成為"一帶一路"特別是21世紀海上絲綢之路建設的排頭兵和主力軍。發揮海外僑胞以及香港、澳門特別行政區獨特優勢作用，積極參與和助力"一帶一路"建設。為臺灣地區參與"一帶一路"建設作出妥善安排。」

**03.30.**

- 馬英九總統召開國安會議並決定申請加入亞投行。

**06.29.**

- 亞投行於北京市人民大會堂舉行簽署儀式，57個成員國代表出席，中華民國未列於其中。

**08.24.**

- 即日起至26日，兩岸兩會第十一次高層會談於福州舉行。
  （一）簽署《海峽兩岸避免雙重課稅及加強稅務合作協議》、《海峽兩岸民航飛航安

　　　　全與適航合作協議》；

　　（二）商定兩會第十二次會談的協商議題；

　　（三）檢視歷次重點協議成效及策進作為；

　　（四）持續推動兩會會務交流。

## 09.01.

・第三次「習連會」於北京市人民大會堂舉行，國民黨前主席連戰提及中國抗日戰爭、兩岸共用史料、共寫史書，並表示臺灣意識非臺獨意識亦非分裂意識。

　連戰講話全文：

　「八年全面抗戰是兩岸都非常重視的歷史。

　抗戰期間，中國國民黨軍隊在蔣介石領導下正面戰場，部署了一系列會戰和大仗，深深重挫了日軍，中國共產黨軍隊在毛澤東領導下敵後戰場，有力牽制、殲擊了日軍和偽軍。中華民族在付出慘痛代價後，獲得了最後勝利。

　我非常贊同習總書記最近提出，兩岸共用史料、共寫史書。

　四百多年前，臺灣先民『唐山過臺灣』，冒險渡過險惡的『黑水溝』，赴臺開墾謀生，其艱苦可想而知，又遭荷蘭、西班牙及日本進犯，在異族殖民統治之下，蘊育出了『臺灣意識』，但『臺灣意識』絕不是『臺獨意識』。

　我們不忍也不容純樸的『臺灣意識』，被誤導為分裂意識。」

## 11.07.

・馬英九總統於新加坡會面習近平國家主席，本次會面是自1949年兩岸政治分立以來，雙方最高領導人的首次會晤；雙方主要就兩岸和平交換意見，沒有簽署協議或發布共同聲明。

## 11.30.

・第三次「兩岸協議成效與策進會議」於臺北舉行。

　　（一）就已簽署生效的二十項協議之具體成果與重點策進方向，進行充分務實討論；

　　（二）雙方同意對後續落實協議執行共同努力。

# 民國105年 （公元2016年）

## 事記

**01.07.**

・何英俊秘書長書面呈報董事長：有關獎學金委員會104年學金申請函、公告等資料事宜，8日收董事長傳真指示：有關事宜擬由副董事長陳文華代行。

**02.18.**

・李子弋董事長（維生先生）證道於臺北。

**03.02.**

・第九屆董事遴選會議於臺北市召開。

**03.11.**

・第八屆第十三次董事會議於臺北市召開。
　　主席：陳文華董事　　　　　　　紀錄：朱惠專秘書
一、出席董事共同推舉陳文華董事（本基金會內建副董事長）為主席。
　　　主席致詞：
　　　本基金會李子弋董事長於2月18日證道，2月5日董事長約我到仁愛路家中，做了有關本次董事會議的指示，相信各位董事在這次會議的開會通知上都已看到充分的說明。
　　　請各位董事起立為董事長默禱三分鐘。
　　　現在依議程進行本次會議。
二、工作報告
　　（一）專責單位
　　　　　1、涵靜書院

李子達董事：

（1）涵靜書院是董事長大力推動的事，預定的地點是天帝教鐳力阿道場右前方的停車場，因土地取得有困難，所以建築設計與興建計劃都暫停。

（2）涵靜書院一方面是紀念涵靜老人的學術研究中心，一方面是李氏耕樂堂，如有祠堂要維持，會有困難，所以我建議將涵靜書院的興建計劃定為下一屆董事會議的重點討論。

周植基董事（涵靜書院秘書長）：

（1）目前有兩筆土地在規劃中，一筆在天帝教鐳力阿道場的前門，一筆在天帝教鐳力阿道場的後門，後門的土地約有1700坪，面對鐳力阿道場，比較好規劃。建院是一個重大工程，董事長生前的指示是先建後再談其他。現因涵靜書院的建築用地取得未明確，所以所有計劃停擺。

（2）第一屆涵靜書院院務委員的任期到4月27日三年屆滿，是否延聘，請陳文華院長確定後再辦理發聘書。

（3）涵靜書院在玉山銀行的帳戶是以董事長的名義申請開立，有兩個圖章，一個是基金會章、一個是我（秘書長）的私章。存款餘額有新臺幣六萬多元。

李顯光董事：

（1）華東師大涵靜書院與本基金會涵靜書院的合作，在現今的兩岸關係是很難得的學術文化交流活動，我們要珍惜且盡力維持前董事長開創出來的成果。

（2）目前華東師大涵靜書院，每月有專題演講，每年出版院訊；同時正在建立網站，透過網站招生及開辦道學課程。

（3）我個人看法，臺灣涵靜書院的硬體建設固然重要，但更重要是有主持學術的領導人，在前董事長之後，目前我們缺乏一個在學術界有相當號召力的學者主持，我們需要時間慢慢走出來。

（4）我個人認為，臺灣涵靜書院的學術活動要持續下去，排出系列講座活動，培養出學術精英，屆時再來興建一座有規模、組織、執行力的書院，這樣的做法比較踏實。

2、獎學金委員會

李顯文執行秘書：

（1）104學年的智忠獎學金的作業有做內容調整，對申請資料上的殘障證明、中低收入證明、無懲處證明等，直接在申請表上註明。

（2）在105年1月26日發布公告，申請作業至3月20日截止，4月1日起分北、中、南、東部四區面訪，之後獎學金委員會以委員會議確定發放名單，6月初發放獎學金。最後提報董事會議備案。

（二）秘書處

何英俊秘書長：

1、第八屆第十二次董事會議（104年12月11日）工作報告與議決事項執行情形（擇要）

（1）選聘董事徵詢與評議小組

執行情形：在本（第八屆第十三）次董事會議提出討論案。

蔡哲夫董事：

董事會議的會計報表（資產負債表、收支餘絀表）資料，仍應有董事長、審核、製表三個欄位的簽章。

主席：

列入會議記錄，董事會議的工作報告資料屬於財務會計部份，提供有簽章的會計報表，提供的單位包括秘書處與涵靜書院（財務獨立單位）。

三、討論事項

（一）第九屆董事人選

選聘與評議小組召集人劉緒倫董事：

1、在3月2日舉行本小組最後一次工作會議，除本人與蔡哲夫、戴家祥兩位董事外，同時請陳文華副董事長、李子達董事列席。

2、建議15位董事留任，新聘6位董事，經驗傳承以利本基金會的永續經營。

結論：

同意聘任本基金會第九屆董事：陳文華、劉緒倫、李子達、李光燾、蔡哲夫、詹彩珠、蕭玫玲、黃萬福、李顯光、周植基、蔡國強、陳伯中、劉通敏、戴家祥、何英俊、李顯文、李顯立（敏豫　涵靜老人孫女）、李耀華（涵靜老人堂孫女）、沈明昌（緒氣）、謝秋燕（敏榜）、謝永欽等21人。

四、臨時討論事項

（一）有關極忠文化紀念集叢06「寧靜致遠領航人—蔣經國主席紀念文集」與06「蔣主席言論集—風雨中的寧靜」的法律事項。

結論：

先確定為贈閱非賣品。

五、主席結論

（一）涵靜書院的興建，我們全體出席本次會議的董事尊重李子達董事的建議，列為下（第九）屆董事會議的重點討論。但涵靜書院要持續運作，才再討論往後的營運方案。

（二）獎學金委員會負責獎學金的申請與發放工作，這是本基金會創辦時的核心工作，要持續運作，不能停。

（三）有關董事長生前（代序（一）日期為104年8月8日，代序（二）日期為104年9月

3日）印行的兩本書，我們已在會議中討論，先做出決定：「不對外流通，屬於贈閱」，原本的《風雨中的寧靜》這本書屬於贈閱，希望更多的人去讀它。

## 03.23.

・涵靜書院105年第一次院務委員會議於臺北召開，陳文華院長主持。

## 03.26.

・上午，「極忠」前董事長暨天帝教第二任首席使者維生李子弋先生飾終大典暨祈禱兩岸和平法會於天極行宮舉辦。

## 04.29.

・第九屆第一次董事會議於臺北市召開。

　　主席：陳董事長文華　　　　紀錄：朱惠專秘書

一、推選本次會議主席

　　全體出席董事推選陳文華董事主持本次會議（鼓掌通過）。

二、主席致詞：

　　今天是第九屆第一次董事會議，出席董事已經超過了三分之二，會議開始。現在先做會務報告。

三、會務事項

　　何英俊秘書長：

　　（一）第八屆董事會綜合報告

　　　　1、第八屆歷次董事會議紀錄摘錄。

　　　　　　第八屆董事會議任期是從102年4月28日至105年4月27日，任期三年。

　　　　　　三年中舉行了十三次董事會議，請各位第九屆董事看內部參考資料。

　　　　2、第八屆董事會對第九屆董事會的基金與財務交待

　　　　　　（1）銀行存款金額（元）

　　　　　　　　永豐銀行定期存款　　10,000,000

　　　　　　　　永豐銀行活期存款　　478,876

　　　　　　　　合作金庫活期存款　　508,798

　　　　　　　　合計10,987,674

　　　　　　　　說明：永豐銀行的定期存款是本基金會基金，存款日為104年9月13日，為三年期定期存款。

（2）財產清冊－會務車

於102年7月29日購入，購入金額為新臺幣1,339,000元整。目前會務車帳上價值為新臺幣725,297元整。

（3）涵靜書院存款：存款餘額為新臺幣44,019元整。

劉緒倫董事：

涵靜書院之前有沒有專款？

何英俊秘書長：

1、涵靜書院成立時，秘書處依前董事長李子弋先生的指示，匯撥新臺幣100萬元給涵靜書院。

2、涵靜書院是一個財務獨立的單位，只在每年結算時，秘書處做本基金會的合併報表。

黃萬福董事：

會務車之前是前董事長專用，不能閒置，可請車行估價，再考慮處理方式。

（二）特別報告事項：

1、有關國史館函：財團法人天帝教第二任首席使者李子弋先生奉總統明令褒揚，請惠予提供其生平事蹟資料，俾供修史參考。

何英俊秘書長：

本基金會是否成立專案小組辦理？前董事長是天帝教的退任首席使者，我們知道本基金會是天帝教輔翼團體，顯然政府機關並不了解。

黃牧紅副秘書長：

天帝教沒有收到這一份函文？主席剛才說應該由天帝教統一窗口來辦理，這樣是比較好的方法。

主席指示：

請黃牧紅副秘書長代表本基金會與國史館連繫，說明天帝教與其各輔翼團體的關係，請國史館行文財團法人天帝教。並轉請天帝教極院主辦，各輔翼團體配合辦理。

2、華東師大涵靜書院

李顯光董事：

（1）基金會以涵靜老人名義在華東師大成立涵靜書院，得來不易。成立宗旨為：通過教學、研究、推廣繼承涵靜老人思想，弘揚中華文化，推進世界和平。

（2）本基金會與華東師大涵靜院簽訂有學術交流合作計劃，極忠每年提供人民幣10萬元作為書院經費。

（3）華東師大涵靜書院去年在校園裡舉辦了幾場學術研討會：老子回溯、

將生態藝術視為自然的兒女、涵靜音樂劇場、涵靜講會的論德行、詮釋學等。去年6月我也做了一場演講：從應天府書院的歷史看當代書院的經營。今年4月26日有兩場西方哲學的講座，還有兩個讀書小組：西方哲學的經典著作與論語。這些活動都是校園內的活動，還要對社會大眾舉辦活動，目前先建立網路，讓社會大眾知道涵靜書院在做什麼。

四、選舉事項

選舉第九屆董事長

結論：

全體出席董事以鼓掌方式通過推舉陳文華董事為第九屆董事長。

五、討論事項

（一）第九屆獎學金委員的組成

結論：

召集人：劉緒倫　　委　員：詹彩珠、周植基、戴家祥、李顯立、劉曉蘋

執行秘書：李顯文

（二）第二屆涵靜書院的組成

結論：訂下（第九屆第二）次董事會議討論。

六、臨時討論事項

議決秘書處人事：

秘書長：黃牧紅（自105年5月1日起）

副秘書長（行政）：陳聖方（自105年5月1日起）

副秘書長（財務）：林美妙

秘書（行政）：張琴芳（專職）、顏瑞宏

秘書（財務）：王蓁岑、陳建梃

現任專職秘書朱惠專任職至105年5月26日

七、主席結論：

本基金會與華東師大涵靜書院有簽訂合約，在這次本基金會董事換屆時，可以重談合約內容，提下次董事會議討論。

謝謝各位董事的支持，我希望只任一屆的董事長，在今後的三年期間，與各位董事共同努力，一起來做好本基金會的工作計劃。

06.25.

‧第九屆秘書處財務交接會議於極忠辦公室舉行，謝秋燕董事列席指導。

## 06.28.

- 陳文華董事長兼涵靜書院院長主持涵靜書院院務會議於天帝教始院大同堂，秘書長周植基董事、委員戴嘉祥董事與會，基金會黃牧紅秘書長列席，因應董事會換屆改組，重編工作計劃與預算。
  1、決定復課，以傳承創始人李子弋（維生）先生心法，以先生講授之天人實學精華為專題講座內容。
  2、請曾受業於先生天人研究學院道學所的弟子為講師，試辦一兩場，以觀績效，再共商改進。
  3、保留秘書長一職，運作行政工作，會計人員與基金會秘書處合一。

## 07.13.

- 協辦香港漢學發展基金會（網站Sinological.org）「暑期漢學班」宗教實踐課程於天安太和道場，15日中午結業；31日，親和檢討餐會。

## 07.16.

- 第九屆第二次董事會議於新北市新店區舉行
  主席：陳董事長文華　　　　　　記錄：伍巧貞（凝皈）秘書
一、主席致詞
　　　1、董事長變更登記已經核准下來。
　　　2、基金會大章放在劉緒倫董事事務所，小章交由秘書長保管。
　　　3、會務車已經按帳面折舊後金額，由謝永欽董事承購，依然停放在鐳力阿。
　　　4、涵靜書院人事依李前董事長維生先生生前指示：暫時都不動。
　　　5、6月底時預算已呈報教育部。
二、頒發第九屆董事聘書
三、工作報告
　　（一）秘書處
　　　　秘書長：
　　　1、會務車於6月16日辦理過戶，售價為新臺幣70萬元整，已存入合庫帳戶。
　　　2、5月5日本基金會辦公室遷回原登記的新北市新店區北新路二段天帝教始院四樓，7月相關工作已接續進行。
　　　3、6月28日涵靜書院院務會議決議：極忠與涵靜書院的財務工作人員合一。

4、林美妙副秘書長因工作地點在鐳力阿道場請辭，7月1日起轉任義工。

第九屆秘書處人事調整如下：

秘書長：黃牧紅，副秘書長：陳聖方，秘書：顏瑞宏（負責網站、電腦資訊），彭月玲（靜應　司帳）、伍巧貞（司納兼行政）。

（二）專責單位

1、涵靜書院

周植基秘書長：

第一、財務方面：目前涵靜書院的存摺餘額為新臺幣三千多元。

第二、關於道學復課的部分，做了問卷調查，正反意見都有。

建議：讓維生先生道學班弟子推動復課的課程。

目前人選：黃靖雅、周貞余、洪千雯（靜雯）、黃子寧、劉曉蘋、閔月望、王鏡神。

董事長：

先生在世的時候培育了一些學生，我們可以用自己的人；先規畫好道學復課計畫，列出講師、課程，了解報名人數、狀況，試辦幾場，可以的話，就代表能接續下去。

2、華東師大涵靜書院

李顯光董事：

與華東師大涵靜書院院長潘德榮教授會談決議：

第一、往後臺灣方面不需要每年給付十萬人民幣的費用。

第二、華東師大涵靜書院可以配合臺灣，首先要臺灣提出計畫方案。

第三、明年春季或夏季舉辦李子弋先生追思會，歡迎臺灣派代表與會。

董事長：

原本希望藉先生回歸、董事會換屆的時間點，與華東師大涵靜書院重修合約，現在也是一個好的再出發點。

涵靜書院經國臺辦通過在華東師大成立，實屬不易，要設法持續合作，藉學術交流間接推動弘教，需要一個小組再深入研究。

3、獎學金委員會

李顯文執行秘書：

105年度獎學金發放總數新臺幣13萬5,000元（高中5千元，3名，大學1萬元，12名）。5月6日匯款得獎學生，並核銷完成，感謝有專款收支帳戶。

獎學金發放從嚴審查，人數比以前少，每年都在15名左右，都是同奮家屬。

戴家祥董事：

獎學金是否將發放資格延伸到研究所？現行的申請規章，沒有研究所獎學金。

董事長：

請委員會研究,是否把碩、博士生納入申請資格?如果是,就要修改申請規章,同時,也請研究發放金額。

(三)專案

秘書長報告:

1、有關前董事長(維生先生)史料送國史館案部分。

與董事長商議,極忠由秘書長負責收集,董事長在天帝教常務樞機會議,提請天帝教指派一單位與極忠對口,共同完成。

2、協辦香港漢學發展基金會「暑期漢學班」宗教實踐課程。

(1)漢學發展基金會由李吳伊莉博士設立於香港,主要企劃者是其在北大學系受業的冀建中教授;她們因極忠當時在北大哲學系設道學研究中心、極忠講座,而與前董事長維生先生、李顯光董事結緣。

(2)參與服務以天帝教同奮為主:李顯光、沈明昌、黃牧紅、劉俊偉(緒中)、黃子寧、陳聖方,教外20歲左右青年朋友:周郁庭、鄭文心。

(3)授課內容有靜心靜坐、省懺、靜坐的有為與無為,涵靜老人的生命地圖及天帝教生命觀等。

(4)漢學班原希望英語授課,活動前三天得知此行11位中外學者,多具博士以上學位,只有3位不懂中文,遂使英語授課壓力減輕,但是,這仍是需要加強的部分。

(5)總收入新臺幣8萬2,595元整,總支出新臺幣7萬7,730元整,結餘新臺幣4,865元整。

董事長:

活動結束後,要有專人保持聯繫,這樣辦活動的成果才能一直累積,未來可以參考漢學發展基金會運作的模式,成立一個平台來發展。請副祕書長為後續連繫的窗口。

四、討論事項

(一)第二屆涵靜書院的組成

董事長總結:

書院除硬體建設延後之外,組織及其成員維持前董事長的架構。

(二)〈兩岸青年交流活動計畫〉(陳聖方)

說明:活動計畫分三部份:

1、與在臺陸生親和

2、臺灣青年至大陸深度參訪

3、大陸青年至臺灣深度參訪(包含認識中華文化與臺灣民情文化,拜訪產業界、學術界教授、學生、非營利組織等)

決議:通過,准予贊助新臺幣5萬元,按活動計畫執行。

五、主席結論：

　　組織兩個委員會：一個負責募款，請黃萬福董事擔任召集人；一個負責研究極忠未來發展，請陳伯中董事擔任召集人。（全體董事鼓掌通過）

## 07.21.

· 秘書長拜會黃萬福董事談募款事宜，黃董事建議：秘書處做極忠投影片簡介，主動參加各教院親和集會，藉此讓同奮瞭解極忠，進而募款。

## 07.26.

· 秘書長、副秘書長、林清修（大丹）拜會政治大學陸生聯誼會指導老師彭立忠教授，就兩岸青年交流計畫請益。

## 08.07.

· 秘書長、副秘書長拜會陳伯中董事報告未來計畫，陳董事建議：投影片要拿出新的成果，讓同奮看到希望而心動，建議將明年2月華山幹訓納入影片內容。

## 08.18.

· 中國社科院近代史研究所步平前所長病逝北京，因其推動該所與本基金會兩度合辦孫文論壇，並親率團來臺與會，秘書處以陳文華董事長暨全體董事名義電傳唁電致近代史所書記，請代向家屬轉達哀悼致敬之意。

## 08.31.

· 秘書處信箱info@ji-zhong.org申購手續完成，便利董事及秘書處同仁查閱公務有關信件及存檔。9月12日副秘書長進教育部網路系統，登錄更新極忠e-mail帳號，並告知天帝教極院內職本部。

## 09.01.

· 秘書處與專業人士合作，展開製作極忠25投影片工作，以為明年（106年）涵靜老人歸隱

華嶽、為國祈禱80周年，極忠25周年慶誌慶。內容包含過去、現在、未來，以達宣導、募款目的。歷經五度修正，於106年8月定稿。

## 09.29.

・教育部委派代表智聯合會計師事務所蘇小姐至辦公室進行例行性查核財務報表，司管財務之林美妙前副秘書長、彭月玲秘書、伍巧貞秘書，秘書長全程陪同。

## 10.08.

・華東師大涵靜書院電傳2015-2016年十場活動資料。

## 10.13.

・中國社科院近代史所與極忠李顯光董事會談於該所會議室。決議：以後每年舉辦孫文論壇，第五屆由近代史所於明年8月中旬主辦。

## 10.15.

・第九屆第三次董事會議於新北市新店區召開
主席：陳董事長文華　　　紀錄：伍巧貞秘書
一、主席致詞
　　第四次董事會日期預訂在12月24日（週六）上午10點舉行，如果有董事認需要調整日期，請告訴秘書長，再做統計後定案。
　　下列事項需要大家一起討論：
　　　　1、孫文論壇在李顯光董事努力下，恢復與大陸合辦，明年在大陸舉行，如何展開新的模式？
　　　　2、與華東師大涵靜書院、青年學生的交流，我們要研究對天帝教最有利的方案。
　　　　3、碩士獎學金是否恢復？
　　以上三項，如果明年度的預算通過，極忠明年就可以大步走出去。
二、第九屆第二次董事會議決議事項執行情況報告
　　（一）整理維生先生史料
　　　　秘書長：根據前任行政秘書朱惠專存檔資料顯示：
　　　　1、秘書處電腦存有教訊民國86-101年先生文檔。
　　　　　　依據第八屆第九次董事會議記錄：民國104年元月，秘書處請天帝教教訊雜

社將先生各階段（自任樞機起至首席卸任後）文檔傳至秘書處存檔。

2、朱秘書自民國100年起專職，負責先生文稿打字，存檔完整，手稿未保留。

3、是否保存涵靜書院出版的電子檔（含先生證道後）？待查，下次董事會報告結案。

（二）組織研究極忠未來發展的委員會，請陳伯中董事任召集人

董事長：

陳伯中董事，曾任中興大學副校長，對學術非常內行，請陳董事領導，秘書處全力配合。

（三）製作投影片募款計畫

黃萬福董事：

1、基金會今後要建立制度化的募款方式。

2、powerpoint內容：本基金會的宗旨，將過去、現在及未來要做的事完整呈現。

3、請各位董事到各地教院親和，以自己的認識、配合投影片介紹極忠，爭取同奮對極忠的認同、贊助；將來，也要持續辦些活動整合。

4、募款方式：現場發認捐書，有意願的同奮每個月認捐新臺幣300元，請各教院代收，將名單交本基金會，再由極忠統一開立收據。

5、募款是開源，節流方面，5月至今，支出都很精簡，由於張琴芳秘書沒有意願參與基金會的運作，已與董事長商議，薪資給付到9月份告一個段落。

董事長：

募款親和活動先由北部教區試點，在座的北部董事和我本人都可以參加，檢視成效，確實可行，再擴大至其他教區。

黃萬福董事：

到各教院親和的日期、董事們能配合的時間，由秘書長負責聯繫規劃。

三、工作報告

（一）秘書處行政工作報告

秘書長：

1、極忠25投影片截止在明年2月底的華山幹訓，展現極忠紮根年輕人承接使命。

2、因為中國社科院近代史所步平前所長回歸，8月19日以極忠名義電傳唁電表達哀悼致敬之意，因而重啟與近代史所合辦孫文論壇的契機。

3、極忠申辦新的郵電信箱。主因是原信箱是以前任朱秘書信箱為密碼，諸多不便。

（二）秘書處財務工作報告

伍巧貞秘書：

1、9月29日教育部委託的會計師查核的是104年度的帳務，會計師嘉許「極忠」帳務清楚，感謝趙月英、林美妙兩位前任財務副秘書長協助。

2、會計師詢問獎學金發放情形時，提到重點在「審核」，告之：極忠獎學金的審核經兩道程序「面訪及書面資料」。

3、帳務查核發現兩點問題：

    （1）今年5月遺漏104年度結算申報，已於上星期補辦。

    （2）104年度的二代健保未申報繳納，總金額39萬。105年春節獎金6萬，也未申報。

董事長：

一定要合法，立即繳納稅款。

4、「極忠」財務作業電腦化：10月13日彭月玲秘書到鐳力阿與邱光劫樞機、謝秋燕董事商議建立電腦入帳系統，以利未來財務作帳及報表資料的整合。

黃萬福董事：

「極忠」是單獨法人機構，天帝教的系統很複雜，可參考紅心字會的帳務系統。

沈明昌董事：

    （1）「極忠」是財團法人、紅心字會是社團法人，應有差別。

    （2）邱光劫樞機在各教院親和時提過，天帝教的未來規畫，各財務系統彼此連結，同奮輸入個人身分證資料，就可以瞭解自己一生在天帝教的奉獻明細。是不是也會衍伸至輔翼組織？必須以同奮的角度考量。

董事長：

再進一步了解。務必透明、合法化。

黃萬福董事：

請說明：7月份捐贈支出新臺幣2萬7,000元。

伍巧貞秘書：

與協辦香港漢學發展基金會的宗教實踐課程有關。2萬6,000元是支付天安太和道場三天兩夜活動的食宿場地水電費，1,000元是象徵性地感謝中華天帝教總會提供中英對照的天帝教簡介25本；兩筆都開立了奉獻收據。

（三）專責單位報告

華東師大涵靜書院

董事長：

我先提出個人對涵靜書院的想法，再請大家交換意見。

涵靜書院能在上海設立，又以「涵靜」為名，實屬不易。過去對每年10萬人民幣、又無法監督的協議，並不認同；今年5月與安倫面談，他提出可以去溝通，不要我們提供經費，我認為有了轉機。

我們的目的是弘教渡人，大家一起思考：重新商談兩邊的合作模式，平等合作並協助青年學生取得學位認證，在12月潘德榮院長來臺時提出研究。

秘書長：

9月23日親到華東師大涵靜書院交流，日前收到涵靜書院兩年來10場活動報告。我認為極忠可以提出方案：交換學生、請學者辦講座…活用涵靜書院，傳播涵靜老人的思想、中華文化。

李顯光董事：

對華東師大的監督跟以前與北大不一樣，同樣是給人民幣10萬，北大我們完全不能過問。2014年起，涵靜書院由哲學系前系主任潘德榮、安倫、我三人參與運作，安倫身為大陸人又很認真，去年，我們一起查核了帳務，清清楚楚。

問題是潘德榮是學者，對於學術開會很擅長，其他方面運作執行上有困難，我們要思考怎麼加強兩岸交流互動上的運作。

劉通敏董事：

潘德榮退休之後的後續？

李顯光董事：

潘院長在大陸教授中等級高，70歲才退休。將來接任人選，要得到我們的同意，極忠是合作單位。

陳伯中董事：

我們要改變以前做法，要打正規戰，平時就要培養人才。在學界，大家都忙，不管教內、教外學術圈的朋友，平時就要把關係親和好，另外，要培養碩、博士生，才能與外界接軌。把涵靜書院當作一個學術交流的基地，軟體先做起來。

李顯光董事：

首先，在學術界要建立人脈，長期往來交流培養；再是，鼓勵並帶領教內、教外年輕人才參與開會，在旁觀察見習，看人家在兩岸交流怎麼玩法，自己該怎麼學習充實？進而寫出相關論文，才能跟對方對等交流。

秘書長：

期待成立的小組，是融合極忠與宗哲社人脈的才庫。5月接任秘書長後諮詢過劉久清、彭立忠兩位教授，都是二十多年來與宗哲社合作累積的人脈。

劉通敏董事（宗哲社理事長）：

宗哲社會與極忠合作，這是國內部分，海峽對岸也要積極建立。以往宗哲社學術研討會都有極忠支持，但是慢慢知道極忠的財務狀況，我們也在尋求自主。

（四）專案報告

與中國社科院近代史所會談「續辦孫文論壇」案－李顯光董事

1、首先請大家回顧極忠文教基金會的宗旨：「研究天帝宇宙大道，發揚中華學術文化暨提倡孫逸仙思想，促進早日實現以和平統一中國，為人類謀求永遠和平幸福，達成宗教大同、世界大同、天人大同之長期奮鬥目標。」舉辦孫文論壇和兩岸學術交流完全合乎「極忠」的宗旨。

2、目前兩岸官方關係因「九二共識 一中各表」的問題陷入膠著，大陸要加強民間交流。日前與大陸對臺系統宗教方面有發言權的朋友談話，他說：臺灣民間最大而有組織，明白主張兩岸和平統一的就是天帝教，大陸對天帝教是重視而且肯定的。「極忠」和宗哲社長年舉辦的兩岸活動，到臺辦系統審核時，是一路綠燈，沒有問題的。

3、10月10日接獲中國社科院臺辦單通知：速傳《2006-2013孫文論壇發展史》、《涵靜老人與極忠文教基金會》及本人與劉久清教授簡介，以為上報批准雙方會談之用。電告秘書長立即轉傳。

4、10月13日與中國社科院近代史所在該所會議室會談：

（1）這是由中國社科院國際交流處（負責海外開會、交流、往來的組織）交辦近代史所的正式會談，不是我方私下往來、拜會。

（2）出席者：近代史所王建朗所長、科研處柴怡贇副處長，計算中心張新鷹前主任，極忠代表：李顯光、劉久清。

（3）雙方議定：

甲、對等。自付機票費，對方落地接待，包含食宿。研討會四天三夜，第一天報到，第二、三天研討，第四天離會。

乙、規模放小，每年舉辦，輪流主辦。第五屆孫文論壇由近代史所主辦，於明年8月中在北京召開，我方學者明年7月初交稿。論文15-20篇，加上評論人，總人數約30人；形式是每個人報告→評論→討論，有利深入交流。

丙、劉久清教授為臺灣的學術總連絡人（極忠秘書處支援行政），柴怡贇副處長為近代史所連絡人，李顯光先生在雙方需要時為協調人。

丁、論壇主題已有以孫文思想為主軸的共識，待劉久清教授與極忠商討後，11月13日以前與近代史所協商定案。孫文思想、三民主義在我們的未來會有什麼樣的發展？大陸也在琢磨：現在的環境如何發展具有中國特色的社會主義。

戊、陳伯中董事剛提到廣結人脈，涵靜老人當年贊助「三民主義統一中國大同盟」25萬美金設立大陸留美學生獎學金，與維生先生都是「三民主義統一中國大同盟」的支持者，建議未來我們辦孫文論壇的時候，可以找「三民主義統一中國大同盟」、逸仙文教基金會，還有李顯立董事的先生在中央研究院，我們將來的合作的對象可以擴大，也可以年輕化。

劉緒倫董事：

「三民主義統一中國大同盟」目前的理事長是葛永光，還有逸仙文教基金會，我們一直有兩席董事，以前是先生和我，現在是董事長和我。另外，國民黨成

立了孫文學院，將來有需要接洽這些單位時，可以交給我。

四、討論事項

（一）獎學金委員會建議增設碩士生申請案

李顯文執行秘書：

兩年來，獎學金委員會都收到碩士生的申請，第一年破格給予，再有申請時，就讓我們思考不能一再破格。經委員會討論，智忠獎學金決定明年增設「碩士生申請案」，每人每年新臺幣1萬2,000元。獎學金總金額維持15萬。

戴家祥董事兼委員：

1、獎學金辦法在103年6月修訂，一方面當時獎學金額度沒有上限，連續兩年達60萬，加上比較過相關宗教及公益各類獎學金，獎學金委員會決議將各項獎學金金額減半，將原來三項獎學金並稱智忠獎學金，以家境清貧的天帝教同奮及同奮子女優先，總金額上限為15萬。

2、智忠獎學金申請有時間性，每年一月公告於天帝教臺灣地區各級教院、堂所。

3、中國大陸研究涵靜老人思想、天帝教相關的碩博士生，採專案申請方式，沒有時間限制，每人每年2萬元為原則，整年度獎學金發放金額不超過20萬元為限。

結論：獎學金委員會將《獎學金辦法》修訂後，於下次董事會報備。

（二）2017孫文論壇籌畫小組

董事長：

請陳伯中董事、劉緒倫董事、沈明昌董事，與劉久清教授配合。

（三）華東師大涵靜書院「紀念李子弋先生學術會議」

說明：涵靜書院預訂明年10月舉辦－先生誕辰紀念前。

結論：1、臺灣方面由宗哲社主辦，極忠協辦。

2、舉辦日期，待華東師大涵靜書院潘德榮院長12月來臺後，再會商確定。

（四）極忠投影片製作－陳聖方副秘書長

說明：1、負責文案者，曾為極忠網站文字處理、非同奮，目前工作是專職中英日文翻譯，所以列出預算是以外部、專業角度切入。

2、內容將增加有關涵靜書院。

結論：通過。

（五）儲備幹部培育－陳聖方副秘書長

說明：

1、在臺陸生和帶臺灣學生去大陸，有些細節還要再討論，未來董事會議再報告。

2、此次聚焦培育計畫，三位都有意願參加極忠的運作。

3、預訂12月與董事長餐敘，敬邀各位董事參與，會再找有意願的年輕人。

4、華山幹訓，一方面體會創辦人的精神，一方面結識西安學界，並與陸籍與在

陸臺籍同奮親和。

結論：

1、構想不錯，以5萬元做嘗試，回來再檢討。

2、參加的年輕人，不一定要是同奮，試著把人拉進來參與再說。

（六）106年工作計劃

結論：照案通過

（七）106年預算

結論：

秘書處已列出概算，今天董事會確定工作計畫後，秘書處將依此，於12月董事會列出精確預算。

五、臨時動議

（一）安倫先生明年暑假在復旦大學舉辦為期半個月的中華文化與宗教的研習，提供5-10個名額給極忠。

李顯光董事：

1、安倫先生在大陸很多機構裡是資金贊助者，他與復旦哲學系合作的活動已舉辦三屆，目標在培育十年後的學術領導人－接受他中華傳統文化概念的人才。

2、他的條件是40歲以下、文史哲博士以上學歷；來回上海的機票、車費自理，到達復旦大學以後食宿全免。

3、他聘請學養兼俱的知名學者，李豐楙去年在研習營裡授課三天，面對來自中國各地的菁英，暢談所學、意興風發。

董事長：

我們要把握機會，朝兩個方向思考：

1、首先老師方面，我們有沒有適當的人選可推薦？有我們的人去發聲，是一個弘揚天帝教的好機會。

2、推薦40歲以下的博士去交朋友，我們要抓住機會，去同化他們，那些人會是大陸未來重要的領導人士，對我們弘教會有很大幫助。

（二）明年度與淡江戰略所、中華鄭和協會在臺灣合辦「第三屆海峽兩岸二十一世紀海上絲綢之路研討會」案。

賴進義先生：

我是李子弋老師的學生，淡江戰略所所友會是老師擘畫成立，我曾任戰友會理事長，現任鄭和學會的理事長，因此有機會與大陸海洋研究的專家熟識，於是有與大陸合辦「海上絲綢之路研討會」的倡議。

「一帶一路」成為大陸政策，「一路」是海上絲路，是鄭和下西洋走的路線。我們希望藉「海上絲綢之路研討會」作為溝通的平臺，讓臺灣有機會參與這件大事之中，老師極為贊成，去年以「極忠」名義贊助，並支持在臺灣與大陸輪

辦，今年在上海，明年在臺灣，希望由極忠主辦。

結論：

1、「第三屆海峽兩岸二十一世紀海上絲綢之路研討會」由極忠掛名主辦，李子達董事個人贊助新臺幣10萬元。

2、場地，可以向天安太和道場租借以節省經費，極忠可動員人力支援。

3、學術人員的邀請、論文的徵選審核，由淡江戰略所負責。

六、主席結論：

今天討論非常熱烈，大家辛苦了，謝謝。

## 10.23.

・2017第五屆孫文論壇籌備小組第一次工作會議於臺北市召開，陳伯中董事、李顯光董事、劉緒倫董事、劉久清教授、黃牧紅秘書長與會。

## 11.27.

・秘書長、伍巧貞秘書在鐳力阿原極忠辦公室清點整理藏書與檔案，藉載送靜坐班學員之大巴運回部分至辦公室，並整理就緒以備日後建檔。

## 12.10.

・華東師大涵靜書院潘德榮院長應中央研究院之邀抵臺，與董事長等極忠代表餐聚，商議與書院合辦明年度紀念李子弋先生學術研討會相關事宜。

## 12.16.

・極忠電腦財會系統經彭月玲秘書請邱光劼樞機協助下，歷經兩個月多次測試，於本日確定完成，21日依此系統列印結算報表。

## 12.23.

・第九屆第四次董事會議於新北市新店區召開

主席：陳董事長文華　　　　　　　　　　記錄：黃牧紅秘書長

一、主席致詞

這次董事會有許多專案要報告、討論，我就不多發言，請秘書處報告。

二、工作報告

（一）秘書處

1、105年度歷次董事會議決議事項執行情形：

（1）前董事長李子弋先生史料：電腦檔案、書本已於12月20日完成清點並造冊，待天帝教極院指派一單位後，將電腦複製檔移交後結案。

（2）明年度香港漢學發展基金會宗教實踐課程，因基金會主席李吳依莉博士希望在鐳力阿道場舉辦，故改由天帝教天人訓練團主辦，極忠協辦。

董事長：

12月18日天人實學研討會青年論壇時，黃靜窮曾提到，最大的關鍵是漢學發展基金會指定在鐳力阿舉辦。

2、行政工作報告（略）

3、財務工作（至105年12月21日止）

教育部基金會資訊網資料有誤部分，已著手更正，下次董事會報告。

（二）專責單位報告：

1、涵靜書院

秘書長：

涵靜書院秘書長周植基董事請假，極忠秘書處依據第九屆第二次董事會議紀錄：代涵靜書院擬106年度工作計畫為「道學講座」並編列預算，以上、下學期，八個月、一個月兩堂課估算。

2、華東師大涵靜書院

安倫先生：

（1）天帝教與大陸學術交流的兩大成就，一是1992年起與領導整個中國大陸宗教學術研究的機構「中國社科院世界宗教所」有二十多年合辦研討會的歷史及情誼，在大陸即使拿下十多個大學，也不如一個社科院世界宗教所；再是，2012年在華東師大設立校級研究機構「涵靜書院」，聽起來已是極其不可能，尤其是冠以臺灣一個宗教領袖的名字。

為了資金，與這兩家都有些矛盾，這兩家對兩岸學術交流是非常重要的，不應放棄。

（2）華東師大涵靜書院潘德榮院長認為當初合約上寫：年付10萬人民幣，極忠應該繼續支付，極忠認為沒有做事，不給，雙方有些矛盾。前年，我居中間協調，付了10萬，發現教育部會配套100%給華東師大，最後涵靜書院爭取到50%，也就是10萬捐助款之外，又拿到5萬補助。這錢，以後我可以給，出錢不是太大問題，真正問題在：「我們想不出怎麼運作涵靜書院」。

（3）潘德榮是學者，對舉辦學術研討會、出論文集比較熟悉，卻無法做到我們期望的推廣、與社會接軌；我和李顯光董事有同樣弱點，我們都參與、也花了很多時間與力氣，真正問題在「缺乏專職的人動腦運作」，資金真不是問題！

（4）潘德榮不會計較這筆錢，只是不知道怎麼做，他心態open，如果有好主意，他會接受，而且對天帝教、對老先生（前董事長）有相當的感情，過程雖有爭議，我們必須看總體。

（5）我與他，與顯光董事、與天帝教都有很好的關係，資金不是重要議題，主要是要做甚麼事！涵靜書院既然成立，就是要維持下，維持下去的關鍵在找到合適的人才運作。

李顯光董事：

（1）補充說明安倫先生捐款華東師大涵靜書院的經過。當年，安倫來臺灣想捐款給極忠，而周女士早允諾要捐款給華東師大涵靜書院，他們捐款的單位互調，彼此都可享有節稅。於是，安倫想捐給「極忠」的錢，由我幫周女士以新臺幣付給「極忠」，而「極忠」要給華東師大涵靜書院的錢，就由安倫在上海付；也因此發現以往我們不知道的事：「大陸的教育部在社會人士捐款給學校後，會依法配套100%給校方，華東師大涵靜書院因此實拿15萬。」這也足以說明涵靜書院的帳目是透明、公開的。

（2）華東師大涵靜書院業務操作主要是潘德榮、安倫、我三個人，潘德榮很多事情會徵詢我倆的意見，涵靜書院非常尊重我們，去年的財務報表也很清楚。

安倫先生：

華東師大涵靜書院，潘德榮是院長，我們兩人是副院長。在大陸學界，潘德榮是願意合作的。

董事長：

12月10日「極忠」與潘院長餐會，他希望是先付錢、再辦事，我說「極忠」不是不願意給錢，是要依循「工作計畫→預算→董事會通過→執行」的流程；潘院長也提到在華東師大辦的活動，涵靜書院都具名列為主辦單位，明年要辦紀念先生的學術研討會，安倫先生願意支持；我提到交換學生等，他也願意。

「極忠」做兩岸交流，應該在大陸宗教開放前預行佈點，長遠規劃，一步步照計畫進行，培養碩、博士生高階人才，無論是大陸學生或臺灣學生再深造，「極忠」栽培他們作研究，他們欠「極忠」情，將來或能成為在大陸的種子。

陳伯中董事：

我們提供「極忠」工作計畫、預算、執行成果的格式，由李顯光董事或秘書處教導他們照格式填寫，應該不難；也可以提供建議，如培育人才、學生交流、教授交流、學者演講等，讓他們有所依據。

3、獎學金委員會

劉緒倫主任委員：

自106年起增設「碩士生申請案」，每人每年新臺幣12,000元。獎學金總金額維持15萬；《獎學金辦法》修訂後，於下次董事會報備。

（三）專案工作報告：

1、2017孫文論壇

籌備小組10月23日會議，劉緒倫副董事長、陳伯中董事（負責學術與研究未來發展）、李顯光董事、劉久清教授與會討論。

陳伯中董事：

請秘書長詢問劉久清教授：

（1）中國社科院近代史所是否已確定主題為：「孫文思想與中華現代性」？

（2）主辦單位是否是中國社科院近代史所與「極忠」？

（3）觀察員3至5名，由「極忠」甄選，不必寫論文，補助機票費一半。

劉緒倫副董事長：

主題確定後，明年一月召開會議，相關單位一起協調參加的學者及經費。逸仙文教基金會，從捐助人涵靜老人、維生先生、到本屆董事長、副董事長都是逸仙的董事，有歷史淵源，還有「三民主義統一中國大同盟」，國民黨成立的孫文學校，校長張亞中教授，劉久清教授也認識。

2、華東師大涵靜書院「紀念李子弋先生學術會議」－併入討論事項（一）

3、極忠25投影片製作

秘書長：

投影片12月11日完成初稿，正在聽取董事們意見，日後會加上照片，簡化文字說明、彰顯過往成果。

黃萬福董事：

過去靠涵靜老人、智忠夫人、前董事長個人精神感召及少數財力雄厚有心同奮捐贈，如今「極忠」財源要走上制度化。影片要呈現過去的成果、活動經費的支出、每年活動計畫、培養年輕幹部、日常開銷支出等；藉明年極忠二十五周年年、創辦人上華山八十週年，巡迴各地教院，讓同奮瞭解涵靜老人捐款千萬成立，母金不能動，近年孳息全為獎學金之用，董事會秉持宗旨困勉而行，希望感動同奮，每人按月奉獻300元，共同圓成、共享功德。

董事長：

謝謝黃萬福董事的提議。

綜合建議：

加強歷史成就以感動同奮，兩岸交流的學術研討會更是重點，要再充實。還有二十四年來，贊助兩岸學術藝文交流、獎學金發放的人次及經費總計。

4、青年人才培育

秘書長：

青年人才培育包含儲備幹部、華山幹訓，臺灣學生大陸參訪、在臺陸生營隊。

（1）華山幹訓，目前參加的青年朋友，由顯光董事與我帶隊，共9位。

（2）計劃行程：華山大上方、北峰，西安，尋訪涵靜老人智忠夫人足跡，並拜會西北大學陳峰教授、陝西師大賈二強教授及西安道協。

（3）經費由原定6萬增加至7萬5仟元，與補助林清修機票費有關，已與清修約定：「撰寫活動報導投稿教訊，在研討會發表論文」以回饋「極忠」。

（4）董事長贊助華山幹訓的6萬元，秘書處已收到，謝謝。

三、討論事項

（一）華東師大涵靜書院，是否每年提供維持經費？經費多少？

決議：

1、請涵靜書院每年列出計畫、預算，如網站、講座等，送董事會討論議定。

2、安倫先生希望本基金會好好利用涵靜書院這平台，做出長遠、有意義的規畫，不要太計較於錢的數字，必要時，安倫先生願意支持。

董事長：

請陳伯中董事為涵靜書院發展，多多費心。

（二）辦理專案活動經費問題－以「紀念李子弋先生學術會議」為例。

決議：

1、明年10至11月在上海舉辦，華東師大涵靜書院主辦，請兩位副院長安倫先生、李顯光董事分別負責大陸及臺灣地區，各10-15位學者邀請等事務。

2、經費：「極忠」負責臺灣學者、工作人員機票費，在大陸手機充值等雜支費用；大陸主辦會議方涵靜書院的費用由安倫先生贊助。

陳伯中董事：

兩邊涵靜書院都是「極忠」的附屬單位，最好是兩個涵靜書院對口，不適合由「極忠」與華東師大涵靜書院對口，我們要加強自己的涵靜書院。

（三）105年工作成果

決議：照案通過。

（四）106年工作計劃

決議：照案通過。

（五）106年預算

決議：

1、有關贊助中興大學兩岸和平論壇專案，新臺幣10萬元預算保留。贊助中興大學兩岸和平論壇，起自前董事巨克毅任國政所所長，已有十年，104年因該所與前董事長想法分歧，導致今年暫停，明年如果國政所再提申請，可徵詢巨夫人陳惠珍（敏越）女士意見，她與國政所教授們一直保持著互動。

2、詹彩珠董事提醒：保留款要注意，沒有執行的不能太多。

3、其他，如：華山幹訓等，照案通過。

四、提案討論

（一）建請本基金會與天帝教天人研究總院合作為教儲才，擇優長期培育天帝教碩博士生。以臺大歷史所碩二學生林清修為例。（提案人：黃牧紅　陳聖方）

謝秋燕董事：

天帝教研究總院一直都有人才培育專款，經費是從靜坐班結餘款分配而來，自前董事長維生先生任首席使者時代就留下，研究總院這麼多年只栽培了一位黃崇修。因為一直未提出計畫，所以經費是凍結，只要計劃出來，每次靜坐班的結餘分配就會進帳。

決議：

天帝教人才培育計畫的提案被擱置多年，此案原則可行，明年2月天帝教新任首席拜命陞座以後，再提案討論。

（二）民國106年，為極忠成立廿五周年，創辦人涵靜老人攜眷歸隱華嶽、為國祈禱八十周年紀念，建請天帝教推動系列尋根活動。（提案人：李顯文　李顯立）

說明：

於以往董事會議中瞭解「極忠」有意培育青年、資助華山幹訓，本次董事會議前觀賞秘書處製作的投影片後衍生以上建議，以達下列目的：

1、給參加華山幹訓的年輕人分享與回饋的機會，參與投影片巡迴教院的行列，以他們參與「極忠」活動的切身經驗，讓同奮了解「極忠」廿五年來的成果、感念涵靜老人與智忠夫人，或許能吸引更多對極忠或天帝教好奇的年輕人參與活動，進而培養。

2、各地教院辦系列尋根活動，加強歷史感。

決議：

請再詳列具體計畫後，於極院擴大會議提案。

五、專題報告

（一）極忠兩項重要任務　　劉緒倫副董事長

過去多年天人實學、三民主義、宗教學術、昊天心法等下建立的學術基礎，固然難能可貴，但是因個人實務出生，每每感嘆實務、實踐不足。以往大致兩個方向，一是國父孫文思想下的三民主義統一中國，一是涵靜老人昊天心法終極人生的方向。

　　其實在主題、客題上抓的正確，可以將實務、實踐與學術放在一起做正確探討，以國父三民主義統一中國的探討為例，許多年來大多淪於學術探討，特別是大陸來的學者，沒有實際實踐的體驗。（以下為參考題綱）

　　（一）孫中山先生思想與傳承

　　　　　1、三民主義和平統一中國

　　　　　2、溯源中華文化

　　　　　3、三民主義與時俱進

　　　　　4、天人合一之天極行宮使命

　　（二）師尊昊天心法與傳承

　　　　　1、太和充溢骨散寒瓊之天安太和道場

　　　　　2、得丹則靈之鐳胎、鐳氣真身之鐳力阿道場

　　（三）學術理論實踐

（二）宗教大同與宗教共同體　安倫先生

　　　　2012年，中國社科院世界宗教所卓新平所長邀我參加在五台山與宗哲社合辦的學術研討會，並告訴我會談到「宗教大同」，是我第一次聽到天帝教，當時我很好奇，因為這是我研究「宗教共同體」的一個話題；但是在大陸，因為受基督教影響，以為「宗教大同」是搞單一宗教，把其他宗教搞進來、再合併其他宗教，所以，我更多的時間是談「宗教共同體」，不談「宗教大同」，強調「宗教共同體」是植根中華文化。

　　　　五台山會議第一位主體發言的是巨克毅教授，題目就是「宗教大同與宗教共同體」，從他的發言，我瞭解他看過我「宗教共同體」的所有論文和書，內容寫得是比任何大陸學者都徹底、全面性。第二天他帶著劉久清教授、宋光宇教授、黃子寧邀我一起早餐，我們一談話就很有默契，他邀我為《宗哲季刊》寫論文。再是，顯光董事到上海與我深入會談，邀我參加2012年年底紀念涵靜老人的研討會；前董事長維生先生在我來臺之前看了我的「宗教共同體」的所有論文和書，我與老先生一見如故，老先生邀我主體發言，他親自主持、親自講評，維生先生與克毅教授與我，一見就好像知己。

　　　　大陸的環境特殊，我是天帝教自然天然的同道，2008年我在美國出版《理性信仰之道》，副標題是人類宗教共同體，與天帝教主張的「宗教大同」非常契合。

專題報告　宗教大同與宗教共同體　安倫（摘要）

……

宗教信仰共同體：

人類為了順應全球化共同生存發展需要而將形成的各宗教教派和信眾之間多元通和、和而不同、和合共生的宗教信仰共存機制。

非一元化的單一宗教，而是保留各宗教教派的特色和多元化，系多元宗教的共生體。

……

天帝教宗教大同的教義主張：

信仰本教的同奮可以信仰原來的宗教，不但無矛盾、無抵觸，而且其脈絡與精神都一致的，亦就是宗教大同，道本一源。──《新境界》

……持之以恆，信守不渝，自可貫通本教與原有宗教之精神，俾能早日促進「宗教大同」與「世界大同」之實現，化弭浩劫於無形。──《新境界》

……

理念淵源：中華傳統文化理念和宗教實踐模式。

目標追求：以宗教大同改良世界，促成世界大同。

……

唯一不同是名稱的不同，可謂殊途同歸。我的開放與巨教授的理解。二者義同名異的來由和不同用向。

共同的挑戰：如何弘揚宗教大同暨宗教共同體的理念，使之大行天下，造福人類。

六、主席結論

謝謝大家！今天討論很精彩，議題很多，最主要在好好執行、運作。

## 12.24.

‧儲備幹部訓練課程：秘書長介紹涵靜老人、智忠夫人與基金會發展史。

01.16.

· 亞投行在北京開業,中國財政部部長樓繼偉當選首屆理事會主席,金立群當選首任行長。
· 中華民國辦理第十四任總統、副總統選舉,民主進步黨總統提名人蔡英文、副總統提名人陳建仁以56.12%的得票率當選。

04.12.

· 財政部部長張盛和表示,中華民國加入亞投行實質破局。
　註:亞投行行長金立群表示臺灣適用亞投行協定第三條第三款之規定,「不享有主權或無法對自身國際關係行為負責的申請方,應由對其國際關係行為負責的銀行成員同意或代其向銀行提出加入申請」,故臺灣應比照香港,通過大陸財政部提出申請。中華民國財政部部長張盛和表示,此舉有損臺灣尊嚴,並強調臺灣加入亞投行一定要在尊嚴、平等的原則之下進行。

# 民國106年 　　　　　　　　（公元2017年）

事記

01.07.

· 「華東師大涵靜書院紀念李子弋先生學術會議」專案負責人:李顯光董事與沈明昌董事、北大哲學博士黃靖雅研議會議主題:「究天人之際」及相關子題,並決議以天帝教學者為主體。

01.12.

· 2017第五屆孫文論壇,中國社科院近代史所聯絡人柴怡贇副處回覆秘書處:主題為「時

代變遷與孫中山思想的發展與闡釋」。

## 02.04.

- 「華山幹訓、追思尋根」行前講習，李子達董事親繪大上方山居示意圖，並講述抗戰時期涵靜老人一家居生活；李顯光董事說明注意事項。

## 02.18.

- 上午11時，「華山幹訓追思尋根」活動恭領「鐳力阿道場甘露水與淨土」儀式在黃庭舉行，陸光中樞機主儀，李令德（普春　涵靜老人曾孫）代表團隊恭領。

## 02.25.

- 兼具紀念「創辦人涵靜老人攜眷歸隱華嶽為國祈禱八十周年」、「極忠廿五周年慶」雙重意義的「華山幹訓、追思尋根」今日展開，為期四天三夜，期藉身歷其境，感受創辦人精神與創會之用心，以達薪火相傳目的。
  - （一）25日傍晚時分，李顯光董事、黃牧紅秘書長與陳聖方、李令道（普道　涵靜老人長曾孫）、李令德、龍建宇（元哲）、楊創方（元創）、陳品璋（元彰）、陳雯柔（香萱）、葉明蓁、周郁庭、鄭文心10位青年分由北京、廈門、桃園轉赴華山會合。
  - （二）26日上午，在團員默念「廿字真言」9遍後，顯光董事將鐳力阿道場甘露水與淨土撒埋於莎蘿園鄰近燈座的松樹下，此燈座第一行銘記：「臺灣極忠文教基金會捐贈」，傍晚前令德、創方自大上方取下水與泥土。
  - （三）27日，上午拜會西安萬壽八仙宮（舊名八仙庵）監院胡誠林道長（1974~），致贈1935年涵靜老人、智忠夫人、唐旭庵監院在八仙庵合影複本，八仙宮將之典藏於文物館內，以彌補重建後不見舊貌的遺憾。
    午後，巡禮西安古城牆、陝西財政廳、涵靜老人南四府街住宅、陝西宗哲社舊址，拜會都城隍廟。晚上，與陳峰院長、賈二強教授、王鐵錚教授歡聚。
  - （四）28日上午參觀漢陽陵博物館，中午分途賦歸。幹訓成員在返抵國門後，將攜回的大上方的水與土，交由桃園縣初院光金開導師代轉送鐳力阿道場。

## 05.26.

- 第十一屆兩岸和平論壇由中興大學當代中國研究中心、國政所主辦，以「近期兩岸關係

發展之挑戰與展望」為主題，「極忠」為協辦單位，劉通敏董事代表本基金會貴賓致詞。

## 06.03.

· 第九屆第五次董事會議於新北市新店區舉行

主席：陳董事長文華　　　　　　　　　記錄：鄭文心秘書

一、主席致詞

美國弘教是去年排定的行程，不能失信。所以，我於5月4日飛到美國，5月26日剛從加拿大回來，不在臺北的時間，麻煩劉緒倫副董事長多關心會務運作。

我排了時間表，一個步驟一個步驟進行，輔翼組織目前沒有急迫性，所以排在最後，大家可以多提供意見，先生在的時候，設過類似輔翼組織聯席會議，是不是還要維持這種運作方式？要深思熟慮，現在進入董事會議工作報告。

二、工作報告

（一）秘書處

1、105年度歷次董事會議決議事項執行情形

秘書長：

前董事長史料整理，105年12月20日完成清點、列冊；待天帝教極院指派負責單位後，再將電腦檔複製移交，結案。

董事長：

先生史料送國史館一案，我回鐳力阿後，會將此事交辦教史委員會。

2、行政與財務工作報告：（略）

（二）專責單位：

1、涵靜書院及華東師大涵靜書院

黃牧紅秘書長：

（1）涵靜書院：4月28日，劉副董事長、李顯光董事、周植基董事、黃子寧副研究員與秘書長、副秘書長餐會，黃子寧建議涵靜書院周秘書長：召集以往受業先生的同學定期聚會，以先生講義為本，共同研討深化。

（2）華東師大涵靜書院今年業務執行成果及下半年工作計畫請見書面資料。

劉緒倫副董事長：

（1）過去維生先生時代在大陸的基礎會持續。11月與中國社科院近代史所的孫文論壇、12月與華東師大涵靜書院在海南島紀念先生的會議。

（2）4月28日會議也談到下半年籌畫沙龍講座，麻煩秘書長與劉久清教授持續商討。

（3）2013年第四屆孫文論壇與中興大學合辦，前董事長請張亞中教授專題演講，張教授現在是國民黨孫文學校負責人。

2、獎學金委員會

李顯文執行秘書：

26位申請者全數通過，共計頒發獎學金新臺幣23萬1,000元整。5月11日將獎學金匯至各獲獎人指定金融帳戶。碩士組3名，每位新臺幣1萬2,000元整，大專組16名，每位新臺幣1萬元整，高中組7名，每位新臺幣5,000元整。

秘書長補充：

於合作金庫臨櫃匯獎學金時，行員建議：「將得獎學生姓名、指定銀行帳號、金額等明細列表，由承辦銀行匯款成功後蓋章，即視同領款憑證」，可取代往年匯款後寄領據表單給受獎學生，再請其簽收寄回所衍生的時間拖滯。

（三）專案：

1、2017孫文論壇

秘書長：

中國社科院近代史所柴怡贇副處長表示：已訂為11月10-19日廣東中山市「中山論壇」系列活動之一，舉辦時間要等6月下旬中山市代表到近代史所會商後才能確定。

經費估算是以我方負擔15位學者（要寫論文）、2位隨行工作人員的全額機票費，3位觀察員（不寫論文）半價機票費。

劉緒倫副董事長：

已與孫逸仙文教基金會、孫文學校講定，他們邀請的學者將自付機票，所以預算可再精算後重新分配。

2、華東師大涵靜書院「究天人之際暨紀念李子弋先生學術研討會」

秘書長：

（1）預訂12月8-10日在海南島舉行，10日上午是紀念先生的專場，李顯光董事已邀請黃靖雅、劉文星、沈明昌、周貞余、黃子寧與會；其他學者由劉久清教授邀請。

（2）感謝劉久清教授將會議的主題與子題稍作調整，讓雙方滿意。

劉緒倫副董事長：

劉久清教授協助孫文論壇、紀念先生會議的學者邀請，也參與講座沙龍的構思，希望會後能安排再次的交流溝通。

3、極忠25週年投影片製作

副秘書長：

（1）這份教內定稿版本，較去年12月新增了創辦人重要年表、董事與兩岸藝文、學術交流、涵靜書院揭牌等相片，而獎學金頒發、今年2月華山幹訓及成員心得分享短片，說明極忠開始年輕人才培育；9月在臺陸生

營隊及後續每月講座，期望「聚會親和、學習成長」環環相扣，臉書經營是剪輯精彩片段，讓各領域的年輕人經由網路了解基金會，以期2017年能持續有三位新血加入基金會運作。

（2）影片後段顯示錢的流動，希望基金會取之於社會，寄望將來獎助過的大陸碩、博士生能參加基金會的學術活動，領過獎學金的青年能參加基金會的運作，基金會能提供社會大眾我們的出版品與課程。

（3）藉紅心字會經驗，計畫辦理銀行自動扣款手續；網站原掛在同奮的伺服器下，將申請網站正式名稱，並更新內容；預計以經美工完稿的創辦人親手寫的「極忠」二字申請臉書專頁。

（播放幹訓學員心得分享的短片）

蔡哲夫董事：

建議將投影片精簡後放入天帝教網路平台，讓同奮瞭解極忠。

劉緒倫副董事長：

內容感動，募款效果才會好，建議強化創辦人、先生任董事長時期致力兩岸交流的實質內涵。

黃萬福董事：

（1）教內版要讓同奮明白「極忠」，「極」初是師尊，智「忠」夫人是師母。

（2）建議將財務列表，年度總預算、每項活動的預算、年收入可能多少？缺口多少？讓同奮一目了然。

（3）最後一頁希望加入設計成同奮當場看了願意寫出來的募款單。我當初建議「一天10塊錢，一個月300塊錢」，對大家來說是可以做得到的，希望變成制度，每個月我們固定有這些募款進來；我們是可以學習銀行自動扣款。希望投影片最後能寫明，期望用這種方式來支持極忠。謝謝！

三、提案討論

1、105年結算　106年預算

結論：通過。

2、明年度起建議申請獎學金者附一份「認識帝教」書面的報。（獎學金委員會）

結論：通過。

3、建請整合天帝教、天人研究總院、中華民國主院組織一小組或顧問團，以整體智慧為本基金會面向大陸時的後援。（秘書處）

董事長：

（1）大陸政策是不踩紅線，持續學術文化交流，維繫與中國社科院、華東師大涵靜書院一、二十年累積的關係。

（2）希望鼓勵教內、教外有關學者參與安倫先生在復旦大學中華文明國際研究中心舉辦的「中華文化與中國宗教研究」暑期研修班第五期。

4、本基金會與涵靜書院未來應如何運作，建請討論（秘書處）

董事長：

（1）去年7月第九屆第二次董事會議，涵靜書院提出要培養自己的講師，也列出名單，希望給他們機會，看看先生不在以後他們是否能撐起？如果能，我們就還能擴大。對外宣講主題要一貫性，對聽的人言才有吸引力。

（2）在我的願景中特別提出「三十菁英」計畫案，六人一組，分五組：音樂、藝術、行銷、宗教理論等，希望教內資深同奮來帶年輕一輩；因此，同時希望是不是能把青年團的菁英挖掘出來。

（3）這是要一系列的規劃，要付車馬費，連結老、中、青，提升帝教內涵，培養自己的講師，沒有自己的宣講人才，要弘教是有問題的。

5、擬於9月29日至10月1日舉辦在臺陸生營隊，並於營隊結束後，於10月至12月每月舉辦一場中華文化系列講座。（秘書處）

結論：通過。

6、擬申請網站獨立網域，並建立臉書粉絲專頁。（秘書處）

結論：通過。

四、主席結論

謝謝秘書長，因為我沒有辦法撥空協助，重要議案可先與副董事長商議，如果時間緊、要強化一些，我會請副董事長幫忙。

極忠是涵靜老人與智忠夫人創辦的基金會，我們要好好思考怎麼把她發揚出去？尤其是極忠在大陸名聲不錯，被大陸認同；希望各位董事，可以的話，除了來開會，財務也能贊助，極忠正在起步，希望各位董事以身作則地響應，讓極忠更有財力弘揚創辦人精神。謝謝各位，各位辛苦了。

**06.04.**

・秘書處陳聖方、李令德、鄭文心於鐳力阿道場舉辦的「坤元輔教證道二十週年紀念暨坤元日活動」分享2017華山幹訓心得。

**06.06.**

・副秘書長於臺北市掌院親和集會主講：「極忠文教基金會2017華山行」。

**08.24.**

· 沈明昌董事參加安倫先生於復旦大學中華文明國際研究中心舉辦的為期一週的「中華文化與中國宗教研究」第五期暑期研修班。

**08.25.**

· 秘書處以「極忠25」投影片、「2017華山幹訓」短片與高雄掌院同奮親和。

**08.26.**

· 極忠25週年慶投影片，經過五度修改，本日定稿。

**10.07.**

· 「2017臺灣文化探索營」於鐳力阿道場舉辦，為期三天。以在臺求學的陸籍碩博士學位生為學員，本基金會儲備幹部為隊輔，課程以「百年反思」（介紹涵靜老人）、「臺灣近代政治發展」、「分析兩岸的關係發展」，影片欣賞座談為軸，以增進兩岸青年相互間的認識。

**10.26.**

· 秘書處申請網站獨立網域。

**10.29.**

· 秘書處代表晚間於辦公室與申請贊助的臺灣大學「臺大、北大（含雲南大學）社會服務隊」代表面談。

**11.20.**

· 第五屆孫文論壇由中國社科院近代史所、孫中山研究院與「極忠」合辦於廣東中山，以「時代變遷與孫中山思想的發展與闡釋」為主題，大陸25位學者、臺灣10位學者與會。21日研討會，22日考察，23日離會。

## 11.24.

・秘書處以「極忠25」投影片與2017華山幹訓與臺南初院同奮親和。

## 12.09.

・「極忠」與華東師大涵靜書院合辦「究天人之際暨紀念李子弋先生學術會議」於海南島，會期三天，10日上午為李子弋教授紀念專場，臺灣15位學者與會發表論文。

## 12.22.

・第九屆第六次董事會議於新北市新店區舉行

主席：陳董事長文華　　　　　　　　　　記錄：葉明蓁秘書

一、主席致詞

各位董事大家早，這次會議最重要的是審核107年的預算，因為要報有關單位，秘書處整理的資料很齊全，會挑重點向大家報告。現在進入董事會議工作報告。

二、工作報告

（一）秘書處

秘書長：

1、第九屆第二次至第五次歷次董事會議議決事項　106年執行情形（略）

2、行政工作報告：

（1）秘書處依循宗旨，延續兩岸學術交流：11月第五屆孫文論壇、12月初究天人之際暨紀念李子弋教授研討會。

（2）今年起執行「兩岸青年交流活動計劃」：2月華山幹訓，追循創辦人涵靜老人、智忠夫人足跡，10月臺灣文化探索營，隊輔是幹訓成員。

3、財務工作（106年1-12月）

106年度支出總計新臺幣90萬6,177元；收支餘絀新臺幣32萬8,057元，預算與實際支出，還有12月的「究天人之際暨紀念李子弋教授研討會」機票費、涵靜書院專利申請費，及在臺北掌院的影印等行政費用，將近20萬未列入。

（二）專責單位報告：

1、涵靜書院

自9月起舉辦天人論壇「挽世道人心」系列講座於紅心字會。

09.15.高柏園校長「臺灣的文化教育及其價值與責任」

10.20.袁保新教授「自在與莊嚴」

11.10.林火旺教授「心靈解嚴論公民品質與民主深化」

12.15.馮國豪教授「停滯性通膨的臺灣社會-從經濟角度觀察臺灣社會變」

劉緒倫副董事長：

（1）天人論壇的活動源自李顯光董事和劉久清教授談的計畫，也曾邀祕書長周植基董事，多次商談後推動，每月辦一次，會繼續辦下去。

（2）現場FB轉播，將所有上課影片配上字幕，放上youtube。文字稿委外處理。

（3）涵靜書院其它構思請院長指示。

董事長兼院長：

先生生前交代，請周植基董事為秘書長，就是將臺灣涵靜書院交給他去發揮與研究，不要干涉他。

安排和副董事長與周植基董事面談的時程，請與黃緒我聯絡。

2、獎學金委員會

劉緒倫主任委員：

有關增加碩士生申請獎學金的條例，請秘書處將獎學金辦法印出，交給獎學金委員修訂，再於下次董事會通過。

李顯文執行秘書：

（1）流程：（摘要）

107年1月函告天帝教極院轉臺灣地區各級教院公布本基金會智忠獎學金之公告與申請表，3月面訪，4月審核會議，5月匯款進得獎人指定帳戶、核銷預算，結案。6月智忠獎學金得獎名單呈報第七次董事會備案。

（2）預算15萬。

（3）獎學金面談發放等業務，與李顯立董事一起做。

（三）專案報告：

1、前董事長維生先生史料整理

12月21日葉明蓁秘書完成電腦存檔整理，並製作清冊e-mail給天帝教教史委員會林靜存副主委。

| 一、天帝教教訊電子檔　356篇 | | | |
|---|---|---|---|
| 天帝教代理首席使者時期 | 民國84~86年1月 | | 75篇 |
| 天帝教首席使者時期 | 民國86年2月~96年2月 | | 281篇 |
| 二、極忠庫存電子檔（極忠文教基金會董事長暨天帝教退任首席使者時期）　117篇 | | | |
| 教訊及庫存電腦檔 | 民國96年5月~104年 | | 94篇 |
| 大陸行備忘錄 | 民國96年~102年 | | 19篇 |
| 大陸報導 | 民國97、100年 | | 4篇 |
| 天帝教教訊E傳電子檔356篇　極忠庫存電子檔　117篇 | | 總計473篇 | |

2、第三屆海峽兩岸海上絲綢之路研討會

鄭和學會的說明：

（1）原訂11月26-28日召開的會議因故停辦，代以出版論文集，前言將敘述李子弋教授對研討會的期望與本心，以為辦理緣由並誌紀念。

（2）李子達董事贊助10萬元的運用：論文13篇，每篇稿酬5,000元，共計新臺幣6萬5,000元，餘款新臺幣為出版印刷運用，不足處鄭和學會自行籌措。

（3）將請見李行師叔（李子達董事），報告詳情。

3、ACH自動轉帳（媒體交換自動轉帳服務）

葉明蓁秘書報告：

（1）ACH是透過合作金庫（以下簡稱合庫）及臺灣票據交換所，以檔案傳送方式，由事業單位委託合庫代收或代付款項。申請後，捐款人可以每個月自動扣款給極忠。

（2）106年5月26日，為完備極忠25投影片募款事宜，副秘書長與義工葉明蓁至紅心字會向司徒先生請益，在諸多募款方式中，因ACH的方便性，列為第一處理項目。

（3）9月26日，向合庫銀行申請ACH，以檔案傳送方式，由事業單位委託合庫代收或代付款項。

（4）目前已有一筆申請項目在跑流程中，編號0021。前20的編號是留給董事們。

董事長：

天帝教目前也在申請當中，會不會有兩套的問題？

黃萬福董事：

不同，兩個帳戶是分開的。

三、討論事項

（一）第六屆孫文論壇

結論：

1、與中國社科院近代史所合作，劉緒倫副董事長與李顯光董事為籌備小組成員。

2、舉辦時間訂在107年7、8月，四天三夜，地點：國父紀念館，住宿：臺北福華文教會館；會議形式：每人發表時間為30分鐘或更長，重質不重量。開放聽眾參與。

3、近期邀約第五屆孫文論壇及天人論壇與會學者會餐商議。

（二）106年度業務執行成果（略）

秘書長補充說明：

第五屆孫文論壇由中國社科院近代史所、孫中山研究院與「極忠」合辦於廣州

中山市，孫中山研究院是中共「十九」大以後致力建設的重點，期成為其國內及國際孫學研究中心。

（三）107年工作計畫

秘書長：

共分14大類，以延續過去兩岸學術交流，並帶動兩岸青年交流為重點。

葉明蓁秘書：

1、與大陸青年交流的發展策略，是以過去二十五年來本基金會學術藝文交流成果為基礎。

2、106年華山幹訓理念：「追循創辦人伉儷足跡、接續大陸地區人脈」，帶臺灣年輕人認識大陸師長及環境，回臺灣後擔任在臺陸生營隊的工作人員。107年1月底的寧滬（南京、上海）幹訓，仍依此宗旨規劃，將拜訪華東師大涵靜書院潘德榮院長、安倫副院長。

日後計畫均以華山幹訓理念為軸，穿插親和、學術或公益活動，以加強兩岸青年互動。

3、贊助臺大北大（含雲南大學）服務隊大陸偏鄉教育活動，一年兩次（寒假在臺灣，暑假在大陸偏鄉），每次捐助新臺幣一萬元，合計新臺幣兩萬元。

4、舉辦青年講座，源自臺灣文化探索營，目的在培訓青年講師。

黃萬福董事：

請秘書處從107年1月份起聯絡各地教院，安排年度親和時間，介紹極忠，再讓大家支援經費。

結論：照案通過。

（四）107年預算

共分14大類，總預算新臺幣1,86萬1,216元。

李顯光董事：

極忠自民國81年開始就贊助宗哲社的兩岸學術交流，為什麼107年度的預算沒有列出這筆贊助款？

秘書長：

曾兩度詢問宗哲社秘書長（沈明昌董事），應是宗哲社瞭解極忠財務困窘。

1、106年6月，第九屆第五次董事會要審核106年度預算以報主管機關教育部，會前告知宗哲社沈秘書長，將援例編列「貴社10月與中國社科院世界宗教所兩岸會議預算」得其回覆：「理事長（劉通敏董事）說，宗哲社自籌經費。」

2、本年11月編列107年度預算前，為表尊重，再度詢問沈董事，其答覆仍是：「理事長的原則，宗哲社自籌經費。」

結論：照案通過。

四、臨時動議：

　　（一）除原任劉緒倫副董事長外，提名李顯光董事為副董事長。（董事長）

　　　　　結論：通過。

五、主席結論

　　極忠一路走來還是很辛苦，希望有新的氣象。老師時代靜坐班的奉獻，按一定比例分配。等靜坐班招生穩定，超過200位，極院收支沒有壓力，扣除財務健全的紅心字會，其他輔翼組織應該可以按比例分到新臺幣30萬左右。

　　靜坐班同奮上課時會安排輔翼組織自己來講，每個單位半小時左右，讓同奮瞭解。

　　董事會到此結束，散會。

## 時代

### 10.18.

・即日起至24日，中國共產黨第十九次全國代表大會（簡稱「中共十九大」）於北京市舉行，本次大會將「習近平新時代中國特色社會主義思想」納入黨章。

# 民國107年　　　　　　　　　　　　　　（公元2018年）

## 事記

### 03.01.

・「上海蘇常尋根幹訓」為期四日，延續華山幹訓理念：「追循創辦人伉儷足跡、接續大陸地區人脈」，李顯光副董事長、黃牧紅秘書長偕同陳聖方、李令德、龍建宇、盧怡庄。

　　（一）1日拜會華東師大涵靜書院並與教授們座談。

　　（二）2日上午再度拜會潘德榮、安倫、牛文君。下午尋訪涵靜老人、智忠夫人上海足跡。傍晚拜訪上海辦事處。

　　（三）3日上午尋訪涵靜老人蘇州祖宅、玄妙觀、蘇州師範小學足跡。下午團員以涵靜老人後人及再傳弟子身分前往涵靜老人祖居地常州（江蘇武進）敬謁李氏宗祠，李副董事長以涵靜老人長孫身分致贈宗祠族老：

1、涵靜老人公元1972年親撰之來臺李氏族譜，使得宗族脈絡得以完善。

2、極忠20年鑑，並簡介涵靜老人創辦基金會之由來與理念。

（四）4日各自賦歸。

## 05.20.

• 「青年論壇」，三位陸生以兩部電影文本比較：大陸導演姜文「陽光燦爛的日子」，臺灣導演楊德昌「牯嶺街少年殺人事件」，30分鐘口頭報告另附書面。彭立忠教授、名製片人李耀華董事講評。

## 06.03.

• 第十屆海峽論壇廈門海滄分論壇「書院建設與文化自信」，會期三天，陳聖方、李令德代表「極忠」與會，陳聖方副秘書長應邀於大會介紹本基金會二十六年來致力兩岸學術藝文交流實績。

## 06.23.

• 第九屆第七次董事會議於新北市新店區舉行

主席：陳董事長文華　　　　　　　　　記錄：黃牧紅秘書長

一、主席致詞

各位董事好，今天董事會有很多重要問題要討論：涵靜書院商標、預算、組織架構，現在宣布進入會議議程。

二、專責單位報告

（一）秘書處

秘書長：

因董事長105年4月29日第九屆第一次董事會揭示：「只做一任」，秘書處已著手完備行政、財務工作檔案為移交準備。何英俊秘書長帶領第六至八屆秘書處建立詳盡的財務與行政檔案，讓本屆秘書處得以參考，吸取前人經驗與智慧；所以秘書處自今年3月籌備孫文論壇的同時，也進行資料的分類建檔，以期做好傳承。

（二）涵靜書院

劉緒倫副董事長：

1、涵靜書院商標：臺灣的涵靜書院商標已完成申請。董事長指示，美國也要申請，爾後，對一般民眾宣導的宣導要以涵靜書院名義，我認為大陸也要申

請，所以，美國、大陸商標現在一起申請。

2、涵靜書院活動：

（1）天人論壇（於紅心字會舉辦）：

涵靜書院於前董事長過世後未有活動，故而從去年下半年開始至現在辦理天人論壇。今年目前共有5場：

01.05.劉緒倫律師「中華文化下的現代法治」

03.16.王佳煌教授「資訊科技與我們的行動未來」

04.13.嚴祥鸞教授「婦女運動提升她們的地位？以同工不同酬為例」

05.11.宋興洲教授「臺灣民主化的困境與迷思」

06.20.黃崇修副教授「臺灣社會的發展與定靜工夫的實踐意涵」

（2）天人實學講座（於天帝教臺北掌院舉辦　涵靜書院周植基秘書長策畫）：

107年5月至10月，楊憲東教授系列講座。

05.26.「天人相感的科學意涵—量子糾纏」

06.30.「認識不同次元空間的生命形式—宇宙為家」

3、希望以後三分之一由同奮擔任講師，包括孫文論壇，也由同奮專家發表共同參與，建立他們的學術地位，並給予使命，請董事長指示。

董事長：

1、5月在美國弘教，因對岸傳教要避開宗教色彩，短期弘教機會渺茫，美國同奮建議，策略性調整，度海外中國人，將來回大陸傳揚的機會較高，所以有涵靜書院美國商標的申請。

2、前董事長維生先生當年交代，涵靜書院由周植基董事負責，帳務可獨立。關鍵在周董事願不願意配合，願意，會給他留著適當的位子。

3、「極忠」是做兩岸交流，孫文論壇有設計教內培養的名單，還沒有能力的時候，先請外面的學者。這兩件事是切開的。

（三）獎學金委員會

李顯文執行秘書：

1、107年度智忠獎學金

（1）面訪作業：由4月6日到4月26日辦理，分北中南區。

（2）審核會議：於107年5月9日辦理。

（3）申請案總計：今年度共收到24件申請案，研究所2名（每人新臺幣1萬2,000元整），大專院校16名（每人新臺幣1萬元整），高中6名（每人新臺幣5,000元整）。總計頒發獎學金新臺幣21萬4,000元整。

2、獎學金專款：至本屆尚餘新臺幣22萬3,760元整，經獎學金委員會決議，原每年由紅心字會提供的10萬元捐款，暫不提供，等明年度再依紅心字會財務

狀況提供補助。

3、獎學金辦法修改：因內容與執行項目已有差異，根據獎學金委員會決議，修改加入碩士生名額，每人得申請新臺幣1萬2,000元的獎學金，另外審議工作第八條，截止日期後改為40天審核。

戴家祥委員：

第八屆董事會時前董事長指示，基金會孳息為獎學金專款，考慮財務只發智忠獎學金，修道等先暫緩。另有討論若基金會金額不夠時，才請紅心字會支援。

李顯光副董事長：

1、紅心字會的財源是來自社會大眾，捐款的期望是做慈善工作，紅心字會把錢捐給極忠做獎學金、辦孫文論壇或捐給天帝教，與社會期待不合。

2、以上暴露了本基金會沒有對經費來源做長期規劃與募款，因此造成執行單位只負責花錢，既然成為董事，應共同承擔募資責任，建議下屆董事會通盤檢討、規劃。

董事長：

去年希望秘書處藉投影片巡迴教院宣導募款，這需要時間累積，所以個人捐款新臺幣50萬元。紅心字會贊助極忠的活動，是前董事長維生先生訂的規矩。

三、專案工作報告

（一）兩岸青年交流活動

秘書長：

1、上海蘇常尋根幹訓（略）

2、5月20日熊怡雯博士通知：6月3日至5日第十屆海峽論壇廈門海滄分論壇「書院建設與文化自信」，邀請本會派兩名代表與會，主辦方負擔來回機票並落地接待。而有副秘書長與李令德與會。

副秘書長：

1、能參加論壇認識新朋友，是因熊怡雯博士北大的博士朋友，是論壇籌備人員之一，凸顯由於過去與北大哲學系合作的基礎，才有今日的機緣，「極忠」在大陸是有人脈可以發展文化。

2、在會場遇到幾位前輩：林安梧老師、鄭和學會張明睿秘書長，都表達對李前董事長的敬重，也提到與「極忠」過往的關聯與未來合作。

3、北大哲學系王駿教授曾表示：參加2018第六屆孫文論壇一切自理，有正面、負面解。我們與北大哲學系、華東師大如何持續聯繫，需要董事們發揮智慧。

4、5月20日青年論壇，3位陸生共同發表，顯光副董、耀華董事、彭立忠老師、劉久清老師參與。

（二）第六屆孫文論壇

秘書長：

1、去年12月22日第六次董事會通過主辦第六屆孫文論壇,為趕在年度結束前與國父紀念館洽商,27日致電該館館長室表明期盼合作,得館長秘書引薦與該館專司辦會及出版的「研究典藏組」聯繫,29日雙方於電話談話中決議:「107年1月16日,極忠請雙方友人彭立忠老師陪同,攜帶企劃書、預算草案,拜會館長面議」。

2、自民國81年起,天帝教兩岸會議長期借助外將,培育人才不是一蹴可及,必須累積,藉已有的舞台鍛鍊。這是天帝教、「極忠」,必須要走過的過程。天帝教徒可藉孫文論壇,充實、瞭解「三民主義統一中國」立論基礎。

3、本次邀稿16篇論文,18位撰稿者,16位與談人,實際與會29位學者;其中5位學者,既撰稿也與談,有助議題的深度探討。

4、經青年朋友及中央研究院友人推薦,首次邀請臺灣史學界學者。

5、中國社科院近代史所11位學者全程參與,團進團出。內政部已核發入台許可。

6、秘書處已完備本屆孫文論壇學者資料,日後只要用心,「極忠」應可主導,不借重外將。

劉緒倫副董事長:

紅心字會贊助23萬,列入協辦單位。

四、提案討論

（一）107年預算

結論:通過,6月30日以前完成網路申報主管機關教育部。

（二）本會組織架構運作及董事分工建議（劉緒倫副董事長）

1、劉緒倫副董事長:

前董事長維生先生時代的極忠組織架構圖,有董事長、副董事長,秘書處、獎學金委員會、研究員、涵靜書院。目前涵靜書院辦理天人論壇與天人實學,天人論壇演講費主要由我捐助,攝影部分紅心字會支援。

2、涵靜書院秘書長周植基董事:

（1）涵靜書院慢慢步入正軌。目前,天人論壇每月一次在紅心字會舉辦,由不同講師主講;天人實學講座籌畫半年,5月起借臺北掌院的道氣與場地,請楊憲東教授主講,為期半年;兩者都透過現代數位在臉書上傳播。實學講座,後續接力,擬邀黃崇修、洪千雯,期能慢慢把同學再凝聚一起。

（2）涵靜書院天人論壇、天人實學講座還是實驗性質,對象不同,暫時難以整合。

（3）天人論壇、天人實學講座都自籌經費,天人論壇錄影等由紅心字會負擔。

（4）涵靜書院可配合基金會每年6月網路申報教育部,希望不要每月做帳。

（5）不建議涵靜書院獨立，還是附屬在基金會下面較好。

（6）個人淺見，涵靜書院工作與宗哲社重疊，宗哲社組織嚴謹、兩岸關係不錯，涵靜書院單純作委辦單位較好。

（7）「涵靜」二字出自《明心哲學精華》，有涵養與定靜之意，應與靜坐相連。

董事長：相信周植基董事有這個能力處理。

3、結論：

（1）華東師大涵靜書院不應納為本會組織架構圖之下。該書院是經上海市人民政府臺灣事務辦公室備案、黨部同意，作為非實體研究機構，掛靠華東師大哲學系。與本會的關係，僅建立在「資金到位」後，才會配合我方計畫執行。

（2）當前時空環境與2012年不同，與華東師大涵靜書院合作案應重新討論。本案與潘德榮院長期望延續以往年底來臺開會案，一併以「明年董事會換屆後面議」回應。

（三）本會與上海臺研究建立交誼案（劉緒倫副董事長）

劉緒倫副董事長：

張新鷹先生建議本會可與上海臺研所建立交誼，以擴大接觸層面，經劉久清教授聯絡後，上海臺研所已同意互相交流，可安排去臺研所座談，赴相關上海臺研機構交流。

李顯光副董事長：

1、「極忠」宗旨是三民主義統一中國，但是若由「極忠」出面，責任由「極忠」揹負，要小心掌控。

2、兩岸交流要考慮能否持續？我們是否有可操作性？可持續性？回到一點：「極忠是否有自己的青年學者？」

3、上海臺研所是研究臺灣，擬定對臺策略的機構。我個人持保留態度。

董事長：本提案暫緩。

（四）四川首立有限公司人文科學研究中心合作備忘錄（秘書處）

說明：

1、6月13日四川社科院經濟學教授廖勇代表首立企業公司寄來與本會合作之備忘錄，期推動兩岸交流，以雙方落地接待為原則，待董事會通過才能生效。

2、此事緣起於3月中旬，廖教授代表首立企業公司邀請李顯光副董事長赴德陽參觀，並告知：「德陽團市委願意支持海峽兩岸青年創業計畫。」李顯光副董、彭立忠教授、秘書處近2個月研商，5月22日寄出草案（詳見附錄）。

董事長：

現階段我們力量有限，不要分散，等壯大起來，再考慮。

（五）獎學金辦法修訂（獎學金委員會）

　　結論：照案通過。

（六）本會基金孳息問題（秘書處）

　　說明：

　　本基金會孳息如何合理運用，是這一年多來秘書處考慮的一個問題。

　　1、財團法人的設立，要按宗旨來做財務的分配、運用，還要籌募。所以各項專款的籌募與籌集，應該是專款專用，就可以知道各項專款的收支餘絀，及設置的必要性。

　　2、如果當初基金會設立目的是單一為獎助學金，基金會的孳息運用當然就該為獎助學金專款，但極忠的宗旨並不是單純只為發放獎助學金。

　　3、固然前董事長維生先生說過，基金會的孳息作為獎學金，但我們面對的是財團法人基金會的正常運用。以上是實務工作中發現的問題，請大家討論。

　　董事長：

　　一個基金會的運作要靠富爸爸，我們靠同奮，要讓同奮有感，才願意把錢捐出來。

　　李顯文董事（獎學金委員會執行秘書）：

　　以智忠夫人的個性，錢要花在刀口上。她不會在沒有錢很窘迫的情況下，還說要去做哪些事，有多少錢，做多少事。

　　詹彩珠董事（獎學金委員會委員）：

　　獎學金委員會審核的苦惱：極其少數真正清寒，尤其最近幾年，買豪宅的照樣申請。

　　蕭玫玲董事：

　　倆老當年設置獎學金的初衷是「照顧專職同奮子女」，專職為教奉獻，薪資低。

　　結論：

　　修正案交由獎學金委員會討論，建議幫助專職同奮子女要有彈性，不限定一萬元上限，且需要時應前往關懷。

（七）建立秘書處財務稽核制度，每1-2個月執行（秘書處）

　　說明：

　　司帳彭月玲認真謹慎負責，認為傳票需要有代表董事長的董事稽核，再代董事長蓋章，若因此要將帶傳票帶出辦公室，有遺失風險。

　　結論：

　　請黃萬福董事代表。

五、主席結論

　　帳務一定要小心清楚：政府認為宗教團體都會逃漏稅，天帝教全國各教院財產都在「財團法人天帝教」名下，總資產十幾億，國稅局懷疑「天帝教的帳目真的這麼清楚

嗎」？已經多次抽檢。

我們主張兩岸和平統一，容易被政府當局關注。要掌握「關心政治，不涉入政治」的原則，尤其對大陸。謝謝大家！現在宣布散會。

## 08.23.

• 第六屆孫文論壇以「民族復興與文明對話」為主題，於國父紀念館舉行。「極忠」與國父紀念館、中國社科院近代史所共同主辦，兩天議程，包括2場專題演講、16篇論文發表及與談，與會學者：大陸11位、臺灣31位。

## 10.06.

• 第二屆臺灣文化探索營，為期兩天。

## 10.26.

• 創會董事陳伯中教授回歸自然。

## 11.04.

• 第四屆海峽兩岸海上絲綢之路研討會於山東濟南舉行，「極忠」為贊助單位。李顯光副董事長與會發表論文。

## 12.08.

• 第九屆第八次董事會議於新北市新店區舉行

主席：陳董事長文華　　　　　　　　　　記錄：陳聖方代理秘書長

一、主席致詞：略。

二、專責單位報告

（一）秘書處：略。

董事長：

本基金會之財務印鑑，107年12月31日前暫先使用黃牧紅前秘書長之小章，請黃萬福董事協助聯繫並徵得同意。108年1月1日起改用劉緒倫副董事長之小章，原本置於劉副董處之財務大章，改放基金會辦公室，用印時需請黃萬福董事在場。

秘書長一職由陳聖方副秘書長代理。

（二）涵靜書院

　　1、天人論壇（於紅心字會舉辦）

　　　　07.13.曾昭旭教授「從孔子在中國文化的地位談去中國化逆流」

　　　　08.17.王邦雄教授「有真人而後有真知-解義」

　　　　09.21.楊憲東教授「天人合一論的科學基礎」

　　　　10.12.莊榮輝教授「人類生而不平等」

　　　　11.16.孫安迪醫師「人體潛能超感知覺的醫學科學觀」

　　2、天人實學講座（於天帝教臺北掌院舉辦　涵靜書院周植基秘書長策畫）

　　　　楊憲東教授系列講座

　　　　07.28.「破解生命在時空中的輪迴機制－我命由我不由天」

　　　　08.25.「生命的超越與靈覺的進化-聖凡平等」

　　　　10.27.「氣的來源與運作」

　　　　11.17.「靜坐與修行-無所住而生其心」

　　董事長：

　　1、就涵靜書院天人論壇與天人實學講座之整合

　　　請劉緒倫副董事長與涵靜書院秘書長周植基董事另行討論，並將書籍出版等事宜列入108年度活動計畫暨預算，於下次董事會重新提出。

　　2、與上海華東師大涵靜書院需以平等立場，合作方式另議。

（三）獎學金委員會：（略）

三、專案報告（秘書處）

（一）第六屆孫文論壇

　　以「民族復興與文明對話」為主題，8月23、24日在臺北國父紀念館舉行。

　　1、主、協辦單位：「極忠」與國父紀念館、中國社科院近代史所主辦，紅心字會、涵靜書院協辦。

　　2、發表論文、擔任與談的學者：大陸11位、臺灣31位。主辦、協辦方代表，列席學者、天帝教同奮、工作人員，總計107人與會。

　　3、兩場專題演講：邵宗海教授〈從臺灣「孫學研究」概況說起，探討兩岸對孫中山研究的遠景〉、鄭大華研究員〈論孫中山的中華民族復興思想及其歷史地位〉，16篇論文發表及與談，民族主義論述方面，大陸學者5篇，臺灣學者8篇；民生主義論述方面，大陸學者2篇，臺灣學者1篇。

（二）第二屆臺灣文化探索營

　　戴家祥董事：

　　建議安排靜心靜坐課程，讓非教外人士多參與，因「新境界」成效不彰。

四、提案討論

（一）智忠獎助學金暫緩實施公開性申請（獎學金委員會）

    說明：為撙節基金會財政資源，將資源提供給學習上真正有需要的同奮或其子女。建議案二：

    1、智忠獎助學金暫緩實施公開性申請兩年（民國108、109年）。惟同奮或其子女有經濟上之需求者，可以專案方式直接向獎學金委員會提出個別申請。獎學金委員會收到申請後，將派員與申請者面談以了解其經濟狀況，並呈報獎學金委員會委員們，經審核通過後始核發獎助學金，以確保經濟補助能提供給真正有需要的人。

    兩年暫緩期過後，獎學金委員會再做評估，決定是否再次開放公開性之申請。

    2、智忠獎助學金全面暫緩實施公開性申請，改以接受個別申請的專案方式進行。同上，獎學金委員會收到申請後，將派員與申請者面談以了解其經濟狀況，並呈報告予獎學金委員會的委員們，經審核通過後始核發獎助學金。

    決議：

    1、採建議案之二：智忠獎學金全面暫緩實施公開性申請，改以接受個別申請的專案方式進行。

    2、請獎學金委員會擬定函文，包含全面暫緩以及如何受理個別申請，再由秘書處通函各相關單位。

（二）108年活動計劃（秘書處）

    決議：

    1、2019第七屆孫文論壇，由劉緒倫副董事長、劉通敏董事、沈明昌董事，與秘書處成員組成籌備小組。

    2、持續參與中興大學國政所第十三屆兩岸和平論壇，但非單純贊助單位，推派沈明昌董事為聯絡窗口，與中興大學國政所討論深化合作事宜。

    3、暫緩贊助第五屆海峽兩岸海上絲綢之路研討會。

    4、兩岸青年交流計劃宜整合後下次董事會討論。

    5、贊助臺大北大社會服務隊事宜整合後下次董事會討論。

（三）108年活動預算（秘書處）

    決議：

    1、青年活動計劃預算待下次會議討論，其餘通過。

    2、人事費用暫依秘書處編列，是否需請專職待下屆董事會討論。

五、臨時動議

（一）下屆董事遴選辦法（劉緒倫副董事長）

    決議：

    1、本辦法通過。

    2、依辦法選任劉緒倫副董事長、戴家祥董事、李顯文董事及黃萬福董事為遴選

委員，請遴選委員於3月初董事會前，提報名單予董事會。

六、主席結論：（略）。

<div style="display:inline-block;background:#000;color:#fff;padding:2px 8px;">時代</div>

## 03.05.

- 即日起至20日，第十三屆全國人民代表大會（簡稱「第十三屆全國人大」）第一次會議於北京市舉行，會期中對《中華人民共和國憲法》（又稱《八二憲法》）進行了第五次修改，修正案內容廢除國家主席、國家副主席之任期限制，引起國際社會關注。

## 03.22.

- 中美貿易戰爆發。全球兩大經濟體的貿易爭端，影響全球經濟及股市。

## 07.12.

- 應對岸之邀，國民黨前主席連戰率團赴北京進行訪問。此行全團共50多位成員，包含政治界、教育界、企業界、宗教界、體育界之代表。

## 07.13.

- 第四次「習連會」於北京市人民大會堂舉行。連戰辦公室在會後發布新聞稿，表示連戰於閉門會談時提出四點意見：1、一個中國，兩岸「求一中原則之同，存一中涵義之異」；2、兩岸和平，雙方「為人民謀幸福，為萬世開太平」；3、互利融合，共策「交流合作互利，增進兩岸融合」；4、振興中華，協力「促進民權民生，振興中華民族」。

## 07.17.

- 經濟部表示本日已成立「美中貿易衝突因應計畫小組」針對受到中美貿易爭端影響的廠商，提供移轉生產基地、降低關稅障礙、提升產業競爭力、避免違規轉運與傾銷等四點輔助。

**事記**

## 02.28.

・第九屆第九次董事會議於新北市新店區舉行。
　主席：陳董事長文華　　　紀錄：林哲因秘書
一、主席致詞：（略）
二、工作報告
　　（一）秘書處
　　　　陳聖方代理秘書長報告：
　　　　1、第九屆第八董事會議報告指示事項與決議事項執行情形：
　　　　　今年度第七屆孫文論壇由中國社科院近代史所主辦，首立企業公司將在3月
　　　　　去拜訪近史所談於四川聯合舉辦事，目前並無進度由下一屆決定。
　　　　2、一般工作報告
　　　　　（1）行政（略）
　　　　　（2）財務（略）
　　（二）專責單位報告：
　　　　1、涵靜書院
　　　　　劉緒倫副董事長：
　　　　　（1）天人論壇，由3月開始繼續辦理。
　　　　　（2）涵靜書院改組，由下一屆以專案方式向陳光理首席使者報告。
　　　　2、獎學金委員會
　　　　　李顯立董事：
　　　　　智忠獎學金專案申請已於去年底通過並公告各教院。
　　　　　戴家祥董事：
　　　　　超過新臺幣3萬元申請的話，可由紅心字會支應。
三、提案討論
　　（一）107年工作報告、資產負債表、收支決算表、財產清冊，提請承認。
　　　　決議：經出席董事無異議鼓掌通過同意承認。

陳聖方代理秘書長：

第九屆前期處理掉公務車，目前極忠的硬體財產無變動，資料均已雲端化。

劉緒倫副董事長：

資產負債表情形請參閱。會依人力、物力來推展業務。去年將首席的大捐款挪為兩次用，希望可以開始財務獨立自主。

董事長：

華東師範涵靜書院，我講得很清楚，要花的跟我們有關係，才支持。

若無疑問，鼓掌通過。

（二）第十屆董事選舉

劉緒倫副董事長：

由三人組成遴選小組，並與主席討論名單。新一屆董事，其中13位為續任董事，後續為新任，其中李氏為7位，現在重點是培育後人。請各位表示意見。

董事長：

前董事長維生先生在世時候就已經交代，指定劉緒倫副董事長為下屆董事長。我是臨危受命，提出來讓大家知道，若無意見就通過。

決議：

經出席董事無異議鼓掌通過第十屆董事

四、主席結論：

未來還要持續將師尊師母的基金會發揚光大，謝謝各位。

劉緒倫副董事長：

因為我們是一個宗教組織，所以還是要由下而上，鞏固權力中心。所以我都是經過跟首席報告後，才會正式執行。

•同日，第十屆第一次董事會議於新北市新店區舉行。

一、推選董事長

議決：

董事戴家祥提名董事劉緒倫出任董事長經附議後，出席董事無異議鼓掌通過推選劉緒倫董事出任第十屆董事長，自108年4月28日起生效。

第十屆董事：

劉緒倫（董事長）、李顯光、李顯文、沈明昌、蕭玫玲、李耀華、黃萬福、詹彩珠、劉通敏、李顯立、周植基、戴家祥、李顯順（敏琬　涵靜老人孫女）、彭立忠、梁崑忠（緒飯）、周亦龍（正畏）、梁淑芳（靜佈）、黃子寧、洪千雯、黃牧紅、李令元（普壽　涵靜老人曾孫）。

二、任命秘書長

議決：

董事長提名黃崇修擔任秘書長，經出席董事附議無異議鼓掌通過同意任命案。

## 06.14

- 收到第九屆董事任期屆滿改選第十屆董事（含董事長）變更登記申請教育部許可函，並於6月18日送臺灣臺北地方法院辦理法人變更登記申請。

## 11.02

- 第十屆第二次董事會議於新北市新店區舉行。

主席：劉董事長緒倫　　　　　　紀錄：林春玫（凝入）秘書

一、主席致詞：略

二、工作報告：

　　（一）一般工作報告：

　　　　1、天人實學工作坊—研究員內訓

　　　　　　時間：108年6月1日下午2時

　　　　　　地點：臺北市掌院4樓

　　　　　　題目：老子觀物的意涵及研究方式

　　　　　　報告人：王鏡神

　　　　2、第一屆天人實學工作坊

　　　　　　時間：108年7月12~19日

　　　　　　地點：天帝教鐳力阿道場。

　　　　　　參加人員：劉緒倫等17名

　　（二）專案贊助活動報告：

　　　　1、大學院校人文團隊認養專案：東亞和平青年儒者培訓營（日本東京）

　　　　　　時間：108年6月25-30日

　　　　　　地點：日本東京大學、早稻田等大學

　　　　　　參加人員：龍建宇等九名。

　　　　　　活動經費：贊助機票費用5萬元整。

　　　　2、贊助「第五屆海上絲綢之路研討會」活動

　　　　　　時間：108年5月23~24日

　　　　　　地點：高雄科技大學楠梓校區

　　　　　　主辦單位：高雄科技大學、臺灣民俗協會

　　　　　　協辦單位：極忠文教基金會、中華鄭和學會

三、提案討論

　　第一案：第二屆涵靜書院人事改組案

說明：

（一）預擬人事：

　　　　榮譽院長：王邦雄

　　　　院　　　長：劉緒倫

　　　　院務委員：李顯光、戴家祥、楊思超、賴添錦（緒禧）、劉曉蘋、黃崇修、黃子寧、張賢潭（緒疏）、楊憲東、劉煥玲（敏首）。

　　　　監察人：蔡哲夫、詹彩珠、桂先農（正康）。

　　　　秘書長：周植基　副秘書長：周貞余

（二）於人事改組通過後，預訂本（11）月進行第一次院務委員會議，以討論未來一年業務規劃案與組織作業（若無法召開，則在109年春天）。

　　　決議：

　　　　一、照案通過。

　　　　二、理論上涵靜書院需有專職，但因現行狀況不允許，暫由極忠專職支援。

第二案：本會捐助章程修訂案

說明：

　　　　一、財團法人法業於108年2月1日施行，依該法第67條第1項規定本法施行前已設立登記之財團法人與本法規定不符者應自法人法施行後1年內補正。

　　　　二、依教育部108年6月12日臺教社三字第1080063790號函示：請確實速依規定修正貴會捐助章程並報部辦理變更登記。

　　　決議：

　　　　一、刪除修訂條文第6條第6項：本於安全可靠之原則所為其他有助於增加財源之投資；其項目及額度，由主管機關定之。

　　　　二、刪除修訂條文第9條第4項後段：「但董事長係專職者，得經董事會決議為有給職。」

　　　　三、修訂條文第10條董事任期四年；依規定捐助章程之變更必需於取得法院變更登記後才能適用，故董事任期四年，於第十一屆董事會起適用。

　　　　四、其餘照案通過。

第三案：109年度工作計畫（活動）

決議：

　　　　一、刪除第4項次「推廣涵靜老人思想系列活動」。

　　　　二、第6項「大學人文團隊認養專案」名稱修改為「大學人文團隊專案」，

　　　　三、增列「2020第一屆涵靜孫學和平論壇」活動

　　　　四、其餘照案通過。

第四案：109年度預算案

決議：

一、董事會－贊助學術活動第2項學術研究發展業務（推廣涵靜老人思想系列活動）新臺幣2萬4,000元，配合109年度工作計畫（活動）案第4項刪除。

二、增列「2020第一屆涵靜孫學和平論壇」經費43萬元新臺幣。

三、其餘照案通過。

四、臨時動議

第一案：孫文思想推廣計畫案（董事長）。

說明：

一、依中山真人聖訓三民主義孫文思想教學已絕，首席指示要由極忠文教基金會和天帝教天人研究總院兩個單位來配合執行。

二、為推動此計畫案需要培養天帝教內部種子講師，極忠這些年辦理孫文論壇已累積不少外界的師資，自己的講師人數有限。

三、規劃與執行可分幾個部分：第一是天帝教內部訓練，在天帝教教內各種不同的訓練班需加入此課程；第二教院巡迴教育；第三與外界合作辦理研討會。

四、原則上，極忠負責對外與外界合作辦理研討會，對內部分則由天人研究總院負責。

五、此計畫案的進行將會另外成立小組來推動執行。

決議：通過。

第二案：本會及涵靜書院兩單位人事案已確定，關於經費籌募與安排事宜，請各董事提供意見（董事長）。

說明：過去是長期由少數人員奉獻方式，現在要辦理活動所需經費有必要好好安排籌畫。

決議：

一、建議每位董事（共21位）責任額以5萬元新臺幣為目標，視個人狀況非強制性量力而為即可。

二、募款規劃案，請秘書長考量研究，會後秘書處再研究規劃。

第三案：本會與華東師大涵靜書院未來合作計畫案（李顯光董事）。

說明：

一、以本會過去與華東師大涵靜書院協議的模式來執行合作計畫案，透過研究、講座以及相關學術交流活動，推廣中華文化，促進海峽兩岸的相互理解。

二、贊助經費每年10萬元人民幣則由本人負責籌募。

決議：

一、同意繼續贊助華東師大涵靜書院。

二、自今（108）年起為期十年，由顯光董事為窗口並執行募款與監督，執行情形提董事會議報告。

三、金流部分，顯光董事與其往來相關單據，請備份給極忠秘書處留存，在人員參與上也可以邀請王邦雄教授至彼處開設講座，以進行學術交流。

第四案：贊助陳守仁孫學研究中心案（李顯光董事）。

說明：

一、「陳守仁孫學研究中心」係邵宗海教授成立於文化大學，由文大與臺大等各校博士生組成，培育「孫學研究種籽軍團」，未來將不定期舉辦研討會與相關學術期刊論文的發表，希望提升臺灣孫學的研究現況。

二、未來每年至少舉辦一次論壇，以陳守仁孫學研究中心為主辦單位，極忠文教基金會（涵靜書院）為合辦或協辦單位，並邀請新聞媒體作為合辦單位（不出錢，出版面）。

三、將以涵靜老人的名號作為論壇的名稱即「涵靜孫學和平論壇」，明年開始2020第一屆涵靜孫學和平論壇，於經費入帳後即開始籌備。

四、本案由本人負責募款，以極忠文教基金會名義贊助陳守仁孫學研究中心每年43萬元新臺幣。

決議：

一、通過贊助陳守仁孫學研究中心。

二、自今（108）年起為期十年，由顯光董事為窗口並執行募款與監督。

三、另將此案經費43萬新臺幣以「2020第一屆涵靜孫學和平論壇」名義列入明（109）年預算案中。

四、本案活動規畫時請協調安排讓我方人員（年輕人）參與，借此機會培養訓練極忠自身的人才。

五、主席結論：謝謝各位撥空參加，今天討論了很多事項都有具體結論。

## 12.02

・「極忠109年工作規劃會議」、「涵靜書院第一次院務會議」、「推廣三民主義第一次協調會」於臺北市召開。

## 12.10

・依教育部來函規定將本會107年度接受捐贈及支付獎助、捐贈名冊上傳於「教育部教育基金會資訊網」公開，並將「主動公開資訊調查表」掛號函報教育部。

## 01.02.

- 《告臺灣同胞書》發表40周年紀念會在北京市人民大會堂舉行，中共中央總書記習近平出席紀念會並發表題為《為實現民族偉大復興推進祖國和平統一而共同奮鬥》的談話內容，又稱「習五條」（註）。
  - 註：1、攜手推動民族復興，實現和平統一目標；2、探索「兩制」臺灣方案，豐富和平統一實踐；3、堅持一個中國原則，維護和平統一前景；4、深化兩岸融合發展，夯實和平統一基礎；5、實現同胞心靈契合，增進和平統一認同。
- 同日下午，蔡英文總統回應「我們始終未接受『九二共識』，根本的原因就是北京當局所定義的『九二共識』，其實就是『一個中國』、『一國兩制』……我要重申，臺灣絕不會接受『一國兩制』。」有分析指出，這是蔡英文擔任總統後首次公開表態不接受「九二共識」。

## 12.01.

- 湖北省武漢市出現首例新型冠狀病毒肺炎疫情（COVID-19）患者。

## 12.26.

- 湖北省呼吸與危重症醫學科醫生張繼先首次發現並上報此不明原因肺炎（COVID-19），並懷疑該病屬傳染病。

## 12.31.

- 武漢市衛生健康委員會發表《武漢市衛健委關於當前我市肺炎疫情的情況通報》，表示已發現27例病例，當日亦將情況通報予世界衛生組織總部。

# 民國109年 　　　　　　　　　（公元2020年）

## 事記

### 01.28

- 「第二屆天人實學工作坊」活動於鐳力阿道場辦理（1月28日至2月4日）。

### 02.07

- 秘書處人員到臺北地方法院領取本會辦理捐助章程變更後申請換發新的法人登記證書。17日，依教育部規定將最新法人登記證書影本及修正後之捐助章程全文上傳「財團法人教育基金會資訊網」更新資料。

### 03.29

- 晚上7點，秘書長主持召開秘書處ZOOM第一次線上會議，討論本基金會臉書粉絲網頁推廣事宜。

### 04.03

- 下午5點，秘書長主持召開秘書處ZOOM第二次線上會議，討論本基金會臉書粉絲網頁推廣貼文線上編輯會議及網路宣傳策略方法。

### 04.

- 極忠小編於本基金會臉書粉絲網頁貼文推廣「中華文化與涵靜老人思想」：
  1日，「建設新中華仍須舊道德」。
  10日，「遺子以財，不如傳之以德——從涵靜老人的家庭談起」。
  15日，「論〈禮・法之秩序〉系列單元（一）」。

23日，「我們的時代與古琴」。

## 05.16

・第十屆第三次董事會議於新北市新店區天帝教始院舉行

　　主席：劉董事長緒倫　　　　紀錄：林春玫秘書

一、主席致詞：略

二、工作報告：第二屆天人實學工作坊成果報告（略）

三、提案討論

　　第一案：審查本會108年決算案（秘書處）

　　說明：

　　（一）依教育部109年3月30日臺教社三字第1090044393號函有關法人108年度工作報告
　　　　　暨財務報表提交作業規定辦理。

　　（二）財團法人法第25條第一項規定：財團法人應於每年年度開始後一個月內，將其
　　　　　當年工作計畫及經費預算；每年結束後五個月內，將其前一年度工作報告及財
　　　　　務報表，分別提請董事會通過後，送主管機關備查。

　　決議：照案通過。

　　第二案：審查本會會計制度案（秘書處）

　　說明：

　　（一）依教育部109年5月4日臺教社三字第1090064340C號函規定辦理。

　　（二）財團法人法第24條規定：財團法人應建立會計制度，報主管機關備查。其會計
　　　　　基礎應採權責發生制，會計年度除經主管機關核准者外，採曆年制，其會計處
　　　　　理並應符合一般公認會計原則。

　　決議：照案通過。

　　第三案：天人論壇、天人實學錄影剪輯推廣案（董事長）

　　說明：

　　（一）涵靜書院從106年到108年底共辦理28場的天人論壇及天人實學講座，講者都是
　　　　　一時之選大師級的講師，當時也都與演講者談過希望將來可以把內容錄製，放
　　　　　到網路上去推廣。

　　（二）今年因疫情影響所有活動停辦，兩岸交流的學術研討及孫文論壇等活動也應該
　　　　　無法辦理，故藉此機會希望今年度可以先來做網路推廣的部份，完成錄影剪
　　　　　輯，上傳網路分享，進行公益行銷。

　　（三）每場演講錄影前後約有2小時，如何將重點截取，後製、圖製、上字幕，讓精華
　　　　　部分可以推廣出去，這需有專業人士與團隊分工才能完成。

　　決議：

（一）原則上先將每場演講的精華內容，剪輯節取上、中、下三篇，每篇約10-15分鐘，再集成一精華篇10-15分鐘，先以這個模式試做2場演講主題，再來檢討。

（二）組織工作團隊：董事長任召集人，成員有周亦龍、彭立忠、黃子寧、周植基、洪千雯、李顯文（後勤支援）等董事、黃崇修秘書長；另再邀戴家祥董事夫人及幾位涵靜書院研究員，並成立「涵靜講演推廣」line群組進行細部執行作業討論。

第四案：人才培訓及交流案之一「涵靜書院」（董事長）

說明：

（一）人才培訓及交流是極忠、涵靜書院一直希望推動的事項，人才培訓可從兩個方向來推動，一個是高等級的宗教人才培訓，一個是一般民眾的交流。

（二）涵靜書院在維生先生時代有安排研究員培訓，是屬於高級宗教人才的培訓和交流，這個部分也是希望能持續的推動辦理。

（三）天人論壇和天人實學講座及秘書長在推動的年輕學員的交流是屬一般民眾社會人士的交流。

（四）工作坊則是介於以上兩者之間；以上都是長期可做的工作，致於如何落實，以後的方向如何進行，請大家提供寶貴意見。

決議：

涵靜書院目前首要工作是先把前一案的錄影剪輯推廣完成。

第五案：人才培訓及交流案之二「三民主義教學推廣案」（董事長）

說明：

本案是首席交辦的工作，由「極忠」和天帝教天人研究總院兩個單位共同來配合執行；「極忠」對外，社會人士推廣或與外界合作辦理研討會等，對內，則由天帝教天人研究總院負責。

決議：

因疫情關係這個部份目前暫停，等以後可執行時再來處理。

第六案：人才培訓及交流案之三「天人實學工作坊」更名為「涵靜老人思想研究工作坊案」。（秘書處）

說明：

根據第十屆極忠文教基金會第一次工作會討論決議通過，使用「天人實學工作坊」作為「極忠」文教人才培訓及內部研究員訓練之對外活動名稱，然因租借場地為天帝教極院所在之鐳力阿道場，避免與天人研究總院活動混淆及考量對外活動能有更明確之文化宣傳脈絡，一月底經與輔教何光傑樞機及董事長溝通結果，原「天人實學工作坊」建議更改為「涵靜老人思想研究工作坊」。

決議：

　　　1、通過更名為「涵靜老人思想研究工作坊」。

2、以後工作坊活動以對教外社會人士介紹涵靜老人思想為主軸。
第七案：人才培訓及交流案之四極忠文教基金會粉絲網頁建構案（秘書處）
說明：
因應疫情發展及4、5月規劃為「涵靜老人思想推廣月」，本會這段期間將以加強文教
文宣方式與夥伴分享中華文化禮樂精神及涵靜老人思想。目前由8位文史哲教育等國立
大學研究生小編團隊，預計每週將分別以詩、書、禮、樂方式介紹涵靜老人的詩《清
虛集》、書（《李玉階先生年譜長編》《天聲人語》《新境界》等）、禮法治國理
念、樂心修身方法等內容，藉此以彰顯涵靜老人承繼中華文化的思想地位以及天人之
學對時代心靈的安定力量。
決議：照案通過。
第八案：人才培訓及交流案之五「短期帝教家庭急難支援子女安心學習助學金案」
　　　　（秘書處）
說明：
本案本應屬獎學金委員會業務，鑒於近日疫情影響衝擊到帝教家庭同奮經濟，為體現
創辦人過智忠夫人慈愛同奮家庭及子女之襟懷，經與董事長報備許可之後，先由秘書
處提案，由獎學金委員會委員評估及董事會共同討論決議後再執行後續配套措施。
實施辦法：
一次性急難救助因疫情失業或陷入經濟危機之帝教同奮就學子女，家戶每名子女安心
就學助學金一萬元。
決議：
本案轉請紅心字會審議。

## 05.

・極忠小編於本基金會臉書粉絲網頁貼文推廣「中華文化與涵靜老人思想」
　2日，「五教歸宗」。
　20日，「論〈禮・法之秩序〉系列單元（二）道之華」。
　24日，「先秦時代與古琴〈一〉」。

## 06.07

・本日與11日，秘書長兩度召開秘書處「編輯暨蘭嶼研習」線上會議。

## 06.

- 極忠小編於本基金會臉書粉絲網頁貼文推廣「中華文化與涵靜老人思想」：
  1日，「〈道法自然〉白雲出岫初無心，奧妙天機任爾尋。識得個中真趣味，方知萬象涵古今－《清虛集》」。
  10日，一位奇女子：涵靜老人的母親劉太夫人行誼略述。
  14日，論〈禮・法之秩序〉系列單元（三）承禮啟仁。
  17日，極忠電影院（一）從〈霍元甲〉談武德修養。
  23日，先秦時代與古琴〈二〉
  25日，極忠電影院（二）從〈獅子王〉談儒、道思想。

## 07.03

- 下午1-4時於中央大學舉辦「極忠文教團隊暨念臺書苑團隊聯合舉辦的青年學者定靜工夫外王系列，研究心得期末發表會」並同步線上直播，主題：康德永久和平之論與法家富國強兵之策—世紀對決或中正平和？另5日，於本基金會臉書粉絲網頁貼文推廣。

## 07.23

- 即日起至28日於蘭嶼舉辦「東亞和平—蘭嶼人文與自然融合研習營」活動。

## 07.

- 本月極忠小編於本基金會臉書粉絲網頁貼文推廣「中華文化與涵靜老人思想」：
  2日，「涵靜老人《清虛集》詩文賞析：「〈空忙〉吃飯何曾吃粒米，著衣未著半縷絲。悟得真空無相理，一切有為盡虛癡。」」。
  13日，君子之道，造端乎夫婦：夫妻相處實例（一）妻子該如何勸誡丈夫？。
  16日，論〈禮・法之秩序〉系列單元（四）化性起偽」。
  22日，極忠電影院（四）從〈葉問四〉談中華民族。
  24日，先秦時代與古琴〈三〉。

**08.30**

· 秘書長召開核心幹部線上會議。

**08.**

· 本月極忠小編於本基金會臉書粉絲網頁貼文推廣「中華文化與涵靜老人思想」：
2日，詠紅心「一朵紅蓮不染塵，丹丹炯炯是初心。而今要復本來性，刻刻莫忘念字
箴。」。
6日，「極忠電影院：恐怖片〈驅魔〉談哲學義理。
15日，「論〈禮・法之秩序〉系列單元（五）黃老治世」。
23日，「樂教單元：先秦時代與古琴〈四〉」。

**09.25**

· 109年度「定靜工夫實踐與應用」青年學者論壇系列活動〈從管子心氣論述至全真性命兼
修〉，主題：談心氣思想及性命雙修，下午一時至四時於中央大學舉辦，演講者：劉煥
玲、周貞余，中央大學哲研所念臺書苑、「極忠」、涵靜書院合辦。

**09.27**

· 晚上7:30，秘書處線上會議擴大月會（兩個月一次），例行業務報告及討論明年工作計
畫、10月幹訓等事項。

**09.**

· 本月極忠小編於本基金會臉書粉絲網頁貼文推廣「中華文化與涵靜老人思想」：
3日，涵靜老人《清虛集》詩文賞析：莊嚴淨土「良田不種種心田，常種心田樂自然。能
有返無皆覺處，空來空去個中安。」。
16日，論〈禮・法之秩序〉系列單元（六）一匡天下」探討齊魯文化之管仲與《管子》。

## 10.08

・秘書處幹部教育訓練研習營活動，自本日起至10日於鐳力阿道場及日月潭清境農場等地舉辦。

## 10.16

・涵靜書院天人論壇講座於新北市新店區舉辦，講題：調解免疫預防新冠病毒，主講人：孫安迪醫師。

## 10.25

・晚上7:30秘書處核心幹部線上會議（月會）。

## 10.30

・109年度「定靜工夫實踐與應用」青年學者論壇系列活動〈從管子心氣論述至全真性命兼修〉下午2~4時於中央大學舉辦，演講者：李彥儀（中央大學哲學研究所專任助理教授），講題：「化性起偽」如何可能？試探荀子「心性論」的品德教育涵義，由中央大學哲研所念臺書苑、「極忠」、涵靜書院合辦。

## 10.

・本月極忠小編於本基金會臉書粉絲網頁貼文推廣「中華文化與涵靜老人思想」：
17日，「論〈禮・法之秩序〉系列單元（七）寬猛相濟」。
25日，先秦時代與古琴〈五〉」。

## 11.08

・第十屆第四次董事會議於新北市新店區舉辦
主席：劉董事長緒倫　　　　紀錄：林春玫秘書
一、主席致詞：
今年因新冠疫情影響使得各地的活動，特別是跨國性的活動，實際上都受到了很多的阻礙，因此在我們過去傳下來的很多的活動，也是處於沒辦法進行，而且明年開始將

會是一個怎樣的局勢和狀況也是不明，因此在明年的所有活動裡，可能要比較有彈性一點，要適時調整安排我們應該要辦的相關活動特別是跨國性的。

二、工作報告

（一）歷次董事會議決議事項執行情形（略）

（二）一般工作報告：1、行政2、財務（略）

（三）專案贊助成果報告：

1、大學院校人文團隊贊助專案　　　主辦單位：中央哲學研究所念臺書苑

（1）活動名稱：「東亞和平青年幹部訓練臺灣蘭嶼研習暨淨灘─人文與自然對話」

時間：109年7月23日至28日

地點：蘭嶼

參加人員：龍建宇等12名。

經費：收入：專案募款計5萬元整。

支出：補助部分交通、食宿費用5萬元整，其餘由參加人員自付。

（2）活動成果：

甲、活動期間小論文發表：由4位青年1位董事發表研究報告。

24日楊創方（義守電機所畢）：自然與環保教育。

25日吳珍瑩（市北師教育所畢）：兒童教育的輕與重。

26日龍建宇（中山中文所碩二）：人文教育與涵養。

27日王琛淇（彰師大特教四）：特殊教育改革。

黃子寧（董事）：海洋教育。

乙、研習後心得報告：由秘書長及參與青年分享研習心得報告

2、極忠文教基金會與全國各大專院校念臺書苑雙軌合作專案報告

秘書長：

念臺書苑自2014年起便開始執行「東亞和平青年培訓飛鷹計畫」，希望藉此計劃培養青年學子對中國儒學有真切之認識，繼而在動靜互動之辯證學習中，增進學子全方位對兩岸、東亞文化體認以及對東亞和平的真誠關懷，並且提供一套新的思維以助學子面對新的時代考驗，建立積極樂觀的人生觀。

而舉辦的活動中有「內靜外敬」工夫實踐靜坐活動，讓學生藉由這個機會認識涵靜老人思想，並推廣靜心靜坐。

近期內，我們幹部更是提出在年輕人流行的APP進行宣導與提倡。也就是「年輕化」將成為「極忠」未來發展的主軸，是我們下一個階段的重點工作。而「極忠」與念臺書苑雙軌合作，不僅不需要太多的合作經費支出，有時候「極忠」的演講也可以與念臺書苑合辦並使用他們的人力與資源，而後如果有需要相關的合作項目都可以在董事會會議上提出討論，這是我對於雙

軌制的主要一個想法，也會把這樣的想法在極院的擴大業務會報。因為有事先跟相關人員做說明，釐清「極忠」與念臺書苑本身的運作與概念，相信雙軌合作會是一個良好的平衡關係。

三、提案討論

（一）110年度工作計畫（秘書處）

1、劉緒倫董事長說明：

由於後面第3~8項議題皆與三民主義孫中山先生的思想及各方面有相關聯性，請一起提出說明後一併討論，對於我們爾後要辦推廣活動，以目前國內的實際狀況，將會有些什麼樣的問題存在？請各位董事提供意見。

決議：

（1）第3~4、6~8項議案先同意通過，但請依照董事們的意見和方向修正後執行。

（2）第5項「第七屆孫文論壇及第七屆海上絲綢之路研討會」刪除，這兩項活動雖屬兩岸研討會性質，但畢竟不同，應將其分列，目前因疫情關係暫停，等將來有具體的規畫方案，再提經董事會討論通過後執行。

（3）增列「本會與全國各大專院校念臺書苑雙軌合作案」，本案依照董事意見先予通過執行，但請於下次董事會提出詳細的計畫內容，審查後再繼續執行。

2、贊助「2020第一屆涵靜孫學和平論壇」

說明：本案為報告案109年度撥付的經費（指定用途捐贈），因疫情影響致經費尚未執行完畢，110度仍繼續執行，故110年不再撥款。

決議：本項刪除，但因係第2次董事會決議事項，故後續執行情形仍持續列管。

3、獎學金委員會

說明：援往例編例預算辦理。

決議：照案通過

4、涵靜書院天人論壇天人實學講座

說明：

（1）援往例辦理。

（2）關於明年的天人論壇3月到12月有10場，其中一場還是要開放給淡江戰略研究所，由他們來講一場關於戰略相關的議題，其他部分的議題和擬邀演講者，請各位董事提供意見。

決議：

（1）照案通過。

（2）關於明年議題的設定和擬邀請的演講者，另訂時間邀請董事們一起來

討論，請彭董事也一起來參與。

5、天人講座直播帶剪輯

說明：

（1）本案係延續辦理上（第三）次董事會議「天人論壇、天人實學錄影剪輯推廣案」，因在執行過程中發現有些技術上困難，只完成2集；故明（110）年度仍持續來執行，希望有熱心董事及涵靜書院研究員，可以協助整理尚未完成部份之演講影帶內容精簡工作。

（2）目前各場演講影帶完整版都已經完成上字幕工作，我們希望可以剪輯成一個精簡版，讓讀者能夠在15幾分鐘內吸收到精華，同時完整版仍會有保留並同時上傳。

（3）關於後續剪輯請有專業資源的紅心字會來執行，相關經費亦由合辦單位紅心字會協助。

決議：

（1）照案通過。

（2）再另訂時間邀請董事及涵靜書院研究員，一起來討論細部分工執行事項。

6、秘書處幹部教育訓練

說明：

（1）基本上就是內訓，主要針對是秘書處相關的義工幹部，針對我們的組織運作、極忠的理念或內部活動屬性的研討，以及活動如何去主辦，做一個比較深入的聯繫探討，純粹是一個行政作業內容的探討研習活動。

（2）秘書處義工幹部北中南都有，平常都是用線上的月會方式做電腦連繫討論，今年將在鐳力阿辦三天兩夜的研習活動，費用就是在鐳力阿的住宿費用及學生身分幹部的交通補助等。

決議：照案通過。

7、110年度預算案（秘書處）

決議：

（1）贊助學術活動之第七屆孫文論壇及第七屆海上絲綢之路研討會活動編列新臺幣24萬元，因疫情先暫停故刪除。

（2）增列「與全國各大專院校念臺書苑雙軌合作案」編列講師費新臺幣2萬元。

（3）其餘照案通過。

8、涵靜書院商標登記註冊案（秘書處）

說明：

（1）臺灣涵靜書院的商標在106年已經申請登記註冊在案。

（2）因為有美國同奮提出要求希望在美國也能夠使用涵靜書院商標，這個基本上是交付的任務，因此考量將這商標的權利在全球各地登記註冊，避免被他人搶先登記，故希望再增加美國、中國、日本這三個地方的涵靜書院商標登記註冊。

（3）涵靜書院商標申請登記所需經費，預估申請費美國約需新臺幣5萬5仟多元，中國約需新臺幣2萬1仟多元。

決議：照案通過　散會。

## 11.20

・涵靜書院天人論壇講座於新北市新店區舉辦，劉緒倫董事長主講：「養生與長生」。

## 11.29

・下午5點秘書處工作月會線上會議。

## 12.02

・極忠小編於本基金會臉書粉絲網頁貼文推廣「中華文化與涵靜老人思想」，本次主題為「先秦時代與古琴〈六〉」。

## 12.08

・晚上6:30召開極忠暨涵靜書院工作小組會議，討論明（110）年度涵靜書院天人論壇講座及錄影帶剪輯案會議，地點：臺北市，與會人員計有：劉緒倫董事長等8人。

## 12.18

・涵靜書院天人論壇講座晚上7:30於新北市新店區舉辦，張明睿博士主講：維生先生道略思想的初步理解。開講前之十五分鐘舉行對創辦人涵靜老人以及前董事長維生先生的追思，由黃子寧主持。

01.21.

・中央流行疫情指揮中心宣布新冠肺炎（COVID-19）臺灣地區確診首例境外移入個案。

03.11.

・世界衛生組織宣布新型冠狀病毒肺炎疫情（COVID-19）為「全球大流行（pandemic）」。

# 民國110年 　　　　　　　　　　　（公元2021年）

事記

01.18

・委託德律國際專利商標法律事務所辦理中國、日本及美國「涵靜書院」商標註冊申請。

02.28

・秘書長與秘書處工作夥伴召開「人文與AI對話高中生暑期營隊」小組線上會議。

03.13

・陽明山七星山極忠幹部訓練暨紀念植樹節環保淨山活動，秘書處幹部暨中央、中山、中原等大專碩博生共計14人參加。

03.19

・涵靜書院天人論壇講座晚上7:30於新北市新店區舉辦，宋興洲教授主講：從美2020總統

大選看國際局勢。

## 03.26

· 下午2~4點，110年天人實學定靜工夫系列演講活動〈定靜工夫視野下的愛情與神聖〉，曾昭旭教授主講：如何才能真正與子偕老—新儒家的新愛情修養觀於國立中央大學。本基金會與該校哲學研究所合辦。

## 03.28

· 晚上21:30秘書處線上月會，討論於中央大學舉辦暑期高中營隊籌備事宜。

## 03.

· 本月極忠小編於本基金會臉書粉絲網頁貼文推廣「中華文化與涵靜老人思想」：
　8日，涵靜老人詩說品鑑：本來自性常清靜，靜養清靈藏本真。真實不虛一元始，元始自然宇宙明。〈繼往開來〉，《清虛集》。
　21日，論〈禮・法之秩序〉系列單元（九）道法萬全。

## 04.16

· 涵靜書院天人論壇講座，晚上7:30於新北市新店區舉辦，張亞中教授主講：兩岸政治難題如何解？

## 04.18

· 暑期高中營隊幹部教育訓練於天帝教始院舉辦。

## 04.30

· 110年天人實學定靜工夫系列演講活動〈定靜工夫視野下的愛情與神聖〉於國立中央大學與該校哲學研究所合辦，林安梧教授主講：「儒、道、佛、耶」的「愛」與「神聖」。

## 05.02.

• 第十屆第五次董事會議於新北市新店區舉行

主席：劉董事長緒倫　　　　紀錄：林春玫秘書

一、主席致詞：略

二、工作報告

（一）歷次董事會議決議事項執行情形（略）

（二）秘書處工作報告：1、行政2、財務（略）

三、提案討論

（一）審查本會109年決算案

決議：照案通過。

（二）本會英文名稱案（JIZHONG Cultural & Educational Fundation），提請追認。

說明：

1、「涵靜書院」商標註冊申請案係經第十屆第四次董事會議決議通過在案。

2、於109年11月21日委託臺中德律國際專利商標法律事務所代辦「涵靜書院」國外（美國、日本及中國）商標註冊申請，申請文件所需相關英文資訊，包括「財團法人極忠文教基金會」英文名稱及其英文地址及簽名人英文全名、職銜等資料。

3、查本會相關檔案「財團法人極忠文教基金會」尚無「英文名稱」資料，經請相關人員協助翻譯及參考本會網站現有之英文名稱「JIZHONG Cultural & Educational Fundation」，故109年11月25日經董事長指示：先以此英文名稱送件申請，並於下次董事會列案決議。

決議：追認通過

（三）110年預算補列贊助「第一屆涵靜孫學和平論壇」經費案，提請追認。

說明：

1、本案贊助「第一屆涵靜孫學和平論壇活動經費」係本會第十屆第二次董事會議決議辦理事項。

2、因於編列110年度預算案時係依顯光董事提供資料：「因疫情影響致109年經費尚未執行完畢，110度仍繼續執行」，致110年預算漏列此項專款經費，並經第十屆第四次董事會決議在案。

3、經顯光董事於2月23日16:02以e-mail郵件通知（內容略述如下）：

（1）去（109）年12月1日邵宗海教授來函，希望於110年年底前，先行出版一本紀念涵靜老人的《孫中山的文化融合與社會融合的理念－實現在臺灣與福建的案例探討》論文集，以及在年中舉辦一場小型的兩岸學

者研討會，把兩次的經費一次使用完畢，並順利結案。

（2）基於支持邵教授的意見，最近我在募集第二次的經費新臺幣50萬元，已有捐款20萬匯入極忠帳戶，近日再有匯款30萬後，擬請董事長核可撥款，下次董事會追認。

4、截至2月24日止由顯光董事募集匯入本會帳戶實際金額為新臺幣52萬7,130元，依黃牧紅董事line轉知其中45萬元做為本案之「涵靜孫學和平論壇專款」，其餘7萬7,130元為顯光董事奉獻，暫留極忠帳戶，指定為「兩岸交流專款」，可贊助涵靜孫學和平論壇、華東師大涵靜書院等項目。

5、前項專款新臺幣45萬元業經簽由董事長於2月25核示，先行匯款並於下次董事會議提案追認；並已於2月26日完成匯款作業。

決議：追認通過。

（四）天人論壇錄影剪輯案

說明：

1、本案雖已經過前兩次董事會討論決議辦理並於109年5月19日成立「涵靜講演推廣」小組進行細部執行作業，由小組成員董事認領；但因董事們太忙了，以致本案一直沒有落實。

2、為了將過去天人論壇演講挑選一些比較有價值精華的部份，剪輯出來保留並可以對外宣揚推廣，因此才考慮是否可改以付費的方式，找一些對文史有深入研究、有一定水準的學生或相關人士來幫忙作這個剪輯工作，將每一集濃縮剪成上、中、下集共15分鐘左右的精華版。

決議：本案授權由董事長推動執行，剪輯所需經費由董事長負責籌募。

四、臨時動議

劉緒倫董事長：以下三個議題請各董事提出寶貴意見

（一）討論關於天人論壇演講活動場地問題。

1、天人論壇演講活動從108年下半年開始在始院辦理。現在因為辦理的情形，有時候會引起主管機關特別重視；另外直播上有一些反映出來，讓教院產生困擾，所以目前辦理的場地狀況，可能需要考慮先回復到原來在重慶南路紅心字會的場地。

2、4月份張教授演講爭議較大，應大家要求把直播取消，以後再邀請講師時會注意，不給主辦單位造成困擾。

（二）天人論壇演講10、11、12月邀請的演講者和講題還沒定，今年邀請的學者專家是政治方面議題比較多，年底是否安排人文方面議題，請提供意見。

（三）關於與臺北市掌院合辦「涵靜老人思想研究讀書會」一事。

決議：

1、天人論壇演講活動辦理地點回復到重慶南路紅心字會的場地。

2、天人論壇演講10月請彭立忠董事主講,談合作社(與民生主義有相關),11月由彭董事介紹講師來談綠電,12月邀請淡江大學戰略學會,再談戰略以維繫維生先生舊有的關係。

3、與臺北市掌院合作沒有中斷,由天人論壇演講活動轉成由彭立忠董事指導的「涵靜老人思想研究讀書會」。

五、主席結論:略

## 06.16

・獎學金委員會審查通過核撥陳雯柔申請「智忠獎學金」,新臺幣2萬元整。

## 05.~06.

・極忠小編於本基金會臉書粉絲網頁貼文推廣「中華文化與涵靜老人思想」:
05.28.論〈禮・法之秩序〉系列單元(十)道法萬全。
06.08.論〈禮・法之秩序〉系列單元(十一)天下縱橫。
06.22.論〈禮・法之秩序〉系列單元(十二)止戈為武。

## 07.19

・獎學金委員會審查通過核撥陳雯柔「深造獎學金」,新臺幣15萬元整。

## 08.19.

・創會董事李子達・李行導演回歸自然。李導演自「極忠」創會連任十五年秘書長,以其對華語電影的卓越貢獻,待人真誠,致力兩岸電影交流及提攜後進,對「極忠得國臺辦相關單位信任,順利開展兩岸藝文民間交流」居功厥偉。

## 10.08

・本基金會與念臺書苑合辦「大學人文團隊專案─東亞和平青年儒者培訓合歡山研習營」,計三天二夜。

## 11.05

• 本基金會與中央大學哲學研究所合辦天人實學定靜工夫系列演講活動〈定靜工夫視野下的愛情與神聖〉，下午2~4點於中央大學舉辦，呂光證教授主講：從涵靜老人《新宗教哲學體系》談同性戀愛情與神聖可能，以回應社會議題。

## 11.14.

• 2021第三屆兩岸孫學研究學術論壇視訊會議，由中國文化大學推廣教育部兩岸關係研究中心、中華民國兩岸關係發展協會、陳守仁孫學研究中心主辦，香港孫中山文教基金會與「極忠」協辦於臺北市大瀚環球商務中心。

## 11.21.

• 第十屆第六次董事會議於新北市新店區舉行
　主席：劉董事長緒倫　　　　紀錄：林春玫秘書
一、主席致詞：略
二、工作報告
　　（一）歷次董事會議決議事項執行情形列管案
　　　　董事長：
　　　　1、10-2董事會議決事項：第一項贊助「2020第一屆涵靜孫學和平論壇」及第二項「與華東師大涵靜書院合作計畫案」，因當初決議辦理期間長達10年，請持續列管。
　　　　2、10-3董事會議決事項：除了第4項人才培訓及交流案之涵靜書院及第5項人才培訓及交流案之三民主義教學推廣案，因尚未執行完，持續列管，其餘已完成項目解除列管。
　　　　3、10-4董事會議決事項：除了第3項110年涵靜老人天命觀研究——三民主義思想研究讀書會，因疫情暫停；第5項110年高中暑期研習營隊，因疫情延至111年2月；第11項涵靜書院國外商標登記註冊案因未執行完成，持續列管，其餘已完成項目解除列管。
　　　　4、10-5董事會議決事項：除了第4項天人論壇錄影剪輯案，正繼續執行中，持續列管，其餘已完成項目解除列管。
　　　　5、提醒要注意「涵靜書院國外商標登記」於商標註冊後2年內要使用，例如發行電子書流通一下就算商標有使用，逾期若沒使用遭人舉發會被撤銷註冊

　　　　登記。

　　（二）財務報告（略）

三、提案討論

　　（一）審查本會111年工作計畫說明：

　　　　決議：照案通過。

　　（二）審核本會111年度經費預算，請討論。

　　　　說明：詳如附表（P.42~P.44）

　　　　決議：照案通過。

　　（三）陳雯柔申請深造獎學金案，提請備查。

　　　　說明：

　　　　1、依本會獎學金辦法第四條：「修道獎學金、智忠獎學金、研究獎學金、深造
　　　　　獎學金之申請案，均需經本會獎學金委員會審查通過執之，並提董事會備
　　　　　查」規定辦理。

　　　　2、本案係黃牧紅董事110年7月1日e-mail專案推薦陳雯柔申請極忠深造獎學
　　　　　金，經董事長同意立案後，轉請獎學金委員會審查。

　　　　3、7月16日收獎學金委員會委員李顯立董事郵件通知獎學金委員會審查通過此
　　　　　案；同日本會合作金庫銀行帳戶收到2筆匯入款，共計新臺幣15萬元整之專
　　　　　案捐款；7月19日下午秘書處完成撥付獎學金行政事項，並通知陳雯柔查
　　　　　收；7月25日收到陳雯柔掛號郵件寄回之「獎學金簽收表」。

　　　　決議：同意備查

四、臨時動議：

　　請提供續辦「孫文論壇」進行方式的意見（董事長）

　　決議：

　　原則上續辦「孫文論壇」一事責成秘書處彙整大家的意見，先重建與中國社科院近代
　　史所的聯絡管道，再邀請有關董事一起研究討論如何規劃進行，看要怎麼樣傳承繼續
　　辦理下去。

五、主席結論（略）

11.

・以紀念涵靜老人，闡示「極忠」宗旨－「孫中山的文化融合與社會融合實現在臺灣與福
　建的案例探討」的《臺閩社會與文化融合》一書於本月出版，由「涵靜孫學和平論壇」
　主編，「極忠」贊助。

## 12.05

· 晚間7時秘書處幹部線上會議，討論「2022國立中央大學人文與AI對話寒期研習營」課程與資訊相關確認事項。

### 時代

## 05.15.

· 行政院與中央流行疫情指揮中心發布臺北市、新北市進入新冠肺炎（COVID-19）三級警戒。

## 05.19.

· 中央流行疫情指揮中心發布全臺進入新冠肺炎（COVID-19）三級警戒。

## 07.27.

· 疫情趨緩，中央流行疫情指揮中心將全臺第三級防疫警戒調降至二級。

## 11.08.

· 即日起至11日，中國共產黨第十九屆中央委員會第六次全體會議（簡稱「中共十九屆六中全會」）於北京市舉行，通過《關於黨的百年奮鬥重大成就和歷史經驗的決議》，主要闡述中國共產黨建立一百年歷史中的成就、經驗、挫敗、教訓，並肯定習近平領導的中國共產黨在十八大以來的成就，指出要堅持走發展社會主義市場經濟的路線（註）。

註：《關於黨的百年奮鬥重大成就和歷史經驗的決議》與1945年的《關於若干歷史問題的決議》、1981年的《關於建國以來黨的若干歷史問題的決議》，是中國共產黨自建黨以來最重要、最權威的三份關鍵歷史文獻之一。

# 民國111年 （公元2022年）

## 事記

### 01.06

- 本基金會為「三民主義推廣教學案」購買《廿一世紀三民主義》一書分送天帝教各教院、堂，董事及涵靜書院院務委員等。

### 03.13.

- 上午十時，第十屆第七次董事會議於新北市新店區舉行

  主席：劉董事長緒倫　　　　紀錄：林春玫秘書

一、主席致詞：略

二、工作報告

　　（一）歷次會議決議執行情形：除下列各案持續列管外，其餘解除列管。

　　　　　1、10-3董事會（109.05.16.）議決事項，案由：人才培訓及交流案之一涵靜書院及人才培訓及交流案之2三民主義教學推廣案。

　　　　　2、10-4董事會（109.11.08.）議決事項，案由：涵靜書院國外商標登記註冊申請案（中國、日本及美國「涵靜書院」商標註冊）

　　　　　3、10-5董事會（110.05.02）議決事項，案由：天人論壇錄影剪輯案（移下屆董事會研議）。

　　（二）秘書處工作報告

　　　　　行政、財務報告（略）

　　（三）涵靜書院工作報告（略）

三、討論提案

　　（一）審核本會110年工作報告及決算案。

　　　　　決議：照案通過。

　　（二）本會110年5月2日第十屆第五次董事會通過英文名稱「JIZHONG Cultural & Educational Fundation」，修正為「JIZHONG Cultural & Educational Foundation」。

肆、記事年表

161

説明：

第十屆第五次董事會通過以本會網站現有之英文名稱「JIZHONGCultural & EducationalFundation」，送申請美國商標登記，嗣經查無Fundation之英文字，爰更正為Foundation，並一併修改本會網站英文名稱。

決議：照案通過。

（三）推選第十一屆董事案。

說明：

1、依本會捐助章程（108年11月2日第二次修正）辦理。

2、第十一屆董事會任期自111年4月28日至115年4月27日。

3、有關董事改選相關規定如下：

（1）章程第九條第1項：本會董事任期四年，連選得連任。但期滿連任之董事，不得逾改選董事總人數五分之四。

（2）第九條第3項：本會董事任期屆滿前二個月，由董事長召開董事會議，改選聘下屆董事會。新舊任董事，應按期辦理交接。

4、提名第十一屆董事名單如下：

續任：李顯光、蕭玫玲、黃萬福、黃牧紅、劉緒倫、彭立忠、李耀華。

曾任：賴添錦、何英俊、吳鴻淇、邱文燦（光劫）。

新任：邵宗海、蘇嘉鈺（光涵）、張亞中、謝政諭（緒復）、周陽山、桂先農、蘇聰明（光侶）、劉劍輝（緒潔）、康銘元（乾摯）、鄧朝升（乾主）。

決議：照案通過。

四、主席結論：略

• 同日上午十一時，第十一屆董事會籌備會議在新北市新店區召開，推選李顯光董事為董事長。

主席：黃萬福董事　　　　紀錄：劉俊偉秘書長

一、推選籌備會議主席：

劉緒倫董事提名黃萬福董事擔任本次會議主席。

經全體出席董事無異議鼓掌通過。

二、推選第十一屆董事長：

1、主席黃萬福董事宣布第十一屆董事會籌備會議正式開始。

2、劉緒倫董事提名李顯光董事出任董事長。

3、議決：

經附議後，出席董事無異議鼓掌通過推選李顯光董事出任第十一屆董事長，自111年4月28日起生效，任期四年。

三、任命第十一屆秘書長

　　李董事長提名劉俊偉先生擔任秘書長。

　　經出席董事附議，無異議鼓掌通過通過同意任命案。

## 07.10.

・第十一屆第一次董事會議於新北市新店區舉行

　主席：李董事長顯光　　　　紀錄：林哲因秘書

一、主席致詞：

　　今天是第十一屆第一次董事會議，現場5位董事，視訊12位董事，加上1位委託董事，出席董事已達18位，現在宣布會議開始。請秘書處先做會務報告。

二、第十屆董事會對第十一屆董事會的會務與財務交接報告：

　　秘書長：

　　（一）第十屆董事會綜合報告：

　　　　1、第十屆歷次董事會議紀錄。

　　　　　　第十屆董事會議任期是從108年4月28日至111年4月27日，任期三年。

　　　　　　三年中舉行了七次董事會議。

　　　　2、第十屆董事會對第十一屆董事會的基金與財務交待：

　　　　　　（1）銀行存款金額（元）（111年4月30日）

　　　　　　　　永豐銀行定期存款　　　10,000,000元

　　　　　　　　永豐銀行活期存款　　　642,992元

　　　　　　　　合作金庫活期存款　　　378,911元

　　　　　　　　合計新臺幣10,987,674元

　　　　　　　　說明：永豐銀行的定期存款是本基金會基金，分2筆，每筆新臺幣500萬元，存款日為108年8月23日及108年8月27日，為三年期定期存款，今年111年8月到期，需辦理續存。

　　　　　　（2）涵靜書院存款：玉山銀行存款餘額為新臺幣3,683元整。

　　（二）涵靜書院：

　　　　1、國外商標登記註冊申請案

　　　　　　（1）中國「涵靜書院商標註冊書」於民國111年2月14日收存。專用期自2021年11月28日至2031年11月27日。注意事項：「註冊商標未使用之撤銷規定：自註冊日起三年內應持續在註冊國使用，並妥善保存其使用資料，若經第三人申請或官方要求而無法適時提出具體使用證明，則其商標專用權將有遭撤銷之虞。」

　　　　　　（2）日本「涵靜書院商標證」證書於民國111年5月13日收存。專用期自

2022年3月18日至2032年3月18日。

(3) 美國「涵靜書院商標」申請因修正英譯「JIZHONG Cultural & Educational "Fundation"」為"Foundation"，於民國111年4月27日匯補正費用新臺幣9,086元給臺中德律國際專利商標法律事務所，等待後續通知。

2、天人論壇剪輯案（略）

三、提案討論

（一）補選出缺董事一名。

說明：

1、本會第十一屆董事會任期自111年4月28日至115年4月27日止。

2、依本會章程第九條第2項規定：董事於任期屆滿前，因辭職、死亡，或因故無法執行職務被解任者，得另選適當人選繼任，至原任期屆滿為止。

3、吳鴻淇董事因個人工作因素辭職，補選趙鎮藩先生為新任董事。

決議：照案通過。

（二）修正本會111年度工作（活動）計畫及預算，提請討論。

說明：

1、因111年度董事會換屆改組，於7月召開第一次董事會議等因素，故委由秘書處草擬修訂修正本年度工作（活動）計畫。

2、111年度工作計畫除以極忠30年鑑為主要重點外，尚包含網頁調整等項目。

3、111年度原工作（活動）計畫及預算，請詳參附件「第十屆第六次董事會議紀錄」。

決議：照案通過

（三）第十一屆獎學金委員的組成。

說明：

1、現行獎學金委員會之規章如附件五。

2、擬就獎學金委員會成員，以及獎學金籌募、獎學金制度建立與修訂等事宜，提請討論。

決議：

1、獎學金委員會成員名單如下：李顯光、賴添錦、蕭玫玲、謝政諭、彭立忠、劉劍輝、黃牧紅。

2、獎學金委員會工作重點以配合本基金會宗旨並聚焦兩岸交流相關方向來做調整。

（四）涵靜書院未來發展策略。

說明：

1、現行有關涵靜書院之規章如附件六。

2、擬就涵靜書院之定位、發展方向，涵靜書院與本基金會活動特色差異等相關事宜，提請討論。

決議：

1、成立涵靜書院推動小組，討論研究員、院務委員名單，涵靜書院組織章程的調整。

2、涵靜書院推動小組討論的內容規劃於111年10月確定，於111年12月提董事會做最終決議。

3、涵靜書院推動小組成員名單如下：謝政諭、周陽山、彭立忠、桂先農、陳聖方（秘書處）

（五）規劃天人論壇講座

說明：

1、本基金會與涵靜書院的天人論壇，以往每月安排一位學者專家講述關於修行、社會時事相關的議題，過去兩年因疫情反覆而被迫中斷，如果今年下半年疫情緩解可恢復室內集會，建議可重新規劃專家學者的論壇。

2、講座安排及經費需求提請討論。

3、演講場地建議天帝教始院或紅心字會。

決議：照案通過，執行細節由秘書處、紅心字會與涵靜書院推動小組進一步討論。

（六）徵求對於兩岸交流三十年的體檢（彭立忠董事）

說明：

1、研究主題

（1）兩岸文教交流招收陸生的總體檢

（2）兩岸經貿交流的陸客觀光總體檢

2、經費與期限

（1）經費：每案預估新臺幣60萬元，出版稿費與行政業務費各佔新臺幣30萬元，30萬元。

（2）期限：每案預計10-12個月完成研究及

3、徵稿要點及執行

（1）申請者需提交5000字以內的研究計畫，列舉章節安排、研究方法、研究預期發現、參考文獻。

（2）本基金會於徵集研究計畫期限截止後，委請若干董事進行審查，審查通過進行簽約委託研究及執行。期中（執行過半）研究者需提供期中成果說明，供本基金會追蹤進度。期末報告提交，本基金會請若干董事進行審議，與作者溝通修正後安排付梓，作者擁有專書著作權，本會擁有書面或電子發行的再製使用權；作者可獲初版若干本作為紀念。

4、附帶說明：
（1）目前科技部提供學者申請計畫，人文領域每案費用60萬至100萬不等，申請人需編列執行預算及計畫，人事費用：主持人每月15000元，協同主持人每月8000元，研究助理每月4000-6000元不等，可另編列行政費、訪談調查費等不等。
（2）極忠過去尚無如此徵稿前例，為求節省經費，及避免增加研究者稅賦負擔，可酌予運用稿費編列方式支應，而行政費是否需檢據核銷或是研究負責人具名領用，請依基金會稅務規範，以遵守每年向上級單位結報規定。
決議：照案通過，人員遴選及組成，由秘書處與彭立忠董事協商。

四、臨時動議：
1、目前極忠於網路上的曝光主要有三個管道，包含FB、法人網頁、個人網站，建議定時更新及停止無使用的部分。
決議：有關網頁資料維護，請秘書處再行洽詢邱文燦董事。
2、講座錄影
決議：由極忠自行處理，無須外包。

五、主席結論：
向各位介紹為會議服務的秘書處同仁：
秘書長：劉俊偉　副秘書長：陳聖方　秘書：林哲因、鄭素雲（鏡忱）　義工：林春玫

## 08.24.

・秘書處收存「美國涵靜書院商標證」註冊證書紙本，專用期自2022年6月28日至2032年6月28日。

## 12.18.

・第十一屆第二次董事會議於新北市新店區舉行，共17位董事出席（現場8位、委託代理2位、視訊7位），秘書處4位列席。
主席：李董事長顯光　　　紀錄：林哲因秘書
一、主席致詞：
各位董事大家早，謝謝各位在寒冷的天氣參加董事會，今年新冠疫情的高峰期已經過去了，在今年幾位董事及秘書長都遇到家裡親人過世，我們新的工作人員也在磨合做事的方法，不過下半年我們仍有一系列的成果，包括：兩岸交流30年的體檢已經有學

者投稿、極忠30年鑑的編寫，這是對過去工作的肯定，也是作為未來的借鑑、在獎學金上面，我們也有發放、還有天人論壇講座的開展。因為每一屆董事會的環境不同，每一屆董事會成員的特質也不太一樣，我們這屆有許多研究孫學的前輩參與，我對這屆的教授、董事有很大的期望，我們現在就開始董事會的議程。

二、工作報告

（一）前次董事會議決議事項執行情形

秘書處說明：

1、辦理情形詳資料一（以下擇要摘錄）。

（1）網頁架構調整：

12月14日驗收完成委託塞巴貓有限公司（乙方）架設之極忠網站，並支付尾款新台幣4,095元。

（2）獎學金申請作業：

10月13日陳雯柔申請深造獎學金一案完成匯款作業，匯款金額計新台幣壹拾伍萬元整。

（3）天人論壇講座與直播帶剪輯：

11月19日於假天帝教臺北市掌院大同堂舉辦天人論壇講座「中共二十大後政情變化」（講者：張競博士），同步於YouTube平台直播。

直播內容留存於YouTube平台，並於會後完成下載備份作業。

2、辦理中事項補充說明：

（1）極忠年鑑2012-2022：已完成近九成，並請出版公司估價，原則上年鑑內容將紀錄到今年年底，所以12月31日資料收集完成，預計明年度開始校對印刷的工作。

（2）兩岸交流30年體檢研究案：已收到文教、旅遊共兩篇的申請案，目前兩岸交流體檢小組，有收到彭立忠董事的審查意見為同意通過，因為時間接近董事會所以一併列出，請董事看完後，由董事長作最後定奪。

（二）一般工作報告：略。

三、提案討論

（一）本會112年度工作計畫及預算

說明：略。

決議：

1、照案通過。

2、張亞中董事提出的錄製《中山思想與當代中國》15講，請彭立忠董事協調，也請周陽山董事參與分享，另請秘書處協助，找專業者分享，也找專業團隊後製，共同擺在網路上來面對世界。

3、未來將在座董事於報章雜誌的相關成果，連結於極忠網站來共同推動。

4、《百年中國：迷悟之間》未來於極忠網站上推廣，並且於天帝教內分享，若有相關修訂建議則提供給張亞中董事。

董事長：

明年若董事有想法都可以與我、與秘書處來討論，臨時增加項目也是可以的。未來希望極忠的經費來自社會各界的小額捐助，我個人雖不寬裕，拋磚引玉捐助50萬到極忠文教基金會，另外50萬將捐到華東師範涵靜書院，我個人的能力是很有限的，希望在座的董事協助推廣極忠將在進行的兩岸交流工作。

（二）第十一屆獎學金委員改組及獎學金辦法修正

秘書處說明：

董事長考量已任董事長職位，不適合擔任獎學金委員，故宣布退出，推薦由康銘元董事接任。

決議：

1、照案通過。原獎學金委員為「李顯光、蕭玫玲、賴添錦、黃牧紅、謝政諭、彭立忠、劉劍輝」，李顯光董事長退出改由康銘元董事擔任獎學金委員，並維持蕭玫玲董事為召集人，其餘不變。

2、改組後之委員（7位）：蕭玫玲（召集人）、賴添錦、黃牧紅、謝政諭、彭立忠、劉劍輝、康銘元。

3、獎學金辦法的修正由新任獎學金委員來討論與修訂，並提董事會通過。

周陽山董事：

關於獎學金的性質，我想特別提出，最近與我們類似、跟我們平行、做同樣工作的基金會，包括國父紀念館、中山學術文化基金會都面臨很大的困境，就是來申請寫論文的人非常少。所以本會如果想走這個方向，獎學金的重點應該放在中國大陸，尤其是他們在寫作的初期需要支持，而且至少是人民幣1萬以上，這樣錢才能發出去，也花在刀口上。

另外，除了社科院近史所，我建議納入兩所目前中山研究做的最好的大學：廣州中山大學歷史系、華東師大歷史系。這樣的好處是：未來我們辦會時可以將兩所學校的老師、學生帶出來，也可以促進大陸方面的孫學研究。

董事長：

目前經費進出涉及大陸地區會遇到政府面的障礙，請問如果是這樣的情況怎麼處理呢？

周陽山董事：

現在做法是這樣，如果開會有困難就用視訊會議，獎學金則用稿費支付，所以開會時伴隨稿費就出去了，再來目前開會時都會請國安單位的人在場。剩下的就是我們內部怎麼處理帳務的問題，這個就簡單。

董事長：

未來獎學金開會請周陽山董事列席，也請周董事幫我們介紹會計單位的人才。

（三）涵靜書院組織章程調整

說明：略。

決議：

1、依董事特質成立小組，再進一步討論涵靜書院未來發展並調整組織章程，於下一次董事會提出討論。

2、涵靜書院討論小組（5位）：

謝政諭（召集人）、周陽山、彭立忠、桂先農、趙鎮藩。

劉緒倫董事：

涵靜書院目前有申請中國、美國、日本的商標，爾後的作業方式，我想是交由董事會決定。維生先生時期，涵靜書院比較是一個輔翼性的組織，先生證道後，現在是一個比較務實性的組織。

董事長：

雖然極忠在天帝教的教綱裡面是輔翼組織，但是極忠始終不賦予天帝教的傳教責任，極忠的宗旨是三民主義統一中國、孫學推廣、復興傳統文化、兩岸交流等，在涵靜書院的原始條文有兩點，第一個是「天人實學」，第二個是「宗教哲學」，這兩個方向其實在我們天帝教裡面已經任務分工了，「天人實學」是屬於天帝教天人研究總院的工作範疇，「宗教哲學」是屬於天帝教另一個輔翼組織宗教哲學研究社的工作範疇，所以我希望在未來涵靜書院工作的宗旨裡面拿掉這兩點，不然的話會跟天帝教裡面其他組織的範圍有衝突。

（四）兩岸交流30年體檢研究案申請案件審核

彭立忠董事說明：

1、陸客來臺的旅遊篇：由政大國發所的魏玫娟老師跟一位博士生游力亮、一位碩士生萬帥廷合寫，想從兩岸小三通做開端，並且檢討新冠疫情的影響，瞭解這幾年旅遊相關人員發展的困境，預計會做實務界與前觀光局長的專訪。目前資料整理已經在進行，若我們委託，1年內可以完成。兩岸交流可以促進人民間的相互理解，但35年來也產生了一些負面情緒，所以也希望他們可以挖掘出相關問題。

2、陸生來臺的文教篇：由致理科大助理教授鄭冠榮提出，他的博士論文就是研究陸生在臺，且他目前在致理科大負責陸生招募的業務，但南向政策的關係業務萎縮，但若未來還是希望推動兩岸的文教，這個方面還是可以做，他已經有一些經驗適合從事資料的完成。另外，政大有一位教育所的博士生也是寫陸生在臺，可以將他們兩位相互聯繫，讓題目深化下去。

另外董事長提到財經方面是否可以加強，若找到人來進行，我們再找預算，這方面可以繼續努力。

決議：

30年陸生陸客總體檢案，已提出申請的「文教」、「旅遊」兩篇，請學者直接進行相關的研究作業。

四、臨時動議

（一）疫情後論壇辦理方向之討論

彭立忠董事：

董事長提到明年若疫情趨緩，希望跟大陸合辦孫文論壇，現在難得張亞中老師、周陽山老師都在，各位董事也可以表達意見，是否有一些論壇辦理方向、大綱的想法，讓秘書處可以集結，再去跟對岸做討論。

周陽山董事：

兩岸情勢跟國際情勢變化非常快速，所以我們的對象可能要開始做一些調整。如之前提到的廣州中山大學、華東師大，將人才帶出來，我們給予適度的補助。另外，社科院近史所不處理現實變化，如果以一帶一路與孫中山思想為主題，可以透過港澳台平台聯繫社科院俄羅斯東歐中亞研究所；維持原來的近代史所合作基礎，適度的擴大範圍，將相關領域擴大，例如七成近史所並增加其它如中東所，讓大陸的專業者參與進來，同時也培養內部的人才。

張亞中董事：

中國式的現代化與孫中山思想是未來可以走的一個重要的目標，如果從中國式的現代化切入，可以給兩岸之間很好的連結，也可以讓孫文思想進入到各個不領域裡面，像陽山提到的中東的一帶一路、非洲、中南美、兩岸政治體制連結的問題，都可以列入討論。民權、民族、民生這三類主題，可以完全開展出來。

彭立忠董事：

政大國發所很重視永續發展的研究，未來的孫文論壇，還是可以與三民主義轉型為國發所的研究單位來合作或協辦。另外，疫情下的民生發展，可以與政治、經濟、社會結合，可以與兩岸發展結合，有交流的話，可以讓觀念溝通瞭解，最好還是有面對面，檯面上講官話，檯面下可以溝通心靈的距離。

劉緒倫董事：

在臺灣三民主義是入憲的內容，大陸往這個方向走也是自然的趨勢，目前兩邊主要是法治的不同。建議孫文論壇的模式要繼續下去，因為社科院近史所這條線建立不易。

結論：

透過涵靜書院與華東師大做學問上的接軌與聯繫，另外董事長會透過港澳台平台聯繫社科院俄羅斯東歐中亞研究所。

五、主席結論：

以後董事會預計一年兩次，第一次在5-6月，第二次在11~12月，讓大家有一個概念來

準備。除了群組、我們私下也多保持聯絡，謝謝大家的參與。

秘書處補充：下一次董事會預計在5月初辦理，確切的時間會再通知各位，謝謝各位。

時代

**02.04.**

- 即日起至20日，第二十四屆冬季奧林匹克運動會於北京市舉辦。

**03.04.**

- 即日起至13日，第十三屆冬季帕拉林匹克運動會（又稱殘疾人奧林匹克運動會）於北京市及河北省張家口市舉辦。

**03.28.**

- 金融中心上海封城，進行分區封控、篩檢；封城為期約2個月，至6月初，上海恢復正常生產生活秩序。

**04.20.**

- 即日起至22日，第21屆「博鰲亞洲論壇」年會於海南省瓊海市博鰲鎮舉行，年會主題為「疫情與世界：共促全球發展，構建共同未來」。

**07.19.**

- 國臺辦發言人朱鳳蓮針對美國眾議院議長南希・裴洛西可能於8月訪問臺灣應詢表示，堅決反對裴洛西訪臺。

**08.02.**

- 美國眾議院議長南希・佩洛西率團訪問臺灣，為期兩天；中國人民解放軍展開環臺軍事演練，引發外界對第四次臺海危機的擔憂。

## 10.13.

· 於北京市四通橋發生「北京四通橋抗議」事件，一名抗議者訴求罷免習近平的中共中央總書記等職務、普選國家主席、叫停清零政策等。稍後警察趕到現場將其逮捕，並對現場進行了清理。

## 10.16.

· 即日起至22日，中國共產黨第二十次全國代表大會（簡稱「中共二十大」）於北京市舉行。大會主題為：「高舉中國特色社會主義偉大旗幟，全面貫徹新時代中國特色社會主義思想，弘揚偉大建黨精神，自信自強、守正創新，踔厲奮發、勇毅前行，為全面建設社會主義現代化國家、全面推進中華民族偉大復興而團結奮鬥。」大會閉幕當日選舉產生了第二十屆中央委員會和第二十屆中央紀律檢查委員會。

## 10.23.

· 中國共產黨第二十屆中央委員會第一次全體會議（簡稱「中共二十屆一中全會」）於北京市舉行，會議選舉產生中央委員會總書記、中央政治局、中央政治局常務委員會、中央書記處、中央軍事委員會、中央紀律檢查委員會書記、副書記、常務委員會委員。
本次換屆中，中共中央總書記習近平獲得了毛澤東之後中共最高領導人第三任期的首次全面連任，並拔擢親信人馬任職中央政治局，被輿論認為是中共歷史上的重大轉折。

## 11.14.

· 本日晚間爆發「廣州市海珠區抗議事件」，大量以湖北籍務工者為主的人士走上街頭抗議封控政策。11月29日，海珠區後滘村再次發生群體事件。

## 11.22.

· 河南爆發「鄭州群聚事件」，為富士康廠區員工針對鴻海集團違約行為和中共動態清零政策發起的一系列示威、罷工及暴力衝突。隨著富士康發表聲明，對工人訴求作出讓步後逐漸平息。

## 11.26.

- 為悼念烏魯木齊火災，本日於南京傳媒學院發生白紙行動，接著蔓延為全國性的大規模示威，本次運動訴求係抗議動態清零政策及各種不合理現象，示威朝遍布中國21省與海外（註）。

  註：有觀點認為本次運動是自1989年六四事件以來中國大陸爆發的最大規模集會示威運動，示威潮由南京、上海開始，隨後北京、廣州、福州、廈門、瀋陽、哈爾濱、長春、重慶、成都、蘭州、杭州、西安、武漢、鄭州、大理、長沙、濟南、太原、烏魯木齊、拉薩、佛山、珠海等地的市民和至少有207所高等院校學生先後組織響應。

- 我國舉行地方公職人員選舉（俗稱九合一選舉），嘉義市市長選舉因候選人病逝，選舉日期延至12月18日。選舉結果，國民黨贏得14席、民進黨贏得5席、臺灣民眾黨贏得1席、無黨籍贏得2席，國際媒體以「慘敗」形容民進黨在這次選舉的表現，地方的政黨分布回歸南民進黨、北國民黨的局面。

## 11.30.

- 中共第三代領導人、前中共中央總書記江澤民於上海病逝。

## 12.07.

- 中共國務院應對新型冠狀病毒肺炎疫情聯防聯控機制發布「新十條」，確定放棄清零政策走向與病毒共存。

## 12.22.

- 我國行政院會通過，明年1月7日至2月6日，「小三通」分階段復航，首波採專案申請，以金馬地區民眾及陸配為限，不含臺商中轉。

## 12.23.

- 國臺辦發言人朱鳳蓮表示恢復福建沿海與金門、馬祖地區的直接往來，大陸方面沒有障礙，希望我國政府以同胞福祉為念，取消單方面設置的障礙，由兩岸相關業者根據兩岸民眾實際需求處理航班等具體問題，恢復「小三通」正常通航。

# 伍、規章辦法

## 財團法人極忠文教基金會捐助章程

民國一〇八年十一月二日第二次修正通過

第一條：本基金會依照民法、財團法人法與有關法令組織之，以接受天帝教首任首席使者李玉階先生（道名極初）暨德配過純華女士（道名智忠）九秩雙慶之祝壽金為基金，故定名為「財團法人極忠文教基金會」。（以下簡稱本會）。

第二條：本會以研究天帝宇宙大道，發揚中華學術文化，暨提倡孫逸仙先生思想，促進早日實現以三民主義和平統一中國，為人類謀求永遠和平幸福，進而達成宗教大同、世界大同、天人大同之長期奮鬥目標為宗旨。

第三條：本會依有關法令規定以下列各項為業務範圍：

一、獎助或辦理符合本會宗旨有關之各種學術性出版工作。

二、獎助或辦理符合本會宗旨有關之各種學術性研究工作。

三、獎助或辦理符合本會宗旨有關之各種學術性交流活動。

四、獎助或研究與發展天帝宇宙大道、中華學術文化、孫逸仙思想之優秀人才。

五、獎助傳習天帝教學術研究暨符合本會宗旨之清寒子弟。

六、其他符合本會宗旨，且經董事會通過之教育、文化及公益事實。

第四條：本會設立基金新台幣壹仟萬元，由天帝教首任首席使者李玉階先生與過純華夫人捐助，俟本會依法完成財團法人登記後得繼續接收捐助。

第五條：本會會址（事務所），設於新北市新店區北新路二段一五九號，並得視業務需要，經教育部許可後於國內設置分事務所。

第六條：本會應以捐助財產孳息及設立登記後之各項所得，辦理符合設立目的及捐助章程所定之業務。

本會財產之保管及運用，應以法人名義為之，並受教育部之監督；其資金不得寄託或借貸與董事、其他個人或非金融機構。

前項規定財產之保管及運用方法如下：

1、存放金融機構。

2、購買公債、國庫券、中央銀行儲蓄券、金融債券、可轉讓之銀行定期存單、銀行承兌匯票、銀行或票券金融公司保證發行之商業本票。

3、購置業務所需之動產及不動產。

4、本於安全可靠之原則,購買公開發行之有擔保公司債、國內證券投資信託公司發行之固定收益型之受益憑證。

5、於財團法人財產總額百分之五範圍內購買股票,且對單一公司持股比率不得逾該公司資本額百分之五。

第七條:本會設董事會管理之,董事會職權如下:

1、經費之籌措與財產之管理及運用。

2、董事之改選及解任。

3、董事長之推選及解任。

4、內部組織之訂定及管理。

5、工作計畫之研訂及推動。

6、年度預算及決算之審定。

7、捐助章程變更之擬議。

8、不動產處分或設定負擔之擬議。

9、合併之擬議。

10、其他捐助章程規定事項之擬議或決議。

第八條:本會董事會由董事廿一人組成。

第一屆董事由捐助人選聘之,第二屆以後董事由董事會選聘之。

本會董事相互間有配偶或三親等內親屬之關係者,不得超過其總人數三分之一,且總人數五分之一以上應具有與設立目的相關之專長或工作經驗。

本會董事均為無給職。

第九條:本會董事任期四年,連選得連任。但期滿連任之董事,不得逾改選董事總人數五分之四。

董事於任期屆滿前,因辭職、死亡,或因故無法執行職務被解任者,得另選適當人選繼任,至原任期屆滿為止。

本會董事任期屆滿前二個月,由董事長召開董事會議,改選聘下屆董事會。新舊任董事,應按期辦理交接。

董事任期屆滿而不及改選時,延長其執行職務至改選董事就任時為止。

第十條:本會董事互選一人為董事長,對內為董事會主席,對外代表本會。

董事長因故無法執行職務時,由董事長指定董事一人代理之,董事長未指定或無法指定代理人者,由董事互推一人代理之。

董事長、代理董事長不得有財團法人法第42條第1項之情事,董事不得有財團法人法第42條第1項第5款之情事,其已充任者,當然解任。

第十一條:本會董事會由董事長召集,每半年至少開會一次,並由董事長為會議主席,必要時得召集臨時會議。

董事長未依規定召集會議，經現任董事總人數三分之一以上以書面提出會議目的及召集理由，請求召集董事會議時，董事長應自受請求後十日內召集之。屆期不為召集之通知，得由請求之董事報經教育部許可，自行召集之。

董事應親自出席董事會議，無法親自出席董事會時，得委託其他董事代理出席，但受託代理出席之董事以接受一人委託為限，且其人數不得逾董事總人數三分之一。

董事會須有過半數董事出席始得開會，其決議以出席董事過半數同意行之。但下列重要事項之決議應有三分之二以上董事之出席，出席董事過半數同意並經教育部許可後行之：

1、捐助章程變更之擬議

2、基金之動用。

3、以基金填補短絀。

4、不動產處分或設定負擔之擬議。

5、董事之選任及解任。

6、法人擬解散之決定。

7、其他經教育部指定之事項。

本會因情事變更，得經董事會全體董事四分之三出席，出席董事三分之二以上同意，並經教育部許可後，與其他財團法人合併。

前二項重要事項之討論，應於會議十日前，將議程通知全體董事及教育部，並不得以臨時動議提出。

第十二條：本會為辦理業務需要得聘執行秘書及秘書、助理秘書若干人。

第十三條：本會以每年一月一日至十二月三十一日為業務及會計年度，並應於每年年度開始後一個月內，將其當年工作計畫及經費預算；每年結束後五個月內，將其前一年度工作報告及財務報表，分別提請董事會通過後，送教育部備查。

第十四條：本會辦理本年度業務計畫相關之工作，均應符合本章程第三條及相關法律之規定。

本會董事與該等職務之人執行職務時，有利益衝突者，應自行迴避；且不得假借職務上之權利、機會或方法，圖其本人或關係人之利益。

第十五條：本會由於業務需要或其他因素，變更名稱、住所、董事長、董事、財產及其他重要事項，均應經董事會通過後，函報教育部許可，並向法院辦理變更登記。

第十六條：本會係永久性質，解散或經教育部撤銷或廢止許可後，除法律另有規定或因撤銷設立許可而溯及既往失效外，於清償債務後，其賸餘財產之歸屬，應歸屬財團法人天帝教，或於本會住所所在地之地方自治團體。

第十七條：本章程訂於民國八十一年四月廿八日，第一次修訂於民國九十年十一月廿九日，第二次修定於民國一○八年十一月二日，如有未盡事宜，悉依有關法令辦理之。

# 陸、專題報導

## 一、華山尋根朝聖與「天地正氣」碑

### 華山涵靜老人手書「天地正氣」碑立碑的緣起

華山白雲峰下大上方是涵靜老人修道悟道成道的聖地,是涵靜老人心靈的故鄉。

涵靜老人於民國26年(1937)7月2日奉天命坐鎮華山,長期祈禱,確保關中一方淨土,抗日戰爭勝利,民國35年8月全家下山南歸上海,民國38年(1949)春,涵靜老人遵天命全家先後自上海來到蓬萊仙島臺灣。

民國76年(1987)政府開放大陸探親,翌年12月,涵靜老人指示紅心字會雲南賑災代表團成員:長孫李顯光、弟子沈大泰、新聞界後輩陳春木,於賑災之後轉赴西安,前去華山大上方。

涵靜老人一家在華山大上方

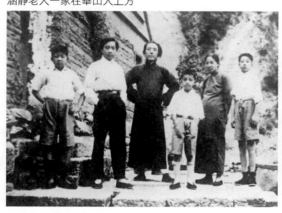

涵靜老人一家在華山大上方

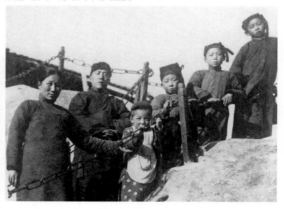

民國78年元月3日,李顯光、陳春木在兩位華山導遊帶領下,在滿是厚厚的皚皚白雪中,手攀著因年久腐鏽而時有時無的鐵鏈與雜草,腳踩著岩壁洞(這些壁洞是古人在山壁上敲出來的,一個個稍可落下前腳掌的缺口),或是導遊在前方用手撥開積雪而現出的一塊落腳處,攀登上了陡峭的大上方;大上方雜草叢生、斷垣殘壁、一片荒蕪。這是涵靜老人舉家遷臺後,家人弟子第一批回華山尋根朝聖者。

同年5月中旬,李子弋教授參加大陸社科院及北京大學在北京舉行的兩岸學術研討會。會後,帶領涵靜老人弟子陸朝武、陳永泰轉赴華山,登上了朝思暮想的家園－大上方,並攜回了大上方的泥土與水,涵靜老人將之埋在鐳力阿道場清虛妙境的五葉松下,象徵華山

道脈與鐳力阿道脈炁氣相通。

民國79年，李子弋教授赴北京時，向中共中央提出，經過多次接觸、聯繫，徵得高層人士認同，由我方出資，請大陸相關單位施工，重建大上方及整修登山步道、石階並勒石立碑紀念涵靜老人於抗日戰爭期間隱居華山八年，為國祈禱，作為涵靜老人90嵩壽之賀禮。當時，中共中央尊稱涵靜老人為「愛國老人」，樂意促成此項提議，並命陝西省有關單位與李教授連繫，同年7月，李顯光、陸朝武奉涵靜老人之命，專程赴華陰縣，和當地有關人員洽談修復大上方事宜。

華山管理局有一個重新規畫華山的計畫，希望得到財力支持，先從莎蘿萍蓋一座水泥橋到大上方下開始，但是李、陸二人認為：大上方是個洞天福地，是道家修持的好地方，不希望因此被干擾、破壞，由於立場不同，雙方未能達成協議。

李、陸二人回臺後向涵靜老人稟報過程，涵靜老人認為：此行應該立下一座碑在華山。天下為公，大上方既不是只屬於李家，也不是只屬於天帝教，將來，隨其自然，破壞就破壞，應劫就應劫。

## 簽署整建華山大上方、莎蘿坪及「天地正氣」碑立碑協議書的過程

修復大上方未能取得共識，陝西地方幹部為了向中共中央交差，因此主動地在民國80年（1991）年初花費了18萬人民幣，動員八十位工人，以三個月時間分段重點修護了自莎蘿坪到玉皇洞前的大上方登山步道、石階、鐵鍊。

民國81年8月，「極忠」贊助宗哲社與中國社科院世界宗教所、陝西省社科院聯合主辦第一屆海峽兩岸「道家思想與道教文化」學術研討會於西安。會後，27日，華山朝聖團一行十四人順利攀登上了華山大上方，夜宿玉皇洞。28日上午，李子弋董事為朝聖團成員一一指引並講述涵靜老人於大上方奉行天命與修道事蹟。此行，見證莎蘿坪到玉皇洞前的整建工程，改變了大上方以往險峻懸巇的面貌。

自此，涵靜老人的弟子門人均以前往華山，攀登北峰、大上方尋根朝聖為人生必修功課。親身體會涵靜老人向自己奮鬥、向天奮鬥、向大自然奮鬥的精神意涵，宗教大同、世界大同、天人大同思想的孕育形成。自古隱士棄家絕世修真，涵靜老人於對日戰爭八年，辭官攜眷歸隱華嶽，齊家報國、人道天道兼顧，智忠夫人相知相隨，圓滿涵靜老人的大願天命，為歷史寫下「夫婦雙修」的千古典範，更是門人弟子身在其境所緬懷深思的！

「極忠」代表受涵靜老人之命與華山管理局多次協商，終於議妥，由基金會捐資10萬美金，華山管理局負責從事整建莎蘿坪和大上方之工程，並議定以華山管理局名義，分別在莎蘿坪和大上方立石銘記。碑文經雙方六次協商修訂終於定案，更由華山當局呈報中央審核通過，鑴刻成碑。

民國82年12月，「極忠」與華山管理局雙方代表在陝西省西安市人民大廈內慎重簽署《整建華山大上方、莎蘿坪及立碑工程與由華山管理局落款的「涵靜老人華山修道紀念碑文」》協議書。（註：「涵靜老人華山修道紀念碑」碑文背面為涵靜老人手書的「天地正

氣」，故簡稱「天地正氣」碑。）

## 涵靜老人的遺教

涵靜老人駐世時殷殷教誨門人弟子：臺灣是中華文化的老根所在，愛護臺灣這塊賴以生存的土地，珍惜來自　上帝對這片家園的眷顧和賜福；更要維繫源於共同歷史、文化傳統、民族血緣的臍帶，因為　上帝同樣眷顧和賜福中國大陸上的黎民百姓。

## 「天地正氣」碑揭碑朝聖團前往大陸之目的

民國84年年初，「天地正氣」碑揭碑朝聖團組團時，以極忠、宗哲社、紅心字會三個民間社團之名義前往。

## 大環境沖擊下的小遽變經過

然，兩岸關係丕變。先是民國83年3月，臺灣旅客在浙江千島湖乘船觀光，慘遭謀財害命，浙江省相關部門亦處理失當，引發臺灣各界強烈質疑與抗議，兩岸文教交流、投資、旅遊活動等暫停。

再是，民國84年6月，李登輝總統以「私人身分」應邀訪問母校美國康乃爾大學，並以傑出校友身份發表演講，引發中共的憤怒，連帶使得臺海敵對氣焰高漲，兩岸籠罩著詭譎低迷的氣氛，大有著武力衝突一觸即發之危機。不僅籌備多時的辜汪會談無限期停止，亦使得「天地正氣」碑揭碑朝聖團大陸華山行，單純的民間交流活動遭受池魚之殃。

原立於莎蘿坪的「天地正氣」石碑遭取下棄置於一旁，華山管理局另鑿石「莎蘿園」石乙方欲取代原經六次修訂並經中共中央審核許可之原碑文。

揭碑朝聖團兩百四十餘名團員，最後僅有三十一名團員，獲准登臨大上方朝聖，陝西省公安全程陪同。

## 涵靜老人手書「天地正氣」碑至今未結案

涵靜老人手書的「天地正氣」碑至今未完成立碑，當年「極忠」是以「未竣工」為理由，暫時擱置了根據協議書驗收工程的程序。

## 附錄一

《「整建華山大上方、莎蘿坪及立碑工程與涵靜老人華山修道紀念碑文」協議書》

時間：民國82年（1993）12月5日。

地點：極忠文教基金會代表團與陝西省華山管理局代表就「捐資整建莎蘿坪及大上方問題」在西安人民大廈簽署。

協議書全文如下：

一、臺灣極忠文教基金會提出向華山管理局捐資十萬美金，用於整建莎蘿坪及大上方風景區的景觀。

二、華山管理局表示同意接受臺灣極忠文教基金會的捐助，專項用於莎蘿坪及大上方風景區的建設並同意就此在莎蘿坪和大上方立石銘記。

三、莎蘿坪和大上方風景區的建設規劃由華山管理局依據「華山風景名勝區總體規劃」組織進行，徵求臺灣極忠文教基金會意見後付諸實行。

四、臺灣極忠文教基金會同意分兩期撥出捐資專款，第一期於本協議簽字後（一九九三年十二月底）一次付出60％，第二期在碑石刻成後付出40％。

五、碑志銘文，報國家有關部門批准後以華山管理局名義進行鐫刻（碑文見附件）

六、建設工程週期定為一年，一九九四年三月底或四月初舉行開工儀式，年內建成，一九九五年三月底舉行工程落成典禮。

七、上述條款經雙方代表正式簽字後生效。

捐資方：臺灣極忠文教基金會

代　表：李顯光

受捐方：陝西華山管理局

代　表：張崇海

一九九三年十二月五日

## 附錄二

「涵靜老人華山修道紀念碑」（簡稱「天地正氣」碑）原訂碑文內容

**碑文正面：**

　　涵靜老人李玉階先生，江蘇武進人，氣秉先天，智慧圓明，預知國難將至，於一九三七年七月二日（農曆六月初一）棄官從道，攜夫人智忠率長子子弋、次子子堅、三子子達、四子子繼隱居華山，時年三十七歲，值全國民眾奮起抗戰之時。首棲雲台峰，後遷白雲峰下大上方玉皇洞靜廬，靜坐讀書，虔誠為國祈禱，至一九四五年抗戰勝利後下山南歸。

　　先生今行年九十有三，尚持續在臺灣南投山間，為中國和平統一與世界和平長期祈禱。先生深感修真乃得華山之靈氣，屢囑其子孫與門人弟子應有報於華山，並資助大上方之修復，其德可風，其行可感。

　　為紀念先生愛國情操，謹勒石銘誌。

　　陝西省華山管理局　一九九三年十二月

**碑文背面：**

　　天地正氣　　　　　　　涵靜老人　　　　　　癸酉年　月

捐資臺灣極忠文教基金會（燈座下方柱　第一行）

莎蘿園的燈座

## 附錄三

一九九五年，華山管理局未經我方同意私自篡改之莎蘿園碑文內容

**正面：**

　　莎　蘿　園

**背面：**

　　莎蘿坪，相傳因華山道家陳搏老祖在此植莎蘿樹而得名，有大小上方等著名景點，係遊人登臨華山主峰的必經之地。臺胞李玉階先生早年曾於此舉家居住。去臺後常思舊地，願出力回報，于一九九三年十二月以臺灣極忠文教基金會名義捐資十萬美元，用于莎蘿園景點建設。值此工程落成之際，謹勒石銘誌。

　　陝西華山管理局

　　一九九五年六月

（節錄自極忠20年鑑）

# 二、關於極忠文教基金會於第九屆之青年活動

## 主要活動

第9屆嘗試了幾項青年活動，主要為：

（一）2017年華山幹訓

（二）2018年上海、蘇州尋根

（三）2017年、2018年的臺灣文化探索營

本專題收錄了當時活動後所寫的紀錄，另外，也再補充了李子達董事（李導演）在這些活動中，對於年輕人的關照與付出。

## 背後思維

上述這些活動，主要思考點來自於基金會前任董事長李子弋先生所提過：「宇宙間最大的奧秘，是生生不息」。我們用生生不息這四個字做為思考點，轉化為基金會的營運，即為：

（一）如何用基金會的資源培育青年，讓他們有豐富的學習體驗，並獲得成長？

（二）基金會過往以兩岸學術交流為主，與許多學術單位都有良好的關係，這些過往累積的能量，能否有助於培養青年？

（三）若有青年得以參加基金會活動，後續使得他們能投入基金會運作？

## 講師資源

培訓活動中，主要講師為基金會內部長者，如時任董事的李行導演，講述在華山的生活，時認秘書長的黃牧紅董事，講述基金會的發展史。

而在營隊活動與兩岸參訪中，主要是仰賴基金會過往耕耘成果，在臺營隊邀請大學教授上課，而到大陸參訪學者，亦是奠基於基金會過去的學術合作關係。

但在此需指出，基金會營隊、幹訓的年輕人，並非專業學術背景，因此上述活動，是各方長者基於學術合作關係，來互動、交流，與培養年輕人，未來此模式能否持續，或許也要留意兩岸學者對學者間的往來情形。

## 青年成員

在此整理各活動中，青年成員的組成，做為後人參考：

（一）社團學生：因基金會某成員同時有輔導學校社團，故代為邀請學生

（二）學者招募：基金會過往曾經合作過的學者，向他所能接觸到的學生宣傳

（三）共同宗教背景：以基金會內成員，依照其教友關係招募

（四）基金會董事招募：由各別董事，協助推廣邀請所認識的青年

以上的招募方式，有呼應到前段所言，生生不息的精神，但另一方面，尚未有因為網路推廣如基金會網站、網路社群媒體等方式，進而認識到極忠文教基金會並參與，這是期望未來可以進一步拓展的方向。

## 衍生成果

因上述的幾項活動，執行之初為實驗性質，且面臨換屆之後，外在環境也不同，故並無持續辦，暫時無法看到衍生顯著的成果，但紀錄部份成果如下：

（一）於2017年參與華山幹訓的成員，後來多數成為2017年及2018年臺灣文化探索營的工作團隊成員。

（二）曾經參與2017年華山幹訓的某一成員，曾擔任基金會秘書，並協助辦理於海南之學術研討會。

（三）於2018年所舉行的第六屆孫文論壇，其中有許多工作、接待人員，來自於2017、2018年幹訓與營隊的參與者。

（四）於第六屆孫文論壇中某一協助者，至2022年成為基金會編制內人員。

## 結語

極忠很有潛力成為一個良好的交流平台，先前辦理青年活動時有一個想法：如果兩岸年青人，可以增加更多對於彼此的了解，未來這些人在社會上成為中流砥柱，可以做出更多有益於彼此的事情，促進和平發展。前董事長李子弋先生曾經提過的價值觀：「普遍平等的生命尊嚴、同生共榮的生存和諧、自由選擇的生活幸福」，謹以此做為本篇結語，並做為對未來之期許。

（陳聖方，2022）

# 三、「2017華山幹訓」紀實與省思

## 「2017華山幹訓」培植青年幹部 以謀永續發展

　　基金會於2017年2月25至28日在華山、西安舉辦青年幹部培訓活動，以追尋創辦人涵靜老人、智忠夫人足跡、接續西安人脈為主軸，深化對創辦人伉儷精神及大陸的瞭解為主旨。

　　在華山，登北峰、攀大上方，在西安，拜訪萬壽八仙宮、都城隍廟，巡禮古城牆與涵靜老人南四府街宿舍舊址，拜會任教西北大學、陝西師範大學的老朋友。

　　我提醒青年朋友們在華山、西安行走時，要將情境推回到1934-1945，那時，涵靜老人34歲~45歲、智忠夫人32歲~43歲，自然感悟深刻，與大陸朋友互動交談時，就更能體會創辦人對基金會的期許：「在會務上要使兩岸能在學術、文化上多增加接觸，發生影響力，為國家、民族多做一些有積極意義的事。」

　　進而領悟創辦人期望以「愛與寬恕」化解歷史造成的隔閡與誤解，最終點燃願力，以中華文化為根基，增進兩岸青年世代交流，以凝聚共識，同為「中華一家」的理想持續奮鬥。

## 「2017華山幹訓」極忠第九屆董事會首要計畫

　　1992年，涵靜老人親擬第一屆21位董事名單時就著眼未來與永續。21位董事，平均年齡53.52，50歲以下11位，天帝教徒11位。

　　2014年3月第八屆第五次董事會議，李子弋董事長於臨時動議時提議：成立青年部，委李顯光董事規劃組織方式與工作目標，後因董事長身體有恙而未再推動。

　　2016年4月，陳文華先生膺任第九屆董事長，揭示「永續 預算」原則。

　　我任基金會副秘書長時，多次參加教育部文教基金會年會，發現各基金會負責專案者多四十歲以下；近十年常去大陸，知因文革導致人才嚴重斷層，故大陸極力拔擢三~四十歲有能力者，給予歷練機會。涵靜老人故世二十餘載，距現代青年遙遠，需要曾經親炙大師、懂得包容的我輩引領，彼此學習、激盪共創明天。2016年知將接任秘書長，即請曾為極忠兩岸青年論壇及網站奉獻心力，年方32歲的陳聖方先生為副秘書長。

　　2016年7月，第九屆第二次董事會通過聖方副秘書長提議的〈兩岸青年交流活動計劃〉，培育青年人才參與基金會活動，以瞭解基金會運作，並深入了解大陸文化與現況，漸進而為儲備幹部，日後協助基金會願景達成。

　　2016年10月，第九屆第三次董事會，聖方副秘書長報告自5月起〈儲備幹部培育計畫〉實施現況，並提出〈2017華山幹訓計畫〉，以體會創辦人精神為主軸，既緬懷創辦人隱居華嶽為國祈禱八十周年，亦為本會廿五周年慶；董事會決議：1、予以支持，回來檢討，再議後續。2、參加的青年人，不一定要是同奮，首要是讓他們願意參加基金會活動。

## 「2017華山幹訓」的組成

聖方提出〈兩岸青年交流活動計劃〉前，與我談道：曾自費帶領兩名青年朋友去北京，拜訪因工作認識的大陸各界朋友，她倆認為深化了對大陸人文社會的瞭解，也開拓了視野與胸襟。故他計劃以北京、上海為日後訪問城市，我告之：極忠在西安有很深的人脈，還有涵靜老人與華山，於是而有2017年二月底利用連假的華山幹訓。

聖方負責規畫「2017華山幹訓」，拜會西安學界、道教界人士，則請李顯光董事安排。董事會通過經費原則：「成員來回西安機票、車費自理，華山、西安食宿交通等費用基金會負擔」。

我與聖方的共識是珍惜每一分錢，「2017華山幹訓」成員一定要做好行前功課，閱讀《極忠20年鑑》是功課之一；另一項共識是在經費、住宿、包車仍有空間下，可增加成員，先決條件是由我就對涵靜老人的認識、大陸經驗考量，必遵守的原則是：參加行前講習、做好行前功課；還有華山、西安行，只有原本三位儲訓幹部享有免費，後來加入者要分攤超支經費。

2016年12月24日，我應邀對儲備幹部談涵靜老人與基金會發展史三個小時，課後意外收到成員心得報告，確知「寫心得、做紀錄、承擔工作」是聖方培訓運作的模式。

2017年1月22日，涵靜老人三子李子達董事（李行導演）了解此行意義甚為欣慰，當晚，聖方於wechat成立「2017華山行」群組，公告導演要與大家親和。

## 「2017華山幹訓」的行前準備

2月4日（農曆正月初八）「2017華山幹訓」追思尋根課程，導演講解大上方山居歲月與環境，並親繪地圖，顯光董事提醒大陸行注意事項，7位青年朋友聆聽。

其間，葉明蓁告訴我：閱讀《涵靜老人蘭州闡道實錄》解開她多年困惑，她在書中看到涵靜老人對智忠夫人用情至深，對兒子們用心教誨，以往上課聽講師說涵靜老人「毀家辦道」，她心想：「那麼對家人的情義在哪裡？還如何辦道？」我回答：「涵靜老人很重視家庭，從攜眷上華山就能證明，講師應該說明『毀家辦道是指幾乎散盡家產辦道』」。

1月22日至2月24日，「2017華山行」wechat群組，討論不斷，資訊不斷：創辦人對華山的憶述、《清虛集》，李子弋前董事長的《華山人物誌》，有關大上方、北峰、西安的文章、照片、影片、地圖、氣象及大陸生活常識，拜訪人士背景資料，登大上方前若遇巡邏員，化整為零突破戒備，任務分組，活動目標與補充說明，時間及行程，聯絡人及電話，預算經費，應帶物品，儲備幹部課程2－3月及後續，叮嚀鍛鍊身體、禮節，向父母及無形稟報……林林總總、鉅細靡遺。

2月21日網路行前會議，長達三小時。

# 「2017華山幹訓」2月25日至2月28日

## 2月25日（辛酉正月廿九日）齊聚華山

清晨6-7點，透過wechat傳送實況，顯光董事、我、雯柔在北京清冷晨光中向華山行。聖方、建宇、令德、創方、品璋、郁庭、文心、明蓁在煙雨濛濛中齊會桃園機場，令道在大雨滂沱下前往廈門機場，兩批人馬於咸陽機場會合，同乘包車抵華山。

21點，在「玉泉閣」淨室，涵靜老人親題「精誠」小匾前，顯光董事傳電子版廿字真經於團員手機，恭誦三遍，舉行月行超薦。

此行10位青年朋友，僅一位在學，平均年齡近27歲；6位成長在帝教家庭，2位是大學時代皈依，2位非同奮。

## 2月26日（辛酉二月初一）行向大上方、北峰

環境簡述：

華山以陡峭險峻聞名，東、南、西三面都是層巒疊嶂、懸崖峭壁，無路可走；由北面山腳玉泉院南行往北峰，是通往其他諸峰的唯一幹道，故常言：「自古華山一條路」。

莎蘿坪，玉泉院南行約3公里處。

大上方，早年與莎蘿坪隔著一條河溝，山壁峻峭，起步處就是呈90度垂直的陡壁，約四、五層樓高，一條不知鑿於何年的粗大鐵鏈沿絕壁垂掛，登山唯一的方式，就是眼不俯視，手緊握鐵鏈，腳踩穩岩壁洞（山岩壁上被敲出稍可落下前腳掌的缺口），步步謹慎往上行。大上方就因山勢險陡，又不在往北峰的主幹道上，遺世孤立、人煙罕至。

1991年後，因為極忠捐款資助，華山管理局重點修護了自莎蘿坪到玉皇洞前的登山步道、石階、鐵鍊，建上方橋與莎蘿坪接連，尋幽訪勝者得以冒險攀登，而有山難發生。

近六年來，華山管理局以大上方景區未開發、安全設施沒有配套，於上方橋懸掛「禁止通行」告示，派駐巡邏人員，不許遊客擅入；探險者仍不斷伺機攀登。

凌晨5:25，顯光董事於wechat宣布行程計畫，「登上大上方後，在玉皇洞靜坐片刻，再舉行儀式、照相後分組探勘環境。」6:10，團員自客棧退房、寄放行李，齊聚玉泉閣早餐；7:08步入華山山門。8點多陸續抵達莎蘿坪，上方橋仍是以鐵絲拉起封鎖線、上懸「禁止通行」木牌，團員三度嘗試，均在登大上方的第一段石階處，被守護的巡邏員下行喝退。

嚮導建議，順主幹道上北峰頂，搭纜車下山，午後再入山；我曾兩度一日內自北峰下、再上大上方，以既耗體力，大繞一圈後，又循原路進華山，疲憊且消耗鬥志否決。眾人於莎蘿園開會，顯光董事建議：「先折返以鬆懈巡邏人員戒心，下午擇2-3位體力矯健者循原路搶登大上方」；詢問自願者，10位青年朋友個個舉手請纓，於是決議下午同返，伺機上大上方。

為免登大上方再度受阻，眾人於莎蘿園碑圍立，默念廿字真言九遍後，顯光董事將攜自鐳力阿的淨水與泥土埋灑於莎蘿園碑東北的一棵松樹下，她，鄰近一燈座，其下方

銘記:「臺灣極忠文教基金會捐贈」。隨後,於巡邏人員注視下,青年朋友們齊行過上方橋,在大上方山腳談笑、攝影、取雪水與泥土,裝入自鐳力阿帶來的瓶中。

大陸北方各省2月21日大雪,連日來華山地區陽光明媚,25、26日正午時刻氣溫達十度以上,但夜晚仍是零度左右,層層積雪處處可見,大上方巡邏員為安全而阻擋是職責;「下午搶登大上方,帶回玉皇洞前的水與土」,是團員們堅持的使命。

近11點重回玉泉閣,顯光董事決定更改路線,搭纜車直上北峰頂,「自古華山一條路」,逆向,由齊天洞直下,經老君犁溝、百尺峽、千尺幢(這三段路被稱為「猢猻愁」-猴子爬起來都發愁),往下過了回心石,就是較平坦的青柯坪、莎蘿坪,屆時,請團員斟酌體力,視巡邏員狀況,過上方橋搶登大上方。

我認為:這是最好的安排,憑藉的是「一鼓作氣」,給青年朋友各盡心力、向自己奮鬥、了願的機會;身歷其境體會涵靜老人、智忠夫人「謹遵天命 服從師命」的堅毅精神-1939‧己卯四月廿二日,涵靜老人夫婦帶著四個孩子,弟子們,從北峰頂搬家到大上方玉皇洞,就是走這段路。

北峰、大上方,兩座近兩千公尺的高山,青柯坪至莎蘿坪半小時以上的行程,一日內下北峰、登大上方極耗體力,加上上午已走了近7公里的山路,還得趕在天色昏暗前下玉皇洞,時間壓力加重了體力考驗,青年朋友們面臨極為嚴酷的挑戰。

為掌控晚上回西安的時間(華山距西安約150公里),大夥在包車上以肉夾饃果腹,前往華山旅遊中心。顯光董事留守看管行李,我言明:帶領巡禮當年北峰光殿、涵靜老人面對潼關靜坐祈禱天降濃霧的雲台峰(註1),齊天洞後,不再下行,各自量力、小心謹慎、相互照顧。抵齊天洞後,我再度強調,此去只有一路往下、前行,毫無退路,聖方、郁庭以膝蓋舊傷未癒忍痛暫退,品璋亦然,分道揚鑣後,我們4人於齊天洞前石椅靜坐片刻,再搭纜車下北峰。

華山北峰

　　藉著Wechat，我們即時聯繫。自北峰頂巡禮再回莎蘿坪約兩個半小時，15點左右，令德、創方、建宇、雯柔倆倆一組，後者被喝阻，為掩護隊友而退回，前者因而闖關；一度傳來巡邏員以電話向上級報告，我既擔心令德、創方體力，又怕與巡邏人員衝突，留言力主：「量力而行，酌情而退」；顯光董事斷然下令：「你倆上」，「我立即入山前往莎蘿坪以應變。」；令道傳話：「昨日17點天色漸昏暗，最遲16點15分前下玉皇洞」；他與雯柔、明蓁、文心徘徊於莎蘿坪，巡邏員不如他們的耐力，最終也各自如願攀登大上方，倆倆同行，向玉皇洞緩緩前去。

　　我知他們既無經驗又無嚮導、滿身疲累、手足乏力、吞冰雪以提神，卻堅毅同心、突破巡守、偕行且時時通報、相互叮嚀；更深知大上方的陡峭，心情幾番轉折，由初始的懸念而至含淚莞爾，為青年人的頑強鬥志，也為了突然領會「江山代有新人出」、「功成不必在我」的喜悅，竟是如此輕閒自在。

　　令德、創方取得玉皇洞前的水與泥土，方下大上方，才出雷神洞，即見雯柔、明蓁，山塹間歡喜應和，使命達成的共同欣慰，聖地近在咫尺，縱懷拼命闖關朝聖的鬥志，為天色漸暗前下山的約定，毅然放下遺憾，期許未來，一同折返。

　　17:45顯光董事與建宇等候於大上方口附近之西元門，迎接喜悅、疲憊的6位隊友；一行人緩緩走過上方橋，時而倒行以緩和雙腿的痠痛，再度回到華山入口售票處，已距清晨由此前行近十二小時；呼叫隊友，請師傅開車至玉泉院前，無奈師傅因不能在預定黃昏時刻離開華山，心煩返抵西安的時間而婉拒。

待一群人行至餐廳，已近20:00，進餐時歡笑言談，顯現無限精力，然，點到為止的食慾，上、下樓梯舉步維艱，盡洩滿身痠痛。

註1：北峰峰頂又稱雲台峰，因平坦如掌，常有白雲繚繞，狀如托蓮花而起的台子而得名；
　　今日雲台峰立有「華山論劍」大石。

## 2月27日（辛酉二月初二 龍抬頭）尋根與接續西安人脈

上午9時拜會西安萬壽八仙宮（舊名八仙庵），再續前緣。

監院胡誠林道長（1974-）親迎於八仙宮大門外，知客孫誠琨道長（1992-）引領參觀，眾人駐足於八仙殿西側，1938年唐旭庵立「民國重修西京萬壽八仙宮碑記」前，尋找到涵靜老人「李極初」大名，其右為「劉太夫人」，推測應是涵靜老人為紀念母親而捐獻留名。

此行主要是致贈1935‧乙亥仲秋攝於八仙庵的三張翻拍放大照片：一張是蕭始（昌明）手書「統御十方」與人齊高的匾額，涵靜老人、智忠夫人分立兩側；一張是唐監院、涵靜老人、智忠夫人的合影，依次加字註記：唐旭庵、李極初、過智忠，一張是前述三位與陝西宗教哲學研究社學員的合影，加字上款：西安萬壽宮大十方叢林留念，落款為臺灣極忠文教基金會敬贈 20170227。

致贈八仙宮歷史照片

此事源於半年前，胡道長與顯光董事談話得知，基金會保有1935年涵靜老人、智忠夫人、唐旭庵監院在八仙庵的合照，即表示希望能得複本，典藏於八仙宮將建的文物館內，彌補八仙宮重建後不見舊貌的遺憾。

顯光董事代表基金會致贈照片時，動情說道：「今日帶領涵靜老人再傳弟子送回八十二年前舊照，既續前緣，也開展未來，益顯珍貴意涵」；並講述涵靜老人與唐監院的故事：

抗戰前，涵靜老人有天早上問陝西宗哲社弟子，本地有沒有祭祀呂祖的廟？答曰：八仙庵。涵靜老人到達八仙庵時，正在門口的唐旭庵監院問道：來者可姓李？答曰：是；唐監院手捧布包曰：昨晚有一長者要我交給您。涵靜老人打開布包，內為《鍾呂傳道集》，認為長者就是呂祖。

八仙庵，西安著名道觀，宋代始建於唐代興慶宮局部故址上。庵前至今豎有「長安酒肆」石碑，旁刻「呂純陽先生遇漢鍾離先生成道處」。《列仙傳》載：鍾離權祖師於長安酒肆點化呂洞賓（道號純陽子），「黃粱夢覺」度其成仙，後人為紀念呂祖於八仙庵立祠祀之。

胡道長暢談理念，見團員年輕甚為喜悅，一一對話，談有為、無為，人性與天道。鼓勵大家虔誠修道，積極弘揚中華民族傳統文化與道教文化，傳承濟世利人思想，為社會和諧做出貢獻。修道路上以德為行、以道為宗、以戒為師，經常反省自身；修道貴在修心，處事皆在一念之間，要把道德的光明燈先照亮自己的心，再去照亮身邊的人，讓身邊的人把光明傳遞給更多人，當眾生都擁有一顆光明的心、處處體現真善美時，從此地獄消失、人間天堂永存！

胡道長與幹訓團親和時，八仙宮弘道部主任與秘書隨行紀錄、攝影，並向聖方副秘書長索取基金會資料。2月28日上午，弘道部主任於wechat傳來陝西道教協會、八仙宮兩個官方網站同時發布的新聞稿：「臺灣極忠文教基金會李顯光教授一行參訪西安八仙宮」，全文詳實扼要，文末並附上基金會簡介：「……涵靜老人期以民間力量使兩岸能在學術、文化上多增加接觸，以致力中華文化推廣、兩岸學術文化交流、培養青年人才為志業。」

午後，西安明代古城牆巡禮、南四府街財政部宿舍尋根、拜訪都城隍廟。

西安古城牆是明代初年在唐長安城皇城基礎上建築的，高10-12公尺，頂寬12-14公尺，底寬15-18公尺，周長約13.7公里。

李子弋前董事長憶述：「1935年元宵後，兄弟四人隨母親從上海到西安與父親團聚，住在南四府街陝西省財政廳宿舍，距城牆不遠（含光門附近），時年九周歲，第一次與鄰居小朋友登上城牆，發現城牆之寬，可並行數部卡車，城牆之高，可盡情放目遠眺，始知天地蒼茫，世界遼闊，一個迥異於大都市上海的新世界展現在眼前。」

古城牆巡禮後，聖方、創方隨顯光董事拜會都城隍廟，並致贈《涵靜老人全集》，因住持劉世天道長（1973-）日前臨時有事公出他省，贈書後未久留；其他人隨我前往南四府街尋根，景物全非，然，財政廳仍在舊址，宿舍區還在對街。其後，徒步前往西北大學。

### 晚上6點西北大學沁園餐會

歷史學院陳峰院長宴請，陝西師範大學歷史學院前院長賈二強教授、西北大學中東研究所前所長王鐵錚教授、歷史學院辦公室陳實主任（40歲左右）作陪，三位學者均曾應邀來臺開會。老一輩私交篤，時而談心，時而傾聽年輕一輩自我介紹與心得分享；青年朋友亦互相交流，暢談不同的接觸面相，西北男兒的豪邁飲酒文化、行走間觀察的西安文化底蘊。

### 2月28日（辛酉二月初三）參觀漢陽陵博物館後分途賦歸

清晨，寄好行李，顯光董事帶領信步至飯店附近路邊攤，以清真肉丸糊辣湯配饃早餐。隨後前往機場公路旁的漢陽陵（漢景帝及其皇后同塋異穴的合葬陵園）參觀。

飯店前台經理（40歲左右）介紹：「漢陽陵是完整保全地下遺址的博物館，有別於秦始皇的兵馬俑博物館的露天展示。」所以動念參觀，是想起涵靜老人當年每說到1934年秋遵師命赴西安時，總會強調：西安為我周、秦、漢、隋、唐歷朝古都之長安。西安今日建設，幾不見古意，或藉出土遺物可了解古代禮制、生活習俗，尤其是經由匠師傳達的建築、雕塑與社會風情之美。而陽陵俑的溫和婉約在我心裡留下深刻影像。

王學理在《考古隊長說陽陵》書中寫道：「陶俑終於出土了！逝去兩千多年的蒙塵，他雙目雖然朦朧卻也盼白分明，還帶著一絲微笑⋯」

美學大師蔣勳將漢景帝陽陵出土的微笑彩俑譽為：「中國最初的微笑」，「早在佛教傳入中國之前，我們的雕塑已經有了自己的微笑！」「看過太多戰爭、饑荒、病疫流傳，政治的屠殺，天災與人禍，一個時代可以愉悅地笑起來是多麼重要的事。」

蔣勳以始皇暴政與漢景帝承繼文帝實行黃老無為而治、與民休息四十年史實，談始皇俑與陽陵俑：「始皇俑高大威武，強調寫實，人像姿態嚴峻，臉部肌肉緊張，沒有微笑，甚至連眉眼鬢髮的線條都尖銳犀利，多直線稜角，表情慎重嚴肅，如臨大敵，不敢有一點鬆懈。

比較起始皇俑的緊張偉大，景帝的陽陵俑顯得平凡樸實，人體比例不大，只有始皇俑的一半左右，人體細節自由隨意，特別是肩膀，大多放鬆圓轉，和始皇俑的繃緊備戰大不相同。

陽陵俑面容變化多，不像兵馬俑那麼單一，有面容飽滿豐潤的鵝蛋臉，有清秀的瓜子臉，也有顴骨高聳方整的國字臉，人的表情各有特色，但都從心底流露出喜悅歡欣和平的笑容。

歷史一頁一頁逝去，每一個時代也以不可取代的魅力留在藝術作品上，成為永恆的歷史見證。」

由西安往漢陽陵、再往咸陽機場的車上，眾人抓緊此行難得的共聚，暢快分享心得，感謝、吐槽、自我調侃，近13時，於歡笑聲中抵達機場後，一行十二人彼此告別，分途賦歸。

20-24時，來自臺灣北、中、南，北京，返抵家門的平安回報於wechat陸續傳來，互相叮囑：上傳相片、寫心得、錄影等任務同時傳達。

聖方以軍歌歌詞：「如手如足，一心一德，各個都是英雄。」感謝大家的參加與投入，以後遇到挑戰，會想起大家拼死要爬上的氣魄～

搭乘夜車返北京的雯柔寫道：「一上車就睡倒，現在才醒來，心裡好充盈！覺得我們的道氣一定會在兩岸延續下去。」

## 「2017華山幹訓」的後續

「2017華山幹訓」可以3月19日向導演報告作為結束。

導演只對大上方照片感興趣，了解過程後特別交代：事隔七十多年，大上方不復當年舊貌，只剩三樣東西，日後上去者一定要看：玉皇洞、其上涵靜老人、智忠夫人留名勒刻的「天地正氣」、大石磨；同時，要注意天候與安全，盡量不要在寒冬。

「2017華山幹訓」持續發展中：

3月19日、4月4日北部參加者兩度錄影，談華山、西安心得，談個人接觸中華文化的契機。我一旁傾聽，領略身為長者、「活到老、學到老」的淡淡喜悅，也止不住心頭激盪－聽90年前後的朋友們談，他們想將「追求學校教育忽視的中華文化」付之具體，並能吸引在臺陸生。

涵靜老人創辦基金會的目的，就是要發揮中華學術文化。

2016年12月23日第九屆第四次董事會議，董事們期待幹訓團員能有所回饋，幹訓朋友們正自覺地集合智慧朝向這些理念。

為完整計畫，4月9日中午，我、建宇向負責極忠研究發展的陳伯中董事報告請益，4月15日下午，我與聖方、文心向老友劉久清教授、彭立忠教授請益。

## 極忠「2017華山幹訓」的省思

成就志業要積累，靠有志者以願力、實力、時間接續經驗與人脈。如何持續發展，是基金會、華山幹訓成員、涵靜老人弟子與再傳弟子共同的責任。

「2017華山幹訓」華山北峰、大上方行，唯一沒有預做準備的是：遇到巡邏人員再三阻擋該如何應變？惟其如此，每個人都面對自己做出抉擇，「知所進退、以團隊為重」，是未曾耳提面命，卻自然顯現的紀律與分際，更顯青年朋友的素質與教養。經此波折，「登華山大上方、北峰」領軍、擘劃之責已然交棒。

與具社會經驗已成年的大朋友們同行，顯光董事與我極為輕鬆，他以熟識人脈讓青年朋友深入接觸西安社會人文，我則負責點出尋根意義；聖方副秘書長總掌事務之舵，思慮周詳、樂於承擔，青年朋友自然融洽地以他為核心。

華山幹訓以極短行程，在華山經歷考驗，深刻感悟基金會創辦人涵靜老人與智忠夫人精神，在與八仙宮道友，西北大學、陝西師範大學老師們的交流，則期望能接續前緣，並漸漸深化對大陸同胞的認識，最終增進兩岸年輕世代的共識。

人脈的接續需要瞭解過去，逐步經營與未來：

西安八仙宮胡誠林道長、都城隍廟劉世天道長，顯光董事與他們相識二十餘年，彼此關係源自他們的師傅閔智亭（1924-2004）道長。

1994年，顯光董事百日雲遊結識道教前輩、著名學者王家祐（道名宗吉）先生，1995年為協調宗教哲學社與八仙宮共同舉辦道家華山學術思想座談會，拜會八仙宮監院、中國道教協會副會長兼道教學院院長閔智亭（1924-2004）道長，1996年王家祐道長於北京白雲觀，正式為顯光董事引薦拜會閔道長，而雙方另一層關係是：閔道長1941-42在華山學道時，即與李子弋前董事長認識。胡道長、劉道長是閔道長弟子，1995年八仙宮會議時，屬年輕晚輩，站在後面聽學者討論，因而對顯光董事有印象；2003年再續前緣。

與西北大學、陝西師範大學的結緣：

顯光董事在博客發表〈百日雲遊〉等文章，臺灣人身分，2003年起為中國社科院世界宗教所訪問學者，常在大陸參加學術研討會、發表論文、出書，在大陸道教及學術圈享有名氣。

2007年參加在西安召開的第一屆道德經論壇，得識西北大學中東所佛教研究院李利安教授，李教授談起曾在田野調查時看過當年的《新宗教哲學思想體系》一書，相談甚歡，而有與西北大學、陝西師範大學的結緣。

回顧過去旨在策勵未來，需正視培養後繼者，持續投諸心力。

生命，在追求理想、愛與紀律中得以長存。人生，在逆來、順受的定靜中得以平和。生活，在敬異愛同、兼容並包中得以自在豐厚。

宇宙、人生無盡奧秘～

半年前擇定2017年2月25至28日極忠「華山幹訓」，只因為是連續假日，不影響工作。2月18日恭領鐳力阿聖水與淨土，適值前董事長李子弋先生證道周年；2月25日前董事長追思儀禮在臺灣進行時，幹訓成員正向華山齊聚；2月26日・辛酉二月初一，鐳力阿聖水與淨土埋撒於華山莎蘿園的燈座旁松樹下，莎蘿園碑銘有「臺胞李玉階先生」、莎蘿園碑與燈座都銘有「臺灣極忠文教基金會捐贈」；2月27日，二月初二・龍抬頭，象徵萬物復蘇、春意盎然的日子，在極忠「2017華山幹訓」十位年輕團員護送下，將歷經八十二載寒暑，道盡近代中國變遷，原攝於西安八仙庵的舊照重回八仙宮；2月28日，中華民國的和平紀念日，漢陽陵俑的恬淡微笑，訴說著人心深處享有和平年代的喜悅；大上方的水與土，因青年朋友集體奮鬥的精神，得送回國之門，由桃園縣初院光金開導師代轉鐳力阿道場。

涵靜老人1980寫道：「上帝之教是以中國儒家生生不息天心之『仁』為中心思想，以仁存心，體天地好生之德，以仁接物，悉合聖人救世之心。『仁』即是愛，就是由親親仁民的愛，擴充為民族愛與人類愛，推而及愛物。」涵靜老人曾言：「太虛不拒諸峰插，滄海何妨萬派流」，身為弟子門人後輩，應深加體會，依老人家駐世最後十四年的架構，法效天地無私之妙化，善養包荒含垢之胸襟，知止知足，讓涵靜老人的大愛似活水，生生不息。

（黃牧紅，201702）

## 四、2017華山幹訓心得

### 面臨的挑戰

個人常思考的問題是：我們從前人手上繼承了什麼，而又要留下給後人什麼？

2017年的華山幹訓活動，遠因可以追溯回2012年，當時臺大人生哲學研究社蒙基金會同意贊助，隔年前往北京大學與哲學系學生交流。活動籌劃過程，我們要回應以下問題：花錢讓臺灣年輕人去認識大陸年輕人有用嗎？類似的活動很多，為什麼我們要做？

後來數年，在幾次正式與非正式的交流活動中，我們有過這些經驗：

聽大陸學者回憶親身參與過的近代中國大事，討論一朝一代文化風氣影響；聽年輕上班族解釋為何放棄國外穩定工作回中國；聽學生訴說因為家中曾受制度面不平等待遇，將來想走法律為人爭取權益，聽剛出社會的人講解他眼中的市場，聽唱片行老闆暢談一個又一個樂團的起落故事，聽道長介紹如何順應時代變化，推廣道教到社會上⋯。

在這些過程中，我們增加了對大陸人的了解，不再僅止於閱讀媒體資料，而是眼前這些有血有肉的人，感受到他們對生活的喜樂甚至於無奈。

對參與這些活動的臺灣年輕人，最直接的影響是改變了對大陸人的看法，增進自身視野，並且對於大陸的生活方式有所了解，我曾經對兩個人開玩笑說：「以後人道忙得快升天的時候，要靠你們來北京幫忙送中秋月餅」。看似玩笑之言，隱含著基金會希望能持續成長，後繼有人甚至於大陸能拓點發揚光大的期許。

共同登華山

## 關於活動及儲備幹部

面對當前新局，極忠文教基金會過去舉辦過許多兩岸學術活動，累積的成果要如何繼承延續？這些資源中能是否有部份，能幫助年輕人認識兩岸，進而培育人材幫助基金會運作？未來這些人於社會上成為中堅骨幹時，能否因為對於大陸有深切的了解，在做相關決策時，往更好的方向走？過去在涵靜書院上課時，曾經聽李子弋前董事長說道，在什麼樣的場合他幫忙臺灣說過什麼話，當時就被啟發一個想法：如果有建立更深更廣的人際連結，未來兩岸間會有那些精彩故事？

基於這樣的期待，基金會於2016年推動了儲備幹部專案，至今已舉辦過會史簡介、線上讀書會以及華山幹訓，幹訓不僅止爬山體會創辦人精神，還包含了去拜訪八仙宮，以及與其它過去基金會有合作的大學教授認識。

我們在2016年邀請三位年輕人參加儲備幹部專案。其中，龍建宇曾擔任臺大人哲社社長，為接受基金會贊助前往北京交流的成員；鄭文心於2012年起參與北區新境界及臺大人哲社活動；周郁庭曾任國立臺北教育大學心靈探索社社長，與臺大社團有多次聯合活動，其後於2016年，與鄭文心一起擔任香港漢學發展基金會至天安太和道場參訪時的工作人員。

這三位中，僅有龍建宇是天帝教同奮，另外兩位有不同宗教歸屬，我們試圖去討論，基金會有無可能包容不同的宗教徒參與，但是有共同對基金會兩岸和平價值觀的追求，並共同保有對於創辦人李玉階先生的認同？到目前為止，還算正向，但也發現還要再繼續謹慎規劃、執行、驗證與調整。

其它參與本次活動的年輕人，在過去也多有參與天帝教相關活動，並且義務性的提供協助，有些人目前還在幫忙本活動衍生事務運作中，礙於篇幅暫不多描述，但我相信，這些人未來都會成為天帝教或其輔翼組織發展不可或缺的力量。

## 換位置，當然想法不一樣

在登華山大上方行程，上午因管理人員阻擋無法上大上方，之後先行下山，午餐後搭纜車至北峰，此時有些人決定留下，有些人決定往下走到莎蘿坪，再往上爬大上方，當時我留下了三個東西：第一，把有膠面的工地手套給了一個女生，後來手套幫上大忙；第二，是把裝土與水的瓶子給了當時離我最近的李令德，想不到後來他是惟二抵達玉皇洞的人之一；第三，是把我自己留下。

第二次登大上方時，一行人又遇到了管理人員的阻止，當時面對阻擋之勢，有一個人依個人原則留下，其他人選擇繼續往上走，自己身為基金會副秘書長，如果當時在場，會有其它的考量，有極大的可能會要求大家回程，若真的回程，除了取不回大上方的土跟水外，團體的士氣也可能大受影響。

但有趣的是，後來面臨一些事情需要對外部單位的溝通，我又比任何一個人更鷹派，理由也很明確：「這些人是受邀來參與的，不這麼做如何對他們交待？」，事後有找到較

折衷的做法，但這次真的感受到，俗話說的換位置換腦袋，是怎麼一回事。值得慶幸的是，我們是一個群體，可以集體討論出適合的做法。

## 八仙宮：有形無形的延續與激蕩

涵靜老人於西北傳教時，結識八仙宮當家唐旭庵道長，之後由唐道長引介在華山的師兄協助，得以順利上華山修道。80年後，極忠文教基金會拜訪八仙宮，並致贈三幅當時的老照片，幫助八仙宮補充歷史文物史料，這是兩個組織間的再傳承與再銜接。

八仙宮當家胡誠林道長，1974年出生，同時為中國道協副會長，聽他分享如何透過網路科技、公益慈善、學生營隊等方式，將正信的道教傳給世人，而不是僅止於求籤問卜改運等民俗信仰，對於同樣有宗教背景的我們，特別有感觸，這是不同宗教圈，面對共同於社會推展信仰的共鳴。

交流中，道長提到之前傳授天仙大戒，即戒無所戒，修持到最後不執著於戒律，但也不是不守清規，而是「自太極返無極」，道長再將「自太極返無極」的概念，反覆用於跟大家討論人性的善惡、宗教的修持、入世與出世、傳教上的因緣施教⋯這對年輕人們都是突破性的概念，乃至天主教徒也能從聖經中找到印證，這是深度學習，並共同追尋真理的旅程。

## 君子有三畏

《論語·季氏第十六》：「君子有三畏，畏天命，畏大人，畏聖人之言」。

經過這次行程，發現每個人都有很美好的特質，都有很高的發展空間，有其天命與天空。這批人們都很優秀，我們不敢說要教會他們什麼，而是運用基金會的資源，讓年輕人可以有機會更深入認識大陸，並從交流討論文化議題的過程當中，找到幫自己提升的精神力量，讓這些人可以成為社會的中間骨幹，進而達成基金會宗教大同、世界大同、天人大同的長期奮鬥目標。

基於這樣的敬畏之心，還是要再次問自己，從前人手上繼承了什麼，而又要留下給後人什麼？

（陳聖方，2017）

# 五、歸根復命，繼往開來：
## 2018極忠文教基金會上海－蘇州尋根幹訓

## 前言：耕耘兩岸青年，薪火相傳

　　財團法人極忠文教基金會於2016年底，試辦儲備幹部培育制度，除講述基金會史、線上讀書會外，於2017年2月初次舉辦尋根幹訓，走訪西安，帶領年輕人認識西北大學、陝西師範大學的學者，並且前往華山、大上方，體驗創辦人辭官歸隱時的情境，此外，亦將當年涵靜老人與八仙庵唐旭庵當家的合照，贈與其門人弟子，接續彼此道緣。

　　於後續2017年的活動規劃中，基金會邀請曾經參加過2017年華山幹訓的年輕人，協助舉辦與在臺陸生相關活動，並逐步建立兩岸青年間的情誼。

　　於2018年3月1日至4日，延續2017年之精神，財團法人極忠文教基金會舉辦了「上海-蘇州尋根幹訓」活動，一方面前往常州，追尋基金會創辦人涵靜老人的先祖居住之地，將分隔數十年後，由涵靜老人親撰之臺灣後代族譜併入常州李氏宗祠。二方面走訪了涵靜老人青少年時期於蘇州、上海之成長足跡。三方面前往上海華東師範大學涵靜書院，與教授聯繫、討論計畫新一年度之講學事宜。

## 清白傳家，歸根復命：常州

　　涵靜老人祖父伯房公，本為常州人士，後因官任內回歸自然，百姓集資將其靈柩運回常州路上，至蘇州因剩餘資金不足以支付船費，祖母華太夫人乃攜孤兒扶柩投靠蘇州之親戚，落地生根。

　　之後因歷史大時代的趨動，涵靜老人至臺灣，與原本宗族分隔兩地。近年來於常州、蘇州的李氏子孫，因機緣而重新接續，並有後人重修李氏宗祠，本次由基金會李顯光副董事長，將來臺之後增修的李氏宗族譜交付予常州李氏族人，使得脈絡得以完善，並致贈極忠文教基金會年鑑，簡介基金會之由來與使命。其餘基金會成員，亦以涵靜老人再傳弟子的身份，共同見證這一歷史性的時刻。

　　據涵靜老人之長子維生先生於〈李氏耕樂堂的家乘〉一文中所載：「我們耕樂堂李氏子孫，應該永遠保持清清白白、平平凡凡的平民本色。在我們的家乘記錄裡，沒有顯赫的閥閱家世，沒有富連阡陌的驕人財富。」、「我們可以知道，我們的祖先不是閥閱世家，卻有悲愴的浴血殉難、嘔血殉職的烈業。」緬懷先祖為文化之傳承，為理想之奮鬥，乃至不惜犧牲，可見李氏宗祠精神教化意義上之崇高。

## 哲人日遠，典型夙昔：蘇州

　　蘇州是涵靜老人生長之地，涵靜老人自其父親德臣公起，定居於蘇州大石頭巷內，德

臣公並為其宅立下一塊匾，就是「耕樂堂」。

　　而由其祖宅再走往玄妙觀，為德臣公之私塾工作、講學處前，不禁思量德臣公過往講授「太上感應篇」、「文昌帝君陰騭文」二經之風采。德臣公身為父親，於物質上給予家庭的並不多，但其在精神上卻影響涵靜老人極深。

　　是以往後涵靜老人在初中學生時期，以節省下來的零用錢，將父親遺墨：「太上感應篇」、「文昌帝君陰騭文」兩本鼓勵人行善的文章付印，並請長江江華輪執事將善書隨船分送旅客，持續三年之久。

　　《論語》：「父沒觀其行，三年無改於父之道，可謂孝矣！」

　　跟隨涵靜老人成長的軌跡，離開蘇州後，走訪位於上海淡水路與天津路上涵靜老人的故居，望向現代都市中少數保留下來的歐式洋房，遙想民國初年十里洋場的風華，再對照於2017年前往西安所見的清苦，更可深刻感受到，涵靜老人於官場得意時，放下榮華富貴，是多麼的不易。亦可見其承繼德臣公之精神底蘊，涵靜老人真實相信，並且力行其父所講授「太上感應篇」、「文昌帝君陰騭文」二經之思想精華，不被表相的名利所惑，而忠於大義之所在，斷然前往大上方。

地圖〔由熊鈺明、林小萍（月開）女士依據多年走訪標註〕

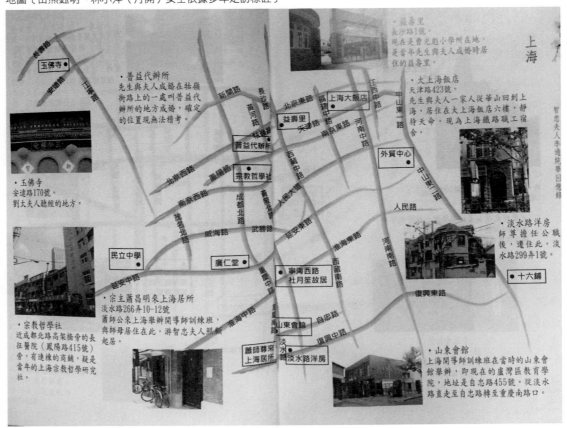

於走訪中，復於蘇州玄妙觀的鼎爐上，發現刻有重修玄妙觀記，其中「……1956年蘇州市人民政府加意保護全面維修，十年動亂又遭破壞，道士被逐，神器蕩然……」，令人不勝唏噓，再對照曾經聽聞：「文革時候插隊（註：即知識青年到鄉下從事農業生產等），冬天沒有事情幹，那時候也沒有磚頭，就會依某些人的記憶，去把墳挖了，來拿磚頭蓋豬舍。」，這些事情超乎一行人的想像，尤其本次活動主題包含為尋根、了解過去，兩相對照之下，對於文化的脆弱性，更有警惕，也提醒我們要更致力於文化推廣、交流，提升精神文明。

## 涵靜書院，繼往開來：上海

上海華東師範大學涵靜書院於2012年10月23日揭牌，近年舉辦多場學術活動，促進兩岸學者交流。本次除由極忠文教基金會李顯光副董事長與上海華東師範大學潘德榮院長討論未來活動規劃外，潘院長亦引介幾位年輕學者給臺灣來訪者認識。值得一提的是，本次臺灣拜訪的年輕人中，其師承與華東師大的學者亦有淵源，除拉近了彼此距離，也相信未來在上海涵靜書院舉辦兩岸學術藝文活動時，能延續過往的合作，開創更多新局。

## 上海居大不易：與在滬臺青對談

本次活動與2017年相較，增添一個環節：與三位不同行業的青年臺幹聚會，了解這些離鄉背井的臺灣年輕人，在大陸所挖掘的機會，乃至其所面臨的競爭、生活上的壓力。依據臺幹觀察，大陸薪資水準一開始並不高，但若能順利升職、跳槽，則薪資將有大幅度成長，因此中高階人員的薪水優在臺灣，大陸年輕人對於事業的投入也較臺灣積極，但不可諱言的，也有許多人領著低薪載浮載沉。

涵靜老人曾說過「資本主義腐蝕人心」，在俗稱「魔都」的上海，時尚男女們對於最新當季名牌的追求、超出當前薪資水平的消費，也多有上演。由此觀之，站在人心的角度，如果面對金玉其外，但實則內心茫然的青年人們，基金會可以發揮什麼積極的力量？如李氏耕樂堂一般的精神，文化上的傳承該如何在青年人心中生根？需要眾人發揮智慧來探討。

## 結語

極忠文教基金會近兩年致力於青年活動之試驗，在尋根方面，追溯了基金會創辦人涵靜老人的家庭、求學、任官、修道背景，以體會其成長歷程與人格，繼承其內在精神。另透過拜訪學術單位、宗教單位，承接過往基金會的外在成果，未來期望能繼往開來、承先啟後，培育更多有志於兩岸交流者，共同發揚基金會的精神，強化兩岸學術藝文交流，促進和平發展。

（陳聖方、龍建宇，2018）

淡水路洋房，涵靜老人任職國民政府時居於此

學者合照：華師大涵靜書院潘德榮院長（左一），華師大哲學系牛文君教授（左二），基金會黃牧紅秘書長（左三）、
基金會李顯光副董事長（兼華師大涵靜書院副院長　左四），華師大涵靜書院安倫副院長（右四）

上海華東師範大學涵靜書院（由左至右為李令德、陳聖方、盧怡庄、龍建宇）

常州李氏宗祠

# 六、關於臺灣文化探索營

## 前言

　　兩次分別舉辦於2017、2018年的十月，但考量社會氛圍，活動結束後並未對外發表，也沒有投稿到任何媒體，主要是避免參與者遇到不必要的問題。但避免相關經驗無法傳承，於本次編輯極忠年鑑時，回顧這兩次營隊的內容，做為日後的活動參考。

## 緣起與參與者選定

　　最開始的動機來自於黃牧紅董事，曾經與一位在臺陸生的母親接觸，這位母親的小孩在臺唸書時自殺身亡，衍生了我們對於「在臺陸生是否有得到足夠關照」，這樣的思考。但進一步在內部討論時，有人提出，若以關懷為訴求，好像顯得來參加的是一種需要被關懷的人，這樣讓人參加誘因不大。

　　最後討論因基金會以學術藝文交流為主，故擬定了臺灣文化探索營這個主題，另外也考量基金會較具有學術性，故學員招收以碩博士學位生為主，隱含期望未來這些學員成為學者時，能有機會再參與基金會的學術交流活動，另外這背後也有在臺時間長短的考量：交換生一般只會停留一學期，而學位生則會停留2到4年甚至更久，這讓未來有更多的互動可能。

## 學者與學員組成

　　兩次營隊的主要講課學者，都是基金會過往舉辦學術活動時的合作對象，2017年與2018的營隊均是由北部某學者協助招生，9月學生入學時宣傳，10月參加營隊。北部的學員組成中，2017年全數為剛入學的大陸碩博士生，2018年則兩岸學生均有人報名參加，且這位北部學者除了協助招生外，同時兼任帶隊老師，全程陪同，並負責營隊活動中的一場講課。

　　中部另外一位學者，則是先於2017年時參與營隊的某一課程擔任主講，並在2018年則擴大合作，基金會先把北部的學生帶到中部大學，由這位中部的學者帶領其學生出席，進行了約4小時的交流。

　　未來建議可以擴大合作學者人數，一方面避免2017合作的北部學者一人身兼招生／領隊／授課三重身分，二來可以擴大不同學校的學生參與。

## 行程差異

　　2017年為8:30臺北集合後，搭上承租的遊覽車前往南投的天帝教鐳力阿道場，總計三天兩夜，均在道場內進行，去程車上彼此初步認識，還有點陌生，回程的車上則是開心唱卡拉ok了！

2018年僅兩天一夜，且是先從臺北到中部與某大學師生交流後，傍晚再前往南投鐳力阿道場，因此整體而言學員跟工作人員間的互動，比2017年較少。

未來建議最少三天兩夜，折衷方式則為下午集合出發，傍晚抵達活動場地。並且，若橫跨不同地區的大學，可以考慮請各系所師生成員，前往同一活動場地集合，並且共同全程參與營隊活動。

## 營隊內容

共同點為均有基金會與創辦人的介紹，以及由合作學者講述臺灣近代的社會發展、討論兩岸關係，以及探討何謂文化，兩岸文化為何有分歧，如何展望未來……等，此類文化探討的課程。

2017年因為時間比較充裕，有兩個活動是獨有的：其一為青年講師，基金會邀請一位臺籍的社會科學領域碩士生，以年青人角度，發表對近代兩岸發展的看法；其二，則為基金會準備了臺灣在不同時期所出版的歷史課本，讓大家討論為何版本內容不同，以及背後的脈絡。

但2018年也有個特色：辯論。基金會於北部的師生出發後，到中部某大學，由合作的老師帶領學生出席，並再將全體約莫20位學員打散分成四組，各自就美中美貿易戰，分為不同立場：

小組A：為了貿易的有限可控貿易戰
小組B：為了貿易但最終失控的貿易戰
小組C：以貿易為名的可控貿易戰
小組D：以貿易為且最終失控的貿易戰

每一組經腦力激盪後上台報告，因為有競爭心態，所以場面非常熱絡，包含小組內部討論如何架構論點，以及後續別組報告時，如何指出對方論點的缺陷，捍衛自己小組的立場。

如同前面所述，下午辯論結束後，短暫總結與合影，北部出發的師生就驅車前往南投鐳力阿道場，而中部這所大學的師生則不參與，事後回想，若能晚上一起入住鐳力阿道場，這些學生間晚上還可以持續舌戰，何嘗不是一大樂事。

比較軟性的活動為，兩次營隊活動晚上，都有請學生吃南投當地農會特產：筊白筍口味泡麵，並且觀賞臺灣當時熱門的影集，2017年是欣賞「通靈少女」，並且閒聊了民俗信仰，以及臺灣比較知名廟宇2018年則是欣賞「你的孩子不是你的孩子」，交流彼此年幼時父母的管教，例如某位陸生提到小時候被爸爸用洗衣板打，眾人驚訝並且慶幸對方有順利長大……。另外因為鐳力阿道場靠近日月潭，兩次活動的最後，都有抽空到日月潭的步道稍微走一小段，最後再賦歸。

## 後續互動

　　基金會工作人員跟2017年的參與學員較為關係深厚，主要原因在於營隊活動時間較長，營隊結束後的私底下，也有帶少數幾位到捷運科技大樓站一帶吃早餐、到北投泡大眾溫泉等出遊行程。

　　但另外一個原因是接續性活動：2017年的參與者，有持續規劃小型活動，如某三位陸生進行兩岸電影比較，基金會頒發獎學金。但2018年後續因基金會內部因素，無法持續推動執行，使得2018年參與臺灣文化探索營的學生，後續比較沒有可參加的基金會活動。

　　不過，老師們的人際網絡另有發揮重要功能，在COVID-19期間，基金會得知有若干在臺陸生需要援助，也是透過先前的合作老師，讓資金可以順利提供給學生，在此對捐款者、基金會幹部與合作師長，表達感謝。

## 未來經營

　　於2019年嘗試招生，但兩岸氛圍已變，報名者人數稀少，最終決定不舉辦。倘若未來有機會進行，則除了前面幾點得反省事項外，還需要留意到，關於認識臺灣、郊遊、藝術、文化、公益等需求，有許多團體可以滿足廣大學生，且研究生通常有較大的課業壓力，因此基金會不求參與者眾多，但是要思考最適合的群體是哪些學生

　　建議先站在學生角度思考：這些在臺的陸生、臺灣本地的學生，有什麼誘因會想參加一個基金會的短天期營隊，跟不同人互動？同時也要回到基金會角度思考：我們推出的活動對於基金會使命與宗旨，關聯性如何，對於參與者能提供什麼幫助？

　　而最後，當兩個角度都思考過後，再回到「生生不息」的思考模式：未來如何跟這些參與者／工作人員保持聯繫，如何增加互動，讓歷屆累積的活動成果，成為一股推動社會正向發展的力量？

　　夢想很大很遠，我們對未來持續抱以期待。

<div align="right">（陳聖方，2022）</div>

# 七、李子達董事對於極忠第九屆青年活動之身教言教

　　時值極忠編寫30年之年鑑，諸多大事已記錄於年鑑之中，在此補述李子達董事（以下以李導演一詞代稱）於極忠第9屆董事會任期中，對於會務參與協助的一些片段。

## 導演對於華山幹訓的傳承

　　因過去基金會創辦人李玉階先生，曾經舉家至華山北峰附近的「大上方」居住八年，華山幹訓包含基金會歷史了解，以及2017年2月25至28日底的實際登山走訪，登山前做了許多準備，其中最重要的行前活動，是2017年2月4日，由李導演講述華山時期的故事。

　　當天下午於李顯光董事家中，入門看到李導演準備了大張的白紙以及麥克筆，一開始不明用意，之後就看到李導演一筆一畫，逐步為大家畫出了過去在大上方生活的環境，如石磨、養雞的地方、房間分為那幾間、誰住在那裡…等，鉅細靡遺的還原大上方的環境，並且也講述生活的故事，最後提到了對父母的思念。

　　晚上於附近的成家小館晚餐，讓導演破費了，事後敏思阿姨轉達：「導演說，幫你們餞行。」

李導演手繪情景之1

李導演手繪情景之2

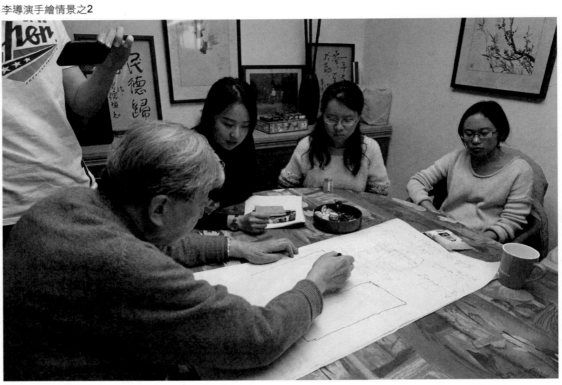

餐敘後合影

華山幹訓本身，雖然受到外在因素影響，最終抵達大上方的，只有李令德與楊創方兩位，但全部的成員也因此增加了向心力，爾後參與基金會運作，包含會務營運、活動營隊、論壇舉辦等。

## 導演對於陸生活動的身教典範

華山幹訓完後，以一部份成員再加上一部份新參與的年輕人為工作團隊，基金會於2017年暑假與教育界合作，舉辦短天期活動，該活動成員包含臺灣本土的碩、博士生，以及為來臺研讀碩、博士學位的陸生。

因為前述的活動有結識在臺陸生，為了加強往來互動，於2018年，基金會研擬獎助方案，鼓勵先前參與過基金會活動的學生，以2至3人組成小組，自選兩岸交流等主題撰寫專題報告，最後有三位陸生組成一個小組，以臺灣及大陸同時期各一位導演的作品，進行比較討論。

在這個獎助案的最後環節，是請三位陸生進行口頭報告，由基金會董事、基金會所邀請學者共同出席，進行講評並頒發獎金。

原擬邀請李導演出席講評，但李導演婉拒，理由為：學生這次所選擇報告的臺灣某導演是李導演晚輩，若講評傳出去了，對於晚輩也不好。本次最後由擔任電影製片的李耀華董事代表極忠，時間2018年5月20日。

從本次李導演婉拒的原因中，我們看到了導演的風範，也在後續的若干次私下交流中，激發了拜訪李導演的念頭。

## 拜訪李導演談「秋決」

2019年2月24日，由陳聖方、李令德、臺灣學生林哲因及H君，大陸學生S君與Y君，來自兩岸共6名成員，共同拜訪李導演，聊的主題是導演的電影「秋決」。

這是一個非正式的行程，主要為透過李令德連繫，為求慎重，我們在事前先成立了一個對話群組「拜訪李導演準備」，除了在線上討論交流外，另於2月22日先行聚會，討論自己看完秋決這部電影的想法，以及預計24日想要問李導演的問題。

於24日晚上，在李導演常去的一家怡客咖啡店，李導演先介紹自己投入電影工作的歷程，再講述了拍攝秋決這部電影的故事，中間穿插了一些臺灣電影發展、演員的相關故事。

在李導演講述自身經歷中提到，過去30、40年代在大陸時，看了許多反映現實生活的經典電影，而後來先從拍臺語商業片開始，是他技藝磨練的過程，在這過程中陸續的反芻，後來體現在電影如「街頭巷尾」中，這是接續了中國電影在1949年後被中斷的道統。李導演表示，不斷的在兩岸奔走，致力傳承道統、帶動發展，為中國電影奮鬥到底，是他的天命，而秉承固執堅持做自己想做的事情，這個性受他父親影響。

李導演也提到華山生活的時候，常常聽大哥（基金會前任李子弋董事長）講故事，後來導演重要的電影，都有跟大哥討論，而秋決背後貫穿的概念是「生生不息」，電影中男

主角死亡，但是女主角懷孕，新生命即將誕生。講到華山生活，我故意問道：「秋決這部電影的一開始，男主角被命令推石磨，是不是也跟華山有關？」導演：「大上方就有石磨啊！」，聽聞這句讓我們會心一笑，果然，還是華山。

李導演於書籍上留言　　　　　　李導演贈送書籍及留言　　　　　李導演贈送之VCD及留言

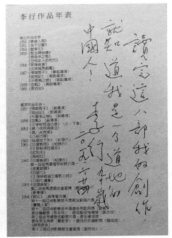

## 後記：

　　極忠曾經有一段時間，嘗試拓展年輕人相關活動，謹以此文留下紀錄，希望讓後人了解在這段時間中，李導演對後生晚輩的慈愛、關懷與傳承。

（陳聖方，2022）

# 八、極忠核心工作：
## 獎學金培育人才與兩岸民間學術藝文交流

　　涵靜老人李玉階先生（1901-1994）創辦基金會，交付的核心工作是辦理獎學金培育人才與兩岸民間學術藝文交流。

　　涵靜老人，1919年五四運動的上海學生領袖之一，曾經憂患與困厄，一如中國傳統知識分子，在定靜反思之後有所悟，對天敬畏也感恩，於是無畏順逆，常懷赤子之心，樂觀奮鬥。人生的歷練讓他致力教化，從青壯至皓首，不曾懈怠，以期人心復古，抱道樂德，移轉世風。

涵靜老人手書《感懷明志》

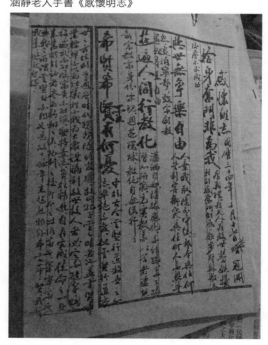

「斯天不生人　萬古如長夜」（1944）

「捨身奮鬥非為我　與世無爭樂自由　遊遍人間行教化　希聖希賢有何憂」（1945）

「培內功是內煉精氣神，培外功是財施、法施，培外功比培內功重要。」（1979正宗靜坐第一期開訓典禮）

　　涵靜老人深知教育、組織、紀律才能讓愛的力量恆久，深謀遠慮、縝密擘劃。

　　1990年，決意將九秩誕辰門人弟子的獻禮依國家法令規定補實為新臺幣1000萬元，申請設立全國性財團法人文教基金會。

1991年，基金會進入籌辦階段，擬定《捐助章程草案》，與教育部主管司進行協商。於鐳力阿道場設置成立了天人研究總院。

　　1992年5月，財團法人極忠文教基金會正式奉准成立於臺北。

　　涵靜老人指明：致力兩岸民間交流，為國家民族做有意義的事。

　　同年6月，涵靜老人公告：天人研究總院附設天人研究學院、天人修道學院招生，由極忠文教基金會設置獎學金以資鼓勵，以期永續有效地執行理念。

天人研究學院：

　　歡迎天帝教有志同奮踴躍參加研究天人之學的奮鬥行列，修業年限以二年為原則，最長不得超過四年。學員一律集中上課與住宿，每日並應出席參勤（祈禱、靜坐）與服勤（勞動、服務）課程。

　　入學待遇：

　　（一）每學期學費全免，僅酌收膳雜費用。

　　（二）凡學員有經濟困難者，可向極忠文教基金會申請獎助學金。

　　筆試：國文（四書與老莊）英文（閱讀測驗與翻譯）

　　口試：範圍以教義為主，天人合一所並重修持。

天人修道學院：

　　主旨：培育真修實煉之宏教人才，終生為教奉獻，服侍　上帝而設置。

　　修業規定：每日修道課程以下列三項為主：（一）修持—以靜參（四坐）誦誥為主。（二）苦行—以服勤（服務）墾植為主。（三）研習—以學習（學勤）研讀為主。學員一律集中住宿、修持與研習。所有學雜膳宿費用一律免繳。

　　本院修道進程區分為奮鬥初乘、平等中乘及大同上乘三級，每級應修持二年，全部年限共六年。完成六年修道課程經考核通過者始得畢業並授予「真修傳道使者」神職資格。終生為教奉獻者。

## 涵靜老人於極忠設置獎學金之初心

　　同年8月16日，「極忠」公告修道獎學金、研究獎學金、清寒獎學金申請辦法及有關事項，凡經（一）天人修道學院核定品德優秀者。（二）經天人研究學院核定學業成績平均分數80分以上，操行成績80分以上者。（三）清寒獎學金：凡家逢變故或家境清寒之天帝教同奮及其就讀大專院校或高中（職）之子弟，其學業成績總平均80分以上，操行成績80分以上（殘障者學業成績總平均70分以上操行成績80分以上）者。

　　（一）修道獎學金：5名，每名各得新臺幣貳萬元整。

　　（二）研究獎學金：10名，每名各得新臺幣壹萬元整。

　　（三）清寒獎學金：名額不限。大學生：每名各得新臺幣壹萬元整。專科生：每名各

得新臺幣柒千元整。高中（職）生：每名各得新臺幣伍仟元整。

依照「極忠文教基金會獎學金辦法」（民國81年8月1日公佈實施）第四條：如因申請人數過多，本會全年度基金利息百分之廿五不足支應，由本會董事會依據捐助章程第八條（註）之規定募集。（註：本會為推動特定業務，對不列入基金而作經常費用之指定捐助，須有百分之八十以上用於有關目的事業之支出。）

同年，10月6日上午涵靜老人在鐳力阿道場天人研究總院大同堂主持天人研究學院天人修道學院聯合開學典禮，以「希望兩院同奮個個擴大心胸，發大願，立大志，一面迎新，多吸收資訊接受最新現代知識，一面復古，將五大宗教傳統優點加強發揮」為軸發表談話：

各位同奮（註）：（註：天帝教徒彼此間的互稱，人生路上攜手互助，共同奮鬥）

我們能在鐳力阿內修道，研究宇宙大道，真是千載難逢，將來不只是獨善其身，還要行道渡人，兼善天下。尤其是今天的世界環境，雖然是後冷戰時代，但是千變萬化，不可預料。因此，想要培養一批具外國語文專長的宏教幹部，將來可以到各國去化渡緣人。

我們身處資訊時代，今天雖在修道，一切凡心暫可放下，但還要面對現實世界，了解現實環境，發現有什麼地方不妥當，隨時需要去改進、去搶救的地方，因為天帝教要從二十世紀進入二十一世紀，將來千秋萬世傳下去，本教教義理論雖然絕對可以領導時代，但是你們來修道學院、研究學院，就應該效法我的奮鬥精神，更要學習我求知、求新、求學問的精神，我希望兩院同奮個個擴大心胸，發大願、立大志，將來經得起社會上種種考驗，各位都是帝教中生代，承上啟下，最為艱苦，更要身心同時並煉，虛心學習，痛下苦功！

我們學院與一般人心目中的修道不同，一方面要趕上時代，創造時代，一方面參酌傳統宗教的優點，就是「一面迎新，一面復古」，「迎新」即接受現代知識，多吸收資訊，「復古」即站在宗教立場，將五大宗教傳統優點加強發揮，儘管時代不同，有很多古聖先賢前輩所講的話仍是至理明言，比方過去禪宗大師百丈頭陀所說：一日不作，一日不食（息），用現代語就是要勞動服務。因此我們修道學院也有「苦行」項目，佛教很多宗派要求「苦行僧」式修行，就是因為有很多優點，這是制度問題。儒家孟子也說：天將降大任於斯人也，必先苦其心志，勞其筋骨，餓其體膚，空乏其身，行拂亂其所為，所以動心忍性，增益其所不能。基督教如此，回教也是如此，先知先覺均是教人奮鬥，教人苦行，身心同時奮鬥，同時磨煉，最簡單的道理「吃得苦中苦，方為人上人」，要知吃苦即是消業障啊！我們鍛煉身體，可以將身體內部宿疾激發出來，現代學校教育要求「德、智、體、群」四育並進，也是一樣，原則方向不變。我雖然九十多歲，但是仍然要磨煉自己的身體，不分寒暑，不怕刮風下雨，以免影響了自己的奮鬥心，動靜互相配合，身心平衡發展，相信十年之後，還可以到全世界去傳教！

年鑑的可貴在記實，紀錄歷屆董事會（含秘書處）奉行宗旨的實績。

時代在變，人心在變，一面回顧涵靜老人的法語，體會老人家的真精神，一面檢視我

們的努力，然後，省思，緩緩邁步前行。

## 極忠三十年（1992-2022）獎學金的審核與發放

極忠文教基金會自1992年5月第一屆董事會時即成立「獎學金審核小組」，由董事七人組成，負責獎學金審核與發放。

2010年6月30日，第七屆第二次董事會議決議：成立常設的「獎學金委員會」，負責獎學金籌募、獎學金制度建立與修訂、獎學金申請的審議以及與獎學金有關的事務等。

創立三十年來，總計頒發獎學金434人次，共核發新臺幣10,443,875元整。

其間，極忠文教基金會於1990年代專案補助紅心字會「受刑人子女獎學金」，總計新臺幣410,000元整。於1993年起，奉涵靜老人指示捐助逸仙文教基金會獎助學金，至2000年該基金會孳息遞減而停辦，總計嘉惠大陸留美學生51人次，頒發獎學金美金156,000元。

逸仙文教基金會於1989年以民間各界捐助之美金100萬元孳息設置「大陸留美學生獎學金」於美國華府、芝加哥、紐約、波士頓、休士頓、洛杉磯、舊金山七地區，支助成績優異而生活清寒之大陸留學生，使其能早日完成學業，返回大陸，加速促進中國大陸現代化。

同年，涵靜老人代表天帝教率先捐獻25萬美金給逸仙文教基金會，被聘為第一屆董事，並以「李玉階先生獎學金」之名設於華府，審議事務由李子堅董事代行處理。

2002年12月，第四屆第四次董事會決議：由於極忠文教基金會定存孳息遞減，天人研究學院改制，故研究獎學金及修道獎學金暫停發放，僅發放清寒獎學金、深造研究獎學金、補助紅心字會受刑人子女助學金三項。

### （一）獎學金核發實績

三十年來，總計頒發獎學金434人次，共核發新台幣10,443,875元整。

1、1992~2011：頒發修道獎學金45人次，新臺幣1,500,000元；研究獎學金59人次，新臺幣980,000元；清寒獎學金（2010年起定名為「智忠獎學金」）：大學86人次，新臺幣1,690,000元；專科20人次，新臺幣280,000元；高中45人次，新臺幣450,000元。深造獎學金14人次，新臺幣3,376,875元。

1992-2011發放獎學金總計：269人次，新臺幣8,276,875元整。

2、2012~2022：頒發智忠及勤學獎學金：163人次，新臺幣1,867,000元；深造獎學金2人次，新臺幣300,000元。

2012-2022發放獎學金總計：165人次，新臺幣2,167,000元整。

### （二）深造獎學金-培育大陸及國內學人

1、大陸研究生

李蘭－上海華東師範大學碩士生，劉仲宇教授推薦。2006年5月來臺，以《從傳統走向現代天帝教的教義與教制研究》為畢業論文題目。

張麗－陝西西北大學中東所佛教研究所碩士生，李利安教授推薦。2008年10月來臺，以《李玉階早期宗教哲學思想研究》為畢業論文題目。

徐政妹－上海華東師範大學碩士生，劉仲宇教授推薦。2010年12月來臺，以《現代視野下的天帝教形成與發展》為畢業論文題目。

李政陽－雲南大學國際關係研究所碩士生，姚繼德教授推薦。2011年12月第七屆第八次董事會議核准通過。

2、國內學人

黃崇修－2002-2008年得「極忠」栽培。2011年3月以《欲與鬱之間—儒醫朱丹溪鬱說中的宋代道學影響》論文取得東京大學人文社會系研究科東アジア（亞）思想文化博士學位。

梁靜換－2010年10月，北京大學進修哲學系「宗教學專業」博士學位。

陳雯柔－2021年9月起於中央美術學院人文學院博士班就讀，從事中國美學研究。

（三）歷屆獎學金審核小組及獎學金委員會成員：

| 屆 | 時間 | 成員 |
|---|---|---|
| 一 | 810523~ | 李子弋、李子達、李子繼、劉安達、沈遜斯、高騏、巨克毅。 |
| 二 | 840419~ | 李子弋、李子達、李子繼、童明勝、劉安達、巨克毅、高騏。 |
| 三 | 870420~ | 陳文華、李瑞賢、李子繼、童明勝、李豐楙、巨克毅、高麒。 |
| 四 | 900215~ | 陳文華、李瑞賢、李豐楙、巨克毅、李顯光、王曉祥、黃萬福。 |
| 五 | 930415~ | 陳文華、陳伯中、巨克毅、何英俊、黃萬福、李顯光、李瑞賢。 |
| 六 | 960530~<br>980729~ | 陳文華、黃萬福、李顯光、蔡哲夫、蕭玫玲、劉緒倫、邱文燦<br>劉緒倫、蔡哲夫、邱文燦、李顯光、詹彩珠（6~8董事會議起） |
| 七 | 990630~<br>（7-2董事會議起設立獎學金委員會） | 主任委員：劉緒倫<br>委員：黃萬福、周植基、詹彩珠、劉曉蘋。<br>執行秘書：李顯文（101年聘~）。 |
| 八 | 1020429~ | 主任委員：劉緒倫<br>委員：周植基、戴家祥、詹彩珠、劉曉蘋。<br>執行秘書：李顯文 |
| 九 | 1050429~ | 召集人：劉緒倫<br>委員：詹彩珠、周植基、戴家祥、李顯立、劉曉蘋。<br>執行秘書：李顯文 |
| 十 | 10803~ | 召集人：劉緒倫<br>委員：詹彩珠、周植基、戴家祥、李顯立。 |
| 十一 | 1110710~ | 主任委員：蕭玫玲<br>委員：賴添錦、謝政諭、彭立忠、劉劍輝、康銘元、黃牧紅。 |

# 極忠三十年（1992-2022）兩岸學術藝文交流

三十年來，參與兩岸學術藝文交流人次總計1,095人次。

1、1992~2011

贊助大陸及國外地區人士來臺參加學術藝文活動，總計358人次。贊助臺灣、國外人士赴大陸參加學術藝文活動，總計439人次。

（1）參加藝文活動：大陸藝文界人士來臺122人次。
（2）參加學術交流：大陸學人來臺－137人次，民間人士來臺－60人次，國外學人－30人次，兩岸留美學人－9人次，合計236人次。
（3）應邀回訪大陸參加藝文活動：約85人次。
（4）應邀赴大陸各地參與學術研討會：近354人次。
以上互訪總計797人次，尚不包括二十年來，在大陸舉辦研討會時與會的臺灣觀察團人員，也未將二十年來在臺灣舉辦研討會時應邀與會的臺灣學術界菁英列入統計。

2、2012~2022

近十年間，極忠於大陸及國內舉辦及助辦之兩岸交流活動促進298人次的互訪交流，其中大陸及國外地區學者來臺參加學術活動計80人次，臺灣學者赴大陸參加學術活動計41人次。

| 年度 | 名單 | 人次 |
|---|---|---|
| 2012 | 紀念涵靜老人證道十八週年暨宗教哲學研究社成立三十五週年，宗教會通論壇以「天人合一與精神鍛鍊」題（於臺灣舉辦）：<br>1、大陸學者（5位）：安倫、貢華南、蔡林波、劉平、張新鷹<br>2、國際學者（6位）：王蓉蓉、BretDavis、DeborahSommer、DominiqueHertzer赫茲（夫婦2人）、FranklinPerkins方嵐生（男） | 學者：11 |
| 2013 | 2013年涵靜老人講座，以「啟動宗教、哲學及科學相結合的時代」為主題（於臺灣舉辦）：<br>1、國際學者（4位）：EricNelson、LiviaKohn、MartinSchönfeld、RobinWang<br>2、大陸學者（3位）：安倫、吳國盛、冀建中<br>3、臺灣學者（7位）：石朝穎、宋光宇、高騏、楊憲東、劉久清、劉通敏、劉劍輝 | 學者：14 |
| 2013 | 第四屆孫文論壇（於臺灣舉辦）：<br>1、臺灣學者（20位）：李子弋、劉緒倫、呂宗麟、宋興洲、何振盛、匡思聖、林火旺、周陽山、高玉泉、彭立忠、張亞中、馮滬祥、黃崇修、廖舜右、潘兆民、劉久清、劉阿榮、蔡東杰、謝政諭、宋光宇<br>2、大陸學者（17位）：王杰、王維江、尹媛萍、朱漢國、步平、李在全、周溯源、段培君、馬勇、柴怡贇、徐思彥、張寶明、楊天石、趙曉華、李俊領、特別觀察員2位 | 學者：37 |
| 2014 | 第十二屆海峽兩岸「傳統文化與道德教化」研討會，由中國社科院世界宗教所、宗哲社共同主辦於北京，「極忠」為贊助方，為期三天。臺灣16位學者與會發表論文。<br>臺灣學者：劉通敏、王邦雄、李顯光、沈明昌、劉文星、周貞余、熊怡雯、曾昭旭、曾春海、袁保新、陳德和、林安梧、高柏園、劉久清、簡國榮、鄧偉仁 | 學者：16 |
| 2015 | 紀念涵靜老人證道20週年暨「第二屆中華文化與天人合一國際學術研討會」（於臺灣舉辦）：<br>1、國際學者（10位）：David Jones、Denis Mair梅丹理、James Miller苗建時、Livia Kohn柯恩、Martin Schönfeld德馬丁、Robin Wang王蓉蓉、Vincent Shen沈清松、Yoshitsugu Sawai澤井義次、李京源、李秀賢<br>2、大陸學者（14位）：王駿、戈國龍、牛文君、安倫、李向平、孫亦平、張新鷹、張廣保、郭武、劉平、劉仲宇、潘德榮、鄭筱筠、蕭霽虹<br>3、臺灣學者（24位）：李子弋、石朝穎、宋光宇、呂賢龍、李顯光、林安梧、高騏、高柏園、曾春海、張家麟、郭梨華、彭立忠、楊儒賓、楊憲東、鄭志明、劉久清、劉見成、劉通敏、蕭振邦、劉劍輝、沈明昌、高森、林麗秋、呂宗麟 | 學者：48 |

| 年度 | 名單 | 人次 |
|---|---|---|
| 2015 | 2015年涵靜老人講座（於臺灣舉辦）：<br>1、臺灣學者（19位）：王邦雄、呂宗麟、宋光宇、李豐楙、李顯光、沈明昌、孫雲平、高柏園、張家麟、梁淑芳、曾春海、熊品華、劉久清、劉見成、劉通敏、劉煥玲、劉劍輝、蕭武桐、謝聰輝<br>2、大陸學者（10位）：王志躍、王皓月、安倫、李志鴻、李政陽、陳進國、潘德榮、鄭筱筠、顏青山、羅顥 | 學者：29 |
| 2017 | 第五屆孫文論壇（於大陸舉辦）：<br>臺灣學者（10位）：張亞中、周陽山、宋興洲、嚴祥鸞、翁曉玲、劉久清、何振盛、彭立忠、楊穎超、洪淑容 | 學者：10 |
| | 究天人之際暨紀念李子弋教授學術會議（於大陸舉辦）：<br>1、臺灣學者（15位）：高柏園、袁保新、張家麟、劉久清、陳哲儒，李顯光、李政陽、黃崇修、劉文星、金城、江達智、劉煥玲、黃靖雅、熊怡雯、黃子寧<br>2、大陸學者（9位）：牛文君、潘德榮、安倫、徐洪興、羅顥、臧要科、楊澤樹、何錫榮、李政陽<br>3、工作人員（3位）：黃牧紅、陳聖方、葉明蓁 | 學者：24<br>總數：27 |
| | 第一屆臺灣文化探索營（於臺灣舉辦）：<br>1、臺灣講師（3位）<br>2、學員（陸生8位）<br>3、隊輔兼工作人員（8位） | 學者：3<br>總數：19 |
| | 華山尋根幹訓（於大陸舉辦）<br>1、拜訪大陸學者（3位）：陳峰、賈二強、王鐵錚<br>2、成員（12位）：李顯光、黃牧紅、陳聖方、李令道、李令德、龍建宇、陳雯柔、鄭文心、周郁庭、葉明蓁、楊創方、陳品璋 | 學者：3<br>總數：15 |
| 2018 | 2018第六屆孫文論壇（於臺灣舉辦），與會發表論文、擔任與談的學者：<br>1、臺灣學者（33位）：匡思聖、吳展良、呂宗麟、宋興洲、李孔智、李炳南、李顯光、周陽山、林政緯、林國章、邵宗海、洪淑容、翁曉玲、張亞中、許峰源、陳文華、黃政瑄、彭立忠、閔宇經、楊同慧、楊穎超、趙鎮藩、齊光裕、劉久清、劉阿榮、劉碧蓉、劉維開、劉緒倫、蔡東杰、謝易達、謝政諭、鍾文博、嚴祥鸞<br>2、大陸學者（11位）：王健朗、左玉河、宋廣波、李長莉、李振武、杜繼東、胡波、柴怡贇、廖大偉、趙立彬、鄭大華 | 學者：44 |
| | 第二屆臺灣文化探索營（於臺灣舉辦）：<br>1、臺灣講師（2位）<br>2、學員（11位，陸8，日1，臺2）<br>3、隊輔兼工作人員（5位） | 學者：2<br>總數：18 |
| | 上海蘇州常州尋根幹訓（於大陸舉辦）：<br>1、拜訪大陸學者（4位）：安倫、潘德榮、牛文君、孫義文<br>2、成員（6位）：李顯光、黃牧紅、陳聖方、李令德、龍建宇、盧怡庄 | 學者：4<br>總數：10 |
| 2019~2022：COVID-19疫情影響，兩岸交流暫緩 | | － |
| 總人次 | | 學者：245<br>總數：298 |

（黃牧紅、林哲因，2022）

# 九、極忠文教基金會財務報表：民國101-111年（2012-2022）

| 財團法人極忠文教基金會資產負債表 | | | |
|---|---|---|---|
| 中華民國101年12月31日 | | | |
| 資產 | 金額 | 負債及淨值 | 金額 |
| 流動資產 | | 負債 | |
| 　銀行存款－永豐銀行北新分行 | 163,467 | 代收款項 | 8,708 |
| 　銀行存款－合庫銀行埔里分行 | 1,491,883 | | |
| | | | |
| 　零用金 | 10,000 | | |
| | | | |
| 　　流動資產合計 | 1,665,350 | 負債合計 | 8,708 |
| 基金 | | | |
| 　登記基金－定期存款 | 10,000,000 | | |
| 　　基金合計 | 10,000,000 | 淨值 | |
| 固定資產 | | 淨值 | |
| 　什項設備 | 0 | 登記基金 | 10,000,000 |
| 　　固定資產合計 | 0 | 累計餘絀 | |
| 其他資產 | | 前期累計餘絀 | 1,569,415 |
| 　存出保證金 | 50,000 | 本期餘絀 | 137,227 |
| 　　其他資產合計 | 50,000 | 淨值合計 | 11,706,642 |
| | | | |
| 　　資產合計 | 11,715,350 | 負債及淨值合計 | 11,715,350 |

## 財團法人極忠文教基金會收支決算表
### 中華民國101年度

| 科目 | 決算數<br>(A) | 預算數<br>(B) | 決算與預算增減比較數<br>(C)=(A)-(B) |
|---|---|---|---|
| 各項收入： | | | |
| 　基金奉獻 | | | |
| 　安悅奉獻 | 1,097,510 | 1,000,000 | 97,510 |
| 　獎學金奉獻 | 128,000 | 650,000 | 445,000 |
| 　專案奉獻 | 2,881,920 | 1,800,000 | 1,081,920 |
| 　其他奉獻 | 4,923 | 118,000 | -113,077 |
| 　利息收入 | 185,283 | 91,200 | 94,083 |
| 　移用以前年度結餘 | | | |
| 收入合計 | 4,297,636 | 3,659,200 | 638,436 |
| 各項支出： | | | |
| 　考察觀摩費 | 148,273 | - | 148,273 |
| 　刊物編印費 | 150,000 | 1,020,000 | -870,000 |
| 　活動費－獎學金 | 550,000 | 650,000 | -100,000 |
| 　活動費－捐贈支出 | 1,496,108 | - | 1,496,108 |
| 　活動費－專案支出 | 667,331 | 800,000 | -132,669 |
| 　員工薪資 | 713,160 | 514,560 | 198,600 |
| 　工作獎金 | 53,000 | 42,880 | 10,120 |
| 　年終獎金 | | 50,000 | -50,000 |
| 　員工保險費 | 63,018 | 43,920 | 19,098 |
| 　員工退休金 | 34,859 | 13,200 | 21,659 |
| 　文具用品 | 2,644 | 9,500 | -6,856 |
| 　書報雜誌 | 108,300 | | 108,300 |
| 　複印費 | 19,733 | 4,800 | 14,933 |
| 　郵電費 | 15,293 | 7,500 | 7,793 |
| 　會議費 | 52,060 | 81,000 | -28,940 |
| 　交通費 | 65,005 | 237,500 | -172,495 |
| 　住宿等日支費 | | 145,000 | -145,000 |
| 　雜項購置 | 12,999 | 0 | 12,999 |
| 　各項攤銷 | 0 | 0 | 0 |
| 　雜項支出 | 8,626 | 39,340 | -30,714 |
| 支出合計 | 4,160,409 | 3,659,200 | 501,209 |
| 本期餘絀 | 137,227 | 0 | 137,227 |

## 財團法人極忠文教基金會資產負債表
### 中華民國102年12月31日

| 資產 | 金額 | 負債及淨值 | 金額 |
|---|---|---|---|
| 流動資產 | | 負債 | |
| 　銀行存款－永豐銀行北新分行 | 242,217 | 　代收款項 | 16,144 |
| 　銀行存款－合庫銀行埔里分行 | 2,077,309 | | |
| 　銀行存款－玉山銀行內湖分行 | 900,721 | | |
| 　零用金 | 10,000 | | |
| 　預付費用 | 1,839 | | |
| 　　流動資產合計 | 3,232,086 | 　負債合計 | 16,144 |
| 基金 | | | |
| 　登記基金－定期存款 | 10,000,000 | | |
| 　　基金合計 | 10,000,000 | 淨值 | |
| 固定資產 | | 淨值 | |
| 　什項設備 | 0 | 　登記基金 | 10,000,000 |
| 　　固定資產合計 | 0 | 累計餘絀 | |
| 運輸設備 | | 　前期累計餘絀 | 1,706,642 |
| 　車輛設備 | 1,339,000 | 　本期餘絀 | 2,898,300 |
| 　　運輸設備合計 | 1,339,000 | 　淨值合計 | 14,604,942 |
| 其他資產 | | | |
| 　存出保證金 | 50,000 | | |
| 　　其他資產合計 | 50,000 | | |
| | | | |
| 　　資產合計 | 14,621,086 | 　負債及淨值合計 | 14,621,086 |

| 會計科目 | 12月<br>小計 | 1月至12月<br>合計 |
|---|---|---|
| **財團法人極忠文教基金會收支餘絀表** | | |
| **中華民國102年度** | | |
| 各項收入 | | |
| 　捐贈收入－安悦 | 1,104,870 | 2,134,870 |
| 　捐贈收入－鈕先鍾百戰略思想學術專案 | | 0 |
| 　捐贈收入－獎學金專案 | 200,000 | 410,000 |
| 　捐贈收入－涵靜老人講座專案 | | 0 |
| 　捐贈收入－涵靜書院專案 | | 1,346,100 |
| 　捐贈收入－孫文論壇 | | 650,000 |
| 　捐贈收入－其他 | | 1,953,097 |
| 　利息收入－定期存款孳息 | 11,918 | 145,008 |
| 　利息收入－活期存款孳息 | 3,607 | 8,508 |
| 　內部往來收入 | | 550,000 |
| 各項收入合計 | 1,320,395 | 7,197,583 |
| 各項支出 | | |
| 　考察觀摩費 | | 308,735 |
| 　刊物編印費 | | 50,000 |
| 　活動費－孫文論壇 | 587,090 | 587,090 |
| 　活動費－獎學金 | | 503,000 |
| 　活動費－捐贈支出 | 50,000 | 315,800 |
| 　活動費－鈕先鍾戰略思想學術研討會 | | 0 |
| 　活動費－涵靜老人講座 | | 747,520 |
| 　員工薪資 | 63,094 | 755,526 |
| 　工作獎金 | 60,000 | 60,000 |
| 　春節獎金 | | 35,000 |
| 　員工保險費 | 7,859 | 88,948 |
| 　員工退休金 | 3,816 | 44,182 |
| 　文具用品 | 599 | 8,882 |
| 　書報雜誌 | | 0 |
| 　複印費 | 1,005 | 10,883 |
| 　郵電費 | 839 | 13,744 |
| 　維修費 | | 1,979 |
| 　會議費 | 15,114 | 65,051 |
| 　交通費 | 3,684 | 22,577 |
| 　燃料費 | 6,898 | 26,269 |
| 　保險費 | | 61,000 |
| 　雜項購置 | 0 | 35,000 |
| 　各項攤銷 | 0 | 0 |
| 　雜項支出 | 476 | 8,097 |
| 　內部往來支出 | | 550,000 |
| 各項支出合計 | 800,474 | 4,299,283 |
| 本期餘絀 | 519,921 | 2,898,300 |

## 財團法人極忠文教基金會資產負債表

### 中華民國103年12月31日

| 資產 | 金額 | 負債及淨值 | 金額 |
|---|---|---|---|
| 流動資產 | | 負債 | |
| 　銀行存款－永豐銀行北新分行 | 310,235 | 　代收款項 | 8,768 |
| 　銀行存款－合庫銀行埔里分行 | 1,703,811 | 　暫收款 | |
| 　銀行存款－玉山銀行內湖分行 | 743,332 | | |
| 　零用金 | 10,000 | | |
| 　預付費用 | - | | |
| 　　流動資產合計 | 2,767,378 | 　　負債合計 | 8,768 |
| 基金 | | | |
| 　登記基金-定期存款 | 10,000,000 | | |
| 　　基金合計 | 10,000,000 | 淨值 | |
| 固定資產 | | 淨值 | |
| 　什項設備 | - | 　登記基金 | 10,000,000 |
| 　　固定資產合計 | - | 累計餘絀 | |
| 運輸設備 | | 　前期累計餘絀 | 2,980,123 |
| 　車輛設備 | 1,339,000 | 　本期餘絀 | 851,336 |
| 　減：累計折舊 | 316,151 | 　　淨值合計 | 13,831,459 |
| 　　運輸設備合計 | 1,022,849 | | |
| 其他資產 | | | |
| 　存出保證金 | 50,000 | | |
| 　暫付款 | - | | |
| 　其他資產合計 | 50,000 | | |
| 　資產合計 | 13,840,227 | 　負債及淨值合計 | 13,840,227 |

## 財團法人極忠文教基金會收支餘絀表

### 中華民國103年度

| 會計科目 | 12月<br>小計 | 1月至12月<br>合計 |
|---|---|---|
| 各項收入 | | |
| 　捐贈收入－安悦 | 1,026,890 | 1,296,890 |
| 　捐贈收入－獎學金專案 | - | 100,000 |
| 　捐贈收入－獎學金專案 | - | 50,000 |
| 　捐贈收入－涵靜老人講座專案 | - | - |
| 　捐贈收入－涵靜書院專案 | - | - |
| 　捐贈收入－國際學術研討 | - | 500,000 |
| 　捐贈收入－其他 | - | 5,327 |
| 　利息收入－定期存款孳息 | 11,918 | 145,008 |
| 　利息收入－活期存款孳息 | 1,609 | 5,708 |
| 　內部往來收入 | - | 60,000 |
| 各項收入合計 | 1,040,417 | 2,162,933 |

## 財團法人極忠文教基金會收支餘絀表

### 中華民國103年度

| 會計科目 | 12月<br>小計 | 1月至12月<br>合計 |
|---|---|---|
| 各項支出 | | |
| 考察觀摩費 | - | - |
| 撰稿費 | - | - |
| 刊物編印費 | - | 450,000 |
| 活動費－　獎學金 | - | 45,000 |
| 活動費－捐贈支出 | - | 590,000 |
| 活動費－鈕先鍾戰略思想學術研討會 | - | - |
| 活動費－涵靜老人講座 | - | 200,000 |
| 員工薪資 | 63,546 | 759,840 |
| 工作獎金 | 80,000 | 80,000 |
| 春節獎金 | - | 40,000 |
| 員工保險費 | 8,142 | 97,073 |
| 員工退休金 | 3,824 | 45,816 |
| 文具用品 | 732 | 2,899 |
| 書報雜誌 | - | - |
| 複印費 | 287 | 4,496 |
| 郵電費 | 943 | 5,243 |
| 專業服務費 | - | 60,000 |
| 訓練費 | - | - |
| 會議費 | - | 12,672 |
| 交通費 | - | 35,688 |
| 燃料費 | 4,734 | 57,748 |
| 維修費 | 3,430 | 6,169 |
| 稅捐 | - | 17,410 |
| 保險費 | - | 26,308 |
| 雜項購置 | - | 13,268 |
| 雜項支出 | 4,846 | 10,635 |
| 折舊 | 18,597 | 316,151 |
| 內部往來支出 | | 60,000 |
| 各項支出合計 | 189,081 | 2,936,416 |
| 本期餘絀 | 851,336 | -773,483 |

## 財團法人極忠文教基金會資產負債表

### 中華民國104年12月31日

| 資產 | 金額 | 負債及淨值 | 金額 |
|---|---|---|---|
| 流動資產 | | 負債 | |
| 銀行存款－永豐銀行北新分行 | 1,029,684 | 代收款項 | 9,630 |
| 銀行存款－合庫銀行埔里分行 | 288,788 | 暫收款 | - |
| 銀行存款－玉山銀行內湖分行 | 60,019 | | |
| 零用金 | 10,000 | | |
| 預付費用 | - | | |
| 溢付費用 | - | | |
| 流動資產合計 | 1,388,491 | 負債合計 | 9,630 |
| 基金 | | | |
| 登記基金－定期存款 | 10,000,000 | | |
| 基金合計 | 10,000,000 | 淨值 | |
| 固定資產 | | 淨值 | |
| 什項設備 | - | 登記基金 | 10,000,000 |
| 固定資產合計 | - | 累計餘絀 | |
| 運輸設備 | | 前期累計餘絀 | 2,069,079 |
| 車輛設備 | 1,339,000 | 本期餘絀 | 160,796 |
| 減：累計折舊 | 539,315 | 淨值合計 | 12,229,875 |
| 運輸設備合計 | 799,685 | | |
| 其他資產 | | | |
| 存出保證金 | 50,000 | | |
| 暫付款 | 1,329 | | |
| 其他資產合計 | 51,329 | | |
| | | | |
| 資產合計 | 12,239,505 | 負債及淨值合計 | 12,239,505 |

## 財團法人極忠文教基金會收支決算表

### 中華民國104年度

| 科目 | 決算數<br>(A) | 預算數<br>(B) | 決算與預算增減比較數<br>(C)=(A)-(B) |
|---|---|---|---|
| 各項收入： | | | |
| 基金奉獻 | | | |
| 安悅奉獻 | 1,038,418 | 2,075,200 | -1,036,782 |
| 獎學金奉獻 | 200,000 | 171,200 | 28,800 |
| 專案奉獻 | 1,000,900 | 17,350,000 | -16,349,100 |
| 其他奉獻 | 49,000 | | 49,000 |
| 其他收入 | 135,805 | 154,000 | -18,195 |
| 內部往來收入 | | | 0 |
| 收入合計 | 2,424,123 | 19,750,400 | -17,326,277 |

## 財團法人極忠文教基金會收支決算表
### 中華民國104年度

| 科目 | 決算數<br>(A) | 預算數<br>(B) | 決算與預算增減比較數<br>(C)=(A)-(B) |
|---|---|---|---|
| 各項支出： | | | |
| 考察觀摩費 | | | 0 |
| 刊物編印費 | 251,462 | | 251,462 |
| 活動費－獎學金 | 220,000 | 300,000 | -80,000 |
| 活動費－涵靜書院 | | | 0 |
| 活動費－捐贈或委辦 | 866,840 | | 866,840 |
| 活動費－其他專案 | 150,000 | 853,000 | -703,000 |
| 員工薪資 | 766,356 | 1,020,000 | -253,644 |
| 工作獎金 | 80,000 | 85,000 | -5,000 |
| 年終獎金 | 60,000 | 80,000 | -20,000 |
| 員工保險費 | 90,756 | 124,000 | -33,244 |
| 員工退休金 | 42,240 | 62,000 | -19,760 |
| 文具用品 | 3,663 | 10,000 | -6,337 |
| 書報雜誌 | | 7,000 | -7,000 |
| 複印費 | 59,085 | 23,000 | 36,085 |
| 郵電費 | 11,805 | 25,000 | -13,195 |
| 專業服務費 | 60,000 | | 60,000 |
| 勞務費 | 521,219 | | 521,219 |
| 終點及演講費 | 190,000 | 300,000 | -110,000 |
| 訓練費 | 3,486 | 2,000 | -1,486 |
| 會議費 | 106,156 | 221,000 | -114,844 |
| 交通費 | 54,846 | 80,000 | -25,154 |
| 雜項購置 | 2,588 | 30,000 | -27,412 |
| 維修費 | 19,060 | 30,000 | -10,940 |
| 燃料費 | 27,243 | 90,000 | -62,757 |
| 保險費 | 10,954 | 27,000 | -16,046 |
| 稅捐 | 17,410 | 6,200 | 11,210 |
| 折舊 | 204,567 | | 204,567 |
| 雜項支出 | 118,481 | 175,200 | -56,719 |
| 內部往來支出 | | | |
| 購置土地房屋 | | 16,200,000 | -16,200,000 |
| 支出合計 | 3,938,217 | 19,750,400 | -15,812,183 |
| 本期餘絀 | -1,514,094 | 0 | -1,514,094 |

## 財團法人極忠文教基金會資產負債表

### 中華民國105年12月31日

| 資產 | 金額 | 負債及淨值 | 金額 |
|---|---|---|---|
| 流動資產 | | 流動負債 | |
| 　現金及銀行存款 | 1,437,051 | 　短期借款 | 0 |
| 　短期投資 | 0 | 　應付票據及帳款 | 0 |
| 　應收票據及帳款 | 0 | 　應付費用 | 9,090 |
| 　其他流動資產 | 20,000 | 　其他流動負債 | 0 |
| 　合計 | 1,457,051 | 　合計 | 9,090 |
| | - | | |
| 基金及投資 | | 長期負債 | 0 |
| 　登記基金 | 10,000,000 | | |
| 　　受贈之長期投資 | 0 | 其他負債 | 0 |
| 　　長期投資 | 0 | | |
| 　　小計 | 10,000,000 | 負債總計 | 9,090 |
| 　其他基金 | 0 | | |
| 　其他長期投資 | 0 | | |
| 　合計 | 10,000,000 | 淨值 | |
| | | 　基金 | |
| 固定資產 | | 　　財產總額 | 10,000,000 |
| 　土地 | 0 | 　　其他基金 | 0 |
| 　房屋及建築 | 0 | 　累計餘絀 | |
| 　其他 | 0 | 　　前期累積餘絀 | 2,229,875 |
| 　累計折舊 | 0 | 　　本期餘絀 | -781,914 |
| 　累計減損 | 0 | 　其他 | 0 |
| 　淨額 | 0 | | |
| 無形資產 | | 淨值總計 | 11,447,961 |
| 　成本 | 0 | | |
| 　累計攤提 | 0 | | |
| 　累計減損 | 0 | | |
| 　淨額 | 0 | | |
| 其他資產 | | | |
| 　存出保證金 | 0 | | |
| 　其他 | 0 | | |
| 　合計 | 0 | | |
| 資產總計 | 11,457,051 | 負債及淨值合計 | 11,457,051 |

## 財團法人極忠文教基金會收支決算表
### 中華民國105年度

| 科目 | 小計 | 合計 | 說明 |
|---|---|---|---|
| 一、收入： | | | |
| 　捐贈收入 | 257,081 | | |
| 　利息收入 | 148,078 | | |
| 　補助收入 | 0 | | |
| 　銷售貨物或勞務收入 | 0 | | |
| 　投資利益 | 0 | | |
| 　評價利益 | 0 | | |
| 　其他收入 | 2,599 | | |
| 　收入合計 | | 407,758 | |
| 二、支出 | | | |
| 　業務支出 | | 376,887 | |
| 　　業務（捐贈）費用 | 186,740 | | |
| 　　活動費用 | 172,217 | | |
| 　　銷售成本 | 0 | | |
| 　　其他 | 17,430 | | |
| 　行政支出 | | 783,719 | |
| 　　人事費用 | 607,874 | | |
| 　　辦公（行政）費用 | 175,845 | | |
| 　其他支出 | | 29,066 | |
| 　　投資損失 | 0 | | |
| 　　評價損失 | 0 | | |
| 　　其他 | 29,066 | | |
| 　支出合計 | | 1,189,672 | |
| 本期稅前餘（絀） | | -781,914 | |
| 所得稅 | | 0 | |
| 本期餘（絀） | | -781,914 | |
| 前期累積餘（絀） | | 0 | |
| 轉列基金 | | 0 | |
| 其他<br>請說明： | | 0 | |
| 本期累積餘（絀） | | -781,914 | |

## 財團法人極忠文教基金會資產負債表

### 中華民國106年12月31日

| 資產 | 金額 | 負債及淨值 | 金額 |
|---|---|---|---|
| 流動資產 | | 流動負債 | |
| 　現金及銀行存款 | 1,641,764 | 　短期借款 | 0 |
| 　短期投資 | 0 | 　應付票據及款項 | 0 |
| 　應收票據及帳款 | 0 | 　應付費用 | 1,184 |
| 　其他流動資產 | 3,300 | 　其他流動負債 | 0 |
| 　合計 | 1,645,064 | 　合計 | 1,184 |
| | | | |
| 基金及投資 | | 長期負債 | 0 |
| 　登記基金 | | | |
| 　　存款 | 10,000,000 | | |
| 　　受贈之長期投資 | 0 | 其他負債 | 0 |
| 　　長期投資 | 0 | | |
| 　　小計 | 10,000,000 | 負債總計 | 1,184 |
| 　其他基金 | 0 | | |
| 　其他長期投資 | 0 | | |
| 　合計 | 10,000,000 | 淨值 | |
| | | 　基金 | |
| 固定資產 | | 　　財產總額 | 10,000,000 |
| 　土地 | 0 | 　　其他基金 | 0 |
| 　房屋及建築 | 0 | 　累計餘絀 | 1,643,880 |
| 　其他 | 0 | | |
| 　累計折舊 | 0 | 　其他 | 0 |
| 　累計減損 | 0 | | |
| 　淨額 | 0 | 淨值總計 | 11,643,880 |
| 無形資產 | | | |
| 　成本 | 0 | | |
| 　累計攤提 | 0 | | |
| 　累計減損 | 0 | | |
| 　淨額 | 0 | | |
| 其他資產 | | | |
| 　存出保證金 | 0 | | |
| 　其他 | 0 | | |
| 　合計 | 0 | | |
| 資產總計 | 11,645,064 | 負債及淨值合計 | 11,645,064 |

## 財團法人極忠文教基金會收支決算表
### 中華民國106年度

| 科目 | 小計 | 合計 | 說明 |
|---|---|---|---|
| 一、收入： | | | |
| 　捐贈收入 | 1,122,885 | | |
| 　利息收入 | 147,227 | | |
| 　補助收入 | 0 | | |
| 　銷售貨物或勞務收入 | 0 | | |
| 　投資利益 | 0 | | |
| 　評價利益 | 0 | | |
| 　其他收入 | 0 | | |
| 　收入合計 | | 1,270,112 | |
| 二、支出 | | | |
| 　業務支出 | | 891,787 | |
| 　　業務（捐贈）費用 | 431,000 | | |
| 　　活動費用 | 460,787 | | |
| 　　銷售成本 | 0 | | |
| 　　其他 | 0 | | |
| 　行政支出 | | 136,847 | |
| 　　人事費用 | 111,900 | | |
| 　　辦公（行政）費用 | 24,947 | | |
| 　其他支出 | | 45,559 | |
| 　　投資損失 | 0 | | |
| 　　評價損失 | 0 | | |
| 　　其他 | 45,559 | | |
| 　支出合計 | | 1,074,193 | |
| 　本期稅前餘（絀） | | 195,919 | |
| 　所得稅 | | 0 | |
| 　本期餘（絀） | | 195,919 | |
| 　前期累積餘（絀） | | 1,447,961 | |
| 　轉列基金 | | 0 | |
| 　其他 | | 0 | 請說明：0 |
| 　期末累積餘（絀） | | 1,643,880 | |

## 財團法人極忠文教基金會資產負債表

### 中華民國107年12月31日

| 科（項）目名稱 | 本年（107）度 決算數 (1) | 上年（106）度 決算數 (2) | 比較增（減） | |
|---|---|---|---|---|
| | | | 金額 (3)=(1)-(2) | % (4)=(3)/(2)*100 |
| 資產 | | | | |
| 　流動資產 | 1,287,930 | 1,645,064 | -357,134 | -3.07% |
| 　現金及銀行存款 | 1,287,930 | 1,641,764 | -353,834 | -3.04% |
| 　其他流動資產 | | 3,300 | -3,300 | -100.00% |
| 　登記基金 | | | | |
| 　銀行存款 | 10,000,000 | 10,000,000 | 0 | 0 |
| 　資產合計 | 11,287,930 | 11,645,064 | -357,134 | -3.07% |
| | | | | |
| 流動負債 | 5,358 | 1,184 | 4,174 | 352.53% |
| 　應付費用 | 4,815 | 1,184 | 3,631 | 306.67% |
| 　代收款 | 543 | | 543 | 0% |
| 　負債合計 | 5,358 | 1,184 | 4,174 | 352.53% |
| 淨值 基金餘額 | 10,000,000 | 10,000,000 | - | 0% |
| 　餘絀 | | | | |
| 　前期累積餘絀 | 1,643,880 | 1,447,961 | 195,919 | 13.53% |
| 　本期餘絀 | -361,308 | 195,919 | -165,389 | -284.42% |
| 　累積餘絀 | 1,282,572 | 1,643,880 | -361,308 | -21.98% |
| 　淨值合計 | $11,282,572 | 11,643,880 | -361,308 | -3.1% |
| 　負債及淨值合計 | $11,287,930 | $11,645,064 | -357,134 | -3.07% |

| 上年（106）度<br>決算數 | 項（科）目名稱 | 本年（107）度<br>決算數<br>(1) | 本年（107）度<br>預算數<br>(2) | 比較增（減） | |
|---|---|---|---|---|---|
| | | | | 金額<br>(3)=(1)-(2) | %<br>(4)=(3)/(2)*100 |
| | 收益 | | | | |
| | 業務收入 | | | | |
| 1,122,885 | 捐贈收入 | 713,335 | 1,443,400 | -730,065 | -50.58% |
| | 業務外收入 | | | | |
| 147,227 | 利息收入 | 115,329 | 154,000 | -38,671 | -25.11% |
| 1,270,112 | 收入合計 | 828,664 | 1,597,400 | -768,736 | -48.12% |
| | 費損 | | | | |
| 937,346 | 業務費用 | 987,694 | 1,084,000 | -96,306 | -8.88% |
| 431,000 | 獎助（捐贈）費用 | 331,500 | 177,500 | 154,000 | 86.76% |
| 506,346 | 活動費用 | 656,194 | 906,500 | -250,306 | -27.61% |
| 136,847 | 業務外費用 | 202,278 | 513,400 | -311,122 | -60.60% |
| 111,900 | 人事費用 | 191,154 | 434,400 | -243,246 | -56.00% |
| 24,947 | 辦公行政費用 | 11,124 | 79,000 | -67,876 | -85.92% |
| 1,074,193 | 支出合計 | 1,189,972 | 1,597,400 | -407,428 | -25.51% |
| | 所得稅費用（利益） | | | | |
| 195,919 | 本期賸餘（短絀） | -361,308 | 0 | -361,308 | |

財團法人極忠文教基金會收支營運表

中華民國107年度

## 財團法人極忠文教基金會資產負債表

### 中華民國108年度12月31日

| 項（科）目名稱 | 本年度決算數 (1) | 上年度決算數 (2) | 比較增（減） | |
|---|---|---|---|---|
| | | | 金額 (3)=(1)-(2) | % (4)=(3)/(2)*100 |
| 資產 | | | | |
| 流動資產 | 1,287,116 | 1,287,930 | (814) | -0.06 |
| 現金及約當現金 | | | 0 | 0 |
| 現金及銀行存款 | 1,287,116 | 1,287,930 | (814) | -0.06 |
| 應收款項 | | | 0 | 0 |
| 登記基金 | 10,000,000 | 10,000,000 | 0 | 0.00 |
| 銀行存款 | 10,000,000 | 10,000,000 | 0 | 0.00 |
| 資產合計 | 11,287,116 | 11,287,930 | (814) | -0.01 |
| 負債 | | | | |
| 流動負債 | 1,617 | 5,358 | (3,741) | -69.82 |
| 應付費用 | 1,041 | 4,815 | (3,774) | -78.38 |
| 代收款項 | 576 | 543 | 33 | 6.08 |
| 長期負債 | 0 | 0 | 0 | |
| 長期借款 | | | 0 | |
| 負債合計 | 1,617 | 5,358 | (3,741) | -69.82 |
| 基金 | | | | |
| 創立基金 | 10,000,000 | 10,000,000 | 0 | 0.00 |
| 基金合計 | 10,000,000 | 10,000,000 | 0 | 0.00 |
| 餘絀 | | | | |
| 累積餘絀 | 1,282,572 | 1,643,880 | (361,308) | -21.98 |
| 本期餘絀 | 2,927 | (361,308) | 364,235 | -100.81 |
| 餘絀合計 | 1,285,499 | 1,282,572 | 2,927 | 0.23 |
| | | | | |
| 基金及餘絀合計 | 11,285,499 | 11,282,572 | | |
| | | | | |
| 負債基金及餘絀合計 | 11,287,116 | 11,287,930 | (814) | -0.01 |

## 財團法人極忠文教基金會收支餘絀表（決算表）

### 中華民國108年度

| 上年度決算數 | 項（科）目名稱 | 本年度決算數 (1) | 本年度預算數 (2) | 比較增（減） | |
|---|---|---|---|---|---|
| | | | | 金額 (3)=(1)-(2) | % (4)=(3)/(2)*100 |
| | 收益 | | | | |
| 713335 | 業務收入 | 835,143 | 1,170,200 | (335,057) | -28.63 |
| | 專案捐助 | 590,000 | | 590,000 | |
| | 其他捐助 | 245,143 | | 245,143 | |
| 713335 | 捐贈收入 | | 1,170,200 | (1,170,200) | -100.00 |
| 115329 | 業務外收入 | 49,099 | 154,000 | (104,901) | -68.12 |
| | 財務收入 | | | | |
| 115329 | 業務外利息收入 | 49,099 | 154,000 | (104,901) | -68.12 |
| 828664 | 收益合計 | 884,242 | 1,324,200 | (439,958) | -33.22 |
| | 費損 | | | | |
| 987694 | 業務成本與費用 | 650,335 | 1,076,600 | (426,265) | -39.59 |
| 656194 | 活動費用 | 170,335 | 918,000 | (747,665) | -81.44 |
| 331500 | 獎助（捐贈）費用 | 480,000 | 158,600 | 321,400 | 202.65 |
| 202278 | 業務外費用 | 230,980 | 247,600 | (16,620) | -6.71 |
| 191154 | 人事費用 | 182,225 | 229,600 | (47,375) | -20.63 |
| 11124 | 辦公行政費用 | 48,755 | 18,000 | 30,755 | 170.86 |
| 1,189,972 | 費損合計 | 881,315 | 1,324,200 | (442,885) | -33.45 |
| | 所得稅費用（利益） | | | 0 | |
| (361,308) | 本期餘絀 | 2,927 | 0 | 2,927 | |

## 財團法人極忠文教基金會資產負債表

### 中華民國109年度12月31日

| 項（科）目名稱 | 本年度決算數 (1) | 上年度決算數 (2) | 比較增（減） | |
|---|---|---|---|---|
| | | | 金額 (3)=(1)-(2) | % (4)=(3)/(2)*100 |
| 資產 | | | | |
| 流動資產 | 1,092,905 | 1,287,116 | (194,211) | -15.09 |
| 現金及約當現金 | | | 0 | |
| 現金及銀行存款 | 1,092,905 | 1,287,116 | (194,211) | -15.09 |
| 應收款項 | | | 0 | |
| 預付款項 | | | 0 | |
| 其他流動資產 | | | 0 | |
| 登記基金 | 10,000,000 | 10,000,000 | 0 | 0.00 |
| 銀行存款 | 10,000,000 | 10,000,000 | 0 | 0.00 |
| 資產合計 | 11,092,905 | 11,287,116 | (194,211) | -1.72 |
| | | | | |
| 負債 | | | | |
| 流動負債 | 8,008 | 1,617 | 6,391 | 395.24 |
| 短期借款 | | | 0 | |
| 應付費用 | 8,008 | 1,041 | 6,967 | 669.26 |
| 代收款項 | | 576 | (576) | -100.00 |
| 其他流動負債 | | | 0 | |
| 長期負債 | 0 | 0 | 0 | |
| 長期借款 | | | 0 | |
| 其他負債 | 0 | 0 | 0 | |
| 遞延負債 | | | 0 | |
| 什項負債 | | | 0 | |
| 負債合計 | 8,008 | 1,617 | 6,391 | 395.24 |
| | | | | |
| 基金 | | | | |
| 創立基金 | 10,000,000 | 10,000,000 | 0 | 0.00 |
| 基金合計 | 10,000,000 | 10,000,000 | 0 | 0.00 |
| | | | 0 | |
| 餘絀 | | | 0 | |
| 累積餘絀 | 1,285,499 | 1,282,572 | 2,927 | 0.23 |
| 本期餘絀 | (200,602) | 2,927 | (203,529) | -6953.50 |
| 餘絀合計 | 1,084,897 | 1,285,499 | (200,602) | -15.60 |
| | | | | |
| 基金及餘絀合計 | 11,084,897 | 11,285,499 | | |
| | | | | |
| 負債基金及餘絀合計 | 11,092,905 | 11,287,116 | (194,211) | -1.72 |

## 財團法人極忠文教基金會收支餘絀表（決算表）

### 中華民國109年度

| 上年度<br>決算數 | 項（科）目名稱 | 本年度決算數<br>(1) | 本年度預算數<br>(2) | 比較增（減） | |
|---|---|---|---|---|---|
| | | | | 金額<br>(3)=(1)-(2) | %<br>(4)=(3)/(2)*100 |
| | 收益 | | | | |
| 835143 | 業務收入 | 281,370 | 1,523,000 | (1,241,630) | -81.53 |
| 590000 | 專案捐助 | 98,000 | | 98,000 | |
| 245143 | 其他捐助 | | | 0 | |
| | 銷貨收入 | | | 0 | |
| | 捐贈收入 | 183,370 | 1,523,000 | (1,339,630) | -87.96 |
| | 補助收入 | | | 0 | |
| | 附屬作業組織收入 | | | 0 | |
| | 其他業務收入 | | | 0 | |
| 49099 | 業務外收入 | 111,496 | 154,000 | (42,504) | -27.60 |
| | 財務收入 | | | 0 | |
| 49099 | 業務外利息收入 | 111,496 | 154,000 | (42,504) | -27.60 |
| 884242 | 收益合計 | 392,866 | 1,677,000 | (1,284,134) | -76.57 |
| | | | | | |
| | 費損 | | | | |
| 650335 | 業務成本與費用 | 196,065 | 1,295,000 | (1,098,935) | -84.86 |
| | 委辦計畫成本 | | | 0 | |
| | 服務成本 | | | 0 | |
| | 銷貨成本 | | | 0 | |
| | 管理費用 | | | 0 | |
| | 行銷費用 | | | 0 | |
| 170335 | 活動費用 | 126,065 | 640,000 | (513,935) | -80.30 |
| | 附屬作業組織費用 | | | 0 | |
| 480000 | 獎助（捐贈）費用 | 70,000 | 655,000 | (585,000) | -89.31 |
| 230980 | 業務外費用 | 397,403 | 382,000 | 15,403 | 4.03 |
| 182225 | 人事費用 | 388,396 | 364,000 | 24,396 | 6.70 |
| 48755 | 辦公行政費用 | 9,007 | 18,000 | (8,993) | -49.96 |
| 881,315 | 費損合計 | 593,468 | 1,677,000 | (1,083,532) | -64.61 |
| | | | | | |
| | 所得稅費用（利益） | | | 0 | |
| | | | | | |
| 2,927 | 本期餘絀 | (200,602) | 0 | (200,602) | |

## 財團法人極忠文教基金會資產負債表

### 中華民國110年度12月31日

| 項（科）目名稱 | 本年度決算數 (1) | 上年度決算數 (2) | 比較增（減） 金額 (3)=(1)-(2) | 比較增（減） % (4)=(3)/(2)*100 |
|---|---|---|---|---|
| **資產** | | | | |
| 流動資產 | 1,269,195 | 1,092,905 | 176,290 | 16.13 |
| 現金及約當現金 | | | 0 | |
| 現金及銀行存款 | 1,114,795 | 1,092,905 | 21,890 | 2.00 |
| 應收款項 | | | 0 | |
| 預付款項 | 154,400 | | 154,400 | |
| 其他流動資產 | | | 0 | |
| 登記基金 | 10,000,000 | 10,000,000 | 0 | 0.00 |
| 銀行存款 | 10,000,000 | 10,000,000 | 0 | 0.00 |
| 資產合計 | 11,269,195 | 11,092,905 | 176,290 | 1.59 |
| | | | | |
| **負債** | | | | |
| 流動負債 | 8,504 | 8,008 | 496 | 6.19 |
| 短期借款 | | | 0 | |
| 應付費用 | 8,504 | 8,008 | 496 | 6.19 |
| 代收款項 | | | 0 | |
| 其他流動負債 | | | 0 | |
| 長期負債 | 0 | 0 | 0 | |
| 長期借款 | | | 0 | |
| 其他負債 | 0 | 0 | 0 | |
| 遞延負債 | | | 0 | |
| 什項負債 | | | 0 | |
| 負債合計 | 8,504 | 8,008 | 496 | 6.19 |
| | | | | |
| **基金** | | | | |
| 創立基金 | 10,000,000 | 10,000,000 | 0 | 0.00 |
| 基金合計 | 10,000,000 | 10,000,000 | 0 | 0.00 |
| | | | 0 | |
| **餘絀** | | | 0 | |
| 累積餘絀 | 1,084,897 | 1,285,499 | (200,602) | -15.60 |
| 本期餘絀 | 175,794 | (200,602) | 376,396 | -187.63 |
| 餘絀合計 | 1,260,691 | 1,084,897 | 175,794 | 16.20 |
| | | | | |
| 基金及餘絀合計 | 11,260,691 | 11,084,897 | | |
| | | | | |
| 負債基金及餘絀合計 | 11,269,195 | 11,092,905 | 176,290 | 1.59 |

## 財團法人極忠文教基金會收支餘絀表（決算表）

### 中華民國110年度

| 上年度決算數 | 項（科）目名稱 | 本年度決算數 (1) | 本年度預算數 (2) | 比較增（減） 金額 (3)=(1)-(2) | 比較增（減） % (4)=(3)/(2)*100 |
|---|---|---|---|---|---|
| | 收益 | | | | |
| 281370 | 業務收入 | 1,110,046 | 1,523,000 | (412,954) | -27.11 |
| 98000 | 專案捐助 | 787,130 | | 787,130 | |
| 0 | 其他捐助 | | | 0 | |
| | 銷貨收入 | | | 0 | |
| 183370 | 捐贈收入 | 322,916 | 1,523,000 | (1,200,084) | -78.80 |
| | 補助收入 | | | 0 | |
| | 附屬作業組織收入 | | | 0 | |
| | 其他業務收入 | | | 0 | |
| 111496 | 業務外收入 | 110,979 | 154,000 | (43,021) | -27.94 |
| | 財務收入 | | | 0 | |
| 111496 | 業務外利息收入 | 110,979 | 154,000 | (43,021) | -27.94 |
| 392866 | 收益合計 | 1,221,025 | 1,677,000 | (455,975) | -27.19 |
| | | | | | |
| | 費損 | | | | |
| 196065 | 業務成本與費用 | 668,958 | 1,295,000 | (626,042) | -48.34 |
| | 委辦計畫成本 | | | 0 | |
| | 服務成本 | | | 0 | |
| | 銷貨成本 | | | 0 | |
| | 管理費用 | | | 0 | |
| | 行銷費用 | | | 0 | |
| 126065 | 活動費用 | 668,958 | 640,000 | 28,958 | 4.52 |
| | 附屬作業組織費用 | | | 0 | |
| 70000 | 獎助（捐贈）費用 | 0 | 655,000 | (655,000) | -100.00 |
| 397403 | 業務外費用 | 376,273 | 382,000 | (5,727) | -1.50 |
| 388396 | 人事費用 | 359,606 | 364,000 | (4,394) | -1.21 |
| 9007 | 辦公行政費用 | 16,667 | 18,000 | (1,333) | -7.41 |
| 593,468 | 費損合計 | 1,045,231 | 1,677,000 | (631,769) | -37.67 |
| | | | | | |
| | 所得稅費用（利益） | | | 0 | |
| | | | | | |
| (200,602) | 本期餘絀 | 175,794 | 0 | 175,794 | |

## 資產負債表

### 中華民國111年12月31日

| 資產 | 金額 小計 | 金額 合計 | 負債、基金暨餘絀 | 金額 小計 | 金額 合計 |
|---|---|---|---|---|---|
| 流動資產 | | | 流動負債 | | |
| 零用金 | 10,000 | | 應付費用 | 13,974 | |
| 銀存－永豐#0166 | 721,356 | | 流動負債總額 | | 13,974 |
| 銀存－合庫#0971 | 683,719 | | 負債總額 | | 13,974 |
| 銀存－玉山銀行 | 3,683 | | 基金 | | |
| 銀存－永豐定存 | 10,000,000 | | 創立基金 | 10,000,000 | |
| 預付費用 | 0 | | 基金總額 | | 10,000,000 |
| 流動資產總額 | | 11,418,758 | 餘絀 | | |
| 非流動資產 | | | 累積餘絀 | 1,260,691 | |
| 無形資產 | | | 本期餘絀（稅後） | 296,120 | |
| 無形資產－商標權 | 168,281 | | 餘絀總額 | | 1,556,811 |
| 減：累計攤折 | (16,254) | | | | |
| 無形資產總額 | | 152,027 | | | |
| 非流動資產總額 | | 152,027 | | | |
| | | | 基金及餘絀總額 | | 11,570,785 |
| 資產總額 | | 11,570,785 | 負債、基金暨餘絀總額 | | 11,570,785 |

## 財團法人極忠文教基金會收支餘絀表
### 中華民國111年01月01日至111年12月31日

| 科目 | 小計 | 合計 |
|---|---:|---:|
| 收益 | | |
| 　業務收入 | | |
| 　　捐贈收入 | 781,912 | |
| 　業務外收入 | | |
| 　　業務外利息收入 | 116,860 | |
| 收益合計 | | 898,772 |
| 費損 | | |
| 　業務成本與費用 | | |
| 　　業務活動費用*涵靜孫學和平論壇 | | |
| 　　業務活動費用*天人論壇 | 38,142 | |
| 　　業務活動費用*三民主義教學推廣案 | 60,000 | |
| 　　業務活動費用*深造獎學金－陳雯柔 | 150,000 | |
| 　　業務活動費用*雜支 | 5,925 | |
| 　業務外費用 | | |
| 　　人事費用 | 197,500 | |
| 　　辦公行政費用－二代健保 | 549 | |
| 　　辦公行政費用－退休金 | 7,733 | |
| 　　辦公行政費用－保險費 | 20,179 | |
| 　　辦公行政費用－郵電費 | 22,403 | |
| 　　辦公行政費用－雜項支出 | 22,692 | |
| 　　辦公行政費用－年鑑費用 | 50,000 | |
| 　　辦公行政費用－修繕費 | 600 | |
| 　　辦公行政費用－場地費 | 4,000 | |
| 　　辦公行政費用－旅運費 | 6,675 | |
| 　各項耗竭及攤提 | 16,254 | |
| 費損合計 | | 602,652 |
| 本期餘絀 | | 296,120 |

# 柒、董事會

## 第六－八屆董事李子弋：讓我們通過對話與研討承擔「宗教大同」的道勝戰略天命底於成功共同奮鬥

編者按：民國101年3月，極忠20年鑑定稿前，李子弋董事長指定以民國100年（2011）第一屆中華文化與宗教大同國際會議暨第九屆紀念涵靜老人研討會閉幕致辭，作為「董事長的話」。時光荏苒，民國111年3月，極忠換屆改組，決定遵先生於101年董事長任內指示，續編極忠年鑑（2012-2022），也就決議再刊本篇，先生在文後說道：「『有你同行，我不寂寞』！2014年再見！」，如今～天上人間心靈的相會，是砥礪，也是鞭策。

民國96年（2006）5月，「極忠」第六屆第一次董事會推選董事長，由剛自天帝教第二任首席使者退任的李子弋董事榮膺。

子弋先生（1926-2016），道名維生，涵靜老人長子，民國15年（1926）誕生於上海，自幼隨侍父親，涵靜老人倚為股肱，先生亦以繼志述事、整理弘揚涵靜老人思想理念為天命。

民國78年5月，政府已開放臺灣地區人民或民間團體赴大陸參加非政府間組織舉辦的國際學術會議或文化體育活動，先生遵涵靜老人之命率團赴北京參加「五四」七十周年學術研討會，是「極忠」與大陸地區進行學術交流活動的首航者；此後，長年往來兩岸。

民國81年起，年年率臺灣學者團，參與在大陸、在臺灣鐳力阿道場輪流合辦的各項學術研討會，以其深厚的中華文化與天人實學學養，鑽研戰略綜觀古今中外的長才與視野，待人誠摯、持久關懷，在兩岸與國際友人心中注入濃濃的情誼，贏得尊重。

各位同道、同奮、各位新朋友、老朋友，大家晚安！

非常感謝王蓉蓉教授的橋樑，圓滿架構起此次會議。使得此次會議我們能邀請到十個國家十五位國際漢學家與宗教的學人。以及兩岸的學者、各宗教的先進、大德參與了此次會議。

在這大會閉幕時間，我以三個重點展望我們共同的遠景：

我的「陽謀」。陽謀二字是借用毛澤東的語錄，以此說出我個人二十年來蘊積很久的心聲。

我的父親。涵靜老人是我的父親，在座很多老朋友對涵靜老人非常瞭解，我將介紹涵靜老人給今天的新朋友認識，也讓老朋友進一步了解涵靜老人的天人實學、生命哲學的核

心思想。

我的承諾。希望在這次會議後，以我有生餘年，用整個生命去完成這三項承諾。

非常感謝各位新朋友在這個平實的道場、簡樸設備中生活三天。事實上，我們同奮以最大的誠心，誠懇地掃徑、掃榻以迎嘉賓。對於物質的接待，容或有不夠現代或不周之處，請各位體念，這幾天參與服務的同奮所竭盡共同的誠心，希望賓至如歸地圓成此次會議。

**現在先講「我的陽謀」。**

我是從事三十五年的戰略學術研究者，我的陽謀是一個「宗教大戰略」的理想，是從屬於我的父親涵靜老人的「宇宙大戰略」之下，並以中華文化的中道精神為最高指導原則。

1972年2月，美國和中國發表「上海公報」之後，涵靜老人以他睿智的預見，給我一個預警式的啟示。他說：你是一位研究戰略的人，現在起要關注未來國際體系、權力結構將急驟變遷，這個權力結構的變遷，有兩個趨勢值得注意：第一、美蘇兩極將為多元權力變化解體，意識形態鬥爭將慢慢消逝。第二、新的國際權力衝突將會出現殘酷的宗教衝突。

父親告訴我：「宗教衝突會比意識形態衝突更慘烈、更殘酷，可能會連續兩個世紀」。但，當時我不能同意，因為我仍迷失在兩極對抗的現實體系裡，忽略美國、蘇俄、中國三個不對等的三角關係對國際權力所形成漸進式的變化，更看不清楚未來發生的深層的質變。這個新的人類苦難，終於因伊斯蘭教、猶太教、基督教長期所累積的衝突，在2001年「九一一」完全爆發了，氣運變了，世運變了。宗教衝突完全取代了意識形態的衝突。

我一貫認為：宗教徒的精神生命建立於兩個基礎上：一個是「自我的反省」，一個是「苦難的承擔」。如果宗教徒沒有這樣的情操、胸懷，就沒有資格做一個宗教徒。通過「自我反省」，讓生命始於有善、終於無不善。才能提升宗教人內在的生命境界。「承擔苦難」，才是宗教徒最圓熟的真精神。摩西如斯、耶穌如斯、穆罕默德如斯、佛陀如斯，老子、孔子更是如斯。先聖們都是以充滿憂患的眼睛，凝視和觀照、思考和尋覓解救人類的苦難，承擔人間的苦難。這才是宗教精神，這才是宗教徒所應該承擔的天命，也是我們舉行這次會議的緣起。

二十七年以來，天帝教在臺灣地區推動了宗教對話、宗教合作、宗教交流，包括新興宗教、傳統宗教。對話就建立在三個基礎上：多元、開放、和諧。並秉持著涵靜老人「敬其所異、愛其所同」的精神。

涵靜老人說：我們通過宗教對話，目標就是達到「宗教大同」，消弭人類未來殘酷的苦難劫運。我問父親：什麼是對話的中心精神？涵靜老人說：「敬其所異、愛其所同」。各宗教有其不同的信仰主神，不同的教義和經典，不同的儀規和戒律，我們要以「敬其所異」的精神，尊敬不同的信仰和儀規。「愛其所同」，宗教都有一個共同的精神：是「勸人為善、與人為善，善與人同」。

善，是宗教的本質，不論是傳統宗教、民間信仰，都是「勸人為善」。涵靜老人說：

我們要求「善與人同」。二千五百年前,老子「道」的思想就以善為中心。老子從來不以善、惡對立,他祇講「善」與「不善」。老子四十九章有:「善者吾善之、不善者吾亦善之,德善」。他對人類的觀察非常深刻,中國文化對於人性本善的觀念,就是從老子無善無不善的觀念這點出發,他的「德善」就是「善與人同」,也是涵靜老人「善與人同」的精神的源頭。

三十多年來,天帝教的同奮全力以赴,我們通過天帝教總會與各宗教間普遍交流,長期以來,已有十六個宗教合作、對話,緊密的聯繫。長期以來臺灣地區的宗教關係非常和諧,尊重多元,對話、會通是完全開放的。我們共同相信宗教大同一定可以完成,但仍需要擴散到多數的朋友在各個不同的面向一齊前進。

1993年7月7日,教廷的宗教協談委員會主席安霖澤樞機主教到臺灣訪問了涵靜老人,交換宗教對話的共同經驗,涵靜老人以「天人大同」四字送給教宗,同時寫了一封長信請他轉陳給教宗。涵靜老人請求以教宗超然理性的地位,向全世界各大宗教呼籲:每年在同一時間,全球宗教徒為人類和平祈禱。惋惜的是這個請求沒有得到教廷的反應。很感謝王蓉蓉教授的協助,讓我替我的父親完成這個心願邁出了第一步。

從戰略的思想體系中,中國先秦的兵家尉繚子有「力勝、威勝、道勝」戰略三個區分,「力勝」與「威勝」已見諸當世的霸權與核武的威懾。「道勝」乃需要全世界的道學與宗教學者,尤其是今天在座的朋友們來領導完成,如果全世界的宗教徒都能「與人為善、勸人為善、善與人同」,相信我們共同所追求的淨土、樂土、天國不在虛無的天上,就在人間實現,天帝教追求的天國就在人間。這是我要說的「陽謀」,要把我的父親所嚮往的天人大同的第一步,通過宗教大同來邁開。當全世界的宗教徒都能夠共同盡心,全世界有一萬個宗教又有何妨?大家都以上帝使者的身份來「與人為善、勸人為善、善與人同」,「世界大同」的理想國就在我們面前,「天人大同」神聖世界的境界就會到來,天國就移來人間這個地球上。對嗎!

我的陽謀今天起動了,今天與會的新朋友、老朋友,結合成為「道勝戰略」的戰略伙伴、同道一起努力完成,今天就是「道勝」的起步,我願意追隨在各位之後,以我有限的生命來完成無限美好的「道勝戰略」,為這個戰略終極目標奮鬥到底!在此致上我最誠懇的敬意、誠意,和信心、決心。

**第二、「我的父親」。**

我的父親,涵靜老人出生於1901年,證道於1994年,在人間駐世九十五年。他於1980年在臺灣復興古老的宗教「天帝教」,到1994年證道,以十四年的時間,為天帝教奠定了一百四十年的基業。他為天帝教遺留下三本重要的精神資糧:

第一本《新境界》。是新宗教哲學思想體系。他在1982年9月,將他畢生追求「聖凡平等」、「天人大同」,宗教革新的智慧結晶,奉獻給天帝為「天帝教教義」。

第二本《宇宙應元妙法至寶》。是他累積一甲子的「天人合一」實踐心法,直修昊天

虛無大道自然無為心法的實錄，是天帝教同奮性命雙修的寶典。

第三本是《天帝教教綱》。是他手訂的天帝教建教憲章與行動綱領。涵靜老人以他有限的十四年時間完成了一百四十年的建教的基礎工程。

涵靜老人從學道、問道、求道、親道、進道、行道都是身體力行，從自身、自心起步實踐。父親以「中國文化的道統傳承」，建立起「人本精神的宗教革新」的核心價值。

我為宗教研究歸納出兩個系統：第一個系統屬於神本的宗教、他力的宗教，例如基督宗教。另一個系統是人本的宗教、自力的宗教，例如佛教、天帝教。

涵靜老人說：「人人都有道根，人人都與道合，人人都可修道，人人都能得道」。「修道不外修身，身外無道。修道必先正心，道在人心」。一般人認為道與人的距離很遙遠，其實道就在我們的身上－「身外無道」、在我們的心上－「道在人心」，這是涵靜老人給我們的原則。

其實也是中國文化的老根所講天道與人道的落實處，亦中國道家的演變發展很重要的過程。老子繼承殷商前期中國傳統的「原始道家」，因為老子世為史官，他可以有權讀到夏、商、周以前數千年庫藏的歷史檔案，觀察人類成敗、存亡、禍福，古今的發展。我一直認為老子的思想起自於「觀」，孔子思想源自「學」。在五千言中隨處可以讀到老子「觀」的思想軌跡。五十四章就說：「以身觀身、以家觀家、以鄉觀鄉、以邦觀邦、以天下觀天下，吾何以知天下然哉。以此。」，老子透過「觀」建立了「道」的思想體系。他說：「致虛極、守靜篤，萬物並作、吾以觀復。」他觀察到宇宙萬有，所以他又說：「終極必然復歸其根。道者，反之動，弱者，道之用，天下萬物生于有，有生於無。」一切生命的源頭、一切變化的根本。

道學進入到「黃老道家」，管子是黃老道家的始源。管子在「樞言」篇說：「道之在天者，日也」。我們抬起頭望著太陽自然的運行，那就是道。「其在人者，心也」。低下頭靜靜的內觀，道就在我們人的心裡。接著又說：「有氣則生，無氣則死。」，「生則以其氣」。管子讓我們去體會道與氣的互動變化，與氣對於宇宙生命的關係，它對中國文化和中國宗教產生深遠的影響，通過黃老道家將玄之又玄的道從天上落到人間，「天道」落入「人道」。老子說：道大、天大、地大、人亦大，域中有四大，而人居其一焉。老子是中國最早的人本主義，以人為本的思想。

涵靜老人的思想繼承中國道家的人本思想。他1944年在《清虛集》中留有《真理行健》五言詩：「宇宙大無涯，時空相假借。生化原自然，新陳來代謝。惟有性心真，靈明常放射。斯天不生人，萬古長如夜。」他認為「斯天不生人，萬古長如夜。」如果宇宙沒有人，整個宇宙就如長夜一樣。涵靜老人思想體系是建立在以人為本的基礎上，也是人本的宗教哲學。在大會手冊前頁，我留下涵靜老人思想體系的簡介。

涵靜老人主張「宗教改革」。涵靜老人說：「每個時代之宗教，必合每個時代之需求」。各有時代使命，都承擔著當時時代環境所面對人類苦難的問題。「所以宗教必須具有常住不滅的革新精神，而保持宗教本身的長存價值。」涵靜老人天人實學的結構，是以

觀照宇宙萬生萬有，生生不息動態和諧的生命哲學思想，建構起「萬有動力的宇宙觀」、「萬有化合的自然觀」、「萬有生命的天人觀」，體系一貫，宇宙境界、天人合一的天人實學。

同時他提出「聖凡平等」，涵靜老人認為：「聖凡同源、凡聖同基」，人與神是平等的，無形的神與有形的人基本上都來自宇宙的生命。他肯定：「普遍平等的生命尊嚴、同生共榮的生存和諧、自由選擇的生活幸福。」是宇宙生命不變的法則，因為 上帝賜予我們生命的同時也賦予所有生命體的基本權益，生命體與生命體之間誰都沒權力剝奪對方的權益，生命體的自己亦不可以放棄既有的權益。

在《新境界》中，涵靜老人他說：

「自然是充滿生命的自然、生命亦是充滿自然的生命」。

「吾人在一呼一吸中，生命與自然交織為一」。

「人非純粹的人，天非純粹的天」。

「吾人在宇宙中，宇宙在吾人中」。

在他眼中所觀察到，整個宇宙間滿佈著動態的生命，自然中到處存在著和諧的生命，天與人時時、處處都是合一的，而不是分離、對立。

涵靜老人駐世九十五年，在人道上，他是五四運動的學生領袖，是北伐後宋子文時期財政部的主任秘書，他到臺灣後，是自立晚報發行人，為臺灣新聞事業，堅定不移地爭取新聞自由、言論自由奮鬥了十五年，並於1958年5月，為反對《出版法》，公開宣佈放棄他四十年的中國國民黨齡的黨籍。80歲後是天帝教首任首席使者，為行道、求道、救劫、救人而奮鬥，他關懷生命，尊重生命，敬愛生命，守護生命。

**最後是「我的承諾」。**

鐳力阿道場是涵靜老人駐世九十五年最後歸宿的家，他並在此建立天帝教天人研究中心。期望「鐳力阿」成為研究宇宙境界天人文化的學術中心。

我一直嚮往鐳力阿「天人研究總院」成為現代的「嶽麓書院」，是中國文化菁英的搖籃。並擴大兩岸學術交流合作的平台，為國際學術交流的中心。

我承諾：鐳力阿道場開放為中國道學、世界宗教的研究學人共同以「宗教大同」為道勝戰略研究基地。

在這裡可以多元自由地對話，可以在此「敬其所異、愛其所同」開放和諧地交流。

我承諾：「中華文化與宗教大同」的學術研討會，今後每三年舉行一次國際性年會。第二屆年會希望在2014年12月在鐳力阿道場賡續舉行。從2012年起，我們每年舉行二到三次的小規模的論壇，邀請首屆參與的國際與大陸、臺灣的道勝戰略的戰略伙伴進行對話與研討，讓我們通過密集的對話累積共識與共同語言，與共同行動的力量，承擔起「道勝戰略」的共同奮鬥的天命。

我已是86歲的老人，我承諾以我的剩餘生命為「道勝戰略」、「宗教大同」奮鬥到底。

天帝教是一個「正大光明」的宗教，是一個透明的宗教，絕不是神秘的宗教，涵靜老人以正大光明、勤儉建教、清白教風為建教精神。我們的經費來自天帝教同奮勤儉辛勞奮鬥的奉獻。

我所承諾的，我一定會堅持到底。為了消弭宗教衝突，我們會一代一代的傳承下去，承擔宗教大同的道勝戰略天命底於成功。請各地同道們、伙伴們支持我們，一起來奮鬥！

我現在宣佈，「第一屆中華文化與宗教大同國際研討會暨第九屆紀念涵靜老人研討會」圓滿閉幕！謝謝各位貴賓、同道、新朋友們的參加，更感謝參與服務的天帝教同奮。因為「有你同行，我不寂寞」！2014年再見！

# 第九屆董事長陳文華：時代環境在變，極忠對兩岸和平與文化提升的奮鬥，不會改變。

民國107年（2018）第六屆孫文論壇開幕致辭

中國社會科學院近代史研究所王建朗所長、國立國父紀念館林國章館長，在場各位學者、各位與會貴賓，大家好，大家早安。財團法人極忠文教基金會非常榮幸，有機會與中國社會科學院近代史研究所、國立國父紀念館，共同主辦「孫文論壇」這場兩岸學術盛會。

本基金會是由李玉階先生創立，李玉階先生出生於1901年，他的一生剛好經歷了中國近代史的巨幅變動時代：從民國的建立，青年參與五四運動，完成學業後於國民政府任職，1948年搬遷至臺灣，並經歷過臺灣從戒嚴到解嚴的過程。

李玉階先生在92歲時，成立財團法人極忠文教基金會，宗旨為「發揚中華學術文化，提倡孫逸仙先生思想」，並指出：在會務活動上，要多做學術交流活動，使兩岸能在學術、文化上多增加接觸，發生影響力，為國家、民族多做一些有積極意義的事。

兩岸在2008年之前，大陸只有專業人士可以因開會而經核准來臺，而本基金會從1992年開始，即透過贊助或主辦的方式，舉辦許多學術藝文活動，以促進兩岸學者交流。其中，孫文論壇第一次舉辦，是2006年於北京香山，之後分別是2009年於國父紀念館、2011年於西安陝西師範大學、2013年於中興大學、2017年於廣東中山市，前任董事長李子弋先生曾指出，兩岸最好的共同語言就是「孫文思想」。

回顧過去孫文學說發展的背景，來自於近代中國的動盪，而當前世局，全球的貿易、經濟衝突日趨嚴厲，兩岸關係嚴峻複雜，均是直接影響民生經濟、全民的生活與生存。本基金會的全體成員，傳承了創辦人對於未來兩岸發展的使命感，時代在變、環境在變，但基金會對於兩岸和平的努力，對於文化提升的奮鬥，不會改變。

各位學者、各位貴賓，第六屆孫文論壇以「民族復興與文明對話」為主題，於國父紀念館舉行，個人衷心期盼，透過本次論壇，讓我們更深入地探索孫文思想的內涵，能有

切合時代的瞭解與論述，也能對兩岸關係的未來，提供思考的基礎，預祝本次論壇順利圓滿，也祝福各位學者、貴賓，身體健康，萬事如意，謝謝！

## 第十屆董事長劉緒倫：回首過去20年，努力做好本份

自民國90年，經天帝教維生首席指示擔任本會第四屆的董事，嗣擔任極忠獎學金委員會主任委員，並參與本會各項活動。如民國102年以副董事長及2013第四屆孫文論壇學術研討會主席致歡迎詞：

本次研討會的主題：「孫中山先生的政治思想與實踐」，是個需要充分理解及放眼未來的重大議題。誠如孫中山先生於1921年12月答覆共產黨第三國際代表馬林：「我的思想是繼承中國自堯、舜、禹、湯、文、武、周公、孔子的正統思想，發揚光大。」亦是孫中山先生於1924年2月對日本記者談話內容：「三民主義首淵源於孟子，更基於程伊川之說，孟子是民主主義之鼻祖，社會改造導於程伊川，乃民生主義之先覺。要之，三民主義不過演繹中華民族三千年來所保有之治國平天下之理想而成之也。」

堯、舜、禹、湯、文、武、周公、孔、孟是以人為本、仁民愛物、積極入世的儒門心傳，也是中國漢朝以後，為政者最重要的政治基石。到了宋明理學，更完成形而上的心、理、性、天的立論與實踐，貫通「道、宇宙、人生之天人合一之學」。惟未及落實，即被科學文明淹沒。而民主與法治，尤為西學所獨擅勝場。中國正傳，幾有不復之危。幸賴孫中山先生在最危急的時刻，將中華文化的正傳，結合當代必然之民主、法治，首創三民主義與五權憲法，作為建國與復國之大略方針，並在臺灣實際運作與驗證達六十八年之久，也創造臺灣一波波經濟、社會與民主的奇蹟。

一種主義若沒有恒常的理論基礎，則潮起潮落、曇花一現，不過是時光的過客。中華文化本即是宇宙道統，其精粹即為宇宙律，永不磨滅。孫中山先生承中華文化的精髓，運用現代的民主與法治，以三民主義恢宏中國，躋身世界領導之列。而極忠文教基金會創立人李玉階先生，更提出「三民主義和平統一中國」。所謂「一本散萬殊，萬殊歸一本」，「三民主義和平統一中國」豈只是海峽兩岸的政治事務？這是宇宙「生生不息、返本還原」的宇宙律，是生命的歸宿，也是人類必須經過的道路。

經云：「符道是福」。最後祝各位貴賓及工作同仁都有最大的福氣：「平安、如意」。

嗣於民國108年2月28日接任本會第十屆董事長，於108年11月2日接任涵靜書院第二屆院長。當年受前董事長陳光理首席諭示：由天人研究總院與本會辦理三民主義、孫文思想的教學與推廣，天帝教內各級訓練班由天人研究總院負責，天帝教內弘教系統由始院負責。教外推展及合作，由本會負責。而涵靜書院，顧名思義，即是昊天心法的傳承，與學術交流。

但因疫情影響，很多作業皆屬停頓狀態，仍勉力擘畫安排涵靜書院論壇：於民國107年5月至10月舉辦天人實學講座六場，邀請楊憲東教授主講。於民國106年9月至110年12月舉

辦天人論壇三十一場，邀請臺灣各領域的專家學者主講。

嗣於111年3月13日卸任第十屆董事長，續任董事。回首過去20年，只是努力做好本份。希望來者大開大闔，奮翅衝天。

## 極忠文教基金會董事名冊（第八屆～第十一屆）

| 屆別 | 時間 | 董事名 |
|---|---|---|
| 八 | 1020428~ | 李子弋、陳文華、吳鴻淇、李子達、周燕然、蔡哲夫、李光燾、詹彩珠、蕭玫玲、黃萬福、熊鈺麟、李顯光、劉緒倫、周植基、何英俊、蔡國強、陳伯中、高騏、劉通敏、戴家祥、安倫 |
| 九 | 1050428~ | 陳文華、劉緒倫、李子達、李光燾、陳伯中、李顯光、黃萬福、何英俊、詹彩珠、蔡哲夫、蕭玫玲、蔡國強、周植基、劉通敏、戴家祥、李顯文、李顯立、李耀華、謝永欽、謝秋燕、沈明昌 |
| 十 | 1080428~ | 劉緒倫、李顯光、李顯文、沈明昌、蕭玫玲、李耀華、黃萬福、詹彩珠、劉通敏、李顯立、周植基、戴家祥、李顯順、彭立忠、梁崑忠、周亦龍、梁淑芳、黃子寧、洪千雯、黃牧紅、李令元 |
| 十一 | 1110428~ | 李顯光、賴添錦、邵宗海、蕭玫玲、黃萬福、蘇嘉鈺、黃牧紅、劉緒倫、張亞中、何英俊、謝政諭、吳鴻淇、周陽山、彭立忠、桂先農、蘇聰明、劉劍輝、邱文燦、康銘元、李耀華、鄧朝升 |

## 極忠文教基金會秘書處名冊（第八屆～第十一屆）

| 屆別 | 時間 | 成員 |
|---|---|---|
| 八 | 1020429~ | 秘書長：何英俊<br>副秘書長：黃牧紅（行政）、趙月英（財務~104.9）、謝永欽（102.8.~）、林美妙（財務104.10.~）<br>行政秘書：朱惠專、張琴芳、陳聖方、顏瑞宏<br>財務秘書：吳素香、李玉麗、彭月玲 |
| 九 | 10505~ | 秘書長：黃牧紅（~107.10.）、陳聖方（代理107.10~108.2.）<br>副秘書長：陳聖方<br>行政秘書：葉明蓁、顏瑞宏、林哲因<br>財務秘書：彭月玲、伍巧真<br>義工：周詠博 |
| 十 | 1080428~ | 秘書長：黃崇修<br>副秘書長：周貞余<br>秘書：林春玫、黃莛瑜 |
| 十一 | 1110428~ | 秘書長：劉俊偉<br>副秘書長：陳聖方<br>行政秘書：林哲因<br>財務秘書：鄭素雲、劉寶珠<br>義工：林春玫 |

# 編輯後語

## 一、

　　極忠三十了，編寫《極忠年鑑2012-2022》，主要依據董事會與秘書處會議記錄、文獻；是秘書處於今年董事會換屆改組後重擬的工作計畫，符合前董事長李子弋先生於2012年《極忠20年鑑》（1992-2012.4）成書後於董事會議的指示：「以後年鑑每五年編寫一次」。

　　極忠三十，如何遵循涵靜老人精神，堅守宗旨理想、與時俱進，吸引青壯以上，具「和而不同，群而不黨」文化素養的志同道合者，邁步前行，是第十一屆董事會嚴肅的考驗。

　　《極忠年鑑2012-2022》是繼《極忠20年鑑》之後十年的單行本，走在傳承路上，謹擇要轉載，一併感謝三十年來曾經貢獻心力的前輩與朋友，並藉此惕勵。

　　三十年來基金會藝文學術交流由兩岸進而國際，均以闡揚宗教大同、中華文化與涵靜老人思想為主軸，理想與實務得以推展是專業素養、真誠待人、群策群力的成果，也是因緣俱足、得道多助：

　　1989年，涵靜老人長子李子弋先生，赴北京參加「五四」七十周年學術研討會，因此拜訪中國社科院世界宗教所，介紹天帝教和涵靜老人的生平和思想。1991年，子弋先生陪同臺灣師範大學三民主義研究所所長趙玲玲，會見中國社科院副院長汝信、學術交流委員會副秘書長盧曉衡，商議與該院近代史所聯合在北京舉辦以孫逸仙為主題的學術研討會，進而促成1992年8月，極忠贊助宗教哲學社與中國社科院世界宗教所聯合舉辦第一屆海峽兩岸「道家思想與道教文化」學術研討會於西安，子弋先生率趙玲玲、王邦雄、張揚明、巨克毅、林安梧、鄭志明、曾昭旭等25位學人與會。日後，巨克毅教授先後擔任宗教哲學社秘書長、理事長，為推動兩岸學術交流貢獻良多；趙玲玲教授為基金會、天人研究學院搭建了與北京大學哲學系合作道學研究中心的平台。

　　1990年10月，涵靜老人三子名導演李行（李子達），被推選為臺北金馬國際影展執行委員會主席，應大陸中國電影家協會邀請，首次率團赴北京參加研討會，開啟了日後與大陸藝文界的往來：為已故畫家何溶在臺灣出版畫集並舉行個展，在好友王來友安排下，「極忠」與「中國文聯」的互訪。

　　1992年，因行政院陸委會文教處處長龔鵬程，而有「極忠」與陸委會文化外圍團體「中華兩岸文化統合研究會」合作邀大陸大學校長來臺訪問。

　　1993年，因國家戲劇院、國家音樂廳兩廳院主任胡耀恆向李導演推薦，而有涵靜老人四子李子繼先生負責的帝教出版社印行《高行健戲劇六種》，並邀其來臺主持新書發表會。

1994年，涵靜老人長孫李顯光先生，自助旅行雲遊大陸百日，遍訪佛道寺廟，廣結善緣；2003年起在中國社科院世界宗教研究所任訪問學者，兩年有餘，並從此常駐北京，以兼具宗教哲學社秘書長、極忠文教基金會董事身分，為協調兩岸交流事務代表，且因常赴各地參加學術研討會，得與舊識再敘前緣或結新交；而2006~2014年，子弋先生兼任極忠文教基金會董事長、宗教哲學社榮譽理事長，老當益壯常赴大陸，父子協力親訪各界友人，又結合兩團體工作人員，為兩岸學術交流積極奮鬥：

　　因四川省博物館研究員王家佑與四川大學結緣，因劉仲宇教授與華東師範大學（前身為大夏大學，子弋先生母校）結緣，進而於該校成立非實體之涵靜書院；因蘭州大學杜斗城教授而有臺灣學人甘肅、敦煌考察之旅，因侯傑教授與天津南開大學結緣，因莊建平研究員與中國社科院近代史所結緣，進而聯合舉辦第二、四～六屆孫文論壇；因李利安教授與西北大學歷史學院院長陳峰、陝西師範大學歷史文化學院院長賈二強結緣，而聯合舉辦第三屆孫文論壇；因胡孚琛教授與河南鑫山道學傳播公司董事長朱鐵玉結緣，進而與美國洛杉磯羅耀拉大學王蓉蓉教授結識，得以圓滿架構「第一屆中華文化與宗教大同國際研討會」。

　　2011年，基金會贊助出版中國話劇電影先驅《洪深歷世編年紀》，其女洪鈐女士與李導演素昧平生，導演因對洪深先生的敬仰而熱忱支持。

　　2012年，兩岸宗教學術會議在五台山舉辦，潛心研究提出「宗教共同體」主張的安倫先生，因巨克毅教授的主體發言「宗教大同與宗教共同體」，與會後的主動親和，一見如故；隨後，顯光先生遵父囑至上海親訪，深入會談，並代邀請為年底紀念涵靜老人研討會主體發言，子弋先生親自主持並講評，從此，安倫先生成為基金會諍友。

　　2018年第六屆孫文論壇，邵宗海先生應邀對「兩岸孫學研究現況」專題報告，顯光先生會前拜讀邵先生大作《孫中山民生主義實踐之研究：以具有中國特色的社會主義初階段論為例》，書中以詳實資料論證具有中國特色的社會主義即民生主義。涵靜老人亦曾謂：「什麼是中國特色的社會主義？中山先生在民生主義第一講即說民生主義就是社會主義，因此中國特色的社會主義豈不就是三民主義？」；又於報告中得知：邵先生於陳守仁孫學研究中心帶領一批青年學者研究孫學，深具成果。

　　2019年10月，顯光先生與邵先生懇談，表示願意贊助，邵先生瞭解涵靜老人與極忠宗旨後，建議以「涵靜孫學和平」為論壇名，自2020年起，每年至少辦一次，邀請臺灣學者或兩岸學者6-8名，由陳守仁孫學研究中心主辦！2020年新型冠狀病毒肺炎疫情（COVID-19）全球大流行，經一年多研議，改以「孫中山的文化融合及社會融合的理論」為本的《臺閩社會與文化融合》論文集，於2021年11月出版，由「涵靜孫學和平論壇」主編，「極忠」贊助。

　　成就極忠三十年奮鬥實績，有無數的因與緣，要感謝的人很多，包括三十年來為極忠出心出力出錢的歷屆董事，承擔推展實務的歷屆秘書處同仁。也就更領會老祖宗的遺訓：「皇天無親，惟德是輔」！

今年3月初基金會網路會議決議，編寫三十年鑑。我是20年鑑的執筆人，對當年兼任極忠副秘書長，在何英俊秘書長領導下以事煉心的潛移默化，歷久彌新的銘記。與俊偉秘書長、聖方副秘書長分別相識十年左右，也由於「從工作中傳承經驗與凝聚共識」的初衷，故曾期望將年鑑編寫分工，讓他倆承擔編輯實務，我僅傳承經驗。

他倆都有本職，又要推動十一屆的工作，且這以後的半年，我們都遇到預料及始料未及的種種考驗，真正啟動分工是9月，哲因專職秘書處之後，素雲秘書與第十屆的春玫秘書也各有承擔，我就攬下更多的編務。

在整理年鑑的過程中看到問題，是秘書處承擔編寫年鑑的好處，如何以史為鑑，健全組織、建立制度以防微杜漸，是秘書處對董事會的責任，秘書處執行貫徹董事會的決議，董事會傾聽秘書處因執行提出的意見，共同的責任是在代代相承中守護創辦人涵靜老人、智忠夫人對世人的愛與和平的理念。（黃牧紅）

# 二、酌水知源

90年代在美國讀書期間，在洛杉磯某一年僑委會舉行的雙十國慶升旗典禮上，看到青天白日滿地紅的國旗升起，莫名的感動湧上心頭，頓時熱淚盈眶，當下在有外國人與華僑同胞的升旗典禮上，讓我體認到深切的國家意識，也奠定我心裡面對於中華文化的包容兼具與博大精深的內涵，深深的感動。之後，於未來的生活中，慢慢地於書本裡，填補中華文化思想上學論的坑洞。

99年回國後，在人道的奮鬥階段裡，不忘記保持身（鍛鍊身體）、心（讀書增加知識）、靈（誦誥、打坐）的提升，也時常有機會的與李子弋先生（維生首席）談話，並提供我很多各方面的經驗與建議。受當時維生首席邀請並有機會參與涵靜書院與北京大學合作的道學碩班課程裡，讓我有機會在工作之餘，仍然保有中華文化的薰陶與內在氣質的提升！有鑑於李子弋先生追隨其父親涵靜老人兩岸和平統一與中華文化推廣的志願，我也很幸運的參與極忠所舉辦的大型「涵靜老人學術研討會」交流的幕後準備工作，並參與涵靜書院成立的前期雛型的建構階段會議與後面舉辦的大型國際兩岸學術交流研討會與論壇。對於李子弋先生竭盡所能地於兩岸學術交流活動中，推廣涵靜老人的思想，深切的讓我們了解涵靜老人作為一名近代中國知識份子，他的偉大「中華一家」的志願，深深的感動著參與兩岸和平交流所努力貢獻一己之力的每一位參與者心中。也讓我有現在的機會與秘書處的同仁和義工，在極忠30年年鑑的編輯工作的歷史里程碑上，藉著20年年鑑資料，回顧著過去歷屆董事長所帶領董事群們，一棒一棒為極忠的宗旨而努力奉獻，所做的有形、無形的貢獻與紀錄，才有30年年鑑編寫的感恩與展望回顧。因時空環境的加速改變，我們秘書處同仁也思考著如何一步一步踏實執行本屆李顯光董事長與其董事會所交付的任務，並導入新形態的網路科技運作方式，進而宣揚涵靜老人與孫中山先生大同世界的思想理念，這是秘書處所有同仁的鍛鍊與相互成長的新機會！

極忠30年的里程碑上，依涵靜老人當初給大陸領導人鄧小平的信中一段話「人類的苦難是心中只有恨，沒有愛！」。在現階段的時空背景裡，面對著兩岸當前所產生的「恨」，如何藉由弘揚中華文化的精神，進而提升人與人之間「愛」的氣氛，期待著新冠疫情後的幸福與和平新紀元的開展，極忠能持續扮演推動兩岸和平交流的推動者！（劉俊偉）

## 三、

　　有許多可以談的，在此先追憶兩位老人家：

## （一）

　　於2013年12月28日，基金會前任董事長李子弋先生的天人實學講座，是當學年的最後一講，結束後有幸參與了眾人的餐敘，並向李子弋先生請問了一個問題：我當時擔任天帝教青年團的幹部，要如何把年輕人培育成才？（當時人多有點躊躇不前，特別感謝李令道推了我一把，鼓勵我向前提問）

　　李子弋先生給了兩個建議，其中之一為：多參與輔翼組織。（註：即宗教哲學研究社、天帝教總會、紅心字會與極忠文教基金會）

　　爾後，參與了宗教哲學研究的若干活動，曾任候補理事，並協助帝教總會辦理宗教和平生活營，以及協助極忠文教基金會規劃網站，而在主要任職的天帝教青年團中，除了輔導校園社團運作、舉辦教內青年聚會活動外，也參與了天帝教教內的兒童營隊舉辦。

　　於2016年，李子弋先生回歸自然，我受邀參與極忠文教基金會擔任副祕書長，主要原因之一在於過去曾經合作網站的專案，因此，若沒有先前2013年建議，就沒有後來2016年的參與。

## （二）

　　於2017年至2019年，才開始正式因為基金會的關係，接觸到李行導演，最後一次屬於基金會相關活動，就是2019年2月底的活動，由他來講當初拍「秋決」這部電影的故事，相關的已經寫在其他文章中不贅述。

　　但，在當時很愉快的聊完「秋決」後，相隔沒幾天，開了一個很不愉快的極忠文教基金會董事會，主因為開會前一晚發現某件事情有疑義，事發突然又沒有足夠時間私底下協調，所以第二天正式開會時，基於個人信念做了些不得不的發言，會後直接遞出辭呈。

　　而在2020年9月19日的一場音樂會，巧遇李導演出席，上前打招呼時，李導演還特別的關心道：「有沒有在教內做事？」當時告訴李導演說，在職進修中學業負擔比較重，之後會再回來幫忙。從中可以感受到導演對於晚輩的關心，對我個人而言有一個遺憾，在於無法親自跟李導演說：我有回極忠接任副祕書長。

## （三）

　　這次的極忠年鑑，主要出力者為編輯群的其他成員，個人因為其他因素無法投入參與，所以青年專題主要是拿出當年投稿天帝教教訊的文章，實際在這段時間撰寫的有（一）回憶李導演對於青年活動的協助（二）概括性的敘述各項青年活動，以及（三）補述關於臺灣文化探索營的內容。

　　許多研究證明了人的記憶力未必可靠，所以過往幹訓活動用舊的投稿文章，也剛好避免了回憶錯誤，而關於李導演的文章，則慶幸當初有部分錄影、錄音，以及某位參與者提供當時日記佐證，協助了文章完成。

　　而另外兩篇概括性的敘述各項活動，以及補述臺灣文化探索營，則定調為依照2022年此時的經驗、心得，回頭分析這些活動，並且提出一些改進的方向，讓未來的人參考。

## （四）

　　先前在協助天帝教總會辦理宗教和平生活營時，商議的活動主題為「繼承與開展」，我想這個主題也很適合作為編輯後語的結尾：我們從長輩身上有所得，我們也對於未來的組織發展有所投入。

　　經營一個組織的難處很多，例如組織內部的制度、文化、人員，容易交錯影響，以及組織本身的使命願景，如何呼應外在社會現況，極忠文教基金會成立已30年，經營不易，期望未來會務蒸蒸日上。

<div align="right">（陳聖方）</div>

國家圖書館出版品預行編目

極忠年鑑. 2012~2022 / 財團法人極忠文教基金會
編. -- 新北市：財團法人極忠文教基金會，
2023.05
　　面；　公分
ISBN 978-986-89093-8-0(平裝)

1. CST: 極忠文教基金會　2. CST: 年鑑

068.33　　　　　　　　　　　　112002066

# 極忠年鑑2012-2022

編　　者／財團法人極忠文教基金會
創 辦 人／李玉階
編 輯 群／黃牧紅、劉俊偉、陳聖方、林哲因、鄭素雲、林春玫
文稿提供／陳文華、劉緒倫
出　　版／財團法人極忠文教基金會
　　　　　231新北市新店區北新路二段159號
　　　　　電話：+886-2-2913-5080 #600
製作銷售／秀威資訊科技股份有限公司
　　　　　114台北市內湖區瑞光路76巷69號2樓
　　　　　電話：+886-2-2796-3638
　　　　　傳真：+886-2-2796-1377
網路訂購／秀威書店：http://store.showwe.tw
　　　　　博客來網路書店：http://www.books.com.tw

出版日期／2023年5月
發心助印價／500元
　（006-0707）合作金庫埔里分行
　帳號：0700-872-060971
　戶名：財團法人極忠文教基金會